北京舞蹈学院"十四五"时期
科研成果出版资助计划项目
Publishing Funding Project of Academic Achievements
of Beijing Dance Academy's "14th Five-Year Plan"

当代中国舞蹈艺术批评与思想主潮

闫桢桢　著

南开大学出版社

天　津

图书在版编目(CIP)数据

当代中国舞蹈艺术批评与思想主潮 / 闫桢桢著. —
天津：南开大学出版社，2022.11(2023.9 重印)
ISBN 978-7-310-06307-9

Ⅰ.①当… Ⅱ.①闫… Ⅲ.①舞蹈艺术－艺术评论－
中国－1937－2010 Ⅳ.①J705.2

中国版本图书馆 CIP 数据核字(2022)第 196096 号

当代中国舞蹈艺术批评与思想主潮
DANGDAI ZHONGGUO WUDAO YISHU PIPING YU SIXIANG ZHUCHAO

南开大学出版社出版发行
出版人：陈　敬
地址：天津市南开区卫津路 94 号　　邮政编码：300071
营销部电话：(022)23508339　营销部传真：(022)23508542
https://nkup.nankai.edu.cn

河北文曲印刷有限公司印刷　全国各地新华书店经销
2022 年 11 月第 1 版　　2023 年 9 月第 2 次印刷
240×168 毫米　16 开本　12.25 印张　2 插页　213 千字
定价：62.00 元

如遇图书印装质量问题,请与本社营销部联系调换,电话:(022)23508339

　　本书得到了北京市属高等学校高水平教师队伍建设青年拔尖人才培育计划项目（CIT & TCD201704078）的资助。

目　录

导　论

想要研究"舞蹈批评",就不得不去探讨与界定这一概念的内涵。

从舞蹈批评的实践活动所具有的特征来看,今天人们以"舞蹈批评"加以形容的往往是这样一种写作类型:以具有完整形态的单个或系列舞蹈作品以及特定的舞蹈活动为研究对象,对其形式构成、艺术特征、艺术效果进行描述、分析、阐释与评价,关注艺术作品与艺术活动的创作、表演、传播效果与经济收益、社会效益等。换句话说,"舞蹈批评"是以确定的、可见的舞蹈作品及舞蹈实践活动为对象,对其形式结构、审美意味、生产过程所进行的全面分析和阐释。

可见,"舞蹈批评"并不承担审美功能,而是对舞蹈的审美效果与文化功能进行某种阐述的文字表达形式。这使得我们不免联想起中国古代关于舞蹈的著名诗篇:白居易以"飘然转旋回雪轻,嫣然纵送游龙惊。小垂手后柳无力,斜曳裾时云欲生"赞美"霓裳羽衣舞";杜甫形容公孙大娘的舞姿"爟如羿射九日落,矫如群帝骖龙翔。来如雷霆收震怒,罢如江海凝清光"。以今天的眼光来看,这种以诗评舞的文体相比学术规范森严的批评文章来说,实在是生动、鲜活得多。但是这种诗意语言与当代在特定学术话语框架中展开的批评实践之间有明显差异。白居易、杜甫的诗歌与杨玉环、公孙大娘的舞蹈,二者与其说是舞蹈实践与舞蹈批评的关系,不如说是两种艺术形式之间的互见与应和。相比之下,先秦儒家的乐舞理论、汉代傅毅的《舞赋》,以及散见于其他不同朝代的、对文艺实践进行思考并体现一定"乐舞"观念的文字著述似乎更接近于当代"舞蹈批评"的内涵。

不少舞蹈学者也曾经对"舞蹈批评"进行过多种界定:

"舞蹈批评",通常也称"舞蹈评论"。西方所谓"CRITIC"——批评家,其中含"挑剔者"之意,比较鲜明地显示出一种"身份感"(社会生

态位)。……不过在我看来，"批评""评论"之间，没有本质的差异性。[①]

什么是我们所理解的舞蹈批评呢？质而言之：当下现实生存着的人，对人类既往的、现实的舞蹈活动及其成果所进行的个体化评价活动，就是舞蹈批评。[②]

"舞蹈批评"强调的是对于一部舞蹈作品的描述、感受、阐释和评判，通常包括描述整体、分析局部、阐释意义与判断价值等四个步骤，可探究艺术作品的审美独创性，考量承载的文艺思潮，以及与各艺术流派作品之间的联系，如有必要，还应衡量其在舞蹈史及艺术史的地位。[③]

不难看出，对于"舞蹈批评"的内涵，不同的学者之间并未达成完全一致的观点。有学者认为舞蹈批评与舞蹈评论是一回事儿，也有学者对其特性进行了更加明确的描述。说到底，广义的"舞蹈批评"往往是"评论""阐释""鉴赏""批评"的纠缠与混杂，难以泾渭分明地对它们加以区别。狭义的"批评"则是与德国哲学批判传统有着密切联系的概念。

在这里，所谓"批判"，既是继承了康德的传统，致力于知识的判断和德行的分析，同时，更是充分发扬了马克思主义社会批判的传统，将政治经济学的批判"置换"为文化的批判。[④]

那么，当我们尝试对"当代中国舞蹈艺术批评与思想主潮"加以描述和分析时，应该去关注与观察哪些内容？

在我看来，考虑到当代中国舞蹈批评实践的特点和以历史脉络的梳理、分析为主的研究框架，"舞蹈批评"应该包括评论、阐释、鉴赏，以及狭义的批评等各种以舞蹈为对象的理论实践活动。这些围绕舞蹈艺术展开的理论实践活动，虽然有着不尽相同的关注重点，却具有以下共性：

1. 它们都与舞蹈艺术家、舞蹈艺术作品紧密相关；

2. 它们都对特定的舞蹈艺术实践形成了一定的判断与评价；

3. 它们都与特定的舞蹈艺术实践形成了某种对话关系，产生了某种互动。

研究具体的"批评文本"，显然不能离开特定的历史语境，这也就决定了

① 资华筠. 舞蹈批评的文化品格与规律性[J]. 舞蹈, 2008 (3): 23.
② 鸿昀. 对"舞蹈批评学"建构的思考[J]. 北京舞蹈学院学报, 2002 (3): 28.
③ 慕羽. 舞蹈批评四问[J]. 北京舞蹈学院学报, 2016 (2): 56.
④ 周志强. 寓言论批评——当代中国文学与文化研究论纲[M]. 北京: 北京大学出版社, 2020: 23. 在德语中，"文化批评"与"文化批判"是同一个词——Kulturkritik.

要努力将具体的批评文本，镶嵌到特定的历史思潮中去理解与把握。

因此，本书的研究，一方面是对以上四种围绕舞蹈艺术展开的批评活动（"评论""阐释""鉴赏""批评"）的梳理与分析，另一方面对那些给舞蹈艺术观念与舞蹈批评标准带来过重要影响的理论与思想进行关注与考察。也就是说，除了关于具体的艺术家、舞蹈作品的批评活动之外，我们还要关注与考察那些重要的舞蹈思想，特别是对中国舞蹈的审美建构、舞种形态等产生重要影响的舞蹈观念及批评思想。

综上，纳入"当代中国舞蹈艺术批评与思想主潮"研究视域中的批评活动，涉及以下几个层面的内容：

1. 研究和分析舞蹈艺术作品和艺术活动的内容和意义；

2. 努力构建舞蹈艺术作品、艺术活动与现实之间的关系；

3. 总结和把握艺术作品、艺术活动之形式性规律；

4. 对批评本身的研究和分析，也就是批评的哲学。

这也就框定了研究的基本对象，它包括在特定历史时期产生巨大影响或具有明显时代特性的舞蹈艺术批评；对特定历史时期的舞蹈艺术作品和艺术活动具有塑形作用的批评思想，即使这些思想在今天看来可能略显"过时"或"陈旧"；在其产生的特定历史时期没有引发明显的影响或反响，但在今天看来却包含着熠熠生辉的智慧，并与当下舞蹈思想产生某种沟通的思想；对形成上述这些批评以及相关理论的思想资源的追根溯源。

为了将上述对象加以统合观照，笔者在写作过程中采取边叙边议的方式，尝试连接特定批评文本所指向的创作思想与艺术文化思潮。在结构上，本书以时间脉络为主要线索，对那些在当代中国舞蹈发展过程中产生过重要影响的思想、观念与相应的批评活动进行宏观描述，并在此基础上以特定的舞蹈艺术家、思想家、教育家为研究切入点，探讨与考察当代中国舞蹈艺术批评的发展趋势及其内在动力机制，并以此呈现一种以舞蹈艺术为视角的社会思想发展脉络。

第一章 国家・民族・民间: 当代舞蹈批评与思想的发轫

　　当代中国舞蹈的发展是一段复杂独特的历史，其复杂之处在于这是一种几近于"新生"的艺术。中国古代舞蹈的传承在宋代以后随着戏曲形式的发展，走向了综合性的道路[①]，虽然民间歌舞依旧繁盛，但是独立的纯舞形态日益稀少。特别是现代艺术体系所推崇的舞蹈艺术形式，在当代中国并无线性的发展脉络。

　　这就使得当代中国舞蹈和中国古代舞蹈之间存在着某种"断裂"，这种断裂不仅是形式上的，也是审美上的。对于西方欧美国家的当代舞蹈来说，古典芭蕾舞在漫长的建构过程中，不仅提供了舞蹈形式方面的规则，更规定了一种属于"古典"时期的审美原则。而对这一"古典"审美原则的摆脱与反叛就成为西方现当代舞蹈的一条主要发展脉络，从伊莎多拉・邓肯（Isadora Duncan）到玛莎・格雷姆（Martha Graham），从玛丽・魏格曼（Mary Wigman）到皮娜・鲍什（Pina Bausch），我们可以清晰地看到一种在形式与审美方面的"悠久传统"是如何逐渐被抛弃的。与发轫于 20 世纪初欧美国家的现当代舞蹈相比，当代中国舞蹈的发生机制似乎更加复杂一些。如果说邓肯尚可将古典芭蕾舞在身体形态与审美原则上的"陈旧束缚"作为自己创新性舞蹈实践的"靶子"，那么对于当代中国舞蹈的第一代先驱们来说，这个"靶子"远没有那么清晰可见。尽管中国古代各个朝代都不乏舞蹈行为，甚至也出现过一些名留青史的"舞者"，但是宋代以降，文人美学的兴盛使得舞蹈在主流审美文化诸种形式的冲击下日趋边缘化。经历元明清三朝的变迁，随着戏曲形式逐渐形成并日趋鼎盛，独立的舞蹈形式在中国古代晚期已经颇为少见，更不用说具有代表性的、凝结了主流审美精神的舞蹈样式了。

　　① 参见王克芬. 中国舞蹈发展史[M]. 上海：上海人民出版社，2004：272.

所以，对于当代中国舞蹈的先驱者而言，他们不仅缺少像"古典芭蕾舞"这样可以进行"反叛"的审美原则，连想要"继承"已有的中国舞蹈形态也实属不易。如何在"基础"匮乏的情形下，展开舞蹈的艺术实践？对于这个问题，答案远比想象的复杂得多。一方面，参与舞蹈实践的艺术家们，个人经历和所处环境各有不同，所以他们的舞蹈观念与舞蹈实践的形成，存在着一定的偶然性。另一方面，20世纪40年代的中国所处的特殊时局，也使得本就颇为困难的舞蹈艺术实践在发展中面临更多的不确定性。

好在这个复杂的历史进程在80年后的今天来看，已经有了相对稳定的形貌，作为一种特定视角下的"回溯"，我们有"当下"作为落脚点。在目前的舞蹈史叙述中，20世纪40年代发生的舞蹈艺术实践，对当代中国舞蹈的基本框架和核心形态产生了最关键的影响，这一点舞蹈界基本可以达成共识[①]。

这一时期，不仅发生了"新秧歌运动"与"边疆音乐舞蹈大会"这样对当代中国舞蹈发展产生深远影响的历史事件，也涌现了当代舞蹈的先驱艺术家们。这些艺术家有着广阔的艺术视野和文化建设热情，对中国的舞蹈事业怀抱热忱和理想。他们的舞蹈艺术实践为当代中国舞蹈的整体结构奠定了最初的基础，他们所抱持的艺术理想和创作理念也就成为探索这一时期舞蹈艺术观念的重要途径。

当然，我们不应该简单地将某一段时间内的舞蹈实践判定为"凭空"出现的突兀状态而对之加以剥离，而是要在这样一个前提下对其进行理解：一些重要的舞蹈实践或舞蹈事件的发生，其前提条件往往是在一段时间内，通过多种社会因素的叠加而逐渐形成的。这些舞蹈实践与舞蹈事件的发生，在当时看常常是非常"偶然"的，但是挖掘其背后所沉淀的复杂原因，则是我们得以窥见"过去"的途径。这并不是说我们要把这种"偶然"提升到"必然"的高度，而是要理解站在特定回溯视角所认为的"必然"，这样也许能为我们认知"当下"打开更广阔的视野，重新思考其间的"偶然"所蕴含的潜能。

第一节　抗战时期的文艺界

20世纪30年代以来，日本侵华战争不断升级。1937年7月7日，"卢沟桥事变"引发了中国的全面抗战。同年11月，南京国民政府被迫迁离南京，

① 参见冯双白. 新中国舞蹈史（1949—2000）[M]. 长沙：湖南美术出版社，2002.

随后发生了震惊世界的"南京大屠杀"。长达 14 年的抗日战争，构成了 1945 年之前最为主要的社会背景：动荡、恐惧与愤怒、抗争成为社会文化的主流情绪，也形成了这一时期中国文艺的实践土壤。

"卢沟桥事变"发生后的短短数月，文艺界就出现了各类抗日救亡的协会——"戏剧界救亡协会""上海漫画界救亡协会""孩子剧团""华南绘画界救亡协会""中华全国戏剧界抗敌协会""中华全国歌咏协会""中华全国电影界抗敌协会"，等等。

1938 年 3 月 27 日，文艺界抗日民族统一战线组织"中华全国文艺界抗敌协会"（简称"文协"）在汉口成立。

> "文协"的成立标志着文艺界抗日民族统一战线的形成。《新华日版》发表专论《全国文艺界抗敌协会成立大会》。专论指出"这是一个中国文艺史上的盛举，值得我们来欢欣鼓舞的"；希望"由于文艺界这个团结的开始，更能把文艺的队伍在战斗的过程中，无限地扩大起来"，"文艺的大众化，应该是全国文艺界抗敌协会的最主要的任务"。[①]

随着国民政府的不断溃败，从南京到重庆，国统区的文艺工作者在以城市为主的文化空间里，围绕"抗战"进行各种各样的文艺活动。与此同时，位于陕甘宁边区的抗日根据地也在中国共产党的领导下开展了各式文艺实践，形成了与"国统区"文艺不同的"抗战"文艺。

有学者明确指出："抗战文艺在'抗日救国'的伟大斗争中发挥了巨大的功能，亦在保护和建设中国文化中发挥了有效的功能，同时，在为国民党和共产党的政治服务方面发挥了重要的功能。"[②]在某种意义上，"抗战文艺"对于当代中国舞蹈来说，可谓产生了非常重要的形塑作用。尽管"抗战文艺"在当代中国舞蹈的发展中并没有始终如一地发挥影响，但却主导了这一艺术形态最初的"脱胎"时期。

从这个意义上来说，当代中国舞蹈是被当代中国的历史现实直接形塑的。相比于携带着统治阶级或上层贵族审美趣味的"古典"或"经典"舞蹈样式（芭蕾舞等），或是在长期的族群生活与劳作过程中形成的"民俗"舞蹈样式（民俗舞蹈、土风舞蹈等），当代中国舞蹈的发轫乃是一种承担了多重社会功能的文化"反应"，而非对特定审美取向或漫长族群繁衍过程的"反映"。这

① 重庆师范学院中文系国统区抗战文艺研究室. 抗日战争时期国统区文艺大事记[J]. 重庆师范学院学报, 1981（2）：6.

② 刘青弋. 刘青弋文集 10：中华民国舞蹈史（1912—1949）[M]. 上海：上海音乐出版社, 2013：216.

也就使得当代中国舞蹈在起点处就携带着明确的"目的"，在为当代中国舞蹈奠定基础的先驱者们的艺术实践中，能够清晰地看到这一点。

第二节 吴晓邦与"新舞蹈艺术"

1906 年，吴晓邦出生于江苏省太仓市。虽然出生在一个贫农家庭，但是吴晓邦很快就被一家吴姓大财主的二房姨太收为养子。这使得吴晓邦在青少年时期受到了在贫农家庭无法得到的教育。1923 年，吴晓邦随养母搬到上海，并考入沪江大学附中。1925 年，在沪江大学就读的吴晓邦参加了"五卅运动"的示威活动，这是他第一次参加中国共产党领导的革命活动。1926 年，当时在持志大学读书的吴晓邦投考了武汉中央军事政治学校，在不到一年的学习过程中，吴晓邦感受到了国共两党之间日益紧张的关系。1927 年 5 月，大革命失败后，武汉中央军事政治学校已经处于无人管理的状态，于是吴晓邦又从武汉返回上海。但为了躲避国民党的"清党"行动，吴晓邦又不得不离开上海，回到太仓沙溪镇的祖母家中居住，并在沙溪中学担任初中历史教员。然而，正如吴晓邦自己所言："从'五四'运动到北伐革命，正是我从少年到青年的成长时期，革命的火焰从我的胸膛燃起，即便是挫折、失败也难以熄灭了。"[1] 他在沙溪中学宣传革命思想，给学生们讲述马克思主义和孙中山的革命学说。他的这些行动让年迈的祖母非常担忧，最终同意吴晓邦赴日学习。

在日本，吴晓邦先是爱上了音乐，连自己的名字"吴晓邦"也是为了纪念波兰音乐家肖邦而改的[2]。由于居住的地方靠近早稻田大学，学校正门前举行演艺活动的大隈会堂便为吴晓邦开启了通往舞蹈艺术之路的大门。

> 有一天，又是在一个偶然的机会里，在大隈会堂我看到了早稻田大学学生们自己创作的舞蹈《群鬼》，正是这个节目给我以极大的影响。观后，几夜我都睡不着觉。它的内容是这样的：寂静的黑夜，在木鱼声中，各种鬼都走上了舞台；有吸血鬼、饿鬼、冤死鬼等，他们都为了各自的目的找寻他们的出路。表演者把鬼人格化。说是鬼，实际上是影射了当时不同阶层的各种人。编舞的人想象力很丰富，加之用木鱼来伴奏，更显示了鬼的面貌，给我的印象很深，使我从此对舞蹈产生了兴趣。它是

① 吴晓邦. 我的舞蹈艺术生涯[M]. 北京：中国戏剧出版社，1982：8.
② 吴晓邦幼时名为吴锦荣，读小学时改名为吴祖培。

我立志献身舞蹈事业的启明星。[①]

1929 年冬，吴晓邦进入高田雅夫舞踊研究所学习舞蹈。1931 年吴晓邦从日本返回祖国，虽然学习舞蹈的时间只有短短两年，但是吴晓邦希望能够将舞蹈事业继续下去。1932 年，他在上海租用了一家绸布庄的楼上，挂出了"晓邦舞蹈学校"的牌子，这也是上海第一个舞蹈学校。短短半年后，"晓邦舞蹈学校"草草收场，吴晓邦第二次踏上了赴日学习的路途，继续在高田雅夫舞踊研究所学习。1932 年的日本，各种文艺思潮非常活跃，这使得日本文艺界的观念非常开放与多变。不过，这时的吴晓邦所接触到的舞蹈还是以传统的芭蕾舞为基础。直到 1935 年，吴晓邦第三次赴日学习的时候，才开始深入地接触与了解现代舞。

> 学舞开始的六七年内，我一直是钻啊钻，钻进了十八、十九世纪的艺术象牙之塔，结果是路子越钻越窄。可是当时在我的思想里，还觉得自己很高深呢。……
>
> 一九三六年，我和韦布、杜宣交往甚密，他们对我的艺术观产生了影响。我开始注意到二十世纪的舞蹈艺术了。从一九三四年读《邓肯自传》开始，我觉得邓肯的现代舞和芭蕾舞不同，但是到底应该怎样做呢？我是不敢想的。……
>
> 我从报纸和刊物上读到过一些有关德国现代舞的报道。开始时我是有抵触情绪的，觉得现代舞蹈的舞姿很难看，不合乎我过去因袭下来的审美习惯。但看到介绍现代舞的内容及训练上的理论和方法后，觉得很有道理。[②]

以传统芭蕾舞为主导的审美习惯与现代舞蹈所带来的新鲜观念形成了有趣的"对峙"。在这样的矛盾中，吴晓邦第一次较为全面地接触到了现代舞的技术与理论。1936 年 6 月，江口隆哉和宫操子开设在东京的现代舞踊研究所举办了一个暑期现代舞踊讲习会，讲习会的内容主要包括：

1. 舞踊基础和理论；
2. 创作实习技术和理论；
3. 现代舞踊和其他艺术的关系；

① 吴晓邦. 我的舞蹈艺术生涯[M]. 北京：中国戏剧出版社，1982：11.
② 吴晓邦. 我的舞蹈艺术生涯[M]. 北京：中国戏剧出版社，1982：20-21.

4. 打击乐器上节奏的练习。①

可以看出，这次讲习会虽然持续时间只有短短三周，但是所涉及的讲授内容是丰富全面的。不仅涉及舞蹈的基础理论，而且还包括技术理论。此次讲习会，奠定了吴晓邦对舞蹈基础理论的认识。在他后期的舞蹈理论中，对于人体的"动的法则"的分析，包括"人体运动的三大部位""习性的动""反胴运动"等概念，都能看出这次讲习会对其舞蹈思想的深刻影响。甚至在吴晓邦最重要的理论著作《新舞蹈艺术概论》中，"什么是舞蹈""为什么要舞蹈""舞蹈与其他姊妹艺术的关系""舞蹈的三大要素"这些重要的章节题目，都和江口隆哉在讲习会上讲解的内容保持了高度一致②。

吴晓邦曾经自述：

> 这个讲习会到七月二十八日结束。回想起来，我接触现代舞只有短暂的三个星期，但它对我的思想却产生了巨大的影响，使我的艺术思想第一次得到解放，朦朦胧胧地感受到二十世纪舞蹈艺术的科学方法及其发展的远景。从僵化到自由，需要一个较长的认识和实践过程。同时我要消化这三个星期所得到的东西，也不是一天两天就能见到成效的。但我对这种科学法则的基本训练，则感到十分舒服，不仅全身轻松，还促进了我思想的活跃。我也懂得了怎样从打击乐器的节奏中编制舞蹈。短短的三周讲习会，不仅使我得到了需要经过长期学习和探讨才可能得到的收获，而且帮助我消除了长期以来认为舞蹈无理论的想法。③

如今看来，短短三周的学习竟然可以对一位艺术家产生贯穿一生的深刻影响，实在令人赞叹，可见这个"讲习班"所授内容的技术与理论含量都非常高。当然，吴晓邦对舞蹈艺术的热爱和对舞蹈创作的激情极大地激发了他在学习中的主动性，使得他能够将短期内所学的丰富内容与自身的艺术思考紧密结合，并运用到自己的舞蹈创作实践中。

1936 年 10 月，吴晓邦回到了上海，再度开办"晓邦舞蹈研究所"。从 4 年前的"晓邦舞蹈学校"到"晓邦舞蹈研究所"，吴晓邦对于舞蹈的理解在进一步深化——

> 在三个月里，我尽力去回忆及吸收江口、宫现代舞蹈的教程。讲习

① 参见吴晓邦. 我的舞蹈艺术生涯[M]. 北京：中国戏剧出版社，1982：22.
② 参见吴晓邦. 我的舞蹈艺术生涯[M]. 北京：中国戏剧出版社，1982：24.
③ 吴晓邦. 我的舞蹈艺术生涯[M]. 北京：中国戏剧出版社，1982：27.

会的讲义成为我反复学习的材料。三个星期讲习会的内容，实际上包括了二十世纪现代舞的有关创作、研究和教学上基本的理论和实践。我也学会了在教课中不用镜子。让学生通过动作去体会现代舞上自然法则运动的规律和人体上习性的动、本能的动、附随动和摆动的关系。至于力学上的来复线、抛物线、冲击式等运动，我在教学中逐渐深入体会，并得到了发展。特别在步法、步法组合的变形上，我在上海新村的三个月内，开始逐渐地形成我自己的一套训练方法来。①

通过接受欧美现代舞的舞蹈观念和舞蹈技术，吴晓邦对舞蹈的理解进一步得到深化。他开始在教学过程中结合欧美现代舞的相关理论，发展自己的舞蹈训练方法。值得注意的是，吴晓邦所运用的舞蹈基础理论，例如"自然法则运动的规律""力学上的来复线、抛物线、冲击式等运动"，非常鲜明地体现出对于"身体""动作""空间""力学"的重视。这些基础理论构成了吴晓邦舞蹈艺术创作的核心构架，使得他的创作实践具备了坚实的理论支撑。

这一时期，吴晓邦在教学的同时也在积极地准备他的第二次作品发表会（1937 年 4 月）。他为这次发表会创作了《懊恼解除》《奇梦》《拜金主义》等作品。遗憾的是，这些作品的影像资料没能留存下来。不过，通过吴晓邦的自述，还是可以大体想象作品的气质——

> 我由于受现代舞蹈的影响，初步尝试创作了三个现代舞的作品，《懊恼解除》就是其中的一个作品。我用佛教苦难的信念做懊恼的归宿。动作是根据寺院内的塑像作为动作造型的考察。服装是直的黑白线长袍，用左右横叉做卍字形的交替，表示了人物懊恼时的形象。《奇梦》表现了一个青年在长夜的梦中听到了革命的钟声，他的两臂示意为钟上的长短针。钟走到十二时炮声大作，群众在机枪声中纷纷倒下。他冲上去夺取了机枪阵地，挥舞着双手，愤怒地在冲杀中倒地而死。他又接着梦见钟上的短针指着清晨三时，自己走进了一所高楼大厦中去，腰间插着手枪，俨然是一位长官模样的人。他作起演说来了。正在他手舞足蹈、兴高采烈时，旁边一声枪响，把他惊醒过来。醒后，他不断地回味着梦中的情景。这时天已大亮。②

通过这些简短的描述，日本之旅带给吴晓邦的观念变化清晰可见。在描

① 吴晓邦. 我的舞蹈艺术生涯[M]. 北京：中国戏剧出版社，1982：27-28.

② 吴晓邦. 我的舞蹈艺术生涯[M]. 北京：中国戏剧出版社，1982：28-29.

述 1935 年 9 月第一次作品发表会时，吴晓邦写道：

> 记得这次"作品发表会"，我仅售出了一张票，这唯一购票看我的演出的，是一位波兰妇女。……因为在我表演的节目中，有波兰作曲家肖邦的三个作品，这三个舞蹈感动了她。这一次演出的节目，大部分用的是外国音乐。这是按照高田舞踊研究所学习来的，根据高田老师浪漫主义的创作方法进行的。①

可以看出，在第一次作品发表会时，吴晓邦的舞蹈创作与音乐作品之间联结紧密。而在为第二次作品发表会创作的作品中，吴晓邦已经没有对作品的音乐给予太多的关注。吴晓邦也曾经反思自己第一次作品发表会的"失败"，但是这种"反思"似乎并没有针对作品的舞蹈形式，而是更多地转向对"题材"的反思——

> 我在上海举行了第一次舞蹈作品发表会后，感到自己从事舞蹈事业除少数知己外，当时上海的观众对我十分不了解。怎么办？我应怎样为自己辩护呢？最好的办法就是必须创作出好的、能鼓动人心、又能代表大多数人的利益、为大多数人说话的节目。在第一次作品发表会上，观众喜欢的舞蹈只有两个：一个是根据《送葬曲》编制的反映葬礼上的舞蹈《送葬》，另一个是根据肖邦《夜曲》编制的《黄浦江边》。这两个舞蹈作品正好能结合上海当时社会上的一种苦难氛围，因而受到了群众的注意。至于其他节目，观众就似乎觉得多余了。②

对比吴晓邦自己关于两次作品发表会的回忆与描述，可以看出，第三次赴日学习的经历，让吴晓邦对舞蹈有了与此前不同的理解。如果说，在接触江口、宫的现代舞蹈理论之前，吴晓邦的创作思路属于用舞蹈再现情境，或是通过音乐作品搭建舞蹈结构的"传统"范畴。那么，在《懊恼解除》和《奇梦》的创作思路中，吴晓邦显然更加主动地去探索与发掘了舞蹈自身形式的表意潜能。《懊恼解除》着重挖掘动作语汇：例如"寺院塑像""左右横叉的交替"，包括服装颜色的选择等，这些都体现出吴晓邦对于舞蹈形式的构成产生了新的理解。《奇梦》则更多地在探索舞蹈的结构性表意或者是表意性结构："梦"所呈现出的断裂、非逻辑的"题材"特点，双臂与时钟的隐喻性关联，

① 吴晓邦. 我的舞蹈艺术生涯[M]. 北京：中国戏剧出版社，1982：16-17.
② 吴晓邦. 我的舞蹈艺术生涯[M]. 北京：中国戏剧出版社，1982：17.

枪声的象征内涵（梦境中的枪声与惊醒梦境的枪声）。这些特征说明吴晓邦已经开始思考舞蹈作品的"结构"是如何作为表达方式的。

随着舞蹈艺术观念与技术基础的不断更新，吴晓邦的舞蹈创作开始逐渐形成自己的风格。同时，中日战事的激化对吴晓邦的舞蹈创作产生了深刻的影响。吴晓邦这样描述战争对自身艺术创作道路的影响——

> 这时，我在舞蹈艺术的实践上，还处于一种探索尝试的阶段。我觉得现代舞在要求反映现实生活、扩大创作题材的范围、追求表现人物的内心世界上，它敢于冲破古典芭蕾舞中的那些不能适应表现现代生活的种种束缚，无论是在训练方法上，表现方法的灵活性和自由性上，都是具有生命力的。

> 直到一九三七年"八·一三"后，我接受了抗日烽火的洗礼，才彻底丢掉了在学习时期的那些未成熟的"美梦"。我迎着革命斗争的风暴，踏上了现实主义舞蹈的广阔道路，真正跨进了生活的大门。①

1937 年，随着抗日战争全面爆发，上海的生活开始变得朝不保夕。吴晓邦在这一年的 9 月参加了救亡演剧四队，离开上海，奔赴无锡、镇江、南京②。在救亡演剧队，吴晓邦目睹了战争给国家、人民带来的深重灾难——

> 那时，我看到的是片片焦土，破碎的山河，在我的周围是受难的同胞，敌人的飞机整天价地在头上盘旋。炸弹在摧毁着人民的安定生活和生命，而无耻的汉奸却在向敌人出卖灵魂……。这生活中的一切一切，像巨浪在推涌着我的心潮，我不能沉默下去，我要用舞蹈向同胞们倾诉，倾诉那中华民族子孙的不屈意志。③

对于一位艺术家来说，生活的动荡，时局的骤变，是撼动日常经验的偶然。然而，这种偶然在艺术家的创作中凝结成了必然的形式。吴晓邦的"新舞蹈"就是这样在偶然的历史契机中生成的"必然"。

① 吴晓邦. 我的舞蹈艺术生涯[M]. 北京：中国戏剧出版社，1982：29.

② 学者刘青弋在《刘青弋文集 10：中华民国舞蹈史（1912—1949）》中提及"著名舞蹈家吴晓邦曾经于 1937 年 8 月 13 日始参加过抗敌演剧第二队的前身'上海救亡演剧第四队'，辗转于无锡、南京、安庆、武汉，创作表演了《义勇军进行曲》《打杀汉奸》《大刀舞》《流浪三部曲》《游击队之歌》等作品。"（上海音乐出版社，2013 年版第 241 页）本文依据吴晓邦先生自述中参加救亡演剧四队的时间（1937 年 9 月），详见吴晓邦：《我的舞蹈艺术生涯》，第 30-32 页。

③ 吴晓邦. 我的舞蹈艺术生涯[M]. 北京：中国戏剧出版社，1982：31.

　　从无锡到南京，我在演剧队里已经积累了四个舞蹈作品，并得到了群众的欢迎。我感觉到自己的思想感情正在与伟大时代的斗争相融合着。我在这时的创作活动，是我从现实生活中找到的一条新的道路，它摆脱了旧舞蹈形式的束缚，表现了时代的特点，使舞蹈不再像过去那种只为迎合有闲阶层所需要，而是成了打击敌人、鼓舞人民斗志的精神力量，这确实是我的艺术生活迈向现实主义的一个发展。①

　　吴晓邦在救亡演剧四队创作的作品紧密地与抗战救亡联结在一起：《义勇军进行曲》着力表现义勇军的英勇形象，《打杀汉奸》用小舞剧的形式激发观众们的情绪，《大刀舞》采用了《大刀进行曲》作为音乐凸显战斗的豪迈，《流亡三部曲》则表达了因战争流亡的人们对故土的思念……舞蹈已经不再仅仅是吴晓邦探索艺术形式或是表达个人经验的方式，它同样可以成为匕首，成为投枪，成为在战火中充满力量的、不屈的战斗方式。"新舞蹈"艺术由此诞生，对于吴晓邦而言，"新舞蹈"不同于他以往接触过的任何舞蹈——

　　我在离开上海以后的这段时间里，总计表演了五十余场。我所表演的新舞蹈与当时演出的话剧一样受到了群众的欢迎。我结合群众歌曲来编排舞蹈，歌曲感动着我，我的舞蹈又鼓动了观众。我为这几个节目设计的动作和姿态，完全出自对当时生活环境的感受。在创作这些舞蹈时，事先没有考虑过芭蕾舞中有那些美的动作和姿态可以运用，而是从中国人民在苦难生活中进行斗争的形象，作为我创作的依据。我也没有意识到要表演现代舞、民间舞，或是芭蕾舞，只有一种思想在支配着我，那就是要用我的舞蹈去为中华民族求生存效力。所以我在当时表演的舞蹈，完全摆脱了1937年以前的框框。我的新舞蹈，是我奉献给人民和时代的舞蹈。我将国外现代舞蹈的表现技法与中国的现实生活相结合，因而才能在舞台上出现从来未有的舞蹈作品。我是在时代的脉搏上舞蹈的，抗日战争的生活给了我甘露与营养，将我造就成为人民而舞蹈的一员。②

　　吴晓邦的"新舞蹈"，开启了当代中国舞蹈创作的新思路。这种新思路一方面脱离了中国古代舞蹈的"礼乐"与"女乐"传统，既不是为统治阶级标明秩序等级的仪式，也不是为所谓"有闲阶层"提供娱乐的途径。在吴晓邦看来，"新舞蹈"是"奉献给人民和时代的舞蹈"，它强调了"新舞蹈"的革

① 吴晓邦. 我的舞蹈艺术生涯[M]. 北京：中国戏剧出版社，1982：32.

② 吴晓邦. 我的舞蹈艺术生涯[M]. 北京：中国戏剧出版社，1982：33-34.

命性与历史性。"革命"是一种属于艺术创作主体的态度，是对战争的深切体验，是对承受深重苦难的民众的深切同情。"历史"则是客观的环境，正如我们无法想象在一个鼎盛繁荣的社会能够孕育"新舞蹈"中的沉痛与悲悯。事实上，"新舞蹈"的特性在一定程度上也正是当代中国舞蹈的特性。"新舞蹈"在形式上突破了中国古代舞蹈和西方芭蕾舞已经完成的、相对稳定的形态，在思想上也超出了欧美现代舞的表现主义范畴，它是中国社会在特定历史时期产生的艺术形态，亦可视为当代中国舞蹈思想的发轫。正如吴晓邦所言，"在时代的脉搏上舞蹈""为人民而舞蹈"的"新舞蹈"，是为了时代和人民应运而生的，这也就决定了"新舞蹈"不再囿于"审美"活动的传统界定，而是携带着强烈的现实关怀，并不断尝试通过艺术创作活动介入现实社会的舞蹈样式。正是"新舞蹈"奠定了当代中国舞蹈发展中趋向"现实"和"人民"的发展脉络，并进一步辐射扩散，深刻地影响了当代舞蹈批评及其思想的理论走向。

第三节 "新秧歌运动"对当代中国舞蹈的影响

1941 年 4 月 14 日，吴晓邦和盛婕在重庆大梁子实验剧院学校的礼堂举行了婚礼。参加婚礼的来宾中，有刚刚从香港归来的画家叶浅予和舞蹈家戴爱莲。时任周恩来秘书的张颖代表周恩来邓颖超夫妇为两位新婚的艺术家送来了一束鲜花①。

在结婚之前，吴晓邦和盛婕已经接受了周恩来的邀请，决定到他们心目中的革命圣地——延安去继续从事舞蹈创作，投身到革命事业中。在离开重庆之前，吴晓邦与戴爱莲、盛婕共同举办了一次联合演出。演出的节目有戴爱莲回国后创作的《思乡曲》《东江》《试练》《哑子背疯》，吴晓邦的作品《丑表功》《血债》《传递情报者》，盛婕的作品《流亡三部曲》（小组舞曲）。合作作品包括：吴晓邦和戴爱莲合舞的《红旗进行曲》，吴晓邦和盛婕合舞的《出征》，以及三人合作的小舞剧《合力》②。

这是当代中国舞蹈两位最具影响力的先驱——吴晓邦、戴爱莲——首次同台的合作表演。《新华日报》评论此次演出——

① 参见吴晓邦. 我的舞蹈艺术生涯[M]. 北京：中国戏剧出版社，1982：47-48.
② 参见吴晓邦. 我的舞蹈艺术生涯[M]. 北京：中国戏剧出版社，1982：48.

　　民族舞蹈，现在由少数的中国舞蹈艺术家在不断努力中创造建立。今天请这样理解它，它不仅是抗战史实的记录者，还是热情的宣传形式。我们非常同意，这种新的舞蹈在不断的努力创造中，一定是有它光辉灿烂的前程，与我们新中国的前程一样地向前迈进。①

　　演出结束后，按照原定计划准备奔赴延安的吴晓邦、盛婕夫妇，却阴差阳错地未能如期离开重庆。直到 1945 年，吴晓邦才完成他与延安之间的"约定"。

　　自 1937 年起，直到 1949 年中华人民共和国成立，这一历史时期的延安，不仅是中国革命的政治、军事中心，同时也是文艺创作的重镇。这不仅是因为有大批信仰马克思主义和支持革命事业的文艺工作者纷纷投向延安，更重要的是，延安的文艺创作在观念、思想、形式上都产生了"新质"——一种融合民间文艺形式与革命意识形态的文艺创作实践。

　　为了将这些文艺创作实践的成果更加广泛地传播，此时的延安出现了很多"剧团"。

　　　那一时期，在延安雨后春笋般地出现了好些个剧团。如：延安的"民众剧团""平凡剧团""战号剧团""青年剧团"，陕北的"锄头剧团"，陕甘宁边境的"西北剧团"，陇东的"陇东剧团"，延川县的"农村剧团"等等，在延安的文化艺术生活中十分活跃。例如 1938 年 7 月 4 日成立于延安的民众剧团（1947 年 4 月改编为西北野战军政治部宣传队），从 1939 年 2 月起至 1946 年在陕甘宁边区 23 个县 190 个市镇村庄演出达 1475 场。②

　　随着大量知识分子奔赴延安，根据地的文艺创作活动蓬勃发展起来。与此同时，这也带来了一定的问题。

　　对于这些大部分生长与生活在城市的知识分子来说，作为"精神向往"之地的"延安"和作为实际生活的陕北小镇只能在想象中重叠，一旦落入日常生活，难免产生意料之外的"摩擦"。其实，只要设想一下大部分知识分子在此前的生活习惯，再对比一下彼时延安民众的生活习惯，以及工农党员、红军战士的普遍经历，就可以明白其中的差异。这种差异体现在生活、观念、思想、行为的方方面面，当然也会反映在文艺创作实践中。

　　① 转引自吴晓邦. 我的舞蹈艺术生涯[M]. 北京：中国戏剧出版社，1982：48-49.
　　② 刘青弋. 刘青弋文集 10：中华民国舞蹈史（1912—1949）[M]. 上海：上海音乐出版社，2013：359.

1942 年 5 月 2 日，毛泽东在延安发表了著名的《在延安文艺座谈会上的讲话》（以下简称《讲话》）。在《讲话》中，毛泽东详尽地就根据地文艺工作的立场、态度、工作对象和学习等多方面问题进行了分析，并归纳出根据地文艺工作发展的两个核心问题——"为群众的问题"和"如何为的问题"。

毛泽东在《讲话》中明确地提出了根据地文艺的特性：它是为工农兵为主的"革命群众"服务的艺术形式。这就对文艺创作者的创作观念提出了全新的要求：文艺不再是以创作者个人的意志为核心动力的艺术创造实践，而是有着明确身份立场的艺术工作。换句话说，文艺创作者要自觉地成为特定人群的"代言人"，而不能仅仅以"个体"的身份将文艺创作看作是满足个人表达意愿的途径。

《讲话》的发表在根据地产生了广泛的影响，这是中国共产党在抗战期间于根据地开展的一次文艺"整风"运动。根据地的文艺创作方向因《讲话》的发表而有了全新的、明确的指导思想，相应的实践成果也就很快在各个文艺领域中酝酿成型。其中，"新秧歌运动"可以说是《讲话》精神在表演艺术实践领域中最具代表性的成果。

1943 年春节期间，鲁迅艺术学院（简称"鲁艺"）秧歌队表演了以《拥军花鼓》为代表的秧歌舞和以《兄妹开荒》为代表的秧歌剧。在观看演出后，毛泽东和朱德分别对《兄妹开荒》的表演给予了肯定。[①]"新秧歌运动"也就此在延安根据地广泛、红火地开展起来。

到 1944 年的春节，延安的秧歌表演已经完全呈现出了与"旧秧歌"迥然不同的新貌。周扬在《解放日报》中撰文，热情地赞扬了根据地的秧歌活动——

> 延安春节秧歌把新年变成群众的艺术节了，真是闹得"热火朝天"！出动的秧歌队有二十七队之多，这些秧歌队是由延安的群众，工厂，部队，机关，学校组织起来的，绝大部分不是职业的戏剧团体，都带着业余的性质；职业的剧团都在去年年底下乡去了。这些业余的秧歌队，不但那数量之多、规模之大，大大地盖过了职业的剧团，就在节目内容和演出效果上也显示了它们的并无逊色。他们创造了一百五十种以上的节目，从秧歌剧，秧歌舞到花鼓，旱船，小车，高跷，高台等，各色齐全。这些节目都是新的内容，反映了边区的实际生活，反映了生产和战斗，

① 参见王冬. 抗日战争时期延安秧歌剧研究[D]. 南京艺术学院，2010：28-29.

劳动的主题取得了它在新艺术中应有的地位。^①

自《兄妹开荒》获得成功，直至 1945 年抗日战争胜利前夕，秧歌剧在整个根据地的文艺创作中占据了重要的位置。1947 年之后，随着中共中央撤离延安，"新秧歌运动"也宣告结束。

"新秧歌运动"对于当代中国舞蹈的发展产生了重要的作用。通过"新秧歌运动"，秧歌形式从传统的民俗活动中脱颖而出，承担了与此前完全不同的政治与文化功能。更重要的是，这些始终生长在群众之中的传统民俗形式，通过"新秧歌运动"这样一个特定的历史契机，被赋予了全新的意识形态内涵，成为革命文艺的重要形式。这种独特的形式及其观念内涵，在此后数十年间持续发挥作用，对当代中国舞蹈的审美特质与文化属性产生了深远的影响。

这种"影响"为当代中国舞蹈带来的后续效果主要可以从形式和内涵两个方面加以描述：1. 在形式上，"新秧歌运动"打破了传统民俗形式的固有结构，以新的革命内容为主导，重新组织传统民俗形式中的舞蹈元素，使其产生新的意义。2. 在内涵上，"新秧歌运动"确立了以政治立场和阶级身份主导文艺创作的思想与观念，也在很长一段时间内成为舞蹈乃至文艺批评的主流标准。

具体来讲，形式上从"秧歌"到"秧歌剧"，改变的绝不只是称谓，也不仅仅是某种文艺形式，而是将前现代社会中的民俗结构，彻底转变为现代社会中的文艺实践。

"秧歌"是中国汉族地区常见的一种民俗舞蹈形式。这种民俗舞蹈形式因流传地区不同，存在着非常丰富多样的形态。但是，整体来看，"秧歌"并不是一种纯粹的舞蹈形式，而是一种综合性的民俗活动形式。

以陕北地区的传统秧歌为例，这种通常被人们称为"陕北秧歌"的民俗，实际上包涵着舞蹈、音乐、戏曲等不同的民间艺术形态，既有明显的仪式性内容，又有娱乐性内容。有学者认为陕北秧歌中的祭祀内容源于古代"蜡祭"以及"迎春""打春"等活动。这些活动是农耕文明时期，为了使农作物免遭天灾虫害而祈求神灵保佑的习俗遗存。^②例如"谒庙"，就是一种非常严肃的祭祀性礼仪。

① 周扬. 表现新的群众的时代——看了春节秧歌以后[A]. 原载《解放日报》1944 年 3 月 21 日，周扬文集（第一卷）[C]. 北京：人民文学出版社，1984：437.
② 参见李开方. 舞蹈的生命[M]. 西安：陕西旅游出版社，2004：98.

"谒庙"是件极为庄严肃穆的礼仪,要向神烧香磕头,致颂词、祷告,唱秧歌祈神保佑求得来年风调雨顺。"谒庙"后的第二天才正式开始"排门子",即由伞头率领秧歌队在村内挨门逐户地进行拜年。①

在这些祭祀性的仪式元素之外,陕北秧歌还包括"二人场子"与"打彩门"等活动,这些活动的主要内容往往是表现男女情色与乡间诙谐幽默的舞蹈和唱段。相比仪式性的内容,"二人场子"这样的娱乐性内容往往更贴近农民们的日常生活,也就更容易受到村民们的欢迎。

想要以这类民俗形式作为革命文艺创作的基础,就要对原有形式进行精简和重组,"秧歌剧"的产生就是这种精简与重组的代表性成果。以陕北秧歌为例,这是根据地地区的一种具有代表性的民俗活动仪式,有着明显的宗教性与娱乐性内涵。而这些宗教性与娱乐性的形式及其内容都在"秧歌剧"的创作中都被删除了。例如被视为"新秧歌运动"最具代表性的秧歌剧之一,由鲁迅艺术学院王大化等人创作的《兄妹开荒》就将秧歌中原本常常用来表现男女调情的"二人场子"转换成兄妹携手建设解放区的主题。

可见,"秧歌剧"对于民间秧歌形式的改造有着非常明确的目的:用群众熟悉的文艺形式,来实现革命文艺的政治教化与认同。从"秧歌剧"的整体形式来看,实际上基本是以"二人场子"为基础的。而"谒庙"这样的祭祀性形式在"秧歌剧"中是没有出现过的。

而从内涵上来讲,"秧歌剧"的诞生与创作过程,同时也是对创作主体(知识分子)与接受主体(农民为主的大众)的改造过程。

对于根据地文艺来说,如何通过"文化战线"来更好地凝聚工农兵、加强意识形态上的整合,是文艺创作的第一要务。在这样的政治背景下,如何运用根据地群众能够接受的文艺形式来开展"文化战线"上的工作就成了文艺创作的重中之重。这就要求根据地的文艺创作者们要学习工农兵的语言,运用当地群众熟悉并且能够理解的形式来进行革命思想的文艺传播。换句话说,根据地的文艺创作要将民间的文艺形式加以"革命化"。所以,在选择民间文艺形式时,既不能脱离陕甘宁边区这一地缘范围,同时还要考虑民间文艺形式本身的普及程度和传播潜力。为了更好地适应受众群体,遵从引导文艺创作活动的特定政治诉求,根据地的文艺创作者们形成了"向民间学习"的态度与方法,在艺术家提取素材与艺术加工过程中,这种态度和方法产生了重要的影响。作为对革命文艺的创作要求,"向民间学习"有着双重功能:

① 李开方. 舞蹈的生命[M]. 西安:陕西旅游出版社,2004:99.

一方面要求在文艺形式上靠近"民间"，而另一方面，也隐含着对"民间"的重新阐释。

这构成了"新秧歌运动"的核心内涵，也是《讲话》精神在艺术实践中的落实。对传统民俗形式的撷取和改造，不仅意在对接受群体的情感、思想施加影响，同时也是对创作群体进行意识形态说服。所以，"新秧歌运动"的深入开展实际上完成了对以知识分子为主体的创作者和以农民为主体的接受者的双重"改造"。前者在《讲话》精神的要求与指导下，重新反思与确立自身的创作立场、创作意图、创作素材以及创作方法；而后者则通过接受革命文艺的教化与感染，对原有的乡俗传统进行选择和扬弃。换句话说，无论是"新秧歌"的创作者还是接受者，都要抛下自己的过往（资产阶级的文艺创作观或是封建社会的迷信落后思想），重新接受与认同崭新的革命文化。

在《讲话》中，毛泽东曾这样论述：

> 同志们很多是从上海亭子间来的；从亭子间到革命根据地，不但是经历了两种地区，而且是经历了两个历史时代。……到了革命根据地，就是到了中国历史几千年来空前未有的人民大众当权的时代。我们周围的人物，我们宣传的对象，完全不同了。过去的时代，已经一去不复返了。因此，我们必须和新的群众相结合，不能有任何迟疑。[①]

"新的群众"与一个"中国历史几千年来空前未有"的时代，决定了几千年来逐渐形成的民俗形式必须要以新时代的政治需求为取舍标准。"秧歌剧"的剧本则集中反映了这种趋势：

> 从内容上来看，与实际结合是一个共同的优点，其中又分为反映战争的二十三题，生产四十七题，拥军、优抗、参军六十三题，文武学习、民主、减租、度荒、打蝗、提倡卫生、反对迷信的有七十六题，介绍时事、传达任务是三十九题，而歌颂自己所爱戴的英雄人物竟多至二十五题。[②]

① 毛泽东. 在延安文艺座谈会上的讲话[M]. 北京：人民出版社，1975：41.

② 参见赵树理，靳典谟. 新秧歌剧本评选小结[A]. 赵树理全集第4卷[C]. 太原：北岳文艺出版社，2000：153.

这些主题也好，"秧歌剧"的形式也好，甚至是"剧本先行"①的这种创作方式，都与传统的陕北秧歌大有不同。简言之，"新秧歌运动"是革命文艺对民间艺术形式的一次"征用"。在这个过程中，包括民间舞蹈在内的多种民间文艺类型（例如民间音乐、民间文学等）都被赋予了全新的内涵与形式，从而呈现出属于革命时代生活的全新意味。

"新秧歌运动"在延安取得了广泛认同，并迅速向周边开展。"中共中央西北局感到延安的秧歌运动已经普及，就要求'鲁艺'等五个专业团体（它们的名字我记不清了）分别到陕甘宁边区的五个分区去工作"②。1945 年以后，"鲁艺"更是向各个解放区派出了多个文工团和秧歌队，范围遍及东北、华北、陇东地区以及内蒙古等地。③"新秧歌剧"将中国共产党的文化纲领遍播解放区，成为解放战争期间一条强有力的意识形态战线。

所以，与其说"新秧歌运动"是一次"向民间学习"的成果，不如说这是一次主流政治话语向民间领域的强力渗透。这种渗透不是通过"禁令"或是其他强制性的方式进行，而是利用已有的民间艺术形式完成的。这种对民间艺术形式的"征用"，其产生的影响与效果远远大于那些对民俗活动的"禁令"，是一种具有一定"自反"性质的重组。对于根据地的群众来说，"新秧歌"不仅携带着他们所熟悉的形式印记，还通过专业文艺工作者之手获得了超越传统秧歌的文化意义，对传统的秧歌形式产生了近于"替代"的作用。

可见，"新秧歌运动"是一次具有明确政治意图的文艺运动，它将民间的秧歌形式与根据地的主流政治话语加以融合，对秧歌进行了内在改造与社会利用。对于"新秧歌"的创作者们来说，这是一次"向民间学习"、纠正自身资产阶级思想、带有"净化"意义的运动；对于"新秧歌"的接受者们来说，这是一次祛除"不合时宜"的传统之弊、重塑自身文化、带有"进步、革命"意义的运动。

"新秧歌运动"奠定了当代中国舞蹈对民间艺术形式加以改造与编排的"合理性"，它开启了专业艺术工作者对民间艺术形式进行遴选的进程。这样的进程形成了独具中国特色的当代舞蹈创作"传统"：以主流政治话语为导向，通过艺术的编码与表意实践回应特定的意识形态需求。而这一"传统"

① "剧本先行"是现代戏剧、影视艺术的主要创作方式，是指在进行戏剧或影视形式的构思之前，先完成剧本创作，规定具体的人物、场景、台词与情节，以此为基础进行戏剧、影视创作。目前，中国的大型舞剧通常也奉行"剧本先行"的创作方式。

② 张庚. 回忆延安文艺座谈会前后"鲁艺"的戏剧活动[J]. 戏剧报，1962（5）：8.

③ 参见琚婕. 20 世纪 40 年代延安新秧歌运动研究[D]. 西北大学，2014：14-15.

也催生出了当代中国舞蹈的特色"果实"——被冠以"中国民族民间舞"之名的舞蹈样式。当然，任何一个像"中国民族民间舞"这样丰富、多变的舞蹈样式，其形成本身必然是多种原因复杂交错，充满偶然性和戏剧性的历史过程，这也就不得不提到另一个对"中国民族民间舞"的形成至关重要的人物——戴爱莲。

第四节　戴爱莲与"边疆音乐舞蹈大会"

1941 年，在吴晓邦与盛婕的婚礼上，戴爱莲第一次与吴晓邦见面。对于当代中国舞蹈来说，这次见面是"历史性"的。毕竟，吴、戴二人在当代中国舞蹈发展过程中所起到的作用，足以让人们用"中国舞蹈之父""中国舞蹈之母"来形容。

与吴晓邦不同，戴爱莲并不是成年以后去"海外求学"的，她从小就生长在"海外"。1916 年，戴爱莲出生在英属特立尼达岛，祖籍广东，英文名爱琳·阿萨克，"爱莲"其实是从其英文名"爱琳"音译过来的。至于"戴"这个姓氏，其来由更是复杂有趣[①]。当时的特立尼达岛作为英属殖民地，岛上的居民构成是非常复杂的。

> 白人"属于上层阶层"，是岛上权利的拥有者；黄皮肤的中国人属于"中层人士"，开铺子的比较多，而且已有三代人了，中国人也做医生、律师或在政府里工作。印度人务农或从事手工艺，也有做生意、开电影院、搞交通的。……非洲裔黑人的社会地位最低，一般都是做下人或奴仆。我们家的佣人多数是黑人，第一个女仆叫"罗斯"，后来换了别的女佣人，我母亲懒得记她们的名字，就把她们都叫成"罗斯"。白种人对中国人一样不很尊重。那个时代的种族歧视是非常严重的。[②]

这一段对特立尼达岛上居民构成情况的形容，非常生动地展现了戴爱莲出生与成长的环境。"种族"问题对年幼的戴爱莲究竟产生了多么深刻的影响，她自己并没有过多表达，也少有研究者去追问。但是，至少在戴爱莲晚

① 关于"戴"姓的来历趣闻，参见戴爱莲. 戴爱莲：我的艺术与生活[M]. 罗斌，吴静姝，记录整理. 北京：人民音乐出版社，2003：2-4.

② 戴爱莲. 戴爱莲：我的艺术与生活[M]. 罗斌，吴静姝，记录整理. 北京：人民音乐出版社，2003：4-6.

年的回忆录里,她还记得特立尼达岛上不同种族的职业构成,还记得"母亲"对自家佣人的称呼,以及"白种人"对"中国人""不很尊重"。也许这可以在一定程度上帮助我们理解"祖国"这个概念对戴爱莲所产生的那种超越常规的意义,以及在戴爱莲身上所唤起的那种炽热深沉的情感。

戴爱莲成长于一个经济相对富裕的商人家庭。

> 我家楼上左右各有四个大房间,中间对着楼梯的地方有一个大厅,可以开宴会。我曾在那里学骑儿童自行车和练习滑旱冰。……我爱吃甜食,又活泼好动,经常在家庭教师给我们上课的时候,以"上厕所"的名义请假,偷偷跑到楼上的食品餐具间里去吃点果酱之类的东西。①

作为家中最小的女儿,戴爱莲是颇受父母宠爱娇惯的,这也使她的天性尽可能地得到了自由发展。在进入学龄阶段之后,戴爱莲的兴趣愈发广泛,语文、体育、美术、历史,包括手工课,都让她觉得趣味盎然。直至初中毕业,戴爱莲接受的教育全部是西式教育。家中的亲人,除了她的奶奶还能说一些夹杂着英文的广东话,其他家人都使用英语,中文都已经不会讲了。戴爱莲的母亲一直让女儿们接受艺术教育,戴爱莲从 7 岁起就学习钢琴。在表姐的影响下,她从五六岁时就开始接触舞蹈。后来母亲在她强烈的要求下,为戴爱莲联系了在当地教授芭蕾舞的老师。戴爱莲成了岛上第一个与白人同校学习芭蕾舞的华人学生。②

1930 年,戴爱莲和母亲、姐姐一起来到英国。在伦敦,戴爱莲见到了安东·道林(Anton Dolin),一位对戴爱莲产生了深远影响的英国芭蕾舞编导。道林当时有一个小小的工作室,只能容纳 6 个学生,其中一位学生的离开,给了戴爱莲跟随道林学习舞蹈的机会。

戴爱莲在自传中这样说,"当时的英国,跳芭蕾舞的都是白人,不像现在,什么肤色的人都有跳芭蕾的。我是华人,学芭蕾比较晚,加上个子矮,进不了芭蕾舞团。"③从特立尼达岛上"第一个与白人同校学习芭蕾舞的华人学生"到英国舞蹈工作室中唯一的华人学生,戴爱莲的芭蕾之路上,"种族""肤色"

① 戴爱莲. 戴爱莲:我的艺术与生活[M]. 罗斌,吴静姝,记录整理. 北京:人民音乐出版社,2003:8-9.

② 参见戴爱莲. 戴爱莲:我的艺术与生活[M]. 罗斌,吴静姝,记录整理. 北京:人民音乐出版社,2003:14-17.

③ 戴爱莲. 戴爱莲:我的艺术与生活[M]. 罗斌,吴静姝,记录整理. 北京:人民音乐出版社,2003:29.

这些看似与舞蹈不甚相关的东西，始终如影随形。这也许是构成戴爱莲成年后创建"中国的剧场舞蹈艺术"的坚定信念的深层原因之一。也许在戴爱莲看来，芭蕾舞始终存在着"种族""肤色"的隐秘"偏好"，尽管今天的芭蕾舞早已经成为世界范围内广泛传播的舞蹈种类，但是在年轻的戴爱莲心里，对芭蕾舞的感情恐怕要复杂得多。

无论如何，芭蕾舞给戴爱莲带来的是艺术的自由与快乐。安东·道林的教学方法令戴爱莲受益匪浅，不仅加深了她对芭蕾舞的热爱，同时也为她日后的教学活动奠定了高水准的参照。不久后，戴爱莲在同学家长的建议下，开始跟随玛丽·兰伯特（Dame Maire Rambert）上课。兰伯特曾在佳吉列夫芭蕾舞团短期工作，并师承意大利著名芭蕾舞教育家恩利科·切凯蒂（Enrico Cecchetti）。虽然兰伯特并不像道林那样认可戴爱莲的舞蹈天赋，但正是由于同时师从两位老师，戴爱莲对芭蕾舞的认识日趋深入。在进入克拉斯克-莱恩（Margaret Craske）芭蕾舞学校之后，戴爱莲决定不再寻访其他老师。

在英国的两年间，戴爱莲一直在学习古典芭蕾的各种知识。直至到她看到现代舞舞蹈家玛丽·魏格曼的演出，戴爱莲被深深地震动了。所以当魏格曼的舞团成员莱斯利·巴若斯古森斯（Lesley Burrows-Goossens）在伦敦开办舞蹈工作室时，戴爱莲便非常积极地去学习现代舞。在这个舞蹈工作室，戴爱莲开始了自己的舞蹈创作生涯，她在创作课上编创的《进行曲》后来成为她回到中国之后还在继续公演的保留作品。在这之后，戴爱莲申请加入了恩斯特-洛娣·伯克舞蹈团（Ernst and Lotte Berk Modern Dance Group），继续进行现代舞的学习和表演。

1936 年，戴爱莲的父亲破产，无法继续资助戴爱莲在英国学习。但戴爱莲还是决定留在英国，自食其力。为了生活，戴爱莲必须经常"打工"，她打扫卫生、在电影里"跑龙套"、做服装模特、在电视台跳舞……虽然生活艰辛，但是伦敦丰富的艺术资源，和身边的"穷艺术家"朋友们的帮助，让戴爱莲的精神世界非常富足。1939 年，戴爱莲观看了库特·尤斯（Kurt Jooss）的作品《绿桌》。用戴爱莲自己的话来说，这是她"梦想中的高水平的舞蹈艺术，可以和戏剧、音乐、美术、歌剧相媲美"[1]。戴爱莲最终成为尤斯-雷德舞蹈学校（Jooss-Leeder School of Dance）的一名学生，并且获得了奖学金，这对几乎没有经济资助的戴爱莲来说，实在是太幸运了。

[1] 参见戴爱莲. 戴爱莲：我的艺术与生活[M]. 罗斌，吴静姝，记录整理. 北京：人民音乐出版社，2003：46.

尤斯-雷德舞蹈学校所在的地方,除了舞蹈学校之外,还有歌剧、戏剧、美术学校。这里集结了大批艺术家,形成了一个艺术氛围浓厚的艺术学校聚集地,也给了戴爱莲青年时代最为幸福的时光。在尤斯-雷德学校的学习任务是繁重的,除了要学习芭蕾舞之外,还要学习现代舞技术训练体系之一的"雷德系统",以及"空间协调学"(Chorectics)、"动力学"(Eukenetics),此外还有即兴舞蹈、创作、音乐相关课程、拉班舞谱、西方舞蹈史、解剖学,等等①。这些课程对于戴爱莲后来的艺术生涯起到了至关重要的作用,正如戴爱莲自己说的那样,此前她的学习都是一种实践性为主的经验式学习,直到在尤斯-雷德学校,才开始系统性地学习舞蹈训练方法、舞蹈创作、舞蹈理论。拉班运动体系是西方现代舞重要的方法基础,特别是关于空间、力的组织,对戴爱莲后来的创作实践影响深远。舞台美术、音乐创作等方面的课程,让戴爱莲能够全面地认识与把握整个剧场舞台环境。此外,她学习了拉班舞谱,这为戴爱莲归国后挖掘与搜集中国各地的民俗舞蹈奠定了坚实的基础,通过舞谱,戴爱莲可以在缺乏影像记录手段的时代大量地记录那些完全陌生的民俗舞蹈动态,并运用到自己的舞蹈编创中。

好景不长,英国向德国宣战后,尤斯-雷德学校无法继续运行下去。此时的戴爱莲已经对中国的抗日战争情况有了一些了解,她经常参加伦敦"援华运动委员会"的义演活动,并且开始尝试回国。在"中国协会"(China Institute)负责人张树理的帮助下,戴爱莲从英国坐船前往中国香港。1940年的春天,戴爱莲抵达香港,并在香港见到了宋庆龄。在宋庆龄的邀请下,戴爱莲在香港参加了"保卫中国同盟"组织的义演,她在英国时期创作的那些作品终于与中国的观众见面了。就在这一年的秋季,戴爱莲从香港回到内地,在广西桂林落脚。她在桂林观看了桂剧的传统剧目《哑子背疯》,对桂剧艺人的精湛技艺赞叹不已,并且向他们学习了这出戏。后来,这出戏被戴爱莲改编为舞蹈,并且替换了伴奏的音乐,成为"边疆音乐舞蹈大会"的一个节目。

对于戴爱莲来说,她在祖国最初的教学生涯可谓颠沛辗转,而长期跟随其学习舞蹈的学生中,隆征丘和彭松两人则直接参与了"边疆音乐舞蹈大会"的编创与演出。

1941年,戴爱莲与丈夫叶浅予抵达重庆,刚好赶上了吴晓邦与盛婕的婚礼,并且举行了三人联袂的"舞蹈发表会"。此后不久,戴爱莲因为身体原因

① 参见戴爱莲. 戴爱莲:我的艺术与生活[M]. 罗斌,吴静姝,记录整理. 北京:人民音乐出版社,2003:49.

赴港治疗，并在香港经历了沦陷后的逃亡，好在有惊无险，最终得以从香港第二次返回重庆。在这些动荡的岁月和旅程中，戴爱莲目睹了太多此前未曾想到过的战争中的残酷现实：她看到被迫卖掉的女孩在买主家中挨打，由此创作了舞蹈《卖》；她见到人们因为战争不得不背井离乡，于是创作了舞蹈《思乡曲》；她为游击队的不屈斗争感到振奋，便创作了《游击队的故事》《东江》。可以说，戴爱莲对祖国最初的认识，夹杂着战争的创痛、人民的苦难，她用自己擅长的艺术形式来记录与表达那些震撼她灵魂的种种境遇。

1942 年，戴爱莲参加了重庆国立歌剧学校舞蹈教研组的工作。不过，她很快就离开了这个学校，来到国立社会教育学院任教，并且成立了一个舞蹈研究协会。1944 年，受陶行知的邀请，戴爱莲来到重庆育才学校开办舞蹈组。相比于国立学校，"育才"学校由于主要依靠募捐，所以生活要清苦不少。但是戴爱莲非常敬重陶行知，钦佩他的教育理念，因此便带领自己的几个学生一起来到了"育才"。在"育才"，戴爱莲第一次看到了延安秧歌队的演出。

> 1945 年 1 月，新华日报社举行创立七周年纪念会，延安来了秧歌队，演出《兄妹开荒》《夫妻识字》等秧歌剧，我带了学生们去看，荣高棠主演《兄妹开荒》，他的小儿子在大秧歌中扮演个小丑，非常可爱。那是我第一次看见大秧歌！看后十分兴奋！……回"育才"后，我根据乔谷的新民歌按照陕北秧歌风格编了秧歌剧《朱大嫂送鸡蛋》，由吴艺扮演朱大嫂，另两名育才学校学生彭松、隆征丘演八路军。[1]

戴爱莲对延安一直神往，但是阴差阳错，最终未能实现奔赴延安的理想。在英国时，她就怀着对祖国舞蹈的一腔热情，"希望回来要找中国的舞蹈"[2]，但是在回国之后受抗战时局所限，她一直未能"寻访"到"中国的民族舞蹈"，虽然在一些地方戏曲中看到不少舞蹈动作，但却几乎没有见到过专门的舞蹈表演。她对此非常不解。有人告诉她，少数民族地区的舞蹈非常丰富，可是抗战时期去往少数民族地区并不安全。只有陶行知支持戴爱莲前往少数民族地区的想法，并鼓励戴爱莲去西康地区。

1945 年夏天，戴爱莲和丈夫叶浅予、学生彭松从重庆出发抵达成都，准备去西藏搜集少数民族舞蹈。不过由于联系的向导迟迟没有消息，不得已只

① 戴爱莲. 戴爱莲：我的艺术与生活[M]. 罗斌，吴静姝，记录整理. 北京：人民音乐出版社，2003：121-122.

② 戴爱莲. 戴爱莲：我的艺术与生活[M]. 罗斌，吴静姝，记录整理. 北京：人民音乐出版社，2003：125.

能兵分两路。彭松跟随华西大学的一支考察队伍来到了川西北的羌族和嘉戎藏族地区，戴爱莲和叶浅予则去了康定藏族地区。正是这一次到少数民族地区采集的舞蹈，奠定了"边疆音乐舞蹈大会"中主要作品的基础。

1945 年冬天，戴爱莲回到了育才学校，开始筹备"边疆音乐舞蹈大会"的演出。

> 这是我与藏族、维吾尔族同胞，与新疆办事处的朋友一起研究、合作搞成的。不像以前搞的创作，内容是中国的，但用的是外来形式。……这个晚会，全部都是真正的各民族的歌舞，我认为这是民族自尊的具体表现。①

在戴爱莲看来，此前她所创作的《思乡曲》《游击队的故事》等作品，用的是"外来形式"，也就是以现代舞为主的西方舞蹈形式。虽然内容都与中国、与抗战、与中国人民相关，但是毕竟不是戴爱莲心中所想的"中国的民族舞蹈"。为了"边疆音乐舞蹈大会"的演出，戴爱莲编创了藏族舞蹈《巴安弦子》《春游》《甘孜古舞》《弥勒佛》，彝族舞蹈《倮倮情歌》，维吾尔族舞蹈《坎巴尔罕》，重新排演了《瑶人之鼓》《哑子背疯》。彭松则依据在少数民族地区搜集到的民俗舞蹈，编创了《嘉戎酒会》《端公驱鬼》。此外还有藏族同胞和维吾尔族同胞表演的作品②。

1946 年 3 月 6 日，"边疆音乐舞蹈大会"在重庆青年馆公演。这次公演在重庆引起了很大的反响，很多当时的报纸媒体对此次公演进行了评论。

> 我们这个古老的民族，忽然有一天，靠了几个艺术工作者的热心，在广大的废墟中，把祖先的一件遗宝发掘了出来，这是多么可庆幸的事情！何况，这一件遗宝既不是死的残骨，又不是呆的鼎釜，却是有生命能跳能动的宝物舞蹈。……
>
> 这一次边疆音乐舞蹈大会"展览"出来的舞蹈与音乐，是我们遗失了湮没了的东西，这些古老的东西，当祖先传给临近的小民族以后，自己倒毁败了。反而，那没有改变社会生产关系的小民族却生根地保留下来。……

① 戴爱莲. 戴爱莲：我的艺术与生活[M]. 罗斌，吴静姝，记录整理. 北京：人民音乐出版社，2003：131.

② 戴爱莲. 戴爱莲：我的艺术与生活[M]. 罗斌，吴静姝，记录整理. 北京：人民音乐出版社，2003：131.

演出的第二部分，包括西康的倮倮，川北的羌民，广西的瑶人，与新疆的维吾尔族种种舞蹈，大都是经过戴爱莲女士与彭松先生的改编的，在不损原有动作与气氛之内，使它变化，生动，丰富，并合适于演出的效果，有极高的成就。^①

在这篇署名"阿龙"的文章中，作者对"边疆音乐舞蹈大会"中的节目进行了精练的描述，并时不时掺杂主创者的观点和陈述。看得出来，作者对于"边疆音乐舞蹈大会"持激赏态度，一方面是因为这些舞蹈形式在当时的城市中是比较少见的，另一方面从作者将来自少数民族地区的音乐舞蹈看作是同一"祖先"流传下来的"遗宝"，也可以看到民国时期"国族主义"意识形态的影响。

另外一篇署名"陈磊"的评论文章则较为详细地对公演的十四个作品进行了描述，非常明确地为作品分出了"等级"并表达了自己对于演出的看法——

总括起来说，这一次的演出，是很令人满意的，尤其是戴爱莲女士的表演，特别深刻老到，表情逼真，最受观众欢迎。以我的见解，就演技的高下可分为三等：列入第一等的是《哑子背疯》《倮倮情歌》《坎巴尔罕》《青春舞曲》《瑶人之鼓》，这些当然也是戴爱莲女士最得意的杰作，……

列入第二等的是《巴安弦子》《弥勒佛》《意珠天女》《春游》《端公驱鬼》，而《吉祥舞》《拉萨踢踏舞》，则可列入三等。

其次我还觉得，我们用提琴，钢琴来伴奏，以及用西洋的脚步来表演中国舞蹈，如果就改造中国舞蹈的立场是可以的，但是假如说纯粹为介绍中国的舞，那就有考虑的余地了。关于这一点，戴爱莲女士和我谈过，她表示这是不得已的办法，但是这种改进却是我十分赞成的呢！^②

在这篇评论中，作者鲜明地表达了自己对于舞蹈作品评判的参照——"演技的高下"。这说明，对于舞台作品来说，"技术"与"表演"所达成的审美效果，已经是当时人们进行艺术欣赏的主要标准之一。

之所以说"审美"效果是主要标准之一，是因为也有其他论者对"边疆音乐舞蹈大会"提出了一些不同于"审美"标准的建议。

① 阿龙. 发掘中国舞蹈的宝藏——边疆舞蹈大会与戴爱莲女士[J]. 国民（广州），1946（新 3-4）：39-41.
② 陈磊."边疆音乐舞蹈大会"观后[J]. 中华全国体育协进会体育通讯，1946，3（1）：3-4.

十四个节目：有新疆的维吾尔族，西藏的藏民，西康的康民，四川的羌民和戎民，云南的倮倮，广西的瑶。集合了西南各省边地民族舞乐的大成，所以内容极为丰富而精彩，给予观众的印象也极为深刻的良佳。况且在抗战胜利，寻求国内和平统一的时候，有此边疆各宗族的艺术表演，对于民族间的融洽，文化上的交流，其意义更为重大。

……

为了爱护边疆乐舞和民间艺术起见，对于这一次的演出，我还有一些意见如下：第一个节目《瑶人之鼓》，在表演的技巧上是成功了，然而却失去了真实性。我看见过的蛮头瑶"土鼓舞"，盘瑶"盘王舞"，口瑶①"铜鼓舞"，都没有这样的态势，而且瑶人也不用这样大的皮鼓。戴女士在这个节目里的装束是个苗女而不是瑶女，苗瑶男女合舞，在广西没有这种风俗的。……

我们不必否认边疆文化和民间艺术是原始的，粗野的，朴素的，天真的，我们在运用的时候，难免加以剪裁和改编。原则上我们当然同情，然而我们在采集的时候固然要力求其真，介绍给大众的时候更加要不失其本来面目，如能存"真"，则其学术上的价值也愈大。在采集的时候固然要兼收并蓄，然在表现的时候须要其"美"，使得欣赏者得到良好的感觉，例如改编了的《哑子背疯》，虽不及原来之长，然存其精华，格外动人了。②

作为民俗学家，作者对于广西地区的民俗文化非常熟悉。对于"边疆音乐舞蹈大会"，陈志良给予了高度的赞赏，也明确地指出了作品中存在一些与民俗"真实"距离略远的问题。更重要的是，陈志良明确地认同了"边疆音乐舞蹈大会"在"抗战胜利、寻求国内和平统一"这一特殊历史时期所产生的重要意义。

戴爱莲的"边疆音乐舞蹈大会"对于当代中国舞蹈的发展是至关重要的，也是影响深远的，这种影响体现在如下几个层面：

第一，在观念层面上。"边疆音乐舞蹈大会"使得舞蹈获得了独立的艺术地位，将中国的传统舞蹈从民俗的有机结构中剥离出来，使中国传统的民俗舞蹈在脱离实用性的价值框架后，依旧能够保有其独立的审美价值。

第二，在方法层面上。戴爱莲在编创"边疆音乐舞蹈大会"时所采用的

① 原刊该处字迹不清，难以辨认。
② 陈志良. 略谈民间乐舞："边疆音乐舞蹈大会"观后感[J]. 客观，1946（18）：11.

"采风学舞"的方法，成为当代中国舞蹈创作中的主流之一。这种方法不仅在20世纪三四十年代得到了政学两界的认可，并且充满戏剧性地符合了"新秧歌运动"所形成的"向民间学习"的艺术创作传统，这使得"采风学舞"的方式能够跨越不同时代，始终占据了当代中国舞蹈创作与研究方法的核心位置。

第三，在形式层面上。"边疆舞"与吴晓邦所倡导的"新舞蹈艺术"共同构成了当代中国舞蹈的通用"形式"——特定时长内的、风格统一的、表意集中的舞台作品。虽然在1949年之后，当代中国舞蹈的主流形式向"舞剧"转移，但是以"边疆舞"和"新舞蹈艺术"为代表的"作品"形式，依旧在很长一段时间里成为舞蹈教学、舞蹈表演的主流。

第四，在技法层面上。戴爱莲对舞台、空间、身体动态的组织与运用，奠定了从民俗素材向舞台表现形式转化过程中的基本技法，包括舞谱记录、初始动作的叠加与丰富、民间音乐的运用，以及舞台空间的调度等等。

可以说，"边疆音乐舞蹈大会"作为一次影响深远的艺术实践，奠定了当代中国舞蹈的基本形式，令中国民众以现代艺术的方式接触、认知本土的"舞蹈"。对于当代中国来说，这样的"舞蹈"一方面连接着本土传统的诸多元素，另一方面也将本土的民俗行为纳入"现代艺术"的观念与形式框架中。

第五节 "民族"与"民间"：当代中国舞蹈的思想源头

自1937年全面抗战爆发后，整个中国文艺界就始终面临两个时代主题——民族解放与国家统一。面对外族的侵略，坚持抗战，抵御外侮成为举国上下的共识，即便是曾经分道扬镳的国共两党，也在西安事变后走向第二次合作，最终与各界进步力量组成了抗日民族统一战线，共同抵抗日本法西斯主义。

随着第二次世界大战的结束，日军战败，中国获得了民族解放战争的胜利。然而，战争留给这片国土和人民的创痛却深深地印在了文艺创作者们的心上。吴晓邦的"新舞蹈艺术"作为对战争创痛的直接回应，奠定了当代中国舞蹈艺术的基本品格——强烈的现实关怀。

事实上，在漫长的中国古代历史中，不乏流行于各阶层中的多种舞蹈形

式，如"霓裳绰约兮，羽衣蹁跹；高舞妙曲兮，似于群仙"①的宫廷乐舞，以及"坎其击鼓，宛丘之下，无冬无夏，值其鹭羽"②的民间歌舞等，都为人们留下了无尽的遐想。然而，无论是为日常生活增添活力，还是为王公贵族提供消遣，古代舞蹈都很少像"新舞蹈艺术"那样直接、主动地去触碰、表达、呈现"同时代"的生存经验。

古代社会缺少对所处环境与时代进行"全景"了解的物质基础，生活在古代社会的个体，其经验范围极难超越自身的日常生活。如果没有特定的命运际遇（例如官员流放、朝代更迭），"桑间濮上"与"王公贵胄"在生活经验层面几乎完全没有交集的可能，也才会导致"何不食肉糜"的荒唐。现代印刷技术的发展，带来了新闻报业的迅速发展，这使得20世纪40年代的城市居民（特别是知识分子阶层和相对富裕的市民阶层）能够通过报纸获得整个国家与社会的"全景"信息，也就在一定程度上，能够超越对个体自身的生活经验与处境的认知。

本尼迪克特（Benedict Anderson）曾经令人印象深刻地对报纸的文化特点进行了描述——

> 如果我们研究一下报纸这种文化产物，我们定会对其深深的虚拟想象性质（fictiveness）感到吃惊。报纸最基本的写作习惯是什么？假如我们以《纽约时报》的头版作为样本，我们也许会看到关于苏联的异议分子、非洲马里共和国的饥荒、一起恐怖的谋杀案、伊拉克的政变、辛巴威发现罕见的化石和密特朗演讲的新闻故事。为什么这些事件会被如此并列？是什么把它们联结在一起的？……这些事件被如此任意地挑选和并列在一起（晚一点的版本可能就会用一场棒球赛的胜利来取代密特朗的演讲了）显示了它们彼此之间的关联是被想象出来的。

> 这个被想象出来的关联衍生自两个间接相关的根源。第一个不过是时历上的一致而已。报纸上方的日期，也就是它唯一最重要的表记，提供了一种最根本的联结——即同质的、空洞的时间随着时钟滴答作响地稳定前进。在那时间内部，"世界"强健地向前奔驰而去。③

在本尼迪克特看来，以报纸、小说为代表的"印刷资本主义"为"民族"

① 出自〔唐〕《霓裳羽衣曲赋》。
② 出自《诗经·国风·陈风》。
③ 〔美〕本尼迪克特·安德森. 想象的共同体：民族主义的起源与散布[M]. 吴叡人，译. 上海：上海人民出版社，2003：33.

的意识提供了产生的基础。这也提醒我们，对于当代中国舞蹈的理解，一方面要认识到其依赖的社会经济基础已经与古代社会完全不同，另一方面更要意识到当代舞蹈的发生包含着观念与认知方式的"新质"。

以吴晓邦为例，他的舞蹈艺术生涯离不开 20 世纪 30—40 年代整个中国社会的结构性变化。于平曾经将吴晓邦一生的舞蹈事业分为五个时期，其中在 1949 年中华人民共和国成立之前，主要有两个阶段：

第一个时期为 1929 年春至 1937 年 7 月。这是吴晓邦赴日学习舞蹈的时期。

> 这一时期对吴晓邦艺术生涯影响最大的事有两件：一是日本早稻田大学学生们创作的舞蹈《群鬼》成为吴晓邦"立志献身舞蹈事业的启明星"；二是江口隆哉、宫操子举办的"现代舞踊讲习所"使吴晓邦"艺术思想第一次得到解放""感受到 20 世纪舞蹈艺术的科学方法及其发展远景"。①

第二个时期是 1937 年 8 月至 1949 年 5 月。这段时间实际上是吴晓邦通过自身的舞蹈创作与舞蹈教学工作逐渐形成个人风格的阶段。这一时期吴晓邦的作品主要可以分为两大类，"一类是讴歌中国革命的，从 1937 年的《大刀舞》到 1949 年的《进军舞》便是如此；另一类是抨击封建观念的，主要有《宝塔牌坊》《思凡》等"②。

可以看出，第一个阶段是吴晓邦接触与认知"舞蹈"形式的关键，而吴晓邦之所以能够在日本留学，一方面是因为他得到了家庭的经济支持，另一方面则要归功于这一时期国门的敞开，这使得吴晓邦能够在异国接触到当代舞蹈最为先进的艺术观念和艺术形式。

第二个阶段是吴晓邦通过创作与教学树立与确定自身的舞蹈观念与创作追求的关键时期。这一时期，国内接连不断的战争与普通民众在战争中遭受的苦难，直接影响了吴晓邦后续的创作方向。

对于吴晓邦而言，除了个人的志向外，家庭的经济能力、民国时期的留学机会、国家的抗战局势……这些因素都在不同程度上促成了他与舞蹈的"相遇"，并且塑造了他的舞蹈创作观念。吴晓邦对"新舞蹈艺术"的期待，是希望将"舞蹈"作为一种能够触碰广阔的时代、生命经验的艺术表达方式，而

① 于平. 中外舞蹈思想概论[M]. 北京：人民音乐出版社，2002：151.
② 于平. 中外舞蹈思想概论[M]. 北京：人民音乐出版社，2002：151.

不仅限于某种既定的形态或审美上的"风格"。所以,"新舞蹈艺术"的出现一方面与"民族""国家"等现代观念存在着紧密的联系,另一方面也极大地依赖于艺术家个人所处的现实历史语境。

与"民族""国家"等观念极大地推动了"新舞蹈艺术"的出现和发展类似,20世纪40年代对于当代中国舞蹈产生深远影响的另一思想源头则来自于"民间"。对比世界其他国家和地区的舞蹈发展脉络,我们会发现当代中国舞蹈中的"民间"内涵是极为不同的。

在"边疆音乐舞蹈大会"时期,"民间舞蹈"这一观念并未在特定的专业群体中形成共识,在城市范围内也尚未形成相应的知识话语。一方面,新中国成立之前,除了重庆育才学校舞蹈组、中国民间乐舞研究会等少数几个私立性质的组织之外,专业舞蹈教育与培训机构尚不多见;另一方面,此时"民间"一词在各类文字与表达中尚有多种内涵,有侧重"农民"的民间①,有侧重"平民""市民"的民间②,也有侧重"民俗"的民间③。而将"民间"与"舞蹈"两个概念进行连用的起点,从目前可获知的文献来看④,直到1942年,"民间舞蹈"一词才首次出现在公开发行的画报刊物中⑤。而用"民间舞蹈"来形容中国本土的舞蹈形式也是在1948年前后才出现的⑥。

20世纪40年代"民间舞蹈"概念的使用大多与苏联舞蹈艺术紧密相关,甚至可以说,"民间舞蹈"作为一种认知性的概念与范畴,是跟随苏联舞蹈一同进入到国人视野中的。1947年,《苏联文艺》期刊发表了苏联著名舞蹈家莫伊塞耶夫(Igor Moiseyev)署名的文章《苏联各民族的民间舞蹈》,文中将苏联的民间舞蹈分为三大类:第一类是斯拉夫各民族的舞蹈,而其中又以俄罗斯人与乌克兰人的舞蹈为主要代表;第二类是中央亚细亚各民族的舞蹈;第三类则是高加索各民族的舞蹈。除了对苏联的民间舞蹈进行分类之外,莫伊塞耶夫还对每一类舞蹈的特点进行了描述,例如中央亚细亚各民族舞蹈强调上肢运动并且具有以节奏代旋律的特点⑦。

① 参见发刊词[J].到民间来,1933(1):1-2.

② 参见民间意识之前哨[J].民间意识,1934(1):1-2.

③ 参见郑泗水.民间文艺征集弁言[J].教育旬刊,1934,1(1):34-37.

④ 数据来源以大成故纸堆数据库、大成老旧刊全文数据库、晚晴期刊全文数据库(1833—1911)、民国时期期刊全文数据库(1911—1949)、全国报刊索引数据库(1833—2014)所含数据为参考.

⑤ 参见摄影图片:希特勒青年团中"德意志少女团"活动之大概[J].欧亚画报,1942,3(2):20.

⑥ 大全.民间舞蹈"唱春牛"[N].华商报,1948(No.771,P5-5).

⑦ 参见[苏联]伊戈尔·莫伊塞耶夫.苏联各民族的民间舞蹈[J].柏园,译.苏联文艺,1947(31):191-194.

莫伊塞耶夫所谈到的"民间舞蹈"实际上隐含着两个层面的概念：

其一，这是苏联境内各民族独具自身文化与审美特征的舞蹈形式，这一内涵从他对苏联民间舞蹈的分类上可见一斑；

其二，指特定民族内部所包含的不同舞蹈样式，"普通人以为俄罗斯舞只有一种，这是完全错误的。俄罗斯舞其实种类很多。而且俄罗斯每一个地区都给当地的舞法添上地方色彩，都有它自己显著的表演方法，都有它自己的动作组合。甚至一直到今天，性质最不相同的民间舞也还在不同的地区存在着"[①]。

可见，当时的苏联舞蹈，由于存在着多民族、多地区所形成的丰富民俗舞蹈传统，对"民间舞蹈"这一概念的内涵已经产生了比较自觉的意识。

值得注意的是，莫伊塞耶夫在文中明确提出十月革命以后，苏联民间舞蹈所发生的变化——

> 十月革命使苏联各民族的民间舞艺起了伟大的改变，而且相当地便利了它的进步和通俗化。民间舞的搜集和研究，建设的实验和广泛的通俗化，只有在今天才开始实行。

> 现在，新的舞蹈主题在各民族中生长。苏联的职业舞蹈专家正在研究这些是否可以做新舞蹈的基础。而后者又从职业舞台渗透到民间，于是民间和职业性的舞蹈互相弄得丰富起来了。[②]

这段话虽然简短，却包含了大量的信息，对于理解"民间"在当代中国的复杂内涵有着重要的意义。

首先，莫伊塞耶夫谈到了"民间舞蹈"与"十月革命"之间的紧密联系，尽管无法确知他所言的"民间舞艺的进步与通俗化"是如何具体地呈现在苏联各民族的舞蹈形式中，但是通过延安"新秧歌运动"，似乎也可大致推想。

莫伊塞耶夫也在文中详细提及了革命对民俗舞蹈所产生的影响——

> 新近几年来，一个新的阶段诞生了——这是社会主义时代所产生的俄罗斯民间舞的发展。新的集体农场，城市中新的社交舞，还有那完全新创的，先前完全不曾有过的红军舞和红海军舞，从人民大众中间兴起了。[③]

① [苏联]伊戈尔·莫伊塞耶夫. 苏联各民族的民间舞蹈[J]. 柏园，译. 苏联文艺，1947（31）：191.
② [苏联]伊戈尔·莫伊塞耶夫. 苏联各民族的民间舞蹈[J]. 柏园，译. 苏联文艺，1947（31）：194.
③ [苏联]伊戈尔·莫伊塞耶夫. 苏联各民族的民间舞蹈[J]. 柏园，译. 苏联文艺，1947（31）：192.

而中亚诸民族的舞蹈也因为革命产生了形式上的变化：

> 这里的男性从来不肯和女性一起跳舞，因为女性在东方是社会地位比较低的。革命后，东方的女性才不再戴面纱，多少年来男女之间授受不亲的事情才告终止，于是乎这才在苏联东方产生了最初的双人舞。①

可见，"革命"对于民间舞蹈而言，是一种带有革新意义的外在动力。正是因为民族国家范围内的革命态势，长久流传的民俗舞蹈形式才会在短短的时间内发生诸多可见的改变：不仅在内容与形式上发生了变化，同时也在其深层的文化结构上有所变化（例如职业舞者的参与带来舞蹈的主体结构变化，革命情感的加入带来舞蹈情感结构的变化，以及主流政治宣传对民俗舞蹈的征用所带来的传播结构的变化）。

其次，莫伊塞耶夫清楚地意识到"民间舞蹈"作为艺术形态的繁盛局面，乃是特定历史时期才会发生的现象，是特定历史条件的产物：

第一，社会主义革命使得"人民"的政治内涵与地位发生了根本的转变，而人民的艺术形式也因其政治地位的变化而逐渐占据主流地位；

第二，作为包括多民族、多种文化的联邦制国家，虽有高度集中的政治权力体制，但民族间的平等与融合始终是关系到苏联政体稳定的首要大事。各民族"民间舞蹈"的通俗化实际上也是为了加深不同民族之间的了解与交流，同时还要从民间的层面将各民族的舞蹈样式统合于"苏联民间舞蹈"的概念之下；

第三，新的舞蹈主题，诸如"红军舞""红海军舞"等，在为民间舞蹈拓宽内涵的同时，也在各民族的文化结构中嵌入了可供辨识的、跨民族的认同符号。这种认同是建立在苏维埃社会主义革命意识形态基础上的政治性文化认同，即不同民族在社会主义体制下的共存共融。

最后，也是最重要的一点，是莫伊塞耶夫提到的民间与职业性舞蹈之间的互渗。这是社会主义意识形态整合进程中至为关键的步骤：一个民族的舞蹈形式自身携带着独特的民族文化记忆，承担着特定民族族群认同以及将自身明确区别于他者的文化功能，而职业性舞蹈的介入则在很大程度上使民间舞蹈自有的文化结构产生了改变。职业性舞蹈往往是借助"审美"的话语力量介入原生性民间舞蹈。当以"舞蹈艺术"的审美眼光去看待并非以"审美"为其文化功能的原生性民间舞蹈时，人们就很容易认同职业舞者在形式以及

① [苏联] 伊戈尔·莫伊塞耶夫. 苏联各民族的民间舞蹈[J]. 柏园，译. 苏联文艺，1947（31）：193.

内容上对其进行的改造与编创。

作为特定族群在日常经验中沉淀而成的文化结构的表征之一，民俗舞蹈在经过"审美"话语的化约或"筛选"后，往往能够在舞蹈形式上保持甚至强化差异，但在舞蹈形式的情感结构和文化内涵上却逐渐趋于同一。这种现象在一度兴盛于苏联与中国的"民间文艺会演"等形式中得到了颇为集中的呈现：原本身处不同文化结构、承担不同文化功能的民俗舞蹈形式在同一舞台上竞相展示，这些会演并不忽略与舞蹈"风格"相关的评价标准，甚至还在一定程度上非常强调"风格"的呈现，但却只限于舞蹈动作层面上的审美化"风格"。换句话说，"民间舞蹈"在凸显动作形态的审美差异时，却隐匿了其在经验情感方面的同一性。当俄罗斯、乌克兰、塔吉克、乔治亚等各民族的舞蹈都被归于"苏联民间舞蹈"这一概念时，本民族的独特文化风貌也就被限定在舞蹈的审美形态层面而被符号化了。

民间舞蹈的符号化，一方面凸显了不同民族文化特性在审美层面上的"风格"，另一方面通过以审美为基础的"抽离化机制"，将特定族群的文化标识与日常生活经验分离开来。当民俗活动中的舞蹈行为向审美性的现代舞蹈艺术转化时，作为文化行为的民俗舞蹈与日常生活经验之间的结构性联系也就被切断了。符号化的"民间舞蹈"越是能够在审美层面产生鲜明的文化标识，就越是难以保持与特定族群文化经验之间的内在联通：当我们坚定地将某一种舞蹈动态与特定族群的形象相对应时，这种舞蹈动态也就远离了族群真实的生活经验，成为一种认知性审美符号[1]。有趣的是，这种符号化过程同时也为不同族群在文化心理结构上日益趋同的现实提供了想象性的"缓冲带"：通过强调审美符号层面的差异，日常经验与意识形态层面的同一化趋势反而被有效地忽略与遮蔽了。正是审美符号支持着族群之间的"差异"幻觉，而现代社会生活对不同族群文化的同化进程，也就被体验为一种与文化传统相分离的"日常"经验。

[1] 我们能否通过"动脖子"或"碎抖肩"的身体动态理解维吾尔族或蒙古族的特定生活经验？显然不能。但是我们坚定地认为这样的审美符号代表着特定的民族形象。这其实就是"抽离机制"中的"专家系统"在起作用。

第二章 激情·信念·探索：当代舞蹈
批评与思想的构建

1949 年是当代中国舞蹈发展的重要节点。在此之前，虽然当代舞蹈已经出现了一些独特的形态，但是整体而言是比较分散的，并且基本都还处在一个"从无到有"的初创阶段。无论是吴晓邦早期的创作实践，还是戴爱莲对"边疆舞"的提炼加工，其实都处于某种艺术形态发展的"雏形"阶段。

中华人民共和国成立之后，当代中国舞蹈的发展在目标与功能上都有了更加明确的任务：一方面是要努力建构能够代表中国文化特色的当代舞蹈系统（包括教育、创作、表演等多个环节），完成当代中国舞蹈的"塑形"工作；另一方面则需要在很大程度上将相对分散的早期舞蹈创作者们的舞蹈创作观念进行"统一"或者说"集中"。

"建构"与"统合"成为 1949 年之后很长一段时间内当代中国舞蹈的关键词。这也就在一定程度上决定了这一时期的舞蹈批评与思想具有以下特色：

1. 更多地关注当代中国舞蹈的整体框架，特别是具体舞蹈形态的建构；

2. 进一步整合舞蹈工作者们的舞蹈观念与创作思想；

3. 确立以"工农兵"为主的受众群体，以此为目标，"改造"舞蹈创作者们在艺术实践中的审美取向；

4. 在对一些开创性的舞蹈创作实践进行批评时，以政治立场为主导的评价思路和以艺术形式为基础的评价思路之间呈现出明显分野。

总体而言，1949 年以后的 17 年间，当代中国舞蹈的批评实践更多地呈现出"探索""反思"的意味。大部分的思考集中在舞蹈的题材、舞蹈的内容、舞蹈中的形象，等等，相比之下，对于舞蹈艺术的形式组织和审美特性则较少关注。这样的批评与思想状况，一方面是当代中国舞蹈的发展状况所致，另一方面也与这一时期整体的文艺创作思潮紧密相关。

第一节 "民族舞剧"：当代中国舞蹈的基本框架

1949 年 7 月，第一次中华全国文学艺术工作者代表大会（后来改称为中国文学艺术界联合会代表大会，简称"文代会"）在北京召开。吴晓邦和盛婕作为全国文联东北代表团的代表从沈阳出发奔赴北京。

> 大会秘书处通知舞蹈方面的代表，在大会期间要提出自己的活动方案和日程来。因为文学艺术界都要在大会期间筹备成立各个协会，如文学、戏剧、美术、音乐、曲艺、民间文艺、电影等协会性的组织。当时，参加文代大会舞蹈方面的代表有六人，即戴爱莲、梁伦、陈锦清、盛婕、胡果刚和我。我们交谈了一下，大家认为有成立舞蹈协会的必要。于是在大会外又邀请了在北京的各舞蹈团体的舞蹈工作者举行了几次座谈会。……大家认为，解放以后各种艺术形式都得到党的重视和关心，党对舞蹈工作十分重视，舞蹈在群众中将会发展得很快。因此成立舞蹈工作者协会将会起到重要的指导作用，会更好地交流经验、加强联系。[①]

当时在舞蹈界活跃着的实践者们已经认识到，舞蹈这种艺术形式可以跨越"文字"的限制（当时的国民教育普及程度非常低，大部分国民并不具备文字读写的能力），而成为群众更容易接受的艺术形式。舞蹈工作者协会（简称"舞协"）的成立，也标志着中国的当代舞蹈要开始探索一条独立发展之路。这条"独立"之路的开启，凝聚着当代中国舞蹈先驱者们的心血。这是因为，在以往很长一段时间里，人们并不认为"舞蹈"可以成为一个独立发展的艺术门类。

> 中国有一个舞蹈工作者协会是来之不易的。很多国家没有独立的舞蹈协会，当时苏联及欧洲国家也没有这样的组织。这是为什么呢？原因就是认为舞蹈是从属于音乐的，也有人认为它是从属于戏剧的。在我国文艺界也存在这样的看法，认为舞蹈和音乐分不开，应该属于音乐范围；有的人则又认为它和戏剧分不开，特别认为戏曲方面的身段，哑剧或利用道具来抒情的动作，以及武打上的各种表演，都是舞蹈。也有一些从事民俗学工作的人，把表现风土人情的舞蹈称之为"土风舞"。总之，认

① 吴晓邦. 我的舞蹈艺术生涯[M]. 北京：中国戏剧出版社，1982：89.

为舞蹈不是独立的艺术。但我们舞蹈家们有一个共同的目的和信念，就是我们是爱国主义者，要为革命服务，我们有责任使新舞蹈成为反封建、反压迫、反剥削的武器。……通过抗战时期的活动，我们掀起过群众性舞蹈的热潮。党和人民是支持这种新舞蹈运动的。我们将来还需要通过新舞蹈运动去培养更多的优秀舞蹈家，使独立的新舞蹈艺术，展现出百花齐放的局面来。①

吴晓邦对于"新舞蹈艺术"的发展充满了期待，他乐观地认为，"新舞蹈艺术"是在抗战期间，伴随着民族救亡运动诞生的。这样的"新舞蹈艺术"，理应可以摆脱传统艺术形式的诸多成规，更好地表现中华人民共和国的全新风貌，更好地为革命、为人民服务。

而在吴晓邦的论述中，我们也可以看到另一个值得关注的思路，那就是当时人们对于舞蹈之"归属"的理解。认为舞蹈应该属于音乐，这主要是因为音乐和舞蹈在形式特性上更具相似之处：其一，二者都是非语言的艺术形式，这就与戏剧、戏曲、文学、电影有了差异；其二，二者都是非静态艺术，这就与美术有了区别。也有人认为舞蹈应该属于戏剧，这似乎更多受到了苏联所推崇的"舞剧"形式的影响。

1949 年之后，中国的舞蹈建设主要借鉴和依据了苏联舞蹈建设的经验。19 世纪末期的俄罗斯芭蕾已经形成了自身高度完善的形式，创作出了《天鹅湖》这样的古典芭蕾经典之作。1917 年"十月革命"胜利之后，芭蕾依旧是当时苏联人民非常喜爱的艺术形式。据 1989 年统计，苏联拥有 51 个芭蕾舞团和 21 所舞蹈学校。其中包括如今依旧享有盛名的莫斯科大剧院芭蕾舞团、圣彼得堡玛利亚剧院芭蕾舞团，以及列宁格勒舞蹈学校（后来的圣彼得堡瓦岗诺娃芭蕾舞学院）、莫斯科舞蹈学校（后来的莫斯科舞蹈学院）②。1952 年，乌兰诺娃随苏联艺术代表团首次访华，她在北京、上海、广州演出了芭蕾舞《罗密欧与朱丽叶》《天鹅湖》等作品。苏联艺术代表团的表演获得了当时文艺界的盛赞，茅盾、欧阳予倩、艾青、程砚秋、洪深等文艺界名人纷纷撰文，表达了对苏联艺术，特别是舞蹈艺术的赞赏。除了芭蕾舞剧之外，当时访华的还有苏军红旗歌舞团，他们表演的《行军休息舞》《马刀舞》《俄罗斯舞》《大军舞》等作品也获得了高度评价。

此时，我国尚未组建独立的舞蹈团体和舞蹈教育机构。1950 年，中央戏

① 吴晓邦. 我的舞蹈艺术生涯[M]. 北京：中国戏剧出版社，1982：89-90.

② 朱立人. 西方芭蕾史纲[M]. 上海：上海音乐出版社，2001：106.

剧学院成立了"中央戏剧学院歌舞团"，这是中华人民共和国成立之后第一个专业舞蹈团体。同年，院长欧阳予倩先生又邀请了吴晓邦、盛婕，以及朝鲜舞蹈家崔承喜来校执教，组建了中央戏剧学院舞蹈运动干部训练班和舞蹈研究班（简称"舞运班"和"舞研班"）。在欧阳予倩的主导下，"舞研班""舞运班"培养了新中国第一批专业舞蹈人才。由此可见，早期的舞蹈教学和创作实践是在与戏剧艺术紧密联系和互动的前提下开展的。这也对当代中国舞蹈按照"舞剧"结构进行舞种、学科划分产生了一定的影响。

1954 年，由中国舞蹈艺术研究会筹委会编纂的辑刊《舞蹈学习资料》，在前言中明确提出——

> 新舞蹈艺术，还处在它的幼年时期……几年来的经验证明，我们必须向民族的传统舞蹈艺术学习。这一份宝贵的遗产，我们必须珍视它，并大力的去发掘、整理、研究、发展这些智慧的创造，这是当前舞蹈工作者的首要工作。同时，热情和虚心地向苏联及各兄弟国家的先进经验学习，也是我们当前重要的课题之一。①

戴爱莲也在中国文学艺术工作者第二次代表大会、中华全国舞蹈工作者协会全委扩大会议谈到，对于舞蹈训练，"明确了必须加强向民族民间传统学习，而且应该把向民族民间传统学习放在第一位。在继承民族传统的同时，借鉴其他国家和其他民族的训练方法也很重要，尤其是苏联芭蕾舞蹈的训练经验，我们应该努力研究和学习"②。

何谓"民族的传统舞蹈艺术"，从当时主持专业教育的舞蹈先驱者们的口头与书面表达来看，"民族传统"主要是指戏曲、武术等传统艺术资源，以及来自于民间民俗活动中的舞蹈形式。这两种资源构成了此后中国舞蹈的整体结构。

许多业内的研究者在回溯新中国舞蹈教育的时候，都会提到崔承喜③对于"中国舞蹈"的观念。

> 她（崔承喜）在看过梅兰芳先生的表演后，认为："中国舞蹈在京剧中，昆曲中有一部分存在着，但尚不能成一个独立的艺术部门……我

① 中国舞蹈艺术研究会筹委会. 前言[J]. 舞蹈学习资料（第一辑），1954：1.
② 戴爱莲. 四年来舞蹈工作的状况和今后的任务[J]. 舞蹈学习资料（第一辑），1954：4-6.
③ 崔承喜（1911—1969），朝鲜著名舞蹈家，曾于 20 世纪四五十年代两度来华。崔承喜提出以戏曲舞蹈为基础建设中国舞蹈，并开设了"崔承喜舞蹈研究班"（简称"舞研班"），对新中国舞蹈产生了深远的影响。

以为在中国古典舞剧中，有许多非常丰富优美的舞蹈素材，如果以此为基础，创造出新的中国舞蹈艺术，一定比西洋芭蕾舞蹈艺术更好。"除此之外，她还建议从民间舞蹈和现实生活中去吸取材料，进行创作，只有这样才能真正的建立中国的舞蹈。其实，在崔承喜的语境中，中国舞蹈分为两类：中国古典舞蹈、中国民间舞蹈。①

从崔承喜对于中国舞蹈的认知来看，"中国古典舞蹈"和"中国民间舞蹈"共同构成"中国舞蹈"的两大种类，她明确将京剧、昆曲形容为"中国古典舞剧"，并认为以此为基础，来创造新的中国舞蹈艺术，足以比肩芭蕾舞。

1954 年，新中国的第一所专业舞蹈教育机构成立了。《人民日报》刊登了"北京舞蹈学校开始招生"的专讯，其中着重介绍了学校师资的构成。

> 为了给北京舞蹈学校准备师资，中央人民政府文化部于今年二月开办了舞蹈教员训练班。……训练班分中国古典舞、中国民间舞、芭蕾舞、代表性民间舞等四组。研究生们经过四个多月的紧张学习，已基本上学完了六年制的舞蹈教材和教学法的主要部分。他们除练习了各种舞蹈的基本动作外，还学习了四十七个节目。……中国民间舞组学会了汉族、朝鲜族和西藏、新疆等地各民族的舞蹈。……苏联舞蹈专家奥列格珊娜同志给了舞蹈教员训练班很大帮助。她根据苏联舞蹈学校的经验和中国的具体情况帮助制定了教学计划、教学大纲。②

可以看出，这个训练班的分类基本是按照中西对应的结构设计的。

虽然有崔承喜对于中国舞蹈结构的基本观念做基础，但最初的专业舞蹈教育却并没有按照"古典舞蹈"与"民间舞蹈"进行学科的划分，而是一方面试图在戏曲舞蹈和芭蕾的基础上重建当代的中国古典舞体系，另一方面又向民间学习民间传统舞蹈。

> 北京舞蹈学校首次划分专业学科，只是将在校学生分成民族舞与芭蕾舞两个学科，教师的专业教研室则相应的分为民族舞剧科与欧洲芭蕾舞剧科。这是非常明显的将中国与西方舞蹈体系一分为二的做法。到北京舞蹈学校改制成为北京舞蹈学院之后，各系先是以专业而不是以舞种来划分的，即分为教育系和表演系，各自下面再按照舞种设置了中国舞

① 车延芬. 中国古典舞之发生研究[D]. 中国艺术研究院，2006：20-21.
② 伯瑜. 北京舞蹈学校开始招生[N]. 人民日报，1954-7-14（3）.

与芭蕾舞学科。①

这样的学科划分在当时具有一定的必然性。

从意识形态层面来看，1949 年之后，中国的舞蹈视野建设非常"天然"地将自身与西方舞蹈对照起来，而"民族舞"不仅是要创造一种属于中国的"舞蹈形式"，更呈现为中国在政治身份上的一种建构性：一方面要与社会主义阵营中的"老大哥"——苏联保持内在的一致性，另一方面要与西方的经典舞蹈样式（芭蕾舞）达成"对话"的姿态。这使得新中国的舞蹈无意中陷入到西方舞蹈艺术的结构性框架中，为了达成二者间的"对话"，就必须在内在结构上与之对应：芭蕾舞有科学系统的训练模式（具体到手位、脚位、基本动作原理的设置），有成熟的舞台呈现方式（以古典芭蕾舞舞剧为代表的舞台样式），有完整的审美原则（开、绷、直的身体美学与贵族精英的情感模式）。有趣的是，恰恰是由于苏联舞蹈模式的"前车之鉴"，新中国的舞蹈建设者们似乎从未想过要从"芭蕾舞"的框架中彻底摆脱出来，另起炉灶，而是依循苏联的舞蹈教育模式，无意中踏入了西方舞蹈经典样式的"包围圈"中。

从技术操作层面来看，当代中国舞蹈自身在传统资源上总体而言比较匮乏。一方面当代中国舞蹈不具备印度舞蹈一样延续性的历史与宗教背景，可资继承的舞蹈资源寥寥无几；另一方面，新中国成立之后国家的文化建设大多以社会主义革命、阶级斗争为主旋律，而从事新中国舞蹈教育事业的先驱们普遍缺乏专业知识背景与国际舞蹈的视野，像戴爱莲、吴晓邦这样具有深厚专业素养的舞者实属凤毛麟角。为了加快舞蹈教育事业的步伐，这些本就缺乏舞蹈专业背景的先驱们，在短时间内高强度地接受了大量来源相对单一、孤立的舞蹈观念以及技术训练，尚不具备内在反思的空间与能力，因此在较长一段时间内只能依据已经成型的"苏联模式"来整合自身的舞蹈教育实践。

正是以上两方面的原因，使得当代中国的专业舞蹈教育只能依循"苏联模式"来建构自身：第一，以"民族舞剧"为最高的舞蹈样式，而舞剧中叙事性的主线与展示性的场面就由"古典舞"与"民间舞"分别担纲，由于"叙事"是舞剧的核心，因此承担叙事功能的"古典舞"也就相比"民间舞"更受到重视；第二，从符号层面建构"传统"，而不是从内在的文化结构来确立中国舞蹈的呈现方式，这一点导致了"古典舞"在日后遭遇"朝土芭蕾演变"的质疑，而"民间舞"则面临"是否趋于元素化"的叩问；第三，在舞蹈训

① 许锐. 传承与变异 互动与创新：当代中国民族民间舞蹈创作之审美流变与现时发展[D]. 中国艺术研究院，2006：12.

练方面，受到了西方舞蹈艺术（主要是芭蕾舞）的影响，在一定时间内带来了芭蕾舞审美原则（以"开绷直"为代表）与中国传统舞蹈审美原则（以"拧倾圆曲"为代表）之间的冲突。

自 1949 年以来，"舞剧"在很长一段时间被认为是舞蹈艺术的最高形式，这一观念的形成与新中国成立初期苏联专家对于"舞剧"形式的高度推崇有着直接的关系。

> 我们开始是搞有情节的组舞，如《舰上的一日》《春节》等节目。及至《游击队舞》，已是舞剧的雏形了，它统一了许多民族的风格，创造了新的形式。以后又发展到《两个五一节》，则已经是戏剧化的舞蹈了，它表现了革命前后两个五一节的人民的不同生活和心情。这发展的规律，就是由小到大的过渡。我们把舞蹈当作戏剧的一部分，使舞蹈题材戏剧化，使舞蹈具有戏剧的情节、手法和目的，从民间舞蹈过渡到民间舞剧的形式，这是舞蹈艺术的发展最高形式。①

作为一种"以舞蹈为主要手段表现一定戏剧情节内容的舞蹈形式"，舞剧"是一种以戏剧、音乐、舞蹈、舞台美术四种艺术成分组成的综合性的舞台表演艺术"②。以古典芭蕾"舞剧"为例，叙事性是舞剧形式的主线，而承担主线叙事功能的舞段是以芭蕾舞的审美原则为基础的，与此同时，为了增强舞剧的观赏性，会在叙事线索之外增加展示性的舞蹈，也就是"代表性舞蹈"（也称"性格舞"）。这一类舞蹈是以特定民族的民间舞蹈为素材，通过加工修饰，使其一方面能够代表性地呈现欧洲各民族的风格符号（例如西班牙舞、匈牙利舞、波兰舞等），另一方面能够统合在古典芭蕾的美学规范之下，以肢体动作与服饰风格的丰富性提升古典芭蕾舞剧的观赏性③。

从西方舞蹈的历史脉络来看，古典芭蕾舞剧始终占据着贵族传统下的主流文化地位，逐渐形成了一套完整的训练与审美体系，这种最初发源于宫廷的舞蹈样式，代表了 15 世纪以来欧洲宫廷贵族文化的传统，而"性格舞"恰恰是在芭蕾舞的审美框架下，对欧洲各地区民间舞蹈的一种审美整合。对于

① [苏联]莫伊塞耶夫. 民间舞蹈的选择、加工和发展的基本原则[J]. 陈大维，译. 舞蹈学习资料（第七辑），1955：17.

② 参见"舞剧"词条，中国艺术研究院舞蹈研究所，《中国舞蹈词典》编辑部. 中国舞蹈词典[M]. 北京：文化艺术出版社，1994：430.

③ 关于芭蕾舞剧中的代表性民间舞，可以参看经典芭蕾舞剧《天鹅湖》第一幕中的"匈牙利舞""西班牙舞"等。

当代中国来说，中国古代的宫廷乐舞在宋代以后逐渐没落，汇入戏曲等综合性艺术中，并未形成主流精英文化视野中的"传统"；而经历近代的漫长革命，新中国的主流文化视野已经锁定在"人民"这一阶层，无法直接承续宫廷乐舞礼制尊卑式的内在精神。某种意义上，如果没有"剧化"的舞蹈形式观念，当代中国最具合理性的主流舞蹈审美似乎应该归属"民间舞蹈"，这一点其实在"新秧歌运动"的文化逻辑中就已经明确地呈现出来了。

然而，苏联舞蹈的"剧化"观念，在新中国成立后，随着两国间政治、军事、经济方面的紧密联系，在将民俗舞蹈进行革命化、主流化的"新秧歌运动"文化逻辑之外，形成了另一条中国专业舞蹈教育的观念思路——民族化。而民族化的形式则体现在"民族舞剧"这一艺术形式上。"民族舞剧"首先要有民族化的舞蹈形态，而这种舞蹈形态要能够与"古典芭蕾"相对应，并在历史、文化、审美等层面能够代表"中华民族"。"中国古典舞"的当代建构就是以此为观念起点的，而与之相应，"中国民间舞"也就成为古典芭蕾舞剧中"代表性舞蹈"（性格舞）的对应物了。

直到今天，叙事性、完整性、人物性格、结构性等"舞剧"观念依旧影响着舞蹈界，只是相比 60 年前，不再占据压倒性的绝对优势，随着新的舞蹈观念逐渐渗入，"舞剧"也不得不与以"舞蹈诗""歌舞集"为代表的、新的艺术观念共同融入多元的当下。

第二节　"向民间学习"：民间舞蹈的典型化

1949 年，中华人民共和国成立，此前在当年 9 月举行的全国第一届人民政治协商会议期间，由华北大学文工团创作演出的歌舞《人民胜利万岁》上演，演出汇集了各类民间歌舞形式，完成了"民间"艺术形式走向"大雅之堂"的重要一步。同年 12 月，文化部、教育部发出《关于开展年节、春节群众宣传工作和文艺工作的指示》，在规定六项当年年节与春节期间宣传工作的内容之外，特意强调了宣传的方式——

> 年节春节艺术活动可以按照情况采取各种形式，例如电影、戏剧、歌咏、秧歌、大鼓、快板、洋片以及其他各种杂要。新秧歌是一种最普遍、最带群众性的艺术形式，应继续推广并加以提高；同时应广泛采用

当地人民熟悉的原有各种艺术形式，并加以改造。①

该指示中明确地提出新秧歌作为一种具有普遍性和群众性的艺术形式，要在推广的基础上加以改造，更重要的是以新秧歌为例，文艺工作者要针对不同地区，以人民熟悉的艺术形式为基础加以改造。在对文艺工作提出"向民间学习，向传统学习"要求的同时，对民间传统的舞蹈加以"分辨"和"扬弃"，也是新中国文艺创作的基本原则。这一时期的舞蹈工作者们"发扬了民间舞蹈中健康的、优美的、雄壮的，真正属于人民自己的舞蹈，民间舞蹈从'旧瓶装新酒'即旧形式装进新内容，发展到'推陈出新'即从形式到内容扬弃了封建的和丑化劳动人民的糟粕，代之以新的工农兵形象"②。

1950—1951年之交，电影《武训传》在全国影院上映，这部电影讲述了清朝末年武训行乞兴学的故事，随后引发了广泛的讨论。1951年9月，北京大学12位著名教授发起了北大教员的政治学习运动，9月29日，周恩来在京、津高校教师学习会上做了《关于知识分子的改造问题》的报告，开始了一场以全国各界知识分子为对象的思想改造。1951年10月，全国政协一届三次会议开幕，毛泽东在讲话中指出：

> 在我国的文化教育战线和各种知识分子中，根据中央人民政府的方针，广泛地开展了一个自我教育和自我改造的运动……思想改造，首先是各种知识分子的思想改造，是我国在各方面彻底实现民主改革和逐步实行工业化的重要条件之一。③

此次讲话之后，文艺界的整风学习运动全面开展起来。对于舞蹈艺术工作者来说，在"整风"过程中被集中批判的是"形式主义"与"自然主义"的创作观念与方法。

> 为了不再重复过去的错误，我们今天必须重视中央文化部举办的第一届全国民间音乐舞蹈会演的学习。……第一，向民间音乐舞蹈学习，我们决不能光从形式上学习或受到形式的束缚……第二，在学习中，必须诚诚恳恳地学，老老实地学，在学习中去改变自己原来的错误认识，同时要逐渐地对民间艺术进入全面的理解，并努力为它去加工和整

① 中央人民政府文化部，教育部. 关于开展年节、春节群众宣传工作和文艺工作的指示[J]. 山东政报，1950（1）：41-42.

② 吴晓邦. 当代中国舞蹈[M]. 北京：当代中国出版社，1993：22-23.

③ 吴俊. 文艺整风学习运动（1951—1952）与《人民文学》[J]. 南方文坛，2006（3）：60.

理。……第三，我们舞蹈工作者还要不断总结过去的经验，找出过去学习失败的主要原因。[①]

　　从当时的语境看来，"形式主义"自然是被视为"受资产阶级创作思想和创作方法的影响"，在以阶级斗争为纲的语境下，受到批判实乃情理之中。有意思的是对所谓"自然主义"创作倾向的否定。按照吴晓邦的以上说法，专业工作者必须改变对于民俗舞蹈学习的形式主义倾向，要"诚诚恳恳、老老实实"地学习，通过学习改变"错误认识"，找到避免"学习失败"的原因。

　　如果说形式主义是"错误认识"，那么"自然主义"理应是纠偏的好思路，可是"自然主义"虽然做到了"诚诚恳恳"和"老老实实"的学习，却无法完成时代赋予民间艺术的重要功能——完成对民间旧形式的改造，重塑"革命化"的、无产阶级专政下的"民间"。传统的民俗舞蹈多为一些与日常生活紧密相关的仪式与娱乐形式，例如祭祖、祈福或是男女之间调情、求偶类的半娱乐性质活动。而作为经过艰苦斗争夺得国家政权的无产阶级来说，这些求助于神佛或是沉浸于日常生活的形式与内容如不加以改造，必然无法体现出新中国"民"之身份的独特性。对于新中国来说，"民"乃是以无产阶级为领导主体的人民大众，是拥有改天换地之革命性力量的代表。代表"民间"的舞蹈形式一定要在对"人民"进行新的革命化理解的基础上予以改造，要赋予民俗舞蹈新的时代内容，同时要塑造"人民"新的时代形象。由此可见，"老老实实"地学习是为了民俗舞蹈在改造之后能更好地"反哺"民间，用老百姓熟悉的形式来重塑"民间"的阶级内涵。为了避免机械式口号式的作品引起地方民众的排斥，就必须要深入地了解当地的艺术形式。

　　由此，舞蹈创作在内容上的"人民性"与"现实性"，一方面是要通过对民俗舞蹈的深入学习解决艺术创作与接受群体之间的"隔阂"，进一步强化文艺形式在广大群众中的意识形态影响力；另一方面则是要通过对舞蹈形式的内在把握，使其能够合理而不是生硬地承载意识形态话语，从而真正地从人民内部完成革命化的改造。

　　1953年，第一届全国民间音乐舞蹈会演在北京举行，来自全国华北、东北、华中等七个地区的三百余名民间艺人带来了两百多个民间音乐舞蹈的节目。一时间，北京的舞台上满是民歌民舞，自五四新文化运动后常常与"封建""落后"等字眼相联系的民间艺术"忽如一夜春风来"，一下子走到了新中国艺术的最前列。全国民间音乐舞蹈会演给专业舞者们提供了众多见所未

① 吴晓邦. 向第一届全国民间音乐舞蹈会演学习（1953.4）[J]. 舞蹈学习资料（第二辑），1954：7-8.

见的民间舞蹈形式，同时也在传递着党中央有关舞蹈艺术发展道路的方针和政策精神。

在同年 9 月召开的中国文学艺术工作者第二次代表大会、中华全国舞蹈工作者协会全委扩大会议上，戴爱莲谈及新中国成立后舞蹈工作所取得的成绩和不足，她认为舞蹈作品依创作方法大致可以分为两类：

> 一类是创作的作品，一类是在民族、民间舞蹈的基础上加工改编的作品。这两类作品，很明显的是后一类比较受到群众的欢迎。……但是怎样学习民间舞蹈？学了后又如何加工改编？这是我们目前所存在的问题。我们的初步意见是：第一，我们的民间舞蹈是和我们祖国悠久的文化历史相结合着的，是和我们劳动人民的生活相结合着的，所以向民间学习并不仅仅是学习民间舞蹈的形式，同时要理解它的内容。过去我们也曾经对于接受民族形式有过不正确的理解，就是只接受形式，另外再生硬的套上现实内容。……我们很少去分析内容上人民性和现实性的部分，也很少注意到民间舞蹈是怎样表现人物，怎样表现人民的思想感情的。今后我们需要加强学习民间舞蹈现实主义的表现方法。[1]

如果说"边疆音乐舞蹈大会"时期的戴爱莲对于西康等地区少数民族的舞蹈进行采风与创作时，其目的乃在于"建立中国舞蹈成为独立的剧场艺术"，并遵循以西方为主的舞台创作美学原则来改变中国各民族的舞蹈素材。那么在 1949 年之后，"民间舞蹈"已经超越了"素材"，成为学习的目的——不仅是形式（因为形式是可以重新组织、变化的素材），还要理解"民间舞蹈"的内容，要用"民间"而不是"舞台"或"剧场"的方式来表现人物、表现人民的思想感情。这意味着戴爱莲在"边疆音乐舞蹈大会"时期用以编创、表演民俗舞蹈的审美原则已经不再适用于当时学习"民间舞蹈"的需求，此前对于民俗舞蹈进行提炼加工的观念以及方式，在 1949 年之后都要以"学习民间舞蹈现实主义的表现方法"为主。

戴爱莲在文中进一步谈到创作中存在的两大缺点：

> 第一，由于我们中间曾经有过忽视民族传统的错误，因此我们不熟悉人民所喜闻乐见的民族形式；第二，更主要的，由于我们曾经有脱离政治、脱离生活的错误，因此有许多作品用概念来代替内容，或满足于模拟生活现象。……整风以前，舞蹈创作上形式主义、自然主义的倾向，

① 戴爱莲. 四年来舞蹈工作的状况和今后的任务[J]. 舞蹈学习资料（第一辑），1954：4-6.

曾经发展得比较严重。造成这样倾向的原因，归根到底还是受资产阶级创作思想和创作方法的影响，因而阻碍了我们遵循着民族、民间舞蹈的现实主义传统前进。①

所谓创作的形式主义，是指当时对于民间舞蹈"抓一把"式的素材提炼，看到一些具有舞台创作潜力的民间舞蹈形式就急忙学下来，然后根据创作者的意图来进行改编，往往与当地的民间舞蹈形式差异较大。

而所谓自然主义，是指对民间舞蹈形式不加以提炼、整合，简单排演后就推上舞台进行演出的做法。值得注意的是，戴爱莲作为一个在西方成长起来的艺术家，第一次开始用"阶级"来定位创作思想与创作方法，而回想此前"边疆舞"创作时期所使用的方法（舞蹈形式的审美性与艺术创作的舞台原则等），似乎无一不带有"资产阶级"的色彩。

自 1951 年全国文艺整风之后，舞蹈界为了纠正以往"轻视民间与不重视民族传统"的错误思想，广泛地到农村、地方进行民间舞蹈与民族传统舞蹈的学习，但是"有的专家们认为民间舞蹈太粗糙，不值得一学。……例如辽宁省一位民间艺人就反映我们的专家们学习民间舞蹈就好像是'钓鱼'和'剥皮'一样，刚学了一点好像就都会了，事实上还只学到了浮浅的皮毛。"②这恐怕是对舞蹈从业者"形式主义"作风最生动的批评语言了。

1955 年，吴晓邦在《舞蹈通讯》中发表文章，对群众业余音乐舞蹈会演（农民部分）的作品提出了如下观点：

> 我国各民族、各地区有着丰富的舞蹈宝藏，它们是我们人民舞蹈事业的一种基础。它埋藏在民间，过去长期的被封建统治者篡夺和压制，今天民间艺术也得到了解放，但是要把民间舞蹈发扬光大，还需要我们的舞蹈工作者下一番极刻苦极细致的发掘的功夫。从这次会演中可以看出，凡是在艺术领导思想上、平日非常重视人民中间的艺术创造，并组织和鼓励民间艺人同专业工作者合作整理、改编和创造出来的舞蹈节目，一般的都富有当地的民间的色彩，受到了大会的奖励；反之，凡是在艺术领导思想上，平日并不重视人民中间的艺术创造，而只是到会演之前临时下去抓一把的，节目就流于贫乏和一般化。③

① 戴爱莲. 四年来舞蹈工作的状况和今后的任务[J]. 舞蹈学习资料（第一辑），1954：4-6.
② 吴林. 是什么阻碍着舞蹈艺术事业的前进[J]. 舞蹈通讯，1955（3）：19.
③ 吴晓邦. 进一步开展我们民间舞蹈的事业[J]. 舞蹈通讯，1955（2）：5.

事实上,"十七年"时期(1949—1966)"向民间学习"的号召从未间断,而对于专业舞蹈工作者们最多的质疑与警示就是"避免粗暴地对待民间舞蹈""脱离政治、脱离群众的问题"。1953年、1957年第一、二届全国民间音乐舞蹈会演所展示出来的民间舞蹈样式,一方面为专业舞蹈工作者拓宽了受众对于民间舞蹈形式的视野,同时也将"舞台"从"艺术家"的手里交给了农民、工人以及民间艺人们。

> 在改编民间舞蹈上把民间舞蹈与现实生活结合,在一定程度上表现新的生活,有两种做法:一种是在原来民间舞蹈基础上整理加工发展,如《跑驴》《采茶灯》等;另外一种做法是选择新的主题,在工人与农民生活中寻找新的题材,把民间舞中的一些舞蹈动作的素材加以发展,作为表演的手段。第二种做法如果没有充分掌握到民间舞蹈的规律和特性是不容易获得成功的。[①]

梁伦所提出的这两种做法在20世纪五六十年代的舞蹈作品中非常普遍。前者基本以当地的民间舞蹈形式为名,进行简单的编排,例如第一届全国民间音乐舞蹈会演中的《钱鼓舞》(广东海丰县)、《花鼓舞》(云南玉溪彝族)等,这一类作品依靠各地的民间艺人,在群众文艺工作者加以简单指导后即可完成。而后者,则是需要专业舞蹈工作者下大力气解决的问题。如何在"老老实实"向民间学习的同时,发挥出"民间舞蹈"塑造"阶级身份"认同感的功能?显然,仅仅广泛搜集各地的民间舞蹈样式还不足以完成这一任务。

> 在各地往往有同一种民间舞蹈,但有好多不相同的表现,我们必须把它集中起来使它更有代表性。……这种做法苏联与匈牙利国家都有很好的经验,他们都是经过典型化的整理之后,然后再研究如何发展民间舞中的个别人物性格的问题。[②]

在新中国成立初期的政治环境中,民间舞蹈之"典型化"的内涵可以从两个方面来理解:第一,使用"典型"的民间形式,也就是说要使用可以被当地民众迅速识别并加以认同的舞蹈形式;第二,反映"典型"的新中国广大人民的生活风貌,也就是说"在肯定人民创造性的基础上,为了反映新生活,如果因内容需要的话,突破原来简单的形式是必要的,也是我们舞蹈工

① 梁伦. 关于整理改编民间舞蹈的问题(1953)[J]. 舞蹈学习资料(第一辑),1954:25.
② 梁伦. 关于整理改编民间舞蹈的问题(1953)[J]. 舞蹈学习资料(第一辑),1954:31.

作者的责任"[①]。

对于专业舞蹈工作者们来说，民俗舞蹈在各地区"散沙"式的自然生长状况需要通过"集中"来完成其"典型化"过程。这一过程一方面是对民俗活动的舞蹈形式进行集中与美化，以使其成为能够代表某一地区或某一民族的身体符号。从苏联的舞蹈模式来看，"典型化"乃是将本国境内的不同民族进行"性格化"或者说为其提供一种"印象化"的形象。另一方面，在民间舞蹈形式化的过程中，为其注入新的意识形态内涵，将"旧"民俗形式中的文化结构在主流意识形态中进行重构，例如"'小车舞'原来只是一种形式而且还有些封建意识，经过加工，在这次演出中，获得了各地观摩组同志们的称赞。这个加工例子就是他们在原来的基础上发展了民间舞蹈，使它丰富和有教育意义"[②]。

可以看出，1949年以来，当代中国的舞蹈发展在很大程度上延续了"新秧歌运动"与"延安文艺"时期的思路。特别是在整风运动的影响下，"向民间学习"的观念和实践成为"十七年"时期最为核心的舞蹈思潮。吴晓邦、戴爱莲等老一辈舞蹈工作者，也必须要在新的文艺政策语境中重新思考舞蹈艺术的发展方向。从这一时期流传下来的经典舞蹈作品来看，《荷花舞》《鄂尔多斯》《腰鼓舞》等作品均取材于民俗舞蹈，并且在很大程度上由专业舞蹈工作者进行了审美方面的提升。而在这些作品之外，该时期创作的大量表现现实生活和劳动革命场景的舞蹈作品，虽然在主题思想上符合当时的主流文艺创作要求，但是由于各种原因，在艺术形式的组织创造方面，明显要薄弱很多。不少作品的舞蹈动态基本还处于对劳动动作的简单重复和组织，艺术凝练和提升的方法没有得到足够的重视，也就难以产生在艺术质量上过硬，能够长期流传的舞蹈作品。

第三节 《东方红》："十七年"舞蹈发展成果的巡礼

1964年10月，为庆祝中华人民共和国成立15周年，一部恢宏的音乐舞蹈史诗《东方红》在人民大会堂隆重首演，之后连续十几场的演出产生了广泛的影响，并于1965年由八一电影制片厂拍摄成纪实性彩色歌舞影片《东方

① 吴晓邦. 进一步开展我们民间舞蹈的事业[J]. 舞蹈通讯，1955（2）：8.
② 吴晓邦. 进一步开展我们民间舞蹈的事业[J]. 舞蹈通讯，1955（2）：8.

红》。尽管此时的文艺领域已经遭遇了极左思潮的冲击，但是在周恩来的亲自主持下，《东方红》的创作团队精诚合作，完成了这部宏大的音乐舞蹈史诗。

> 高举毛泽东文艺思想的伟大红旗，表现工农兵的伟大革命实践，为工农兵服务，为社会主义服务，是我国音乐舞蹈艺术工作者最光荣的战斗任务。音乐舞蹈史诗《东方红》就是在这一根本方针的指导和鼓舞下进行创作的。它依照四十多年来中国革命的历史进程，以马克思列宁主义和中国革命的实际相结合的、战无不胜的毛泽东思想为指针，集中概括地表现了自 1921 年中国共产党诞生以来，全国人民在党和毛主席的英明领导下，所进行的前仆后继、坚苦卓绝的革命斗争；表现了十五年来波澜壮阔的社会主义革命和社会主义建设；歌颂了伟大的共产党，伟大的领袖毛主席，伟大的社会主义建设总路线，和伟大人民的彻底革命精神；并展现了全世界无产者联合起来，全世界无产者同被压迫人民、被压迫民族联合起来，全世界人民团结起来，进行反对帝国主义革命斗争的"四海翻腾云水怒，五洲震荡风雷激"的宏伟气势。①

在这一段对音乐舞蹈史诗进行介绍的文字中，能够非常明显地感受到 1960 年以后，文艺批评的整体方向已经日趋极端化。从今天的角度来看，这样充满政治辞令和阶级情绪的表达方式，并不适合艺术批评的规律。通常来说，无论是舞蹈批评还是其他文艺批评，也无论最终的观点是认同还是反思，行文的基础都是对建立在对具体艺术作品的形式分析和文本细读上的。而这篇评论开篇的大量篇幅都在陈述《东方红》的政治意义，将意义的阐释渠道牢牢系在政治性的立场判断上。

在后续的行文中，文章介绍了《东方红》的整体文本构成：

> 在思想内容上，……光辉的毛泽东思想是全部史诗的灵魂，各个历史时期的主要斗争是史诗的骨干，各个革命时期的最强音是史诗的基调，工农兵的革命英雄形象是史诗的生动体现者和主人翁。在艺术形式上，是歌、舞、朗诵和幻灯背景相结合，共包括舞蹈、歌舞、表演唱和大合唱三十五个，革命歌曲三十九首，朗诵十八段，不同的场景三十三个。……总之，史诗在艺术表现上，是音乐、舞蹈、戏剧、诗歌、美术的大综合，根据内容的需要，交融变换，不拘一格，一切从内容出发，尽量发挥了

① 陈亚丁. 在音乐新舞蹈艺术革命化的道路上——介绍音乐舞蹈史诗《东方红》的创作和演出[J]. 人民音乐，1964（Z2）：3.

各种艺术之所长，排除了艺术上的各种框框。①

这段描述比较精练地介绍了音乐舞蹈史诗的整体艺术特征——综合性，同时也对史诗的整体艺术形式结构进行了量化的介绍。文章指出：

> 我们把史诗的创作，从头至尾当作是实行音乐舞蹈艺术革命化、民族化和群众化的一次重要的革命实践，并以此作为考验每一个参加创作和演出的人的思想，检验每一段舞蹈创作和每一首歌曲、乐曲的标准。②

将艺术创作及作品作为衡量创作者和演出者政治立场和思想倾向的标准，虽然现在看起来显得有些突兀，但是在强调阶级斗争、文艺路线的特殊历史时期，这样的做法是非常普遍的。尽管音乐舞蹈史诗《东方红》在很多方面都受到了政治话语的影响，但是在周恩来的主持下，创作团队依旧能够集思广益，攻坚克难，一方面坚持艺术形式的基本规律，在艺术创作的审美方面颇具创意，另一方面努力贯彻"革命化、民族化、群众化"的政治要求，力求在艺术审美和政治意识上达到一种平衡。相比诗朗诵和歌曲，《东方红》舞蹈部分的创作集中呈现了 1949 年以来舞蹈事业建设的成果，可谓"十七年"时期舞蹈艺术理念革新与实践业绩的一次"巡礼"。

> 过去，反映工农兵革命斗争生活的舞蹈作品，保留下来的没有音乐方面那样多，因此，在创作的取材上只有两个来源，一个是尽可能从现有优秀舞蹈节目中选择符合"三化"要求，和符合史诗需要的，作为加工的基础；一个是选择各民族的民间舞蹈，加以推陈出新，使它适合于表现工农兵的革命斗争生活和革命大时代的新的思想感情。看来，凡是舞蹈编导熟悉生活，原有舞蹈基础好，或者素材丰富的，再经过加工提炼，就比较成熟；凡是舞蹈编导不熟悉生活，又没有成熟的成品和丰富素材的，就比较一般化，其中特别是表现工人生活的舞蹈。总的来看，史诗的舞蹈编导都尽了最大的努力，使史诗的整个舞蹈部分呈现出一片百花齐放、色彩缤纷的崭新图景。③

① 陈亚丁. 在音乐新舞蹈艺术革命化的道路上——介绍音乐舞蹈史诗《东方红》的创作和演出[J]. 人民音乐，1964（Z2）：3.

② 陈亚丁. 在音乐新舞蹈艺术革命化的道路上——介绍音乐舞蹈史诗《东方红》的创作和演出[J]. 人民音乐，1964（Z2）：3.

③ 陈亚丁. 在音乐新舞蹈艺术革命化的道路上——介绍音乐舞蹈史诗《东方红》的创作和演出[J]. 人民音乐，1964（Z2）：4.

上述这段对于《东方红》舞蹈部分的评价能够帮助我们把握这一时期整体舞蹈的发展状况。可以看到，当时的舞蹈创作具有以下特点：

第一，"反映工农兵革命斗争生活的舞蹈作品"相比同类主题的音乐作品来说要少。这个描述是比较客观的。与音乐相比，舞蹈的"群众化"的确难度更大。以工农兵群体所喜闻乐见的艺术形式来说，音乐方面尚有民间小调、民歌以及民间小戏多年来打下的基础，对之加以提炼及修改歌词便可朗朗上口。但是民俗舞蹈在具体民俗活动中的参与人群本就有限，一些历史久远并带有民间祭祀遗风的民俗舞蹈都是由特定的人群承担的，普通农民是很少参与到具体的民俗舞蹈表演中的。这就使得舞蹈的"群众化"基础相对薄弱。

第二，当时的舞蹈创作，来源基本集中在两个方面：一个是以戏曲资源为主进行"中国古典舞"的创建（代表作品有《鱼美人》《飞天》《小刀会》等），另一个是以民俗舞蹈资源的提炼和美化为主，进行民间舞蹈的舞台化编创（代表作品有《荷花舞》《鄂尔多斯》等）。《东方红》中所使用的主要舞蹈语汇基本就来自上述两种形态——古典舞语汇用来表现群众、革命者等人物形象，而民间舞蹈的语汇则集中在"万水千山"和"中国人民站起来"等表现宏观组合场景的篇章中。

第三，在表现工人的舞蹈部分，基本使用了"拟实"化的舞蹈动作。特别是在第一场"东方的曙光"中，从表现码头工人惨遭欺压的舞蹈设计上，其实可以看出整体舞蹈语汇尚不够丰富。

以上这些，说明当时舞蹈的发展的确取得了一定的成绩：古典舞的基本动作原则已经确立——丁字步、子午相，以及一些云手等动作的基本形式已经稳定，并且能够衍生出一定的变化。民间舞蹈的典型化形象已经可以覆盖当时国内人口数量居多的数个少数民族，并且已经形成了具有辨识度的舞蹈象征符号。

作为一部在当时以及此后数十年间不断传播并产生影响的舞台作品，《东方红》的主题思想与意识形态内涵虽然刻有鲜明的时代烙印，但是其中所呈现的舞蹈形式却非常值得我们重视。一方面，《东方红》中的舞蹈形态构成了当代中国"民族舞蹈"的基本结构，另一方面，这些舞蹈形态的组织形式形成了一种"多民族国家"的审美符号系统，承担着重要的认同功能。

对比《东方红》全剧的舞蹈形态，可以清晰地发现，除了第六场的少数

民族舞蹈之外，其他场次的舞蹈语汇基本是以中国古典舞①为基础。也就是说，仅从舞蹈形态而言，中国古典舞构建了《东方红》的主体风格，而少数民族舞蹈仅仅是主体风格之外的附加场景。这个"附加场景"要以高度集中、凝练的方法在非常有限的时间内说明中华人民共和国是一个多民族国家，此外还要达成多民族一体的政治认同的意识形态效果。如果说呈现"多民族"需要着重凸显差异，那么强调"认同"就要内含某种"统一"，乍看起来相互矛盾的诉求，如何在一段歌舞场面中进行调和与传达呢？

在这一场次中，依次出场的少数民族是蒙古族、维吾尔族、藏族、傣族、黎族、朝鲜族、苗族。从所选民族的分布上来看，几乎涵盖了中国各个区域。这些民族分别在特定地域内具有相对主流的地位，也就是"民族自治区"或成立较早的"民族自治州"的主体民族（其中黎族为海南省的少数民族，原成立于 1952 年的"海南黎族苗族自治区"后改"区"为"州"，并于 1987年撤销）。换句话说，《东方红》对于少数民族舞蹈形象的呈现，是对中国境内数十个少数民族的一种"代表"筛选活动。

这场发生在舞台上的"代表"筛选，究竟是依据什么"标准"执行的呢？从其结果来看，可以从以下两个方面来分析这种选择的"标准"构成：

第一，是民族的规模及其影响。这就必须以民族政策的基本工作——民族识别工作为基础。作为各个民族确定规模和称谓的基础性民族工作，民族识别自中华人民共和国成立伊始开展起来，直至 1979 年确认基诺族为单一民族后基本完成。该工程历时近 30 年，对全国调查中汇总的超过 400 个民族名称进行了识别、确认，最终在汉民族之外，确定了 55 个少数民族成分。

根据 2010 年第六次人口普查的数据，中国人口的民族构成除汉族占总人口的 91.5% 之外，蒙古族、藏族、傣族、苗族、黎族、朝鲜族在人口总数上均超过百万，维吾尔族人口超过千万。而在 1964 年第二次人口普查的数据中，共有 10 个少数民族人口总数超过百万，除傣族、黎族以外，其余在《东方红》中得以展示的 5 个少数民族均列其中②。可以说，在选择什么样的少数民族来作为"代表"时，人口规模是其进行考量的重要标准之一。

① 此处的"中国古典舞"是指 20 世纪 50—60 年代，以京剧、武术为基础，整理综合而成的舞蹈形式，这种舞蹈形式在很长一段时间内被认为是中国舞剧的主要动作语汇，也被认为是最能代表中国舞蹈的"民族舞蹈形式"。

② 数据来源：国家统计局官网. 第六次人口普查数据[EB/OL].（2010-7-23）. http:// www.stats.gov.cn/tjsj/pcsj/rkpc/6rp/indexch.htm. 国家统计局官网. 第二次人口普查数据[EB/OL].（2001-11-02）. http://www.stats.gov.cn/tjsj/tjgb/rkpcgb/qgrkpcgb/200204/t20020404_30317.html.

第二，是当时中国少数民族舞蹈的发展情况。这涉及新中国成立 15 年间中国舞蹈行业的内在结构与体制问题。在《东方红》中担任少数民族舞蹈片段的领舞者们主要来自中央民族歌舞团和东方歌舞团，这些舞蹈家们在调入国家级团体之前，已经在本民族地区获得了广泛的艺术口碑，并有自己的代表作品。这些舞蹈家的产生是两方面合力的结果：一方面是其所在的民族在艺术文化方面具有丰富的传统，同时较早地获得了专业领域的关注（例如贾作光对蒙古族舞蹈资源的整理与创作、康巴尔汗对维吾尔族舞蹈资源的整合与传播等）；另一方面是这些舞蹈家已经在其所在民族内部产生了一定范围的影响，能够整合相当一部分少数民族成员的文化认同。

以上两个方面的因素，规模是基础条件，舞蹈发展状况是限定条件。有些少数民族仅从人口规模来看，是完全应该占据一席之位的，例如壮族、回族、满族、布依族等，这些民族在第二次人口普查数据中都是人口在百万以上的少数民族。但是这些民族的舞蹈发展程度却相对较低，主要体现为缺少辨识度较高的舞蹈形态，没有足够鲜明的舞蹈形象，以及未能产生具有足够影响力的本民族舞蹈家。

换句话说，《东方红》中的少数民族代表从艺术形态上具有相当范围的辨识度，从艺术形象上要凝结为汉族之外的"全体少数民族"的一个缩影。正是这种内在的"筛选"机制为"多民族"与"认同"这一矛盾诉求的调和提供了基本支撑，而接下来需要完成的则是这种调停的舞台呈现，也就是如何用审美的方式完成这一对矛盾性诉求的和解。

在《东方红》第六场所展示的少数民族舞蹈片段中，我们可以看到蒙古族酒盅舞舒展的双臂，维吾尔族舞蹈热烈的旋转，也可以看到藏族舞蹈欢快的踢踏，傣族舞蹈轻柔均衡的摆动。但是，无论这些少数民族的舞者在装束和动态上有怎样的差异，在情绪上却始终保持高度统一，即便是傣族舞、朝鲜族舞这样多以缓慢节奏出现的舞蹈形态，创作团队也特意选择了其中相对较为活跃的动态形象。所以在整场少数民族舞蹈的表演过程中，完全没有节奏缓慢的舞蹈形态，而是以中速和快速的舞蹈动态为主。虽然有 7 个不同的少数民族舞蹈依次呈现在观众面前，但是其差异仅仅存在于动作形态以及服饰、配乐的层面。

简单来说，《东方红》中出现的少数民族舞蹈是一个由视觉差异构建的统一形象。其差异只存在于服饰、动态和道具层面，而其审美形象从内在节奏到情感效果都趋于统一。观众们可以看到形态各异的少数民族舞蹈，然而却始终处在统一的审美情感中，并在差异明显的视觉信息中无意识地接受了高

度相似的情感信息。

《东方红》使用了庞大的演员阵容（3000 多人）来呈现中国革命的宏大场景。开场歌舞《东方红》展示了令人震撼的舞台场景：演员人数、道具的使用方式以及整个舞蹈场面的调度，即便以今天的眼光来看依旧令人赞叹。特别是最后"葵花向阳"的造型设计，精美磅礴，充分融合了舞台场景的宏大与精致。

对于成立仅仅 15 周年的新中国而言，这种堪称"盛景"的舞台视觉效果不啻是一种史无前例的审美震撼。宏大的舞台场景带来了激越的情感体验，产生了一种独特的召唤结构，激发了一种个体面对革命洪流滚滚而来所感受到的澎湃气势。尽管作为个体而言，这些历史事件与场景并不一定构成切身经验，但是却间接地影响着个人境遇的巨大变化。自 1949 年中华人民共和国成立以来，国家完成了社会主义改造，建立了社会主义的基本制度，国民经济得到了一定的恢复，人口增长率达到 27.78‰（1949 年为 16‰），国民生活得到了明显的改善。但是与此同时，在长达三年（1959—1961）的"困难时期"，国内粮食和副产品严重短缺，部分地区人口死亡率显著上升。

社会发展挫折与经济复苏的交替，使国民对于未来的期待产生了波动，正是在这样特殊的时间节点上，《东方红》对于革命历程的"宏大叙事"显得更加意味深长。一方面，重温曾经的深重苦难，可以产生一种与当下困境之间的对照，与"旧中国"的无边"苦海"相比，"新中国"只是遭遇了短期的困难，未来的幸福和繁荣依旧可期；另一方面，与革命历程中生死攸关的战争相比，当前国家遇到的难关是可以平稳渡过的，强大的党既然可以领导人民获得战争的胜利，也一定能够带领人民渡过经济困难时期，获得最终的胜利。

通观整个《东方红》中的舞蹈场景，无论是"就义歌"的悲怆、"秋收起义"火炬长龙的内在力量、"飞越大渡河"的刚毅勇猛，极具视觉冲击力的舞台效果构成了中国革命波澜壮阔的景象。这些宏大的视觉景象，包裹着强烈的情感召唤力量，作为个体很容易被激发出投身其中的参与感和自豪感。这种参与感与自豪感，弱化了"革命参与者"之外的其他身份，将本处于不同现实境遇的个体带入相同的情感认同中。

汪晖在《中国：跨体系的社会》一文中提出了"跨体系社会"（transsystemic society）的概念，他认为："如果说现代资本主义的跨国家、跨民族、跨区域活动是一种将各种文化和政治要素统摄于经济活动的力量，那么，'跨体系社会'这一概念恰恰相反，它提供的是不同文化、不同族群、不同区域通过交

往、传播和并存而形成了一个相互关联的社会和文化形态。"①

从这一视角来看，作为联合 56 个民族的现代政体，中国乃是一个典型的"跨体系社会"。对于国家版图内的多个民族来说，无论是在语言、信仰、习俗方面，还是在族群认同的历史层面都有着极大的差异。无论是抗日战争时期国民党政府提出的"国族主义"，还是中华人民共和国建立初期以阶级为基础的认同模式，都说明对于一个国家、一个现代政体而言，通过文学、艺术、风俗、习惯等不同途径建构一种超越族群划分的"国家认同"，乃是提升多民族国家之凝聚力的重要意识形态工程，而赋予其身体符号与审美形态的内在秩序和认同就是其中的一个组成部分。

对于少数民族舞蹈进行专业化的提取、凝练与整合，乃是试图建构一种可以在剧场、舞台等现代空间建构"族群认同"的审美符号系统。当分属不同族群文化的民俗舞蹈被纳入整合性的艺术形态框架时，作为承载族群文化意义与日常经验的民俗有机体的瓦解恰恰为多民族国家提供了一个在身体符号层面进行重新认同的机会。这种身体审美符号系统的独特之处，在于它可以脱离"地方性经验"和特定的族群经验独立存在，并在艺术创作中激活另一套以"中国"形象、国家话语、时代节奏为内在依据的"表意系统"或者说"意义编码系统"，从而生成一个在国家层面上与国际化、全球化相对应的国家民族想象。

在以《东方红》为代表的"少数民族"舞蹈形态中，我们可以看到身体动作、服饰及音乐的多种形式，但是这些形式符号本来所依循的特定文化、心理结构的差异却在符号性的表达中悄然隐去。当人们通过新疆舞蹈中的"动脖子"，朝鲜族舞蹈中的"鹤步"或是蒙古族舞蹈中的"抖肩"来形成对不同民族的印象时，是在一种符号体系内按照给定逻辑所进行的"辨识"，这种"辨识"乃是一种建构性的"能指所指"式符号结构，而并非基于对不同族群文化差异的理解。换句话说，《东方红》所呈现出的舞蹈形式乃是将沉淀在日常生活经验中的民俗化为可见的艺术符号系统，在丰富的符号象征中建构同一性的认知模式，亦即将文化由经验领域转化为认知客体的过程。这种认知性的"形态"符号不同于语言符号，因其往往诉诸感官直观（例如音乐、舞蹈等），所以常常以生动、鲜活的形象为载体，呈现为一种仿佛携带着经验性内涵的形式。这种"形态"符号，可以迅速提供以辨识为基础的感官审美愉悦，从而转移对符号构建过程本身的关注，将其直接认同为特定民族／族群的固

① 汪晖. 中国：跨体系的社会[N]. 中华读书报，2010-4-14（13）.

定形象，并据此建立某种情感上的接纳和认同。

正如阿斯曼（Jan Assmann）在谈及政治认同时提到1800年曾有人呼吁在英国伦敦建造一座巨大的金字塔，因为"只有一座超出一般规模的金字塔才可以刺激到不列颠民族的感官，让他们为自己的祖国效力，也就是说，'国家'作为一个集体的认同才可以通过'触动感官'的方式变得可见并具有持续性"[①]。这些诉诸感官的文化形态（音乐、舞蹈、建筑、美术、饮食等等）所具有的融合与同化力量，对于现代民族国家构建政治认同至关重要。

《东方红》将充满民族风情的调式与舞姿统合在欢庆解放的情感模式中，对于大部分国人来说，这恐怕是他们形成"多民族国家""兄弟民族"等概念的最初契机。此后，在国家性的大型晚会中，"民族大联欢"成为象征祖国统一、民族和谐的重要形式，为当代中国的"国家认同"提供了"可见"的认同性符号。

无论在审美层面还是在记忆层面，《东方红》所取得的成绩是令人瞩目的。作为舞台艺术作品，《东方红》奠定了当代中国独特的舞台表演形式——音乐舞蹈史诗，同时也建构了经久不衰的舞蹈形象：直到今天，《东方红》中那些特定舞蹈形态与审美形象之间的内在联结依旧稳定有效。"十七年"时期，当代中国舞蹈取得的成功在《东方红》中得到了集中的体现，并且始终潜存于当代中国大型舞台作品的创作观念中。在《中国革命之歌》《复兴之路》或是《伟大征程》等作品中，我们依旧可以看到《东方红》留下的深刻烙印。

第四节 "天马舞蹈艺术工作室"：古舞创作的新构想

作为当代中国舞蹈的奠基人之一，吴晓邦对舞蹈事业的热忱是由衷的。阴差阳错的历史际遇，使得他没能在1942年"延安文艺座谈会"召开时抵达延安，但是他始终向往革命圣地，希望用自己的舞蹈创作为祖国和人民做出贡献。

在我几十年的舞蹈艺术生活中，我对创作和教学的追求始终不渝。它使我充满了热望，激励着我为之奋斗不息。从一九三二年创办"晓邦舞蹈学校"，到一九四二年在广东曲江的舞蹈班，虽然都是历尽艰辛，苦

① ［德］扬·阿斯曼. 文化记忆——早期高级文化中的文字、回忆和政治身份［M］. 金寿福，黄晓晨，译. 北京：北京大学出版社，2015：153.

斗挣扎，但我却仍然是如痴如醉地迷恋着这些日子的教学和创作活动。那天然的教室，那一身身的汗水，一个个沉醉在音乐里的不眠之夜，心中的遐想，情中的意境，以及那些经受了战斗的洗礼后而问世的舞蹈作品，都给我带来了最大的快乐和安慰。①

1949 年之后，吴晓邦依旧在持续自己的艺术创作和舞蹈研究工作，同时他也开始深化并梳理自己关于舞蹈的一些理论思考，这些思考一方面来自他自己的创作经验，另一方面也得益于他的教学实践。1950 年，他将自己在创作与教学中逐渐积累的各类理论文章和讲义集结成书，以《新舞蹈艺术概论》为名由三联书店出版。他本人的用意，是希望这本书成为舞蹈工作者学习的参考书。此后该书又增加了一部分内容，并于 1951 年形成修订本。1982 年，该书再版，除了进一步修订之外，还加入了 1979 年之后吴晓邦关于舞蹈的一些发言稿。如今来看，这本《新舞蹈艺术概论》可以说是 1949 年以后，中国舞蹈界的第一本具有较多理论思考含量的著作。吴晓邦在这本书中不仅尝试回答"什么是舞蹈"这样的基础性理论问题，探讨了舞蹈与各门类艺术之间的关系，还提出了舞蹈的三大要素，分析了舞蹈的美学特性，并针对舞蹈训练和教学需求提出了自己的思考。

> 舞蹈是一种人体动作的艺术。凡是借着人体有组织和有规律的动作，通过作者对自然或社会的观察、体验和分析，然后用精练的形式和技巧，集中地反映了某些形象鲜明的人物和故事，表现个人或者多数人的生活、思想和感情的都可以称为舞蹈。②

这段表述几乎是当代中国舞蹈最初的、尝试对舞蹈"本体"做出解释的"定义"。

吴晓邦指出了舞蹈的物质基础乃是"人体动作"，而且并不是任意的"人体动作"，而是"有组织和有规律的动作"并且携带着创作者"反映"与"表现"的主观意图，同时还需要使用"精练的形式和技巧"。这样的定义即便从今天来看，也是非常有效和准确的。从材质、形式、功能、目的等多方面明确了舞蹈艺术和诸如体育、杂技等形式之间的差异。

① 吴晓邦. 我的舞蹈艺术生涯[M]. 北京：中国戏剧出版社，1982：128.
② 吴晓邦. 新舞蹈艺术概论[M]. 北京：中国戏剧出版社，1982：1.《新舞蹈艺术概论》共有三个版本，分别于 1950、1951、1982 年出版，在 1982 年版的前言中吴晓邦详细介绍了全书内容最初的写作时间，其中前八章均写于 1951 年之前。

不仅如此，吴晓邦还进一步谈到学习舞蹈始于"模仿"，但其目的是进入"创新"，要在这个过程中"认识舞蹈的动的发展过程，进而去塑造动的形象"①。这说明，吴晓邦已经认识到，"舞蹈的动的发展过程"是一种带有艺术规律的形式组织，而不是简单地将人体动作进行组接就可以完成的。这在很大程度上是对人们经常所提及的"情动于中而形于言，言之不足，故嗟叹之，嗟叹之不足，故咏歌之，咏歌之不足，不知手之舞之足之蹈之也"（《毛诗序》）的一次"澄清"。《毛诗序》中所言，在某种程度上可以被看作是舞蹈行为的最初发生动机，但是现当代意义上的"舞蹈"已经不是单纯的舞蹈行为，而是一种具备独特形式组织结构的艺术样式。作为艺术的"舞蹈"和作为行为的"舞蹈"，无论是在形式上还是功能上都有本质性的区别。吴晓邦在论述舞蹈创作的过程时这样说道：

> 当动的表象，激起我们的情感，在我们的精神上产生一种相应的想象时，我们就会通过身体这个手段，把它变成生动具体和感人的舞蹈。把生活给予我们的表象，所激发起我们的情感、想象以及由此而产生的舞蹈动作，积累起来，就逐渐形成舞蹈创作打腹稿的过程。在打腹稿的过程中，进行动作的设计和安排整个舞蹈的结构，进而去完成体现作者所要表达的思想。这就是一个舞蹈作品的构思过程。②

这段表述值得关注之处主要集中在"动的表象"这一概念上。"动作"常常被人们认为是舞蹈的核心媒介，但是吴晓邦意识到"动"最初其实是一种激活想象的"引子"。事实上，引发想象的所谓"表象"，既有可能是"动"的，也有可能是"静"的。例如戴爱莲的作品《荷花舞》，其实就是用舞蹈动作去呈现"荷花"在水上的姿态。这是一种"静"中取"动"的舞蹈创意方式，也是舞蹈思维不同于其他艺术创作的核心。吴晓邦非常清晰地指出了"动的表象"和"想象"之间的关联对于舞蹈创作的重要性。这其实在很大程度上拒绝了机械的"反映""模仿"等创作观念，而突出了舞蹈创作中"创意"过程的特性。

与此同时，吴晓邦也关注到了"作品"作为一种当代舞蹈艺术的通行"形态"，其创意过程不仅要考量"动作设计"（这是当时大部分舞蹈工作者关注的重点），更要考虑整个作品的"结构"。舞蹈作品的"结构"实际上涉及舞

① 吴晓邦. 新舞蹈艺术概论[M]. 北京：中国戏剧出版社，1982：1.
② 吴晓邦. 新舞蹈艺术概论[M]. 北京：中国戏剧出版社，1982：2.

蹈创作的核心观念，因为"结构"其实是一种艺术形式的审美特性与表达方式的最不可替代的部分。例如，文学的结构是按照文学语言的表意风格而有所区别的（小说、诗歌、散文各不相同），绘画则是将线条、色彩、构图等元素的处理技法作为特定风格来组织自身表意结构的（古典主义、印象主义、立体主义）。而舞蹈的结构其实就是"动"的内在逻辑，换句话说，舞蹈艺术的结构应该是以"动作"发展为基础，以特定的文化表达为依据，所形成的对动作、音乐、服饰、道具的综合安排与组织。

正是基于上述对舞蹈艺术特性的深度思考，吴晓邦提出了舞蹈表情、舞蹈节奏和舞蹈构图的"三大要素"。这"三大要素"是吴晓邦基于自身的舞蹈创作与教学实践所积累的理论性思考，不仅涉及舞蹈的构成要素，也涉及具体训练的方式。

> "舞情"好比音乐的旋律，通过人体动作的抑扬顿挫、缓急轻重、刚柔粗细，表示同意、疑问、命令、恳求、惊叹、威胁、哀怨、悲戚、伤心、果断、踌躇、真挚、嘲讽、关切、淡漠等等各式各样的情感。这些都可以用舞蹈动作去抒发出来。而"舞律"是表情的形式，它是舞蹈表现的一种手段。……"舞情"必须循着"舞律"的规律而存在，如象神和形的关系一样。即通过动作的力度、速度、能量、大小和沉浮等等形式塑造形象去表达情感的。而关于"动的构图"是舞蹈上的另一个要素，即在"舞情"和"舞律"密切结合中而形成动的画面，便是舞蹈上的"构图"——一种在运动发展和变化中的和谐场面。①

无论是"舞蹈表情""舞蹈节奏"还是"舞蹈构图"，吴晓邦所探讨的，都是"舞蹈"在组织过程中的独特审美要素。"舞蹈表情"不仅是指舞蹈传达的感情内容，还指舞蹈的动作组织方式（抑扬顿挫、轻重缓急等）会自然地携带特定的情感倾向。所以要想有效地去传达一种基于舞蹈形态而生成的艺术情感，就必须遵循舞蹈自身的"节奏"，亦即吴晓邦所说的"舞律"。简单来说，"舞律"就是"舞情"生成的形式规律。在吴晓邦的设想中，"舞蹈表情"和"舞蹈节奏"的相互激发，或者说二者的复杂关系，是在"舞蹈构图"的过程中展开的。"舞蹈构图"乃是舞蹈创作给予"观众"的审美视觉形象，这个形象之所以能够引发观众的审美愉悦，正是因为"舞蹈表情"和"舞蹈节奏"在其中形成了和谐的关系。

① 吴晓邦. 新舞蹈艺术概论[M]. 北京：中国戏剧出版社，1982：36.

以吴晓邦在 1938 年创作的《游击队员之歌》①为例。这个作品由三位舞者出演，分别从舞台的三个角（出场口与下场口）出场。这样的出场设计，突出了游击队员"分散作战"的战斗特点。在这个作品中，吴晓邦设计了"俯身跳跃"的动作，被形容为"既如骑在马上，又如飞步于山间小路"②。虽然受限于技术手段，目前我们无法看到这个作品的影像材料，但是以舞蹈动作的基本规律来说"俯身"姿态和"跳跃"动作之间的结合是比较独特的一种动作组织方式。通常舞蹈中的身体动作更"青睐"一种协调的力，也就是身体姿态与动力走向之间的和谐一致。而"俯身"作为一个上身向前、向下的姿态，与"跳跃"这种向上的爆发力动作之间存在着明显的"不和谐"关系。然而，正是这样独特的动作组织，凸显了"游击队员"在隐蔽、潜伏的状态下，充满战斗意志的身体状态。再来看作品的"舞蹈构图"：三人拢在一起，悄悄地从青纱帐里出来，拨开路上的荆棘丛草，神出鬼没地又隐入长满枝蔓的密林中。三个人时拢时分，相互沟通情况，相互鼓舞斗志……③在这一段描述中，我们可以想象《游击队员之歌》是如何通过演员在时空关系上的变化，来"以少示多"地展现游击队员的作战过程：迅速变化的行动线，强调了游击队战斗的灵活性，时隐时现的身体动态则象征游击队战斗的外部环境和内在节奏。在当时相对"简陋"的舞台布景条件下，吴晓邦通过动作的组织与舞蹈构图上的设计，力求凝练地把握游击队斗争的特性——隐蔽、灵活、分散。

吴晓邦的创作观念主要受益于他在日本留学期间所接受的源于德国舞蹈家玛丽·魏格曼的"表现主义舞蹈"。魏格曼曾经在很长一段时间内既是鲁道夫·拉班的学生也是他的助手。鲁道夫·拉班提出的"人体动力学""力效"（effort）对现代欧美舞蹈的发展产生了非常重要的理论影响。拉班将重力（weight）、空间（space）、时间（time）、流畅度（fluency）作为"力效"的基础要素，通过要素间的不同组合方式，就会产生完全不同的"基本力效动作"，体现在人体动态上，就会生成不同的、基于身体动态的情调和感觉。在拉班的"力效"理论中，人体动作的组织方式本身是包含着特定的"情感走势"的。作为拉班的学生，魏格曼同样认为时间、空间和力量是舞蹈的基础，

① 由于当时的作品未能留下完整的影像资料，文中对作品的分析主要依据《吴晓邦文集·第五卷》中对相关作品的描述性文字和舞蹈剧照，以及吴晓邦自己对于创作过程的讲述。参见吴晓邦. 吴晓邦舞蹈文集·第五卷[A]. 北京：中国文联出版社，2007：17-19.

② 吴晓邦. 吴晓邦舞蹈文集·第五卷[A]. 北京：中国文联出版社，2007：17.

③ 吴晓邦. 吴晓邦舞蹈文集·第五卷[A]. 北京：中国文联出版社，2007：17.

并更加强调力的因素和舞蹈空间的创作。

吴晓邦的舞蹈观念深受拉班、魏格曼的影响，对人体运动的科学法则非常重视。他认为基于人体动作法则的现代舞蹈技术是舞蹈创作前必备的基础训练——

> 现代舞蹈技术是我们进行舞蹈创作前的一种基础课，或者说是我们舞蹈工作者从事舞蹈的一种身体运动上的基础知识，它能解除我们在身体上的束缚，了解动的源泉和动的弛缓与硬直的关系，让我们闯过各种禁区，帮助我们去解决学习技术和创作上的困难。①

他的这些舞蹈观念与创作思路在 20 世纪三四十年代的作品中得到了比较明显的体现。1949 年之后，"民族舞蹈"的建设成为当时舞蹈发展的主流趋势，吴晓邦也重新调整了自己早年间的创作思路。1949 年之后，吴晓邦担任了中国舞蹈艺术研究会的主席，主要将古代舞蹈史作为自己的研究方向。从 1956 年开始，吴晓邦开始对一些古文物进行探索，研究古代文物的图案花纹和泥塑神像，同时也接触到了一些宗教性的艺术活动，包括来自少数民族的舞蹈资源。在这个过程中，吴晓邦对于中国舞蹈的认识逐渐开始发生变化。

1956 年的冬天，吴晓邦在周恩来的支持下，开始筹建"天马舞蹈艺术工作室"。

> 在筹建"天马"的日子里，我兴奋得浮想联翩，难以抑止。回忆起二十多年来我所走过的艺术之路，深深地感受到，我的作品，都是在人民生活的哺育下创作出来的，如《义勇军进行曲》《游击队之歌》《饥火》《思凡》等等。这些作品已经形成了我舞蹈创作上的独特风格。在教学中，多年来也积累了一套舞蹈训练的科学方法：自然法则运动和同时发展舞蹈学生创造性的教学法。……我的创作风格和教学法，将作为我创建"天马"的前提和特点。当时还有另一种想法也在强烈地吸引着我，有待我去做新的尝试和探讨。这就是在舞蹈研究会的工作中，我有机会接触了中国古典音乐，这些几千年来经过千锤百炼传下来的清雅、典美的古曲，包含了具有中华民族特征的音乐文化，为我展示了舞蹈上的新意想，使我产生了赋予这些优美动人的古曲以舞蹈生命的愿望。

① 吴晓邦. 新舞蹈艺术概论[M]. 北京：中国戏剧出版社，1982：104.

经过深思熟虑，这两种想法成为我创建"天马"的准则。[①]

在舞蹈研究会期间，吴晓邦组织了一个资料收集小组。在对古代文献中的舞蹈资料进行梳理的基础上，吴晓邦认为想要更好地对中国古代舞蹈进行研究，仅仅依靠文献资料中的描述是不够的。他希望能够把保存在民间的一些古代舞蹈遗存的资料拍为影像，以便更全面、更细致地保存古代舞蹈的研究资料。吴晓邦围绕古代舞蹈研究资料所做的收集工作主要涉及了道教、佛教的一些宗教舞蹈，还有孔庙的祭孔乐舞等儒家礼仪乐舞。此外，各种民间的"巫"艺术也在他收集的资料范围内。可惜的是，这些珍贵的研究材料并没有能够保存下来。

> 我们一九五七年收集的这些珍贵材料，在"文化大革命"中，全部成为我们研究工作者的罪行材料。至于拍摄下来的影片资料和收集来的古代面具及文物、拓片等也幸存无几了。"花鼓灯"和福建古老剧种的收集和拍摄工作，也全部遭到同样的命运。[②]

通过对中国古代文化资料的研究，吴晓邦对中国舞蹈的传统和资源有了更加广阔的视野和深度的思考。这些思考促使他在筹建"天马舞蹈艺术工作室"时，已经开始规划工作室对"古曲新舞"的创作与表演实践。

1957 年 6 月，"天马舞蹈艺术工作室"在重庆人民大礼堂正式演出。此时的吴晓邦已经年过 50 了，在体力上已经感到不支，但是在精神上却无比欣悦。在这次演出中，吴晓邦创作了一些古曲舞蹈，如《青鸾舞》（选自中国道教中的古笛曲）、《籥翟舞》（改编自古代祭孔乐舞）、《开山》《纺织娘》（取材自古代傩舞）、《渔夫乐》（根据道教音乐《醉仙喜》创作）、《太平舞》（源自太平拳，属于宫廷武舞）等。这些新编作品都是吴晓邦在收集研究中国古代舞蹈遗存资源的基础上，融入自己的想象力创作的。

"天马舞蹈艺术工作室"此次巡演自重庆开始，历经成都、昆明、贵阳、北京、天津，共计演出 22 场，观众达 2 万 8 千余人。1958 年 3 月，吴晓邦带领"天马舞蹈艺术工作室"进行第二次巡演，巡演城市包括广州、汕头、厦门、福州、泉州、漳州等地。这次巡演中，吴晓邦又创作了 3 个新的作品——双人舞《平沙落雁》、独舞《阳春白雪》和《北国风光》。同时，他和工作室的成员们在巡演途中继续收集民间留存的古代音乐，并创作相应的舞蹈。整

① 吴晓邦. 我的舞蹈艺术生涯[M]. 北京：中国戏剧出版社, 1982：129.

② 吴晓邦. 我的舞蹈艺术生涯[M]. 北京：中国戏剧出版社, 1982：127.

个巡演历经 4 个省份，演出 33 场，观众超过 5 万人次。

1958 年 10 月，吴晓邦和"天马舞蹈艺术工作室"的学员在"大跃进"的热潮中来到了蚌埠专区怀远县城北乡公社。吴晓邦当时的想法是要把工作室安营扎寨在农村。经过近半年的时间，吴晓邦发现实际情况和自己最初设想的并不一样，虽然在当地向民间艺人学习了安徽花鼓灯等民间舞蹈，但是长此以往是无法维系工作室成员们的生活的。

安徽之行后，吴晓邦进一步坚定了从古曲上去发展舞蹈的想法。1959 年，他陆续创作了《十面埋伏》《春江花月夜》《梅花三弄》《梅花操》等古曲舞蹈作品。

1958 年，《舞蹈》杂志刊出了一篇名为《百花齐放不能贬低社会主义现实主义标准》的文章，对吴晓邦的创作观念提出质疑——

> 首先，我们想以廖敏同志对吴晓邦同志近年的创作，《开山舞》《渔夫乐》的评价，来谈谈吴先生目前创作上所存在的主要问题——就是要不要社会主义现实主义的问题。……
>
> 当我们看到吴晓邦同志所创作的《开山舞》，感觉没有保持原有的舞蹈风格，因为没有借助于文学的体裁，用马列主义的观点，对"开山"的传说给予新的解释。自然，我们不能不适当的要求舞蹈能如实地表现盘古开天地的所有的文学想象。但，我们创作一个舞蹈应该是有所根据，应正确地反映出古代人民对于劳动创造世界的纯朴的解释，而我们感到在《开山舞》的创作上，主观想象多了一些，不是以马列主义观点，对古代人民的神话传说，作历史的、真实的、具体的解释，所以我们认为从某一方面来说，《开山舞》不是忠实于原始材料的。……
>
> 1957 年的春天是一个不平常的春天。正是这时候，打退了资产阶级右派分子猖狂进攻。但，我们回过头来看一看吴先生在 1957 年创作的《渔夫乐》，与时代的气息多不相调和……我当时看了《渔夫乐》演出以后，感到《渔夫乐》在歌颂"清高"，表现小资产阶级自由自在的思想，这样的主题思想，我们认为是有害的。[①]

如果说，是否忠实于"原始材料"的论争尚且可以算作是关于艺术创作观念的探讨，那么对于《渔夫乐》在主题方面的批判就已经完全背离了艺术观念和创作方法的探讨，而属于通过 1957 年的政治运动来曲解艺术作品，用

① 京妮. 百花齐放不能贬低社会主义现实主义标准[J]. 舞蹈，1958（4）：5.

所谓的阶级立场对艺术创作者进行政治批判了。

接下来，该文作者对吴晓邦的创作方法进行了批判——

> 我们知道 1942 年是毛主席发表延安文艺座谈会上讲话的一年,讲话中已指出了文艺工作是革命机器的一部分……据说,也就是在那个时候,吴晓邦同志到了延安参加抗日，也正是 1942 年他创作了《游击队舞》。……
>
> 我们认为《游击队舞》创作上，不是从刻划典型环境的典型性格入手，不是历史地真实地具体地反映游击队的真实生活，而更多的是运用了现代派创作上的各种技巧。什么"场面构图的基本形，是个活动三角形。变化多样尖锐有力，有时成为一线，有时又变成不等边三角形。忽分忽聚，真是刹时万变，神出鬼没，勾画出一个精巧的轮廓"（引廖敏同志的文章）。但是，我们的感觉恰恰相反，我们从《游击队舞》中，看不到抗日时期游击队生活的时代背景，和队员们特有的民族气质。……
>
> 我们知道现代派就是拒绝民族文化，否定艺术的民族形式，放弃艺术中的民族特征。而廖敏同志肯定地说："游击队舞、思凡舞已经达到了社会主义现实主义的范畴高度。"我们认为这样的结论是对社会主义现实主义的一种讽刺，是不能令人信服的。[①]

虽然目前无法看到《游击队舞》《思凡》等作品的完整影像资料，但是通过前文对于《游击队员之歌》的文字描述，可以看出，在这部作品中吴晓邦使用了大量舞台队形调度来表现游击队作战的特点——神出鬼没，变化迅捷。相比之下，引文作者的批评并没有从具体的舞蹈作品出发，去判定哪些艺术表现手法使用得不够恰当，反而是用了一种非常主观化的视角——"看不到抗日时期游击队生活的时代背景，和队员们特有的民族气质"。这样的评价，虽然掷地有声，但是在形式依据上是不够严谨的。同时引文作者还提出"我们知道现代派就是拒绝民族文化，否定艺术的民族形式，放弃艺术中的民族特征"，这样的论断在语气上看似毋庸置疑，然而依旧是完全没有经过论证的先入之见。这样的批评思路已经脱离了艺术批评的基本原则，使得本应为艺术作品的反思提供空间的理论批评实践，变成了"查无实据""言无依凭"的主观臆想，将艺术家与评论家的专业行为解读为政治立场和政治行为。

毫不意外，引文作者在最后给出的结论是——

① 京妮. 百花齐放不能贬低社会主义现实主义标准[J]. 舞蹈, 1958（4）: 6.

　　吴晓邦同志创作的作品内容上，存在着脱离政治、脱离群众的倾向，在创作方法上是形式主义的，在继承民族传统问题上是虚无主义的态度，这是与社会主义现实主义的原则不相容的。所以我们今天讨论的问题，不仅仅是时代风格与个人风格的问题，而是要不要坚持"社会主义内容和民族形式"的问题了。①

　　不过，1958 年的文艺批评风气还是比较理性的，不同的批评观点之间还可以"争鸣"。在同一期《舞蹈》杂志上，另一篇署名"拓荒"的文章就表达了对吴晓邦作品的不同评价——

　　京妮同志和廖敏同志的争论中，涉及了一个文艺批评的标准问题。……

　　我认为吴晓邦同志的早期作品《义勇军进行曲》《饥火》《丑表功》《游击队舞》《进军舞》等作品之所以成功，是由于他反映了当时人们的斗争意志与政治情绪。主题思想是积极的，旗帜是鲜明的。这是他的可贵之处。我们在评价一个作品时，必须把政治标准作为第一标准来衡量它、肯定它。至于采取什么样的手法去表现，是一个什么样的风格，那都是次要的问题，只要当时观众能接受，能受到感染，就应该肯定是好作品，不要拘泥在形式问题上的探讨，应当提倡多种多样，允许和鼓励对新形式的寻求与探索。②

　　这篇引文的作者也将政治标准作为衡量舞蹈作品的第一标准，然而其在形式探索方面显然是更加包容的。在他看来，在符合政治标准的前提下，可以允许多种舞蹈形式的探索。这其实是将"政治标准"评价限制在"题材""主题思想"的范围内，而不是认为特定的舞蹈形式"天然"地具有某种政治倾向。正是因为这样的评价思路，所以该文作者对于吴晓邦作品的批评也主要停留在具体的题材上——

　　从《开山》《渔夫乐》到最近在各地上演的《北国风光》《平沙落雁》《阳春白雪》《一枝春》等节目的创作中看来，他（指吴晓邦）似乎是打算从中国古代民间形式与古曲中，寻求一种适合于他所需要的中国民族舞蹈传统形式。为了寻求探索与丰富创作手段，这样做当然也是可以的、

① 京妮. 百花齐放不能贬低社会主义现实主义标准[J]. 舞蹈，1958（4）：6.
② 拓荒. 正确理解百花齐放百家争鸣的方针[J]. 舞蹈，1958（4）：7.

应该的、必要的，是逐渐掌握民族舞蹈传统形式的必经过程。但是，在演出节目中比重太大，几乎占了全部，那就不太恰当。因为这种艺术形式的追求，已经影响了他的创作道路，使他的作品主题失去了强烈的政治性，与时代的气氛不协调。使他在舞蹈艺术阵地上的红旗失去了鲜明的色彩。对于一位舞蹈艺术界的前辈，要求他的旗帜更加鲜红是完全应该的。①

从这些差异化的评论来看，"天马舞蹈艺术工作室"的创作演出计划主要是吴晓邦带有研究性质的一种创作实验。他在尝试一种通过细读"古曲"，或考察其他传统艺术遗存资料的方式，为已经"失传"的中国古代舞蹈寻求"重构"的路径。但是，他的想法显然"与时代的气氛不协调"，"厚古薄今"的创作实践在当时的艺术批评环境中是很容易被质疑的。

1959 年，"天马舞蹈艺术工作室"进行了最后一次巡演，从上海到苏州再到南京、杭州，共计演出 37 场。在这次演出的过程中，"天马舞蹈艺术工作室"的作品已经开始受到集中抨击。

> 在上海的演出过程中，内部问题并不大，但是北京有些人对我和"天马"的非议已经达到了一个高潮。……
> 像《牧童识字》《梅花三弄》是我一九五九年演出中，群众认为最佳的节目，可是《舞蹈》月刊上硬说《牧童识字》不仅不是所谓的重大题材，而且是在"大跃进"中提倡单干思想，是一株反对社会主义农业集体化的毒草。在评价《梅花三弄》时，把男主人公晚间读书遇到了梅花之魂，说成是我在提倡"万般皆下品，唯有读书高""书中自有颜如玉，书中自有黄金屋"的封建思想。②

当然，遭遇批评的吴晓邦也尝试为自己的创作观念进行辩护，在回复一位署名"阿芬"的批评者时，吴晓邦这样写道——

> 解放后，我为了向民族舞蹈优良传统学习是不遗余力的。这正如十五年前我的看法一样，没有音乐上的好材料不会产生出好的舞蹈。我到处寻找，像你所谈的《渔夫乐》一舞，就是我从苏南吹打音乐《醉仙喜》中找来的材料。这一个舞蹈在 1957 年初次演出后，就听到了意见。我是

① 拓荒. 正确理解百花齐放百家争鸣的方针[J]. 舞蹈, 1958（4）：7.
② 吴晓邦. 我的舞蹈艺术生涯[M]. 北京：中国戏剧出版社, 1982：152.

从音乐中尝试着设计的。我并没有像你所说的要表现"一个落魄的隐士，欣赏世外桃源的生活"。因为这一个舞蹈是由一幅幅中国风的画面组成的，我吸取了绘画上的因素，可是没有想到这一个舞蹈会产生像你所提出的效果来。但《渔夫乐》是我第一个学习传统的尝试，我心目中不存什么世外桃源，更无所谓"落魄"。我只是积极找寻音乐中乐观主义的因素，试图把原曲表演得很美和很有趣味而已。因而自己一直还认为《渔夫乐》这一类节目和今天的时代没有什么不协调的，相反我还觉得只有解放后人民中国的时代，劳动人民才能有时间去欣赏自己民族传统的优美的音乐和舞蹈。①

在吴晓邦自己的理解中，"古曲新舞"系列作品的创作是他接触并深入研究中国传统文化的一种方式。这种想法，其实与当时建构"民族"舞蹈的思路是有内在契合的。只不过，既然是艺术创作的探索，就很有可能出现在"火候"方面失了"准头"的问题。而当这些问题出现在一个批评环境日益严苛的语境中时，其导致的结果往往与艺术家本人的想法相去甚远。

1960 年底，"天马舞蹈艺术工作室"被迫停办。此后，文艺界的整体形势进一步极端化，直至 1963 年"文化领域大批判"的全面展开。

薄一波在回顾"文化领域大批判"时，这样说道——

就拿戏剧来说，建国以后虽然创作了不少反映革命斗争和社会主义新生活的新剧目，并对一些旧剧目做了整理和改编，但与舞台上大量演出的基本原封不动的旧戏相比，还是显得太少。……

这两个批示做出以后，文艺界立即掀起一股大批判的浪潮，一大批电影、小说、戏剧、美术、音乐作品被否定，一大批文艺界的代表人物和领导干部如夏衍、田汉、阳翰笙、邵荃麟、齐燕铭等同志受到批判。

……一时间，大批判的浪潮遍及整个文学艺术和哲学社会科学领域。②

事实上，从今天来看，戏剧、戏曲等发展历史较为长久的艺术形式，在 1949 年之前已经积累了不少作品，同时也在艺术形式方面相对稳定。这样的艺术形式在接纳和吸收新的表现内容（例如革命斗争、社会主义新生活、工

① 吴晓邦. 关于我的舞蹈创作——答阿芬同志[A]. 吴晓邦舞蹈文集·第三卷. 北京：中国文联出版社，2007：357. 原文发表于《舞蹈》杂志 1960 年第 4 期。

② 薄一波. 文化领域的大批判[J]. 中共党史研究，1993（4）：2.

农兵群体中的典型角色）时，也许确实需要有一个逐步深化的过程。例如古典芭蕾本来是表现贵族生活的，而在启蒙运动之后，随着资产阶级在欧洲社会逐渐登上政治舞台，如何呈现贵族以外的"平民"生活，就成为古典芭蕾要逐渐吸收、接纳的新内容。所以，尽管多贝瓦尔（Jean Dauberval）在1789年创作了表现平民生活的现实主义题材舞剧——《关不住的女儿》，但是依旧存在着大量使用哑剧表意，而在舞蹈形式上则不够丰富的问题。1949年后中国的文艺生态已开始发生巨变，但传统的戏剧、戏曲在形式上确实承载着历史积淀的内在规律，想要一下子创作出既符合艺术形式规律，又能将社会主义内涵融会其中的作品，对于已经习惯了传统形式和剧目的艺术创作与表演者们来说，历史惯性和职业惰性使他们很难迅速完成这种磨合。

相比之下，舞蹈艺术在当代中国的发展其实是比较晚近的。在吴晓邦、戴爱莲的舞蹈实践之前，中国的舞蹈艺术已经缺失了传统形式。古代舞蹈在封建社会后期逐渐被民俗活动、戏曲艺术所吸收，而民国时期的舞蹈活动则主要集中在大城市的舞厅等社交娱乐场所。按照常理来说，舞蹈创作应该更容易"另起炉灶"，对社会主义的新内涵进行恰切的形式表达。但在现实中，吴晓邦反而对于"天马舞蹈艺术工作室"的"古曲新舞"寄托了更多期望，可以说这是对"重构"携带"古典"气息的当代中国舞蹈体系的一种构想和探索——通过"考案"的方式从其他古典艺术的形式中把握一种"秘响旁通"式的美学内涵。

> 所谓考案，就是把有关汉民族舞蹈艺术上的音乐、绘画、诗文、拳术、戏曲等材料，加以整理和分类，作为舞蹈创作上的借鉴，研究其中共通的技法。比如绘画中的六法，戏曲表现中的手传意、眼传神（手眼身法步），中国音乐的自然和声和丰富的旋律，拳术上身体运动的路子以及诗文"借物寄情"的手法等，我想这些技法都是继承传统的重要方面。[①]

这样的思路，在今天来看是颇具可行性的。毕竟，古代舞蹈的"失传"是不可更改的现实，但是其他艺术门类的古代形式尚有据可依。如果我们相信特定时代的不同艺术形态具有内在沟通的美学内涵和形式特点，那么吴晓邦的设想可以在很大程度上避免后来"京昆"派古典舞所遭遇的质疑。可惜的是，"天马舞蹈艺术工作室"的探索和尝试没能深入下去，也缺少自身反思

① 吴晓邦. 谈我的舞蹈创作（之二）[A]. 吴晓邦舞蹈文集·第三卷. 北京：中国文联出版社，2007：361. 原文发表于《舞蹈》杂志1960年第5期。

和提升的空间。这在一定程度上埋下了"中国古典舞"在发展过程中的一些"隐患",直到20世纪末,孙颖及其"汉唐舞"的出现,来自古代艺术、文物的种种资源才被更好地开发并运用于建构"中国古典舞"形态的实践中。

第三章　阶级·对抗·图解：当代舞蹈批评与思想的停滞

随着文艺界批评环境的日趋极端化，自 1965 年末开始，一场席卷全国的"文化革命"运动在此后十年间主导了国家的发展。

然而，对于舞蹈艺术来说，真正的停滞似乎并不是从 1966 年才开始。自 1960 年"天马舞蹈艺术工作室"被迫停办以后，舞蹈创作的环境日趋紧张。除了《东方红》《红色娘子军》《白毛女》等少数作品在 1960 年之后还能够继续进行创作和演出，大部分的舞蹈创作实践都受到了限制。

1966 年之后，舞蹈创作几乎陷入了全面停滞，不仅此前红红火火的各式"展演"偃旗息鼓，大量的专业舞蹈院团也被迫停止了艺术创作。舞蹈创作实践的停滞自然也就影响了舞蹈批评的发展。相比于舞蹈创作来说，舞蹈批评在这一时期的状态更加低迷。这一时期对舞蹈作品进行论述的文章，基本是介绍性的、宣传性的，而较少对艺术作品的形式、审美进行专业性的论述与批评。随着舞蹈界影响最广泛的公开出版物《舞蹈》杂志的停刊，大部分与舞蹈相关的介绍评价都只能跻身于各大报纸或其他综合类刊物中，其内容也仅仅停留在对一些作品的背景介绍或是机械的政治评价中。

不过，这个非常时期却依旧留下了当代中国舞蹈发展历程中的重要作品——《红色娘子军》和《白毛女》。

虽然这两部舞剧的创作过程颇为曲折，并且在不同时期始终存在艺术形式上的改动与调整，但是对于当代中国舞蹈的发展来说，这两部作品是具备"代表性"的。作为芭蕾舞剧在"民族化"道路上取得的重要成就，《红》《白》两剧既是中国革命文化与西方艺术形式相融合的代表作品，同时两剧也体现了文艺工作者在舞剧题材方面的"中国化"尝试，特别是这两部舞剧尝试将高度审美化、程式化的西方古典艺术形式进行内涵上的"改造"，使得作品在动态组织、舞姿设计方面呈现出审美新意。

第一节 《舞蹈》杂志停刊前后

1965 年，随着国内外政治形势日益严峻，毛泽东对于"修正主义"的警惕也在日益提高，整个文艺界的局势也变得更加紧张。

1965 年 11 月，由姚文元署名的《评新编历史剧〈海瑞罢官〉》一文在上海《文汇报》发表。这篇文章对于后续全国范围内文化革命运动的开展起到了某种"导火线"的作用。

> 这篇文章开了捕风捉影、无限上纲、不讲道理、不讲学术研究，而是乱扣帽子、乱打棍子的先河。它发表后，国内不少报刊仿而效之，把学术上的不同认识上升为政治问题，又进一步把所谓的政治问题上纲为反党、反社会主义问题。文艺界、理论界有不少人被扣上了"反动"帽子。①

如果说，在新民主主义革命时期，人们能够深刻地感受到革命行动的力量，那么在 1966 年之前的紧张对峙中，则蕴藏着意识形态斗争中出人意料的巨大能量。当极端政治话语将一切言行都进行政治化的解读，那些本来可以探讨的种种文艺问题，就很容易被表述为阶级、路线、权柄之争。

1966 年 5 月 4 日至 26 日，中共中央政治局扩大会议在北京召开，并于 5 月 16 日通过了文化革命文件起草小组起草的《中国共产党中央委员会通知》（即《五一六通知》），这也成为"文化大革命"全面发动的标志②。

1966 年 5 月，舞蹈界最具影响力的公开出版物——《舞蹈》杂志停刊。该杂志于 1958 年 1 月创刊，当时关于《舞蹈》创刊的短讯这样写道——

> 综合性的舞蹈艺术期刊"舞蹈"双月刊已于一月创刊。创刊号的内容有舞蹈创作问题的讨论，舞剧"宝莲灯"的评价，舞蹈家吴晓邦的艺术生活，我国在第六届世青联欢节得奖的云南花灯"春到茶山"及川剧名演员琼莲芳的"谈川剧中的舞蹈表演"等。该刊印刷精美，图片很多，

① 天磨之.《评新编历史剧〈海瑞罢官〉》出笼前后[J]. 党史天地, 2005（11）: 9.
② 鲁丁. 点燃"文化大革命"的三把火[J]. 党史博览, 2004（11）: 36.

每期有几幅彩色的画页。^①

作为 1949 年之后为数不多的舞蹈类公开出版物，《舞蹈》杂志自问世以来，对舞蹈界的实践总结、理论反思和探索起到了极大的推动作用。仅以创刊之年——1958 年的杂志来看，其发表的文章涉及文艺政策解读、舞蹈表演心得、舞蹈形式研究、舞蹈人物介绍、作品创作经验、作品评论等各个方面。同时，《舞蹈》杂志还组织了一些专题讨论，例如 1958 年第 5 期的"孔雀舞的探讨"专题，就收录了 4 篇文章，分别从形式、风格、创作等方面来探讨特定的舞蹈形态。此外，《舞蹈》杂志还开辟了"国外舞讯"栏目，译介来自各国的舞蹈艺术发展情况。

可以说，《舞蹈》杂志是 1949 年之后，中国舞蹈界综合性最强的公开出版物，所发表的文章论题覆盖创作、评论、教学、研究、政策等不同领域，为当时舞蹈界的理性思考和探讨提供了不可多得的平台。

1964 年，《舞蹈》发表了一篇题为《进一步加强舞蹈评论工作》的文章。这是《舞蹈》杂志发表的为数不多的探讨"舞蹈评论"标准的专文之一。作者在文中这样写道：

> 文艺批评的准则，本来是十分明确的，早在 1942 年，毛主席《在延安文艺座谈会上的讲话》中就指出："文艺批评有两个标准，一个是政治标准，一个是艺术标准。""任何阶级社会中的任何阶级，总是以政治标准放在第一位，以艺术标准放在第二位的。""我们的要求则是政治和艺术的统一，内容和形式的统一，革命的政治内容和尽可能完美的艺术形式的统一。"而我们在进行具体的舞蹈理论批评工作时，往往容易把艺术标准提到首位来，过分强调舞蹈的特性。或者从形式到形式来探讨问题，抓不住问题的本质。从 1960 年到党的八届十中全会以前这一阶段，在《舞蹈》刊物上，大谈舞蹈特性、规律，而忽视了艺术如何反映时代、表现生活的根本规律。有时是从概念到概念来论述问题，在洋规律的框框里兜圈子。有时候甚至于把十八、十九世纪资本主义之陈，当作社会主义之新，而对于自己民族的舞蹈传统规律缺少更深入的研究，不能提出更加具有说服力的论证。对于我国舞蹈界在这个时期突出地表现出来的坏作风：对今天人民的斗争生活与爱好不知、不闻；对民族的传统不懂、不爱；对外国的经验不辨、不化等现象。没有及时地指出，批评也不够

① 安然."舞蹈"创刊[J]. 戏剧报（现用刊名《中国戏剧》），1958（1）：23.

有力。舞蹈理论批评工作中存在着的这些缺点，必须尽快地克服。①

这篇文章指出的问题和流露出的对舞蹈评论工作的态度，在某种程度上已经预示了后来《舞蹈》杂志的停刊命运。作为一本舞蹈艺术类专业期刊，主要的文章集中于探讨艺术规律、创作经验等，是可以理解的。特别是对于当代中国舞蹈来说，太多的基础问题需要厘清，需要在业内展开讨论，并努力达成共识。只有这样才能够保证当代中国舞蹈事业在起步阶段能够集思广益，集中当时规模并不大的舞蹈专业工作者，加快当代中国舞蹈的基础建设工作。文章认为舞蹈界的"理论队伍的战斗力不强"，这种看法是客观的。事实上，当时大部分的舞蹈工作者主要从事舞蹈创作、教学实践，真正具备舞蹈理论基础的专业人士可谓凤毛麟角。所以，这一时期的舞蹈评论往往在两个"极端"上摇摆——要么是对舞蹈形式规律的经验性探讨（例如创作经验、教学经验），要么就是对舞蹈作品的内容、题材的政治性探讨。前者无法在理论层面上探索舞蹈形式的普遍性与民族文化特殊性之间的融合路径，后者则机械地割裂了舞蹈的"形式"和"内容"。理论"战斗力"的薄弱，使得当时的很多舞蹈作品没有得到足够深入、细致的分析，也就很难做出相对客观、公允的评价。

1965 年 1 月，《舞蹈》发表了编辑部的《致读者》一文，文中认为——

《舞蹈》杂志在前几年中出现严重脱离阶级斗争、模糊文艺为工农兵、为社会主义服务的方向、推行资产阶级的"自由化"、宣扬了资产阶级艺术思想等问题。发表了一些错误艺术观点的文章。为此该刊做检查，打算在新的一年里，努力做到：（一）高举毛泽东思想红旗，积极提倡、鼓励我国舞蹈工作者学习毛主席著作、深入工农兵，加强革命化、劳动化。认真总结与传播活学活用马克思列宁主义、毛泽东思想的好经验，介绍专业舞蹈工作者深入工农兵斗争生活和向业余文艺工作者学习的心得体会。（二）热情鼓励、支持和评介反映社会主义革命和建设，反映世界人民革命斗争，以及其他革命题材的舞蹈创作与舞蹈表演，传播、发扬"乌兰牧骑"式的红色宣传队的面向农村和广大劳动人民的革命精神。（三）认真开展对舞蹈工作中的重要问题的讨论，对资本主义、封建主义的舞蹈艺术思想，进行针锋相对的斗争。

《舞蹈》杂志于第 2 期刊登一组题为"批判与建议"的文章，对《舞

① 陆静. 进一步加强舞蹈评论工作[J]. 舞蹈，1964（1）：27.

蹈》杂志及《春江花月夜》《蛇舞》《赶摆的路上》等舞蹈作品提出批评和异议。①

可见，在"文化大革命"全面开展之前，《舞蹈》杂志已经开始"批判"过往的办刊思路，希望能够迅速强化刊物的政治属性，对一些曾经获得认同的舞蹈作品进行新一轮的"反思"。尽管如此，在出版了65期之后，这本舞蹈界难得的刊物还是戛然而止，直至1976年才再次复刊。

《舞蹈》杂志的停刊对于当代中国舞蹈的发展来说是一个巨大的损失。当代中国舞蹈本就是在传统舞蹈资源贫乏的情况下，通过对国际舞蹈资源和其他中国传统文化资源的广泛吸收构建起来的。通过1949年后17年间的建设，本来如同"荒漠"一般的舞蹈领域，已经取得了初步的成绩：建立了第一所专业的舞蹈教育机构；成立了国家级的舞蹈专业团体；探索当代中国舞蹈的基本形态——中国古典舞、中国民族民间舞、民族舞剧等，并逐步积累了一定的创作经验；一些舞蹈作品已经呈现出明显的民族风格；对于此前没能深度挖掘的舞蹈资源有了进一步的认识。

这些进行中的舞蹈建设工作，其实非常需要一个公开的文献平台，加强信息的沟通和资源的共享。同时，也需要一个能够进行反思和改进舞蹈建设思路的空间。《舞蹈》杂志对于当时的舞蹈界来说，就是这样一个能够将与舞蹈相关的资讯、反思、沟通、探讨等信息相互连通的平台。这个平台的关闭，使得本来处于建设关键期的舞蹈事业遭遇了严重的阻碍。

除了《舞蹈》杂志之外，舞蹈院团、舞蹈教育机构也未能置身事外。

1967年2月，《关于文艺团体无产阶级大革命的决定》以中共中央名义下达，国家级的各类歌舞团体停止演出活动。同年，北京舞蹈学校停止招生。

1969年，文化部所属的各个单位和文联各协会全部工作人员被下放到湖北咸宁、天津静海等"五七"干校与部队、农场等地参加劳动改造。同年，中国人民解放军艺术学院停办。

至此，自20世纪40年来以来不断探索"民族化""革命化""群众化"的当代中国舞蹈彻底停滞和沉寂下来。

① 茅慧. 新中国舞蹈事典[M]. 上海：上海音乐出版社，2005：94.

第二节 《红色娘子军》：芭蕾舞形式的革命化与民族化

1961 年，上海电影制片厂出品了由梁信编剧，谢晋执导的电影《红色娘子军》。电影讲述了 20 世纪 30 年代，在海南岛成立了由劳动妇女组成的革命武装队伍——红色娘子军，与此同时，椰林土豪南霸天的丫头吴琼花因不堪折磨，在红军干部洪常青的指引下决心走上革命道路，最终加入了娘子军的故事。

电影上映后，得到了观众的喜爱，也有不少艺术从业者对其进行了艺术形式上的分析和探讨。

> 参军是影片中最精彩的章节之一。……
>
> 参军，这是琼花命运的转换点，它意味着琼花作为一个奴隶的命运的终结和作为一个革命战士的生活的起点。影片对于这个关键性的情节，是精心构思着力渲染的。……参军的情节在两个方面丰富了人物的性格：第一，琼花的参军的强烈愿望和迫切的心情得到进一步的揭示，不管人家接不接收，也不管处在什么场合，只要找到娘子军，她非得马上参加不可。第二，琼花这种强烈的愿望是基于个人复仇。这一点很重要的，因为这是琼花性格发展的起点和基础。离开了这一点后面的情节发展就失去了依据。①

可以看出，这一时期的文艺评论还是以艺术形式与表现主题之间的契合度为依据，来评价艺术文本的。该文作者还特意分析了电影中所使用的一些人物动作，以及这些动作在塑造人物性格和情感方面的作用。特别是对镜头的分析，体现出这一时期整个文艺评论对艺术形式的关注——

> 例如琼花在侦查行动中，看到南霸天，但又没看清，当她拉开竹子，身子往前一探时，南霸天的远景立即变焦点成为近景，这个镜头的运用，虽然并不新奇，但有力地渲染了琼花"仇人相遇，分外眼红"的情绪；另外，琼花的火线入党宣誓一场戏，导演通过一组特写镜头的动作，把红旗、入党申请书、皮包、银毫子和挂表有机地联系起来烘托琼花此时此刻对党、对常青的感情，渲染琼花继承烈士遗志的决心，给了观众强

① 兰青. 情节与动作——漫谈《红色娘子军》中琼花的形象塑造[J]. 电影艺术，1961（4）：52-53.

烈的感染力。[①]

这样对于镜头的细节分析，显示出对艺术形式特性的理解和把握。同样的评论方式也在关于电影音乐的研究中表现出来——

> 民族风格问题，是电影音乐创作的根本问题之一。许多同志通过自己的创作实践，进行了不断的探索。……通过《红色娘子军》可以看出，她在这方面已有了很大的进步。例如：
>
> 1. 力求音乐语言的民族化。音乐语言（首先是曲调）在解决音乐的民族风格问题上具有决定性的意义。……琼花第二主题，深厚的感情和具有南国色彩的曲调进行，既充分地表现了主人公的精神世界，听起来又很亲切。……
>
> 2. 适当地运用民族乐器。写了有民族特点的曲调之后，还必须有与之相适应的表现手段。……如用唢呐（而不是小号）来表现琼花和洪常青的英雄气概，用二胡、扬琴来抒发琼花的内心感情，用喉管、大阮来刻画反面形象，用大锣来烘托时代气氛等等。[②]

除了在整体艺术特点上进行分析，上引文章还对电影音乐中特定主题音乐的变音、休止符等细节形式问题进行了分析。

这说明《红色娘子军》电影已经奠定了非常广泛的群众基础，而且在艺术上是比较成功的。无论是在影视艺术方面还是在音乐方面都已经体现出比较成熟的艺术处理手法。这也是这部电影作品能够在短短三年时间里就推出舞剧改编版本的原因之一。

1964 年 10 月，为了庆祝中华人民共和国成立 15 周年，中央歌剧舞剧院芭蕾舞团演出了现代芭蕾舞剧《红色娘子军》，毛泽东以及其他党和国家领导人一起观看舞剧演出。除了受到国家领导人的赞赏之外，《红色娘子军》也在观众中广获好评。这些评论主要是以"观后感"的形式出现，但也不乏一些既有背景知识介绍，也有对文本进行解读点评的评论文章。

> 一百多年来，欧洲的芭蕾舞艺术的许多舞剧作品大都是表现资产阶级人道主义，以抽象的"善与恶""爱与死"作为舞剧的主题，在艺术上一味追求形式的美，常常以所谓"高尚"的艺术形式来迷惑观众。芭蕾

① 兰青. 情节与动作——漫谈《红色娘子军》中琼花的形象塑造[J]. 电影艺术, 1961（4）: 55.
② 向异. 电影《红色娘子军》音乐的成就和问题[J]. 人民音乐, 1963（Z1）: 27.

舞长时期来形成的一套完整凝固的程式规律,几乎没有人敢去触动它,因此芭蕾舞剧的发展是异常缓慢的。①

作者在文中,将以欧洲为代表的"传统芭蕾舞剧"看作一种充满资产阶级意识形态、追求"形式主义"的"落后"观念下产生的艺术形式。在 1966 年之前,对西方传统经典艺术(芭蕾舞、交响乐、戏剧等)的借鉴和批判是非常主流的艺术观点。一方面,这些艺术形式已经在世界范围内获得了广泛的影响,包括在社会主义阵营的国家中(例如苏联的俄罗斯芭蕾舞剧等)也已经存在着高度发展的欧洲传统的艺术形式,因此完全拒斥这些艺术形式,显然不符合文艺政策的"双百方针"。另一方面,这些欧洲传统艺术形式确实不太符合以工农兵为主的人民群体的审美习惯,所以对于这些欧洲传统艺术形式的"革命化""民族化""群众化"(由周恩来在 1963 年在北京召开的"音乐舞蹈座谈会"上提出,简称"三化"方针)就成为一项重要的文艺实践。《红色娘子军》的编导之一李承祥曾经谈到下述想法——

> "旧芭蕾舞"的一整套表现形式,主要塑造外国宫廷的显贵形象,表现外国历史与神话中的爱情故事。但我们今天所排的《红》,却是一个描写无产阶级斗争的题材……首先,从内容上讲,这是芭蕾舞剧一次翻天覆地的革命。……因而,我们在创作中遵循这样的原则:首先从作品的内容和人物出发,适当地运用芭蕾舞原有的特点和舞蹈技巧,并使它与中国的民族民间舞相结合;同时要从生活出发,大胆创造新的舞蹈语汇。另外,从继承方面看,我们在创作中是按照芭蕾舞的特点进行的。比如在塑造人物上,我们大量运用了芭蕾足尖技巧和原有的转、跳动作。在技术要求上仍保持收紧、外开等特点。除此之外,我们也根据新人物的思想感情,努力突破原有芭蕾的传统手势和造型,尤其是那些忸怩作态的贵族式风度,代之以今天现实生活中无限丰富的新手势和新造型。②

这段文字清晰地表述了《红色娘子军》的艺术创意思路。

首先,在题材上,必须要突破西方古典芭蕾舞的"贵族""神话"题材,代之以无产阶级革命的题材。这就要求舞剧的创作必须很好地化解芭蕾舞的形式审美特性与其传统题材之间的内在联结。从西方古典芭蕾发展的脉络来看,浪漫主义芭蕾是其形式发展的顶峰。这就使得古典芭蕾在整体审美趋势

① 程代辉. 看芭蕾舞剧《红色娘子军》[J]. 戏剧报,1964(10):6.
② 李承祥."破旧立新":为发展革命的芭蕾舞剧而奋斗[J]. 舞蹈,1965(2):18-19.

上，更偏向于一种浪漫气息，而较少表现现实主义。

其次，在人物形象上，必须要改变古典芭蕾对轻盈、飘逸的女性形象与贵族化的男性形象的偏爱，赋予芭蕾形式革命化的内涵。要想做到这一点，就要充分了解古典芭蕾的形式构成，例如哑剧手势、典型舞姿、舞步的连接模式、音乐的整体结构，等等。只有从这些形式的组织入手，才能够将传统古典芭蕾中用于塑造"贵族""仙女"等形象的舞姿、手势进行符合现代人物形象的改造。

最后，在文化内涵上，需要进一步突出民族化、群众化的特色。这里需要着重解决的问题是"足尖"这样一种高度形式化的技术，如何能够和中国传统舞蹈资源相互结合，并且不违背古典芭蕾的基本形式原则。

解决以上三个方面的问题，才能够保证一部反映中国革命斗争的现实主义题材芭蕾舞剧的艺术质量。

事实证明，《红色娘子军》的创作团队在上述三个方面均有不俗的表现，通过精巧的艺术设计，《红色娘子军》将古典芭蕾中的浪漫气质成功地转换为革命中的对峙、反抗、团结等战斗气质，赋予了阿拉贝斯克（arabesque）、男女双人舞等古典芭蕾中常见的舞姿和舞蹈形态全新的审美内涵。

《红色娘子军》公演后，来自国家领导人与观众们的赞赏，极大地鼓舞了当时的舞蹈创作者们。

> 芭蕾舞移植到我国来以后，我国芭蕾舞艺术工作者曾先后向我国观众介绍演出过大型舞剧《无益的谨慎》《天鹅湖》《海侠》《吉赛尔》《西班牙女儿》《巴黎圣母院》等剧目。但由于这些芭蕾舞剧在内容和形式上和我国人民斗争生活距离较远，因此不易为我国广大的工农兵群众所接受和喜爱。今年来，随着革命形式的发展，在党提出音乐舞蹈革命化、民族化、群众化的方针鼓舞下，芭蕾舞剧团的同志们发挥了革命干劲，仅用了七个月的时间就创作和排演出了反映我国革命历史斗争生活的大型芭蕾舞剧《红色娘子军》。从这次实践中证明，只要具有革命思想，敢于改造和发展这一形式，芭蕾舞剧这种外来形式，是完全可以表现新的革命内容，可以为我国革命斗争服务的。[①]

《红色娘子军》的成功上演，是音乐舞蹈创作对"三化"要求的认真落实和探索成果。从今天来看，《红色娘子军》作为芭蕾舞剧在中国的"本土化"

① 程代辉. 看芭蕾舞剧《红色娘子军》[J]. 戏剧报，1964（10）：6.

创作，是值得肯定和借鉴的。

首先，《红色娘子军》在内容题材上有了明显的拓展。事实上，芭蕾舞剧作为在欧洲历史久远的经典舞蹈艺术样式，始终处在与不同国家和民族文化的交融中。俄罗斯芭蕾学派的发展就是一个非常典型的例子。特别是 20 世纪初福金在其众多舞蹈作品（例如《火鸟》《彼得鲁什卡》等）中就已经非常好地融入了俄罗斯文化的元素。《红色娘子军》所讲述的革命故事，可以说在内容题材上已经很好地完成了"民族化""革命化"的改编。

其次，《红色娘子军》在舞蹈设计上做了大胆创新。李承祥、王希贤、蒋祖慧等编导在动作语汇的设计上别出心裁，勇于创新，在芭蕾舞剧中融入了中国舞风格的技术动作，使得整个舞剧在风格上更加"中国化"，同时还创造了脍炙人口的舞蹈姿态——"常青指路"，改变了传统芭蕾双人舞舞姿的文化内涵，为其注入了革命的新义。

最后，《红色娘子军》的音乐创作也是非常具有特点的。有音乐学研究者对该舞剧的音乐做出如下分析——

> 音乐创作上，把音乐写得"明确、简单"，"易懂、易记，适宜舞蹈"。运用革命的现实主义手法，就使得全部的音乐创作严格地按照戏剧故事情节的发展而发展，舞蹈动作的展开而展开。音乐只能是烘托气氛，衬托人物，营造氛围，不能超越这一定位。……完全"服从舞蹈"之后，音乐就成为图解情节与人物心理的辅助手段。洪常青在南霸天巢穴中出场，音乐必须奏出常青主题；他在刑场上回忆以往革命岁月，乐队奏出娘子军连歌主题；吴清华等缅怀洪常青，乐队又奏出常青主题；等等。[①]

可见，《红色娘子军》的音乐创作完全是为舞剧服务的，这也就在一定程度上提升了舞蹈与音乐之间的贴合度。

《红色娘子军》的创作是一次对外来舞蹈形式进行中国化的成功尝试。对于起步不久的当代中国舞蹈来说，"芭蕾舞剧"作为当时已经在国际范围内形成广泛影响的舞蹈艺术形态，在艺术上是具备一定"号召力"的。直到今天，舞蹈领域的大部分从业者依旧会认同"舞剧"乃是舞蹈艺术的最高表现形式，不少优秀的舞蹈创作者都将"舞剧"创作看成对自身艺术创造能力的"试金石"。《红色娘子军》的成功，对于当时徘徊在西方舞蹈形式和革命现实主义题材之间的"芭蕾舞"来说，是非常重要的。一方面，《红色娘子军》证明了

① 鸿昀. 舞剧《红色娘子军》舞蹈音乐研究[J]. 中国音乐学，2004（3）：82.

西方舞蹈艺术的经典形式可以"为我所用"，用来实现革命现实主义的艺术诉求；另一方面，《红色娘子军》的成功在某种程度上也"保护"了"芭蕾舞"这种艺术形式在国内的发展，为初生的当代中国舞蹈保留了至关重要的发展空间。

第三节 《白毛女》：从民间传说到革命叙事

相比《红色娘子军》，舞剧《白毛女》的发展过程似乎更加复杂一些。"白毛女"的故事原本来自晋察冀边区有关"白毛仙姑"的民间传说，早在1945年延安鲁艺时期就被改编成了歌剧形式。

1965年，舞剧《白毛女》公演。虽然"白毛女"早在20世纪40年代就已经有了歌剧版本，并且在1950年由东北电影制片厂出品，推出了同名电影，其中部分演员（如田华、陈强等）的表演广获好评，甚至催生了不少趣闻轶事，但是芭蕾舞剧《白毛女》的创作过程则更加复杂，这其中不得不提及的就是日本松山芭蕾舞团。

1952年，日本参议员高良富、帆足计和日本改进党众议员宫腰喜助从莫斯科辗转来到北京。为欢迎这些1949年之后首批访华的日本政界人士[①]，在交流过程中，周恩来将电影版《白毛女》赠送给他们。高良富一行回到日本后，将《白毛女》的影片录像递交给"日中友好协会"，并由协会策划了"《白毛女》上映会"。

真正意义上把《白毛女》介绍给更广大的日本民众的，是1955年松山芭蕾舞团上演芭蕾舞剧《白毛女》。松山芭蕾舞团创建于1948年，清水正夫、松山树子夫妇为正副团长。1952年的秋天，清水在东京江东区的一个小会堂里看到了电影《白毛女》，深受感动，便竭力推荐松山也去观看。当时清水深为感动地说："这部影片好极了，这将对日本的妇女解放运动产生极大的影响。"松山说："其故事情节具有明显的序、破、急，主人公喜儿的黑头发一下子变成白发，很适合于改编为芭蕾舞。"两位多次去看电影《白毛女》，最后决定用自己的力量将其改编为芭蕾舞，搬上

① 帆足计等人访华的目的是与中国国际贸易促进委员会签订《第一次中日民间贸易协议》。参见山田晃三.《白毛女》在日本的传播和影响[J]. 文艺理论与批评，2005（3）.

日本的舞台。[1]

1955 年 2 月，松山芭蕾舞团在东京日比谷公会堂上演了舞剧《白毛女》，并于 1958 年 3 月进行了首次访华演出。先后在北京天桥剧场、重庆人民礼堂、武汉中南剧场、上海人民文化广场等地公演《白毛女》。这一次巡演不仅使《白毛女》的芭蕾舞剧形式第一次出现在国人视野中，同时也标志着中日民间交流的重要发展。1961 年，松山芭蕾舞团在日本重新上演《白毛女》，当时的《戏剧报》刊登了如下文字——

> 今年八月和九月，在日本由东京勤劳者音乐协议会主办，重新上演了该剧，先后演出了十九场，观众达两万余人。松山树子芭蕾舞团为这次演出，成立了七个小组，全体演员都参加了小组的研究活动，把剧本由原来的两幕改为三幕，喜儿在黄家受虐待和逃走这场戏，比以前交代得清楚，使全剧能更好地联接起来。在表演上，把中国歌剧的表演艺术和芭蕾舞加以融合，如在第三幕增加了中国的龙灯、耍碟子等民间舞蹈，使得内容更丰富多彩。
>
> 这次公演，不仅在艺术上力求精益求精，同时更加强调表现剧本"旧社会把人变成鬼、新社会把鬼变成人"的主题思想，使得观众在欣赏优美舞姿的同时，能感到一种更大的鼓舞力量。
>
> 为了祝贺这一次《白毛女》上演的成功，中国戏剧界、舞蹈界的知名人士田汉、欧阳予倩、阳翰笙、梅兰芳、戴爱莲等曾联名给松山树子芭蕾舞团去了贺电。[2]

1964 年 9 月，松山芭蕾舞团进行第二次访华演出，当时在日本发生的"长崎国旗事件"[3]导致中日往来一度断绝，因此松山芭蕾舞团的第二次来华演出，一定程度上缓解了中日两国民间交流的窘境。此次访华演出共计巡演 38 场，巡演的场地包括首都剧场和人民大会堂。毛泽东、周恩来、朱德等国家领导人观看了演出并接见了全体演员。[4]正是在这一次的巡演结束之后，上海舞蹈学校开始着手进行《白毛女》的舞剧创作。

1971 年松山芭蕾舞团第三次访华演出时，松山树子已经不再担任喜儿一

[1] 山田晃三.《白毛女》在日本的传播和影响[J]. 文艺理论与批评，2005（3）：16.
[2] 梁梦回. 日本松山树子芭蕾舞团重演《白毛女》[J]. 戏剧报，1961（Z8）：55.
[3] 是指 1958 年 5 月，日本右翼团体一起损毁中国国旗事件。
[4] 参见山田晃三.《白毛女》在日本的传播和影响[J]. 文艺理论与批评，2005（3）.

角，而是由芭蕾舞蹈家、松山树子的儿媳森下洋子出演喜儿。[1]1973 年日本松山树子芭蕾舞团一行 9 人再度来华，专门学习芭蕾舞剧《红色娘子军》，并与中国舞剧团（1972 年 8 月成立）联合演出。这几乎是 1966—1976 年间为数不多的、能够多次进行访华演出的外国舞蹈团体。

1965 年 6 月，在"上海之春"音乐会期间，由上海舞蹈学校组织创作的芭蕾舞剧《白毛女》正式公演。公演后，有评论对这部舞剧做出如下评价——

> 继芭蕾舞剧《红色娘子军》之后，在芭蕾舞的百花园中又开出了一朵鲜花——《白毛女》（集体编剧，胡蓉蓉等编舞，严金萱作曲）。这是对芭蕾舞这一外来形式的改革中取得的又一次胜利。上海舞蹈学校的同志们表现了勇敢的创新精神，他们以毛泽东思想为指针，不被框框条条所束缚，为音乐舞蹈的革命化、民族化、群众化作了大胆的探索。[2]

从舞剧《红色娘子军》和《白毛女》整体文本差异来看，如果说前者的突出成绩在于完成了对芭蕾舞形式的"革命化""民族化"，那么后者的优势就在于题材与传播的"群众化"效果。

舞剧《白毛女》对原作进行了较大幅度的修改，主要体现在人物性格方面。以"杨白劳"为例，在歌剧文本中，"杨白劳"的形象是一个懦弱卑怯的传统农民形象，他一方面对亲生女儿疼爱有加，意图保护，另一方面面对"黄世仁"这样的恶霸地主时，只能苦求、顺从。在歌剧文本中，"杨白劳"是因为不堪"黄世仁"的欺压，被迫签下女儿的"卖身契"之后，悲愤与悔恨交织，走向自杀身亡的结局。而在舞剧《白毛女》中，"杨白劳"的躲债后回家，已经没有"躲躲藏藏"的气质，反而采用了一种类似"草莽英雄"式的身体语言——身体向斜后方展开，下肢以侧弓箭步为主，昂首挺胸，眼含愤怒。这样的人物形象已经与歌剧文本中所描写的那个"懦弱可欺"的老农民之间有了很大区别。此外，舞剧还删除了"黄世仁"奸污"喜儿"等歌剧文本中的剧情，并明显地淡化了"大春"和"喜儿"之间的爱情关系。

仅从人物形象来看，舞剧中对人物气质和行动的改变一方面离不开当时创作的政治语境，另一方面也是"芭蕾舞"这一特定舞蹈形式的内在要求。芭蕾舞的传统审美原则体现在舞者身体上，可以总结为"上身挺直立，下肢开绷直"。可以想象，一种要求挺拔直立，重心向上的身体审美原则，并不大

① 参见庄沐杨. 在日本唱《义勇军进行曲》：松山芭蕾舞团与日本左翼文艺. [OL]. http://www.wyzxwk.com/Article/wenyi/2020/03/414946.html.2020-3-8/2022-4-24.

② 瞿维. 喜看芭蕾舞剧《白毛女》[J]. 人民音乐，1965（5）：32.

适合去表现懦弱、卑微的性格，在呈现"心怀恐惧地躲藏"这样的人物行动时也多有矛盾。相反，这种在力量上呈放射状，在重心上挺拔昂扬的身体姿态是非常适合表现"斗争"气质的。"大春"与"喜儿"的爱情，本来是非常契合芭蕾舞中的"双人舞"形式的，但是在舞剧中，对于二人的"双人舞"设计明显有淡化"爱情"的倾向。原本在"双人舞"中常见的托举动作、男女舞者之间的身体接触等等，在《白毛女》中都非常少见，而大多采用了男女舞者齐舞的形式。

所以，在舞剧《白毛女》中，无论是"杨白劳"还是"喜儿""大春"都在人物形象的气质上着意突出了"反抗""报仇""愤怒"等情绪。此外，舞剧《白毛女》还有另一个值得关注的艺术特点，就是"载歌载舞"的形式。

> 在改编的初期，当编创人员向当时上海市委书记、市长柯庆施征求意见时，柯庆施提出了自己的看法："芭蕾要改革。我们要搞民族舞剧，载歌载舞，使群众喜闻乐见。"如戴嘉枋所言，柯庆施肯定不懂芭蕾舞，他"似乎并没有弄清芭蕾舞和中国民族舞在艺术形式上的不同"，但他显然比一般人更了解戏剧革命的政治含义和基本方式。从此，"载歌载舞"成为芭蕾舞剧《白毛女》整体艺术构思的一个基本立足点。①

"载歌载舞"的形式变化，使得舞剧《白毛女》在工农兵群众中的认可度得到了极大提升。对于当时国内的广大工农兵群众来说，"芭蕾舞"是非常陌生的。当时观看《白毛女》的普通群众中，有人这样描述自己观看舞剧的感受——

> 我从来还没有看过芭蕾舞剧，就连"芭蕾"这个字眼都感到陌生。……
>
> 看戏时，我的心情一直很激动。当看到恶霸地主黄世仁家里佛龛上放的两尊观世音菩萨时，我心想：地主就是这样口念弥陀经，心比虎狼狠。他们打死杨白劳，抢走了喜儿，并且毒打和欺凌她。最后，逼得喜儿走投无路，只有逃到深山野林里，经受着酷暑严寒、风吹雨淋，过着无衣无食，吃野果、喝泉水的非人生活。……看到这里，我含着眼泪，咬紧牙关，胸中燃烧起强烈的阶级仇恨的怒火。同时，脑海里也回忆起妈妈向我讲过的一段事。妈妈曾经告诉我："你原来还有一个姐姐，她刚三个月的时候，因为旧社会租重税多，又逢你爹生了一场重病，我含着

① 李杨. 50—70年代中国文学经典再解读[M]. 济南：山东教育出版社，2003：274.

眼泪，瞒着你爹，在一个黑夜里把她放到芦苇塘中去了。你爹病好后知道了这件事，心似刀割。后来也不知道你这个姐姐是死是活。……"①

这段"观后感"的作者来自上海市松江县新五公社，可以说是当时"贫下中农"群体的代表。虽然对于"芭蕾舞"是如此陌生，但是舞剧《白毛女》的剧情以及剧中所表达的种种情绪却轻而易举地感染了观众。不得不说，这样的传播效果在很大程度上是由"载歌载舞"的形式决定的。正是因为舞剧中使用了大量的歌曲作为主题音乐，歌词本身就为剧情与人物情绪添加了明确的"注脚"。而一首朗朗上口的歌曲，在普通工农兵群众中的传播效力要远远超过芭蕾舞这种陌生的身体表达方式。

相比于《红色娘子军》，舞剧《白毛女》在文本的变迁中更加凸显了从民间传说到革命叙事这一过程中的复杂进程。

学者孟悦认为：

> "白毛女"故事从民间传说到新歌剧、芭蕾舞剧的演变，恰恰显示了"政治"作为工具为这个社会的"民间伦理秩序"及其相应的"审美原则"服务的方面。在歌剧《白毛女》中，"民间伦理秩序"体现为作为人的基本生存单位的"家"的和谐美满，但是黄世仁通过除夕逼债、抢走喜儿（后来还在神圣的佛堂强奸了她）破坏了这一和谐的秩序。而"政治"只有在首先服务于惩罚这一秩序的破坏者、重建和谐秩序的条件下才能够获得自己的合法性，对黄世仁的公审和惩罚恰好体现了"政治"为了实现自己的合法性而不得不首先成为"工具"的实质。电影《白毛女》中的"民间伦理秩序"体现为与人的繁衍相关的"情"的秩序。大春与喜儿的爱情受到黄世仁的阻挠和破坏，在"政治"的有力帮助下，有情人终成眷属，而"政治"也因此获得了自己的合法性。②

在孟悦看来，从民间传说演变而来的"白毛女"叙事，显然比《红色娘子军》的创作更具"民间"性。民间传说往往依循传统社会的礼俗与道德秩序，这使得"白毛女"的文本在改编为歌剧之前，已经具有了来自"民间"的叙事逻辑。从"家"到"情"，这是中国普通民众最能够感同身受的叙事语境，相比于《红色娘子军》纯粹的革命叙事，"白毛女"的文本基础似乎更能

① 戚永芳. 长贫下中农志气的芭蕾舞剧《白毛女》[J]. 戏剧报，1965（7）：45.

② 郑闽琦. 从两种"工具论"到"认同仪式"论——《白毛女》演变史研究的嬗变和发展[J]. 文艺理论与批评，2004（5）：27.

够贴合广大工农兵群众的情感。特别是"杨白劳""喜儿"作为受到迫害的底层民众的痛苦遭遇，似乎比《红色娘子军》中"琼花"参军的经验更具普遍性，也更能获得认同。

而在从歌剧《白毛女》到电影《白毛女》的改编中，来自民间家庭伦理的"人情"被细腻地改写为大春和喜儿的"爱情"。无论是"人情"还是"爱情"，都属于孟悦所说的《白毛女》文本变迁中"非政治"的运作空间。相比之下，舞剧《白毛女》中的人物形象已经逐渐"扁平化"，特别是杨白劳这一角色，已经完全简化成某种"性格"，为了保护自己的女儿，英勇地对抗黄世仁，最后被黄世仁打死。"与歌剧和影片相比，舞剧中的政治话语运作大大压过了非政治的声音，大部分非政治的细节被删除掉了。"[1]这样的文本变化，一方面是由于相比于语言和镜头叙事，舞剧表达的形式特性使得对特定身体动势的强化更容易出现"扁平化"的趋势，另一方面，舞剧《白毛女》改编时的历史语境也在很大程度上决定了政治话语的强度。

《白毛女》和《红色娘子军》在当时被看作是文艺创作上所取得的"胜利"，也产生了不少相关的评论文本。正如慕羽所言——

> "文革"前，将"民族化"与革命文艺创作紧密结合的有三部重要的舞蹈方面的作品，一部是音乐舞蹈史诗《东方红》，另外则当属"一红一白"的大型芭蕾舞剧《红色娘子军》和《白毛女》。当时的相关舞评文本，最真实地呈现了"十七年"有关舞蹈"民族化"的社会政治舞评模式，是音乐舞蹈界对于周恩来所倡导的"革命化、民族化、群众化"三化方针，以及"三结合"——"领导出思想，群众出生活，作家出技巧"创作范式的充分实践。[2]

不过，在这些评论文本中，可以看出，1966年之前的评论文本虽然已经呈现出了政治评价为先的趋势，但毕竟还是有不少艺术评价与之相辅。

> 舞剧删去了喜儿被侮辱的情节，这是白毛女传说中原有的，但对正面人物的形象有所损害，改掉它，就使喜儿的形象更高大。把大春参军的情节改为一群青年为了阶级解放而去参军，就使武装革命的重要作用更为突出。……

① 孟悦.《白毛女》演变的启示——兼论延安文艺的历史多质性//王晓明，主编.二十世纪中国文学史论（下卷）[A].上海：东方出版中心，2003：202.

② 慕羽.中国舞蹈批评[M].上海：上海音乐出版社，2020：141.

　　舞剧《白毛女》的音乐很有特色，它并没有受到欧洲传统芭蕾音乐程式的束缚，从表现主题思想、人物性格出发，探索了独特的表现方法，提供了值得重视的经验。

　　伴唱的使用是对芭蕾舞音乐的一个大胆改革。……如序幕、山洞中救出喜儿以及斗争会等场面，如果不用歌曲来表现，则阶级斗争的画面和胜利的气势就不可能表现得那么鲜明和充沛。再从我国观众的欣赏习惯来说，他们也喜爱载歌载舞的表现方式，音乐舞蹈史诗《东方红》的成功经验就充分说明了这点。①

　　上文所谈从舞剧的结构处理、到舞剧音乐的形式组织，再到观众们的欣赏习惯，虽然是以当时的"三化"方针为依据，但还是可以看出评论者对舞剧形式的分析与评价。

　　整体来看，无论是《红色娘子军》还是《白毛女》，都是20世纪60年代在周恩来提出的"革命化""民族化""群众化"的文艺创作方针影响下所进行的舞蹈创作实践。就两部作品而言，从主题思想、题材内容来说无疑凸显着鲜明的时代烙印，但从艺术创作方面来说，《红色娘子军》和《白毛女》在舞蹈形式上的确是有所建树和创新的。尽管就其作品的整体结构和细节处理来讲，很难说尽善尽美，但在芭蕾舞剧这一经典西方传统艺术形式的"中国化"进程中，《红》《白》两剧确实堪称"里程碑"。

　　如果按照理性的艺术创作观念对作品进行更加深入的探讨、修订与完善，《红》《白》两剧完全可以在艺术表现力和形式组织方面更加精进，取得更大的艺术成就。但是，随着全国性文化运动的进一步展开，对《红》《白》两剧的艺术探讨已经无法继续深入了。

　　从今天来看，《红》《白》两剧的创作经历是一个非常复杂的过程，前期初创阶段，尚能在很大程度上尊重舞蹈艺术的特点，更多地去探索适合进行"三化"实践的题材和样式。但是随着政治语境的进一步极端化，二者最终都在不同程度上受到了影响。

　　实践证明，经历过时间与历史考验、承受过斗争烈火淬炼的艺术作品往往更具备"经典"的素质。虽然在极端的政治环境下，《红》《白》两剧的艺术提升空间遭到了挤压，但是其中所蕴含的艺术创造力并没有就此消散。随着国家政治环境的变化，相信两部作品也会在新的时代语境中再次焕发生命力。

① 瞿维. 喜看芭蕾舞剧《白毛女》[J]. 人民音乐，1965（5）：32.

第四章　形式·审美·规律：当代舞蹈批评与思想的"本体"求索

　　1978 年 12 月，中共十一届三中全会召开，此次全会的决议是中国社会结束极端僵化的政治钳制，全面转向经济建设、对外开放的重要标志，这意味着当代中国将以极大的主动性投入到经济发展、科技提升以及与世界各国的交流互动中。这无疑为文艺创作和文化思想领域提供了从"冬眠"中复苏的契机，甚至不仅仅是"复苏"，而是一次文艺思想方面的"破茧重生"。

　　1949 年中华人民共和国成立以来的前 17 年，整个国家的舞蹈创作在一定程度上还处于从"荒芜"中滋长新生的阶段。20 世纪 50 年代不仅是"中国古典舞"从无到有的构建时期，同时也是"中国民间舞"从民俗走向"专业"化教育的探索时期，而"民族舞剧"的创作，同样也是在尝试建构一种可以代表"当代中国"的舞蹈形态。

　　1979 年之后，随着整个社会的发展重心转向"经济建设"，"实事求是"的真理标准也迅速使得此前无法被争论和探讨的诸多问题，能够更加广泛、公开地进行探索和反思。

　　这一时期的舞蹈批评与思想主要受到来自国内与国外两方面思潮的影响——

　　国内方面，"寻根热"与"美学热"激发了舞蹈界关于"根脉"的思考，同时也释放了对于舞蹈之"本体"规律的探究热情；

　　国外方面，随着国际交流环境的改善，西方美学、哲学、社会学、经济学等人文社科领域的思想理论迅速涌入，让人们对于舞蹈艺术的理解方式产生了巨大的变化。

　　正是在这样的思想趋势下，20 世纪 80 年代的舞蹈批评与思想明显地从平衡政治-艺术两大标准，转向了对舞蹈形式规律的反思。在对舞蹈形式规律的探讨和反思中，"元素"成为非常重要的观念。无论是中国古典舞的"身韵"

美学还是中国民族民间舞的"元素化"概念，其实都在尝试将舞蹈从一种文化"有机体"中剥离出来，使其能够在艺术表达上获得更加广阔的空间。这些观念与思想上的变化，标志着当代中国舞蹈在批评、创作和研究方面都在积极融入国际舞蹈艺术的整体语境，并呈现出一种在"他者"镜映中进一步探寻"自我"的冲动。

第一节　"本体"与舞蹈形式的规律探究

1977 年 12 月 31 日，《人民日报》发表了毛泽东《给陈毅同志谈诗的一封信》。信中这样说道——

> 又诗要用形象思维，不能如散文那样直说，所以比、兴两法是不能不用的。……宋人多数不懂诗是要用形象思维的，一反唐人规律，所以味同嚼蜡。以上随便谈来，都是一些古典。要作今诗，则要用形象思维方法，反映阶级斗争与生产斗争，古典绝不能要。但用白话写诗，几十年来，迄无成功。民歌中倒是有一些好的。将来趋势，很可能从民歌中吸引养料和形式，发展成为一套吸引广大读者的新体诗歌。[①]

在这封信中，毛泽东多次谈到"形象思维"，随着各种报纸和刊物的转载，"形象思维"成为 1978 年初整个文艺界最为关注的命题，也"在当时成了揭批'四人帮'的'第三阶段'的战斗任务"[②]。

如今看来，这封看似朋友间切磋诗见的书信，寥寥数语对"形象思维"的探讨，却足以成为新时代文艺创作的信号弹。

> 1978 年，在文艺理论上，是"形象思维"年。一场关于"形象思维"的讨论，使文艺理论研究界被整体激活。一批久已沉寂的美学家，包括朱光潜、李泽厚、蔡仪，都重新拿起了笔，写出了新作。包括钱锺书在内的一批老翻译家也在加紧努力，译出一本大书——《外国作家艺术家论形象思维》。
>
> 文艺是时代的气象哨、通过评新编历史剧《海瑞罢官》和批判"形

① 毛泽东. 毛主席给陈毅同志谈诗的一封信[J]. 四川大学学报（哲学社会科学版），1978（1）：3-4. 原文写于 1965 年 7 月 21 日，曾刊载于《诗刊》，1978 年 1 月号。

② 高建平. 美学是艺术学的动力源——70 年来三次"美学热"回顾[J]. 艺术评论，2019（10）：11.

象思维"，提出否定"十七年"文艺的"黑八论"，中国社会进入了"文革"；重提"形象思维"的讨论，使人们从思想的禁锢中走了出来。①

在"形象思维"引发热烈反响之后，20世纪80年代的"美学"热潮也随之而来。这一时期，以"美学热"为核心的思潮与话语就带动了整个文艺界对于"美""本体"等观念的讨论。美学家们接过"共同美"的合法旗帜，使这次"美学热"一开始就展现出全新的理论面貌、理论命题、理论性质。

> ……肯认共同美，其实就是肯认超越阶级性的共同人性。这对于建国以来愈演愈烈的只能讲"阶级性"不能讲"人性"的意识形态要求，无疑是离经叛道。它以看似超越的问题形态揭开了时代巨变的序幕。差不多同时，还是从美学家开始，从讨论共同美入手，自然地开展了人性、人道主义的讨论。②

"共同美"问题的探讨，说明文艺界对于"美"的讨论已经不再受困于阶级话语的钳制，开始可以探讨"美"所蕴含的超越阶级的内涵。

在舞蹈界，"美学热"体现为对舞蹈"本体"意识的高涨，特别是对舞蹈创作观念与对舞蹈形式规律的思考，成为这一时期的主题。

> 每一种艺术形式都有它的特性和规律，舞蹈艺术也不例外。对舞蹈运动学的规律的认识和探讨，是舞蹈理论研究的组成部分。我想就舞蹈基本训练中对立统一的辩证关系，谈一点粗浅的理解和认识，与同志们共同研究。③

虽然名为"教学札记"，但是一篇论述"舞蹈特性与规律"的文章在《舞蹈》杂志的公开发表，足以让我们看到一种新的舞蹈理解方式正在萌发。

从20世纪40年代为战争、为民族而舞，到中华人民共和国成立之后对舞蹈的"民族形式"的追求，再到"文化大革命"期间，作为"革命阶级斗争的武器"，舞蹈艺术始终以"民族化""革命化""群众化"作为衡量自身的标尺。当时的舞蹈界对于舞蹈形式的讨论主要集中在两个方面：一，探索"民族传统"的舞蹈形式；二，搜集与创作属于"人民"（无产阶级工农兵）的舞蹈形式。"群众性""阶级性"是舞蹈要首先服从的原则，至于对舞蹈自身形

① 高建平. 美学是艺术学的动力源——70年来三次"美学热"回顾[J]. 艺术评论, 2019（10）：11.
② 赵士林. 对"美学热"的重新审视[J]. 文艺争鸣, 2005（6）：97.
③ 陈铭琦. 舞蹈训练中的辩证关系——舞蹈教学札记[J]. 舞蹈, 1977（3）：25.

式特性的把握反而不被看重，对于"形式"的重视甚至在数次整风运动中被不断地批判和否定。

20 世纪 70 年代末，随着整个文艺界思潮的转变，舞蹈界也终于挣脱政治话语对艺术形式的限制，开始反思"舞蹈"自身的问题。舞蹈界的研究者与创作者们意识到作为独立的艺术门类，舞蹈的核心价值在于不同于美术、音乐、文学等艺术的独特"本体"。

> 如何正确运用各种艺术形式特有的规律去完成反映生活的任务，乃是形象思维首先要解决的一个问题。这样，弄清各种艺术形式的特征，便成为发展创作的必要环节了。①

虽然依旧强调艺术的任务是"反映生活"，但是这一时期的人们已经可以明确且公开地表达反映生活需要"正确运用各种艺术形式特有的规律"。

> 舞蹈不用语言，而是完全依靠有节奏的动作来表达内容。所以，它所要表达的主体思想、故事情节，以及人物的思想性格和喜怒哀乐各种情绪变化等等，都必须通过可见的形象和画面来展现。……我们说，用人声伴唱来烘托舞蹈气氛，丰富舞蹈形象，是能够加强舞台效果的，但是，如果主要靠歌词来说明情节，解释行动，削弱甚至损害舞蹈艺术的基本特点，则必然使人物黯然失色。②

作者在文中谈到了舞蹈艺术的形式特性，并且使用了舞剧《沂蒙颂》《快乐的罗嗦》《白毛女》等作品进行例证，对于舞蹈创作来说，是非常有益的。而能够承认特定艺术门类在形式上的差异性和独特性，说明文艺创作观念已经从极端僵化的意识形态钳制中解脱出来，不必担心背上"形式主义"的批评，可以相对客观、合规律地去认知不同艺术门类在形式上的内在规律。

梁伦在 1979 年《舞蹈》杂志的第一期发表了《要肃清"四人帮"在舞蹈美学上的流毒》一文。文中这样写道：

> 如在舞蹈创作和舞蹈的民族形式这两个问题上，由于"四人帮"的破坏，造成一个较长时间内，许多舞蹈作品概念公式化、不中不西的模式化的毛病。……
> 文艺是反映生活的，只能按照实际生活去进行创作，作者从生活出

① 唐莹. 浅谈舞蹈艺术的特征[J]. 舞蹈，1978（6）：31.
② 唐莹. 浅谈舞蹈艺术的特征[J]. 舞蹈，1978（6）：31.

发，运用形象思维，逐渐认识到生活的意义，从许多生活形象中经过分析、综合、挖掘出作品的主题。舞蹈作者总是要对人民的、民族的生活有所感受，有所孕育，然后从人物生活形象出发，去寻找律动的特点，然后展开创作典型的形象；同时又根据生活的形象，孕育作品的主题，决定了主题，又反过来影响舞蹈形象的创造，舞蹈形象的创造又会影响主题的确立。因此从生活形象升华到舞蹈形象，与作品主题的孕育和确立，在创作过程中总是互相交错地发展着的。当然舞蹈形象的创作，是围绕作品主题这个中心进行的，但不能主题先行。舞蹈作品也可以表现路线斗争，但不能从路线出发。这种"从路线出发"，"主题先行"的唯心论的先验论，已经被证明完全是破坏艺术规律的，是简单的用政治概念来代替艺术形象思维的。马列主义思想指导艺术，但绝不能代替艺术。毛主席说的"政治标准第一，艺术标准第二"是文艺批评的标准，不是创作的程序和规律。①

作为从 20 世纪 40 年代开始就从事舞蹈表演与创作的资深舞蹈从业者，梁伦对于舞蹈创作的规律有自己的认识。他在文中，强调了"形象思维"和"主题"之间始终互动、彼此调试的动态过程，明确地表达了反对"从路线出发""主题先行"这样将舞蹈创作强行概念化、政治化的，罔顾艺术创作规律的做法。在这篇文章中，他还谈到了关于舞蹈的"民族化"问题，批评曾经将"民间舞"斥为"复旧"的做法。

如今看来，这些文字虽然在情绪上明显带有时代的倾向，关于一些问题的归因和判断尚有探讨空间，但是文中所提及的舞蹈创作规律和民间舞蹈资源的宝贵是非常中肯的。

就在同一期杂志上，王元麟也发表了《花鸟鱼虫破坏社会主义经济基础吗？》一文，同样也探讨了关于舞蹈创作主题的问题。可见，此时的舞蹈界对舞蹈创作在主题选择方面的自由，已经期盼许久了。

在关注舞蹈创作主题的同时，关于如何在主题选择的基础上，选择适合特定艺术形式表达的"题材"也成为争鸣中所涉及的问题。

我们知道，所谓主题，指的是一个文艺作品（当然包括舞蹈）所要表达的思想，因而我们常常把主题与思想并提。主题，应该是贯穿整个作品的一根红线，是选择组织材料，安排情节结构，塑造人物形象和运

① 梁伦. 要肃清"四人帮"在舞蹈美学上的流毒[J]. 舞蹈, 1979（1）: 11-12.

用语言的依据。主题，既不是指作品反映的主要问题，也不是指作品表现的对象、范围和材料，而后者均属于题材的范畴。所以，主题，应该是创作者长期深入工农兵火热的斗争生活，亲身参加三大革命运动的实践，从丰富多彩、繁复纷纭的生活现象和斗争现象中，经过观察、研究、分析、比较以后，概括提炼出来的一种能够反映生活本质的思想。但是，主题已经确定之后，采取什么角度，运用什么材料，尽力选择适合本门艺术形式表现、便于发挥本门艺术形式特长的题材，就不能不成为作者首先要考虑的问题。……

　　同样是表现新中国的朝气蓬勃、欣欣向荣这一主题思想，舞蹈编导可以选取荷花的优美风貌作题材，运用舞蹈以花拟人的手法，编出一个《荷花舞》，那么雕刻家也可以选取骏马的骁勇英姿作题材，充分发挥雕塑艺术以静显动的特点，塑造出一座"腾马"的园塑来。至于"怎么才算合适，什么是所谓角度"（见王、彭文）对这个问题，有着不同生活经历，不同艺术实践经验，不同水平和不同艺术素养的编导们，各自都有各自的体会和答案，并不是某一个人用一两句话可以说透彻的。①

　　在这段表述中，"主题"与"题材"的分野，在很大程度上肯定了特定艺术形式在表达媒介上固有的"差异"。作者认为，"主题"可以是概念化的，可以是情感化的，但是"题材"却不能与"主题"一概而论。因为同样是表达一种概念化或情感化主题，在具体选择"题材"时，不同的艺术形式有着不同的优势与劣势。作者进一步用《荷花舞》和"腾马"为例，就是为了更加生动地例证，同样是对一个主题的表达，舞蹈和雕塑必须遵从各自的形式特性，发挥特定艺术形式的表意优势，而不是将"题材"视为和"主题"相同的、放之各类艺术皆可的东西。这充分说明，随着文艺界创作思想和艺术观念的进一步开放，曾经被视为"形式主义"的问题，已经获得了一定程度上的认可。这也标志着舞蹈领域在关于"形式""本体"的观念上进入到了一个全新的阶段。

　　从这一时期，舞蹈界的一些文献资料来看，不少舞蹈从业者将更多的注意力放到了探寻"舞蹈规律"上。这也从侧面说明了一个问题：1949—1966年的17年间，虽然我国的舞蹈在整体上有一定的发展，但处于初创阶段的舞蹈事业，在很多方面是稚嫩的。对来自其他国家（主要是苏联）的舞蹈发展经验，和来自民族传统的文化资源（戏曲、武术、民俗舞蹈等）更多的是吸

① 苏祖谦. 舞蹈就是要有舞蹈——和王元麟、彭清一同志商榷[J]. 舞蹈, 1979（1）：44.

收与学习，而较少消化与反思。

1978 年，原"北京舞蹈学校"升格为"北京舞蹈学院"。时任文化部副部长的林默涵在祝词中这样说道：

> 北京舞蹈学院是我国历史上第一所高等的舞蹈学校。我们过去只有办中等学校的经验，现在要办高等学校，我们还没有经验。我们想，舞蹈要发展、提高，需要培养演员和编导；但是单有演员和编导，如果没有理论研究工作，不能正确地总结我们的经验，那么，舞蹈艺术的质量和水平也是不可能提高的，而舞蹈的理论研究工作正是我们最薄弱的环节。所以我们这个学院，除了设置表演专业、编导专业以外，还要设立理论专业或叫作理论研究专业。从目前来看，由于师资和教材都还需要做准备，开始只能先办一些时间较短的进修班，摸索一点经验，积累教材，充实师资，然后再办专业版，这需要很好地做出规划来。①

林默涵在祝词中提出的问题，非常明确地指出了 20 世纪 70 年代末的舞蹈艺术发展面临的"瓶颈"。作为一门"艺术"，舞蹈的形式规律其实并没有在 1949 年之后的 17 年间获得足够深入的研究和探讨，不过却积累了不少实践经验。舞蹈的专业教育已经在编导和演员的人才培养上取得了一定的成绩，但是在对舞蹈艺术的理论探索和研究方面，确实是比较薄弱的。要想从理论研究上对一门艺术形式进行探究，那么首先面临的一个问题就是解决"舞蹈是什么"这样的基础理论问题。人们意识到，只有找到舞蹈艺术在"本体"层面上的规律与特征，才能更好地把握舞蹈艺术创作的关键。正是回答基础理论问题的过程，催生了 20 世纪 70 年代末至 80 年代末中国舞蹈界对"本体"的集中探究。这一时期，舞蹈界的刊物上开始出现大量关于舞蹈之"特征""规律"的探讨。

作为资深的舞蹈创作者，贾作光认为"舞蹈语汇的规范"是舞蹈艺术，特别是民族民间舞蹈风格特色的"根基"——

> 发展舞蹈语汇不能离开生活，不能离开传统，并遵循应有的规范，这是一条应汲取的经验。吸收和借鉴必须在"规范化"的基础上选择富于表现他们生活和斗争的富有特点的舞蹈语汇，必须把感情充实在具有鲜明的民族风格的舞蹈形象之中，这种新的舞蹈语汇又必须被本民族所承认。……我们强调舞蹈语汇"规范化"的目的也是强调舞蹈语汇运用

① 林默涵. 祝北京舞蹈学院成立[J]. 舞蹈，1978（6）：2.

的基本原则。舞蹈是通过绚丽多彩的动作，生动活泼而又带有民族特色和地方特色地去反映生活去表达情绪的，只有遵照舞蹈的这一原则，才能克服和避免风格不浓，特点不突出的弊病。在借鉴外来和其他民族舞蹈语汇以丰富自己的舞蹈语汇时，必须在"规范化"的前提下，根据本民族民间舞舞蹈语汇的形态、动律、节奏，作品内容和体裁的需要，取其精华去其糟粕，进行合乎逻辑的演变。[①]

贾作光所谈及的其实是关于民族民间舞的语汇创造问题。今天来看，他所说的"规范化"其实更多地指向民族民间舞蹈语汇的"风格性"。事实上，舞蹈的"本体"特征和舞蹈形式的文化特征之间既有非常紧密的关联，但又不能简单地将二者等同起来。舞蹈形式固然在其实际发展中必然受到特定文化的影响，例如芭蕾舞受到欧洲贵族审美和启蒙主义以及资产阶级"自由、平等、博爱"观念的影响，而现代舞则一方面受到传统芭蕾舞的影响，另一方面又体现出邓肯对美国精神的颂扬。但是，从抽象的舞蹈形式来看，"本体"特征还不能简单地以文化特征来理解。

汪加千和冯德就从"舞蹈构图"的角度，提出了对于舞蹈形式特征的另一种看法，他们认为——

> 舞蹈构图可以分为：舞蹈移动线（即舞蹈队形变化），舞蹈画面（也称舞蹈场面）两个部分。舞蹈中的人物，根据作品的内容要求，在舞台上构成各种各样的舞蹈画面。这些舞蹈画面的形成和变化，是靠舞蹈移动线来连接的，没有舞蹈移动线的出现，就不可能有舞蹈画面的转换，而没有舞蹈画面的变化和更换，也就不需要也不会产生舞蹈移动线。如果说舞蹈移动线是变换舞蹈画面的一种过程，那么舞蹈画面则可以说是这种过程的某一个停顿和结果。二者相辅相成，不断地进行连接和变化，为表现舞蹈作品的主题、交待环境情节和塑造舞蹈形象而发挥其特有的作用。[②]

在关于"构图"的思考中，作者们充分意识到舞蹈艺术并不是纯粹的"舞蹈动作"，而是一种舞蹈动作的"组织形式"。既然是"组织形式"，自然就需要搭建特定的视觉结构，并不断创造具有表意功能的视觉动态。他们敏锐地意识到，舞蹈艺术表意中，"调度"是一个非常重要的形式要素。特别是在一

① 贾作光. 必须重视舞蹈语汇的规范化[J]. 舞蹈，1979（4）：8.
② 汪加千，冯德. 舞蹈构图初探[J]. 舞蹈，1979（1）：53.

些大型舞蹈作品中，队形、构图的重要性并不亚于具体的动作设计，考虑到剧场观演环境的特性，以及人类视觉信息留驻的规律，一组精彩的视觉构图，常常会留给观众难以磨灭的审美意象（这一点可以参考大型仪式活动中的航拍镜头）。这也就推动我们进一步思考，对舞蹈"本体"的探讨是否本身就内含不同的层级：舞蹈既可以是一种人类的身体行为，同时也已经产生了自身作为艺术作品的基本形式。作为一种身体行为的"舞蹈"和作为艺术创作成果的"舞蹈"之间，是否在"本体"层面上有着基础性的区别？前者完全无需考虑关于"构图"或是"调度"的问题，但是后者却必不可少地要依赖"构图"与"调度"。

而随着关于"本体"探索的进一步展开，似乎想要求得对于舞蹈"本体"的共识越来越困难了。金明曾进一步探讨"舞蹈的艺术规律是什么？"[①]；冷茂弘认为繁荣舞蹈创作要充分发挥编导的"独创性"[②]；管俊中则从形象思维出发论述舞蹈的特征[③]。

与此同时，国外的舞蹈理论研究开始大量进入舞蹈工作者的视野。1979年，在拉班诞辰一百周年之际，《舞蹈》杂志在当年第 3 期刊发了包括戴爱莲署名文章在内的 4 篇文章，主要介绍现代舞理论家鲁道夫·拉班的生平及其享誉全球的"拉班舞谱"（Labanotation）与"动作科学分析和艺术研究"的学说[④]。戴爱莲在自己的文章中简要介绍了拉班动作理论的构成及其适用方向——

> 在情感表现和舞台表演艺术方面，拉班有两个理论——舞情
> （Eukinetics）和舞律（Choreutics）。舞情包括三个因素：一是动作力度
> 强或弱；二是动作表情的内向或外向；三是动作速度的快或慢。这三个
> 因素可以进行不同的组合，如：强—内在—快速；强—外在—快速；弱—
> 外在—慢速等等。各种不同人物的不同表情可以用这三种因素来分析。
> 关于舞律，拉班的理论是解决如何运用方向和空间的问题。如：通过方
> 向和空间来发展动作，它可以给观众留下不同的印象，有时可感到你是
> 在广阔的空间活动。他创造一种理论，假设人体周围有十二个点（即十

① 金明. 艺术民主与艺术规律——学习周恩来同志《在文艺工作座谈会和故事片创作会议上的讲话》的体会[J]. 舞蹈，1979（3）.

② 参见冷茂弘. 艺术规律与独创性[J]. 舞蹈，1979（2）.

③ 参见管俊中. 舞蹈形象思维特征初探[J]. 舞蹈，1979（5）.

④ 参见郭明达. 鲁道尔夫·拉班的生平及其有关"动作科学分析和艺术研究"的学说[J]. 舞蹈，1979（3）.

二个方位），它们像个笼子似的围在身体四周，这十二个点可以往外推到离身体很远，或收回到距身体很近。从远到近可以分成几个不同的区域，或者使每个点分成几个不同的阶段。手臂从一点过渡到另一点，来回移动就构成许多不同的动作。①

尽管戴爱莲试图更加生动地描述拉班动作与空间理论的基本内涵，但是我们依旧可以发现相比于中国舞蹈界对于舞蹈形式的研究来说，拉班的动作与空间理论显然是"抽象"的。1949 年以来，人们对于舞蹈艺术的关注点基本上集中于"民族""情感""阶级""现实""反映生活"等领域，而很少去谈论舞蹈在动态构成和空间组织方面的形式规律。可以想象，对于初次接触拉班理论及舞谱的中国舞蹈界来说，这样的理论无疑为人们理解和把握舞蹈"本体"产生了非常重要的启发。

舞蹈界如火如荼的"本体"探讨，不仅对舞蹈创作产生了重要的影响，同时也在舞蹈教育界引起了连锁反应。陈铭琦提出："舞蹈基本训练是通过形体的十二个训练部位来进行的。……我们把从脚掌到肩部这九个训练部位作为一个训练实体，而将其他三个训练部位（颈、头和手）作为另一个训练实体。通过对这两部分的训练实体的分析，来探讨舞蹈运动规律的特征。"② 也有人将"呼吸"作为舞蹈训练的重点之一加以强调③。可以看出，专业舞蹈教育对舞者"身体"训练的关注已经不再限于舞种属性之别，而是针对舞蹈的共同基础——舞动的身体所必备的能力。

这一场围绕"本体"展开的思维风暴，从其产生的影响来看，显然非常有效地加深了人们对舞蹈艺术内在规律的理解。人们意识到，舞蹈作为一种艺术形式，其内在的复杂性和丰富性还远远没有被开发出来。当然，关于"舞蹈本体是什么"这一问题的回答，恐怕直到今天依旧难以达成绝对的共识。尽管在舞蹈词典类的工具书中已经对舞蹈有了"定义"，但是"定义"中的舞蹈仅仅是概念化的，是对现实中存在的、丰富多样的舞蹈实践、舞蹈形态的高度"简化"的概括。然而，舞蹈，或者说所有的艺术形式，在现实的世界中几乎无法以某种"纯粹的形式"来呈现自身，而总是与具体的历史语境、文化传统，以及人们的审美诉求、精神结构纠葛不断。

① 戴爱莲. 纪念拉班诞辰一百周年[J]. 舞蹈，1979（3）：46-47.
② 陈铭琦. 舞蹈训练中的辩证关系——舞蹈教学札记[J]. 舞蹈，1977（3）：25.
③ 参见赵景参. 舞蹈呼吸浅探[J]. 舞蹈，1979（4）.

第二节 《黄河》与"身韵"美学

作为中国本土舞蹈的主流形式,"中国古典舞"的发展一直是当代中国舞蹈核心的议题之一。1949—1966 年的 17 年间,借助来自中国传统文化(主要是戏曲)的资源,借鉴苏联舞蹈的模式,中国古典舞基本确立了自身的风格特性和专业训练体系。不仅出现了《鱼美人》《小刀会》等舞剧作品,也培养了一批在表演与创作上颇有建树的舞者和编导。

1960 年,《中国古典舞教学法》问世,这是"中国古典舞在建设阶段中所获得的一个重要果实,……这一教学法的问世,不啻是一个具有历史意义的了不起的成果"[①]。

不过,随着改革开放的推进,当大量西方舞蹈艺术形式和其他国家的古典舞蹈形式进入到人们的视野中时,对于"古典"的认知似乎也在悄然变化。作为中国古典舞蹈在 20 世纪 60 年代最具影响力和代表性的成果,戏曲舞蹈也就成为被"审视"和"反思"的主要对象。

有人指出戏曲舞蹈和古典舞之间存在着一定的差异:

> 我们知道中国戏曲是一种具有强烈戏剧性的戏剧样式,大都能包容复杂的故事和情节。戏剧故事和戏剧情节主要靠人的行为来完成。为了便于推动戏剧情节的发展,因此戏曲舞蹈的很多动作都是表现人的日常生活行为的;动作都有较明确的生活含义,并且能在生活中找到它的原型。一句话,它们大都是生活动作的夸张和美化。而中国古典舞和民间舞的动作,大都是没有明确的生活含义,并在日常生活行为中难于找到原型,而多半都是抒情舞,它们短于叙事长于抒情。所以我们说,戏曲舞蹈的特征是:其大部分舞蹈动作为日常生活动作的夸张和美化,其目的是用于叙事和推动戏剧情节。而中国古典舞和民间舞的特征是:在民族习惯和传统美学思想基础上形成一系列人体造型和动态,其主旨多半是用于抒情。当然,这样说并不排斥戏曲舞蹈中也有少数抒情舞蹈,以及叙事的舞蹈也带有抒情的成分。反过来说,中国古典舞和民间舞也必然有少数的叙事性舞蹈。戏曲舞蹈之所以缺乏抒情舞,是因为戏曲的抒情部分主要由唱腔来完成,不需要单纯用舞蹈动作来承担这个任务。中

[①] 江东. 中国古典舞发展历程之研究[D]. 中国艺术研究院,2008:35.

国古典舞和民间舞之所以很少叙事性舞蹈，是因为它没有复杂的故事和戏剧情节，故不需要接近生活动作的舞姿去描叙事件。[①]

这篇从戏曲角度来分析古典舞和戏曲舞蹈之差异的文章，虽然其着眼点集中在对戏曲舞蹈的讨论，但是也可看出当时戏曲界对"古典舞"的理解。

无论是叙事还是抒情，都是从舞蹈所承担的"功能"出发来界定与形容"古典舞"之特征。事实上，当代中国舞蹈发展因为受到苏联舞剧模式的影响，始终在审美追求上偏重于戏剧化的舞台表现。作为"京昆"派古典舞创始人之一，李正一曾经对北京舞蹈学院中国古典舞课的发展做了"三个阶段"的划分——

> 第一个阶段（1954 年—1966 年）。中国古典舞课是在 1954 年舞蹈学校建校时正式建立的。……
> 第二个阶段（"文革"期间，主要是 1973 年—1976 年）。这个时期，虽然只有三年（其余时间都在乡下），但教训极深，影响极大。……
> 第三个阶段（1978 年后）。粉碎"四人帮"，党的十一届三中全会以后，是中国古典舞新生的时期。说它是新生，是说它在被中断、被破坏的废墟上的重建，它不是简单的恢复，不是走回头路，而是在新的实践、新的认识基础上的新的起点。
> 粉碎"四人帮"后，我院的中国舞训练也同全国一样，处于十分混乱的状况。是沿着当时的土芭蕾——"结合课"发展下去，甩掉"十七年"呢？还是再回到"十七年"的成果上去，坚持老做法，老教学大纲呢？"四人帮"时期对民族舞采取粗暴否定的态度，强令全国跳芭蕾，并说"这就是中国舞剧"，这一点大家深恶痛绝，但完全回去也确实存在一些问题。怎么办？我们的路应当怎样走？我们应沿着什么方向走？这成了我们思考、焦虑的中心。[②]

李正一认为"土芭蕾""结合课"是因为"四人帮"对民族舞蹈的粗暴否定导致的，已经偏离了"十七年"的"成果"，但同时她也认为回续"十七年"时期的"老做法"确实"存在一些问题"。那么这个"问题"是什么呢？

同为"京昆"派古典舞的创始人，唐满城在这一时期也明确提出了要进一步认识"中国古典舞"和"戏曲传统舞"之的差别。

① 谢明，薛沐. 戏曲动作审美谈[J]. 戏剧艺术，1980（4）：48.
② 李正一，吕艺生. 关于中国古典舞的指导思想问题[J]. 舞蹈教学与研究，1987（1）：2-4.

　　如何对待我们的传统……我的观点明确地说，就是"没有继承，就没有否定，也就没有发展""不入虎穴，就不能得到虎子"……但是，如果我们承认要继承传统、发展传统就必须深入进去，去研究、去认识它。我越研究越觉得戏曲传统的舞蹈和我们今天概念上的一般舞蹈完全不是一回事……我们今天讲的古典舞就是戏曲舞蹈，它和我们今天独立发展的、用人体作为手段来表达思想感情的舞蹈形式，概念上不能画等号，戏曲舞蹈不能等于独立的舞蹈艺术。我认为，我们应该对待传统有更深入的认识，有些问题要重新认识。①

正是秉持着重新认识传统的心态，唐满城在 20 世纪 80 年代开始着手探索"身韵"课程。最初这门课程被叫作"身段课"。

　　身段课究竟要在中国舞的训练中达到什么目的？它的概念是什么？历来是有争议的。有人认为基训中就贯穿着身段的要求，没有必要另外进行"身段"的训练；有人则认为"身段"有着比上述内容更丰富得多的含义，它要解决"身法"的训练、韵律感的培养，风格的陶冶，民族特有的节奏型的锻炼，这些才真正是古典舞的精华所在，只有通过"身段"的练习才能达到神形兼备，身心并用，内外统一的美的境界。我认为这两种观点应该辩证地统一起来，它们（指身段和基本功技巧、能力）是互为依存，你中有我，我中有你的。我主张在打基础的阶段，"基训"和"身段"作为两门相对独立的课程，各自完成其主要的训练目的是很有必要的。而最终体现在舞台上，"基本功"和"身段"应该是完全融合、渗透在一起的。②

从"身段"的提法来看，此时的中国古典舞虽然已经意识到基本功训练的课程虽然可以较为有效地满足舞者身体能力的训练需求，但是却不能在身体的运动风格方面解决"古典"的问题。

唐满城在建设"身韵"这门课程的时候，正值舞蹈界对于古典舞过度芭蕾化的技术训练方式产生诸多质疑之时。不少人对于"京昆"派古典舞对芭蕾技术训练体系的借鉴颇有微词，认为芭蕾舞与中国古典舞是完全属于两个

① 唐满城."不入虎穴焉得虎子"——谈中国古典舞如何正确学习和继承戏曲舞蹈[A].唐满城舞蹈文集（第 3 版）[C]，南京：南京师范大学出版社，2017：24-25.原文载《上海舞蹈艺术》1981 年第 5 期。

② 唐满城.身段课探寻——教学实践的点滴体会[A].唐满城舞蹈文集（第 3 版）[C]，南京：南京师范大学出版社，2017：40.原文载《舞蹈》1983 年第 4 期。

文化系统中的艺术形态，无论从身体形态还是从美学精神上都有着不可调和的冲突，这种借鉴对于中国古典舞的建设并无益处。

"身韵"的出现与建立，在很大程度上对芭蕾技术训练和中国古典舞审美风格进行了"调和"。对于"身韵"之为何物，它的创始人唐满城这样认为：

> "身韵"从字面上来解释，可以说是"身法"与"韵律"的总称。"身法"属于外部的技法范畴，"韵律"则属于艺术的内涵神采。它们二者的有机结合和渗透，才能真正体现中国古典舞的风貌及审美的精髓。换句话说，"身韵"即为"形神兼备，内外统一，身心并用"的概括，通过"身韵"的训练达到"以神领形，以形传神"正是它的目的。①

"身韵"的建立从其初衷来说，对中国古典舞学科的发展具有相当的前瞻性，也准确地把握住了古典舞学科的"症结"所在。特别是对于古典舞之"韵律"的观点，集中体现了"身韵"对中国古典舞的重要美学意义。"身韵"从其课程内容来看，是建立在舞蹈基本功训练基础上的，是以塑造中国古典舞形态之风格为目的的——

> 从整理身法以及袖、剑的一系列做法，体现对传统文化的一种追求、审美特性的一种追求，是一种除了基训以外新的扩展，主体的建设。同时我们也深深地感觉到，我们必须在这个建设的过程中去提高我们对传统的认识、对传统审美特征的把握。②

基训以外的"主体"，究竟是什么呢？中国古典舞一直以来就将注意力集中于基本功训练课的建设与完善，而基训之外的"主体"，对于古典舞来说，应该是一种美学意义上的"主体"。这一"主体"和基训不同，它并不是具象的技法与动作，也无法将其用一种可见的标准进行衡量或是定义，它应该是中国古典舞的"美学原则"和"审美取向"，将其简单地理解为具体动作与运动规律的"法则"，实际上是将"身韵"的概念引入到了技法的层面，而忽视了其作为美学范畴对中国古典舞"再造"之审美风格的重要意义。

"京昆"派古典舞在创立"身韵"之时，应该已经意识到了美学风格对于中国古典舞形态所具有的关键作用。不过，在具体组织这门课程时，还是没能避开多年来舞蹈教育中的"技术化"倾向传统。唐满城曾经分别从四个方

① 唐满城. 中国古典舞"身韵"的"形、神、劲、律"[J]. 文艺研究，1991（1）：150.
② 李正一. 论中国古典舞对传统文化的继承与发展——在中国古典舞高峰论坛上的发言[J]. 北京舞蹈学院学报，2007（1）：6.

面对"身韵"进行了阐释性的论述——

> 虽然把训练"身法"与陶冶"神韵"的方法统称为"身韵",但进一步去剖析便可了解它包涵着"形、神、劲、律"这四个不同而又不可分割的方面。①

为了对"京昆"派古典舞的"身韵"概念有一个更加全面的认知,我们不妨来看看唐满城对于"形、神、劲、律"的解释。

> 身韵在"形"的训练中,是以"拧、倾、圆、曲"的体态美为重点,以腰部的动律元素为基础,以"平圆、立圆、八字圆"的运动路线为主体,以传统中优秀的、典型的动作为依据,以由浅入深、层层发展的教材为方法,以此来培养真正懂得并掌握中国古典舞形态美的演员。②

在"京昆"派的"身韵"中,对形态的训练处在一个基础性的重要地位,所谓"拧、倾、圆、曲"是对舞蹈姿态的一种描述,"平圆、立圆、八字圆"是对舞蹈动作的连接方式进行限定。我们发现,"身韵"的"形"实际上是尝试对古典舞的身体训练进行一种风格性限定,这种风格是由舞蹈动作中的一些形态特点构成的,换句话说,在动作上符合"身韵"中"形"的"规范"的舞蹈动作,在形态这个层面就可以被纳入"古典舞"的范畴之内。

再来看"神"——

> 所谓"心、意、气",这正是"神韵"的具体化。人们常说"眼睛是心灵的窗户","眼睛是传神的工具",而眼神的"聚、放、凝、收、合"并不是指眼球自身的运功,而恰恰是受着内涵的支配和心理的节奏所表达的结果,这正说明神韵是支配一切的。③

在这里,唐满城对于"眼神"的"聚、放、凝、收、合"做了特别的解释,这是因为在"身韵"课堂教学中,任课教师对"神"的强调与训练往往是通过对"眼神"的强调和训练来完成的,这很容易让人认为"身韵"中的"神"就是"眼神"。显然,这样的理解是过于具象了,不能体现"身韵"中"神"的内涵,因此,才会特意提出"眼神"并不是仅指眼球的运动,而是"心、意、气"的外化,是对内在神韵的外在表达途径。

① 唐满城. 中国古典舞"身韵"的"形、神、劲、律"[J]. 文艺研究,1991(1):150.
② 唐满城. 中国古典舞"身韵"的"形、神、劲、律"[J]. 文艺研究,1991(1):151.
③ 唐满城. 中国古典舞"身韵"的"形、神、劲、律"[J]. 文艺研究,1991(1):151.

如果说关于"神"的解释，让我们对中国古典舞的美学风格产生了一些"玄妙""形而上"的印象，那么，对于"劲"和"律"的解释相对要更具体、直观一些。

> "身韵"即要培养舞者在舞动时，力度的运用不是平均的，而是有着轻重、强弱、缓急、长短、顿挫、符点、切分、延伸等等的对比和区别。这些节奏的符号是用人体动作表达出来的，这就是真正掌握并懂得了运用"劲"。[1]

> "律"这个字包含动作中自身的律动性和它依循的规律这两层意义。一般说动作接动作必须要"顺"。这"顺"劲正是律中之"正律"。……但古典舞往往又十分重视"不顺则顺"的反律，以产生奇峰叠起，出其不意的效果，……从每一具体动作来看，古典舞还有"一切从反面做起"之说，即"逢冲必靠，欲左先右，逢开必合，欲前先后"的运动规律，正是这些特殊的规律产生了古典舞的特殊审美性。[2]

我们发现除了对"神韵"的解释之外，其他的"形、劲、律"都不约而同地将注意力放在了舞蹈形态的层面上。"形"自不必说，"劲"和"律"也同样是对于舞蹈动作的力度、节奏与动作连接规律的认知与限定。即便是对于"神"的概念阐释中，我们也很难看出在美学范畴的高度上对中国古典舞的认知与规定。"眼神的'聚、放、凝、收、合'并不是指眼球自身的运功，而恰恰是受着内涵的支配和心理的节奏所表达的结果"，在这样的表述中，我们几乎无法确定"内涵"所指的究竟是什么。所谓"心理的节奏"似乎也倾向于舞者的节奏感，而不是指古典舞作品内在结构之节奏。不难看出，"京昆"派古典舞将"身韵"的理念注入到了所有与表演相关的层面：动作、气息、眼神、力度、动律……换句话说，"京昆"派的"身韵"集中于对表演者与表演方式提出要求和规定，却并没有对"古典舞"这样一种艺术形态提出美学上的界定原则。

不过，值得注意的是，"身韵"的提出在很大程度上彻底将古典舞从戏曲舞蹈的角色传统和程式框架中解放了出来。这对中国古典舞的创作来说是非常关键的：离开了角色和程式，古典舞就可以仅凭借肢体动态的运动规则和节奏来创造全新的、脱离戏曲语境的舞蹈形象。

① 唐满城. 中国古典舞"身韵"的"形、神、劲、律"[J]. 文艺研究，1991（1）：151-152.
② 唐满城. 中国古典舞"身韵"的"形、神、劲、律"[J]. 文艺研究，1991（1）：152.

1988 年，由张羽军、姚勇共同编创的《黄河》在京首演，并于 1989 年荣获文化部"专业艺术院团青年舞团演员新作品"评比创作奖。在 1994 年"中华民族 20 世纪舞蹈经典作品"的评比中也斩获"经典作品"殊荣。这部作品使用了钢琴协奏曲《黄河》作为配乐，在作品中既没有具体的"人物"，也没有可以辨识的"语境"。作品中舞者们的动作形式，及其组织流动均不再遵从戏剧、文学等情节性逻辑，也没有明确的情绪指向，而是以音乐结构为基础，凭借舞蹈动态的组织与变化，将《黄河》的音乐形象转换为动态形象。

群舞《黄河》避开了用动作交待外在故事情节，也避开了对于抗日战争的各种事件的表面描绘，而是把黄河所代表的精神做了大大的抽象化处理。于是，舞蹈的奔放，可以看作是民族精神的狂飙突进；舞蹈的蜷缩，可以看作是民族屈辱的艺术象征。由于避开了写实性场面的交待，舞蹈成为纯粹的抽象符号，于是舞者们在舞台上可以是流动不息的，其上场和下场均处在自由流动的状态，完全听凭着艺术激情的指挥。编导聪明地把划船、搏浪、反抗压力、眺望远方等具体的日常生活行为与抽象化的大舞动结合起来，使得动作的语言既直接指向人的内心世界，又非常富于舞蹈的形式美感。[①]

《黄河》的成功，为中国古典舞在"身韵"课程方面的探索提供了实践检验的成果，也极大地鼓舞了"身韵"课程建设者们的信心。

中国古典舞在发展的道路上，几十年来存在着一条似乎不可逾越的障碍，即课堂教学与舞台创作的严重脱钩现象，原因是课堂教材基本不提供舞蹈创作语汇的机制。《身韵》的出现对于解决这个问题起到了十分重要的媒介作用。把古典舞从戏曲的"行当属性"和"叙事性"摆脱出来而成为"元素化"的可自由派生演变的"抽象符号"，这是古典舞可能从课堂走向舞台的重要的理论建树。近十年来，出现了一批和"弓舞""春江花月夜""荷花舞"等"老三篇"显然不同的、真正运用丰富的舞蹈语汇表达感情和内容的新古典舞剧目，如 1984 年的《风雪山神庙》《月夜听琴》《求草》《洛神》，1985 年以后的《黄河》《长城》《木兰归》《江河水》《梁祝》《潇汀水云》《丝竹之韵》《炼》等，陈维亚、范东凯等青年编导们无一不是直接受过《身韵》的训练，并能理解它的涵义。这一情况的重要意义不仅在于缩短了教学与创作的距离，更为重要的是从中

① 冯双白. 新中国舞蹈史（1949—2000）[M]. 长沙：湖南美术出版社，2002：105.

走出了一条古典舞能紧密结合时代脉博，并逐渐向规范、走向鲜明舞种化的道路。这一进程，《身韵》有着不可磨灭的影响。[①]

显然，"京昆"派古典舞的创始人们倾向于把舞蹈语汇"元素化"看作是"身韵"为中国古典舞创作带来的重要影响，因为这种"元素化"的"抽象符号"，变成了可以"自由派生演变"的基础，对于古典舞的舞台创作起到了关键作用。这样的思路并不罕见，几乎是在同一时期，中国民族民间舞的教学探索同样走向了"元素化"的道路。

那么，作为当代中国舞蹈最具创造性的两类舞蹈形态，为何会同时选择"元素化"的方向作为本舞种或者说本学科的突围之力？回想 20 世纪 70 年代末如火如茶的"本体""规律"讨论，答案已经呼之欲出。

> 站在中国古典舞学科建设的立场上来审视，可以看到 80 年代自《金山战鼓》《新婚别》等为代表的中国古典舞创作至此正在产生一个实质性的飞跃：中国古典舞不再是用历史性题材来塑造古代人物，不再是用情节性描述来结构人物关系，不再是用比拟性动态来传递视觉信息；正如群舞《黄河》所呈现的：在钢琴协奏曲《黄河》的音响背景中，舞蹈以自身的旋律和织体进行着"空间演奏"……我们可以看到，群舞《黄河》的结构很明显地对应着钢琴协奏曲的结构，从旋律的叠合到声部的对应都是如此。其动态语言，则明显在一种直率、洒脱而又凝重、狂放的舞风中，渗注着中国古典舞的神韵。其动态形象的"拧倾"体态和舞台氛围的"云水"意象都是那一神韵的形化。的确，群舞《黄河》代表了"中国古典舞"乃至整个中国舞蹈创作在 80 年代的一个制高点。……
>
> 在我看来，群舞《黄河》成为中国古典舞创作 80 年代的标高，是北京舞蹈学院中国古典舞教学和舞蹈编导教学"水到渠成"的产物。确切地说，是中国古典舞教学"古舞新韵"的语言观和舞蹈编导教学"交响编舞"的构成观的作品呈现。……
>
> 群舞《黄河》创作上的成功，是中国古典舞语言观和舞蹈编导构成观双重"观念更新"的产物，是 80 年代具有领先意义的舞蹈观念产生的实践成果。[②]

① 唐满城，李正一.《身韵》在中国古典舞教材建设中的历史作用与价值[J]. 北京舞蹈学院学报，1993（2）：68.

② 于平.《黄河》之后：90 年代中国古典舞创作态势分析[J]. 艺术广角，2000（2）：57.

当人们将中国古典舞的发展寄望于"本体"的廓清和动作形态的创造时，"元素化"的思路就很容易获得认同。毕竟，一种已经具备明确规范，类似戏曲身段式的高度程式化的艺术形式，想要另立炉灶地开辟更加广阔自在的艺术空间，打破或卸下已有的程式约束几乎是必经之路。而正是因为舞蹈与戏曲最紧密的联结发生在动作层面，所以从动态上进行突破也就成了看起来最具可行性和合理性的选择。

《黄河》的成功，在于它充分体现了"元素化"的"抽象符号"在动作设计与组织方面的自由。《黄河》的钢琴协奏曲在音乐的内在节奏上是多变的，例如第一乐章的回旋曲式结构。

> 该乐章采用了以船工号子为主题动机，通过曲调不断变化反复进行自由发展，曲式为：A—华彩 [1]—B—A[1]—B+C—A[2]—华彩 [2]—D—A[3] 的回旋曲式结构。
>
>
>
> 这个乐章从总体上属急速、有力的快板乐章。音乐发展的动力主要来自于主部与插部之间的对比和变化。[①]

第一乐章的舞蹈编排基本是按照音乐结构组织的。开篇的地面蹲伏前进动作和随节奏突起的后仰姿态之间，构成了"主部"和"插部"之间的视觉对比。而以"船工号子"为基础的主题动机，则通过同一组动作的反复堆叠形成视觉节奏的重点。整个《黄河》舞蹈非常准确地把握住了钢琴协奏曲中的调式特点，采用了符合音乐调性的舞蹈形式，在结构上更加完整，也形成了听觉信息与视觉形象的高度契合。

必须承认，《黄河》的创作观念是中国古典舞发展历程中的一次"里程碑"式的突破。它脱离了此前被戏曲程式所限制的人物形象、故事情节以及审美习惯，开辟出一种交响化的舞蹈创作空间。舞蹈在这样的创作中无需遵循"现实生活"的规则和逻辑，而更多地去关注艺术形式内部的组织方式和表达规律。这使得舞蹈距离"独立"表意的目标更近了。

不过，与此同时，这种对于舞蹈动作及其组织形式的强调也在一定程度上掩盖了更加值得探究的问题——作为美学范畴的"中国古典舞"所应具备和遵循的审美特征与原则。这种特性和原则，并非对具象的舞蹈形式及其组

① 戴嘉枋. 钢琴协奏曲《黄河》的音乐分析（上）[J]. 音乐艺术（上海音乐学院学报），2004（4）：40-41.

织方式的规定，而是一种美学层面上的、对于古典舞美学内涵、形式结构以及作品内在节奏、形象特征等更加宏观层面上的认定。

事实上，面对中国古典舞庞杂且发生过中断的历史资源，将舞蹈动作的审美风格作为中国古典舞的再造原则很容易陷入"唯技术"的误区。我们都知道，"技术"，也就是舞蹈的动作语汇，"变化"是其常态，不同历史时期和文化环境，自然会产生与之相符合的舞蹈形式和语汇。试想公孙大娘的《剑器舞》若是与《黄河》发生了时空交错，我们是否会像古人一样为公孙大娘的舞姿所折服？亦或古人是否会认同《黄河》中的大跳和串翻身？恐怕很难。这也是在重建"中国古典舞"时，为什么不能以"技术"为先的原因。

"中国古典舞"最宝贵的传统绝非舞蹈的动作和技法，而是其中所沉淀和蕴含的中国古典文化的美学精神和美学形象，是古典文化赋予艺术作品的一种内在节奏和气质风貌。这样的内在节奏和气质风貌不仅是中国古典舞需要探索和追寻的"古典"之质，同时也是中国古代艺术这一大系统共同遵循的美学原则。

> 在中国传统音乐的庞大曲库之中，多体现出对"曲牌""板式""音色""唱腔"的重视。特别是在中国传统音乐的结构观念中，曲牌的思维以及板式的变化一直以来主导着中国传统音乐的主要结构发展逻辑。
>
> "散-慢-中-快-散"的结构速度格局成为了中国传统音乐结构的传统，并逐步沉淀在中国人的音乐审美心理之中。这种结构方式反映在唐大曲"散序——中序——破"的音乐结构形式以及宋元后兴起的戏曲音乐中"导板、原板、快板、摇板、跺板"等传统音乐的发展过程。在古代的文人音乐古琴曲中也体现出了"散起、入调、入慢、复起、散出"的声音起落变化。由此可以看出中国传统音乐的结构思维与西方的"并列、循环、再现、变奏、奏鸣、套曲"的结构原则形成了迥然相异的音乐文化理解方式。①

从传统中国音乐的内在特点，《黄河》协奏曲其实是依循西方协奏曲的结构框架展开的，也就是强调"并列、循环、再现、变奏、奏鸣、套曲"等形式结构。所以，对于古典舞《黄河》来说，也自然在身体的组织方式上受限于协奏曲的结构。尽管在动作的运动轨迹和连接方式上，《黄河》已经尽力突出古典舞"提沉冲靠"的原则，但其内在节奏和作品结构与中国古典艺术系

① 徐言亭. 返本开新——秦文琛音乐中的声音组织与文化表征[D]. 南京艺术学院，2018：29.

统形成的美学特征之间还是有差距的。

事实上，对于已经失去"真身"的"中国古典舞"来说，以动作风格构建审美特性只是"重建"或者说"重构"古典舞的多种实践路径之一。既然是尝试，就自然会在实践中产生相关的问题。"京昆"派古典舞在短期内将一种兼具训练功能和审美风格的动态语汇系统建构起来，完成了"从无到有"的突破，这是它对当代中国舞蹈发展做出的重要贡献。然而，实践的道路是漫长的，"中国古典舞"也自然会在不同的发展时期面临新的文化语境之挑战。这也正是"京昆"派古典舞应该将注意力从技术层面转向美学层面的原因。只有将"术"之规范建立在"道"之基础上，走出技术的藩篱，重新唤起中国古典文化中的美学传统和美学精神，才能从根本上解决"身韵"课程试图解决的问题。

第三节 《雀之灵》与民族民间舞的"元素化"

1986 年，在第二届全国舞蹈比赛上，由杨丽萍表演的独舞《雀之灵》获得了创作、表演一等奖。这部作品在今天看来，其实已经很难被确认为是"中国民族民间舞"。"孔雀舞"作为一种民俗舞蹈形式，最初是傣族民俗舞蹈形式中偏重表演性的一种舞蹈形式。孔雀在傣族的信仰中是"圣鸟"，也是吉祥幸福的象征，因此民间也就流传着"扮演"孔雀的舞蹈习俗。传统的傣族孔雀舞是由男性的民间艺人表演，他们通常将模拟孔雀尾部羽毛的装饰绑在身上，这种装饰其实是一种支架，体积较大，所以对于肢体的运动是有一定限制的。所以，传统的孔雀舞动态通常是比较缓慢、稳健的，较少大幅度的腾跃动作，而多以手臂、手腕的丰富动作，配合膝部的起伏和一些小腿动作，再加上眼神、表情等，形成一种细腻、优雅、充满韧性的表演风格。

相比传统的孔雀舞，《雀之灵》无论在动作编排、形象创意和文化气质上都颇具现代舞台艺术的特性。

其一，这是一部完全脱离"民俗"环境的舞蹈艺术作品。换句话说，《雀之灵》是为舞台而生的，离开了舞台的审美环境，这个作品是无法实现其审美效果的。

其二，《雀之灵》的舞蹈动作已经不再是人们熟悉的傣族民间舞蹈，虽然还能在极少数的连接转换中，依稀看到一些傣族舞蹈中常见的舞姿和连接，但是其主要的动作组织方式、节奏以及动作风格都已自成一体。有论者这样

形容——

　　显然，杨丽萍的身体语汇已经超出了传统傣族舞蹈范围。在舞蹈《雀之灵》中杨丽萍采取"关节制胜"的原则，运用手指小关节和手臂的重复律动形成典型性显要部位的动作。"孔雀手"高举头顶成为吸引观者的焦点，犹如鲜艳的孔雀羽毛令人回味无穷。手指关节的小范围运动放大了"孔雀手"的细节部分，杨丽萍不再通过整体肢体空间的上下浮动再现雀的状态。仅仅凭借一只纤细的手充分刺激人的感官，给人留下深刻的印象从而确认典型动作的意义。与其说，舞蹈《雀之灵》融入蒙古族柔臂是民族与民族之间的舞种跨界，不如说，《雀之灵》与《天鹅湖》的手臂动律更为相同，是跨民族和舞种之间的文化意识交流。

　　杨丽萍的三道弯不再是传统的全身性结构展示，而是聚焦于手指和手腕、手肘和手臂、肩和胸。……波浪式手臂的动势营造双重意象，一方面是杨丽萍极度灵敏的身躯，一方面是孔雀灵活多变的形态，展现孔雀柔软羽毛和水流的细腻刻画。杨丽萍去除复杂感，以"上肢"为核心展开动作编排促成各式姿势的变动。在遵循"灵"的本体审美的基础上，造型构图采取低、中、高空间的不同形态和身体对称、平衡的动态，构成流畅而抑扬顿挫的造型感。杨丽萍的编舞元素并未围绕传统傣族舞蹈，而是在保持姿态变化下最大化地赋予舞蹈动作的创新程度和可舞性，深度挖掘了舞蹈的审美价值底蕴和思想意识，提供作品丰富的表现空间和可塑性。[①]

　　这段评价非常细致地描述了《雀之灵》所使用的身体语汇、舞姿形态、造型构图等方面的特点，并提出了一个值得思考的话题：《雀之灵》中的典型舞蹈语汇究竟是一种"跨民族"（这里主要是指中国少数民族之间的借鉴融合）的创意，还是一种"跨文化"（主要是中西文化）式的互融。

　　从20时世纪40年代的"边疆音乐舞蹈大会"开始，当代中国舞蹈的一个重要文化资源就是境内多个民族和地区流传已久的民俗舞蹈。戴爱莲曾经在"边疆舞"的创作中，开创性地使用来自欧美现代舞关于空间、动态组织的舞蹈技法，将传统的民俗舞蹈样式提炼并改编为符合舞台表演需求的作品样式。这样的艺术实践开启了当代中国民族民间舞蹈在"舞台"这一典型的"现代空间"中的转换进程。40年后，《雀之灵》的成功代表着民俗舞蹈资源

① 熊艳. 杨丽萍舞蹈创作特征研究 [D]. 南京艺术学院，2020：14.

已经在"舞台"空间中获得了比较成熟的审美形式，并且形成了与"民俗舞蹈"较大的审美差异。

> 《雀之灵》则一反过去的形态模式，塑造了一个崭新的艺术形象……聪明的编导运用修长、柔韧的臂膀和灵活自如的手指形态变幻，创造了引颈昂首的直观形象，蕴含着勃发向上的精神底蕴；尤其动人的是，编导运用了手臂各关节魔术般有节奏、有层次的节节律动，表现了孔雀的机敏、精巧、高洁、令人叫绝。这一独特的形象塑造，是过去舞台上鲜见的，新颖、别致，为杨丽萍所独有——它不仅来自杨丽萍得天独厚的身体素质和条件，而且也来自她对新生活的感受、体验，来自她对物态模拟对象的新的观察、新的认识、新的审美、新的处理，因而获得了新意而自成高格……在《雀之灵》中，她没有简单地把傣族舞蹈搬用，而是抓住了傣族舞蹈的内在动律，为了内容、形象及情感的需要做了大胆的创新发展，吸收了现代舞充分发挥人体运动的特点，创造了新的语汇，动作更加奔放、挺拔、舒展、浑厚，更富有现代感……在舞蹈结构上，《雀之灵》摆脱了民族舞蹈中通常袭用的描摹和再现生活的过程，作品不按孔雀生活的常规表现其活动程序，而主要抓住了"情"。舞蹈的安排与组织是跳跃式的，大胆的跳跃造成鲜明、强烈的情感冲击，给人以感染，避免了平铺直叙地表现生活过程的呆板、平庸。……杨丽萍的《雀之灵》其实是"系着土风升华"的"自我"的一种象征……①

虽然上文中所提到的《雀之灵》"抓住了傣族舞蹈的内在动律"这一点尚有值得商榷之处，但是作者对于《雀之灵》的整体评价——"系着土风升华"的"自我"的象征，是精练准确的。《雀之灵》作为 20 世纪 80 年代中国民族民间舞创作中的代表之作，集中地体现出这一时期人们对来自"民俗"的舞蹈资源的使用方式——在 21 世纪之后不断被被反思、质疑的"元素化"方式。

"元素化"的提法，最初是来自中国民族民间舞的教育领域。1978 年，北京舞蹈学院成立了"中国民间舞系"，这是我国舞蹈专业教育中第一个以"中国民间舞"（2001 年，该系更名为"中国民族民间舞系"）命名的舞蹈系部。为了获得专业教育的独立学科建制，自 1978 年以来，从事中国民间舞教育工

① 于平. 从《雀之灵》到《春之祭》——杨丽萍大型舞作创编述评[J]. 南京艺术学院学报，2020（4）：137.

作的教师们对民族民间舞的训练价值进行了长期探索和研究，最终提出了"三性原则"和"元素教学"的重要概念。所谓"三性原则"是指中国民族民间舞学科在专业教材建设方面的总体原则——

> 素材不等于教材，节目也不能代替教材。教材必须经过选择和提炼，选择的标准我以为应根据以下三个方面，即有代表性，有训练性，有系统性。①

将"教材"与"素材"进行区分，对于中国民族民间舞的学科建设有着重要的意义："素材"是为舞台创作实践服务的，它可以杂多，也可以新怪，无所谓规范更无所谓"科学"；而"教材"则是以科学化的专业训练为目的的，它必须规范、有效，服从训练与教学的目标。

"中国民族民间舞"最初的教学是通过广泛地整理与学习各个民族、地区的民俗舞蹈，来构建教材内容的。在获得独立学科建制之后，"中国民族民间舞"就需要跳出"课程"思维，进一步思考学科的整体结构。"代表性"②的提出，标志着"中国民族民间舞"在观念上发生了重要变化：这是"中国民族民间舞"首次明确表达了要对全中国各民族、各地区进行符合自身需求的"选择"。也就是说，"中国民族民间舞"不再以地方性、族群性民俗舞蹈的形态累积为建构自身的基础，它不再是"汉族＋蒙古族＋藏族＋各种民族／地方"的集合体，而是有能力在各个地区和各个民族的民俗舞蹈之间进行判断与选择，最终选出能够"代表"特定地区或民族的舞蹈形态，以此为基础来构建"中国民族民间舞"。在这样的观念和表述中，我们看到了"中国民族民间舞"已经树立起了坚实的自信心，并呈现出一种"为我所用"的主体感。

"训练性"与"系统性"的提出主要针对教材的功能和结构。一方面，教材的"训练性"凸显了"中国民族民间舞"对舞蹈的核心媒介——身体的关注；另一方面，对教材的"系统性"诉求也表达了"中国民族民间舞"为自身争取独立学科地位的决心。

"三性原则"为"中国民族民间舞"的教材建构提出了基本的思路，那么具体到教材内容的编制层面，究竟应该如何操作呢？也就是说，当我们已经从众多民俗舞蹈中筛选出具有"代表性"的素材之后，如何使其具备"训

① 马力学. 谈民间舞蹈教材的选择提炼[A]. 文舞相融——北京舞蹈学院中国民族民间舞系教师文选（中册）[C]. 上海：上海音乐出版社，2004：393. 原载《舞蹈》，1981年第1期。

② 此处的"代表性"是指教材提取的原则，不能与古典芭蕾舞剧中的"代表性民间舞"（即"性格舞"）混淆。

练性"和"系统性"呢？许淑媖提出的"元素教学"，为"中国民族民间舞"
的教材建设提供了具体可行的操作方法。

作为新中国舞蹈教育的早期师资，许淑媖在 20 世纪 60 年代就参与了北
京舞蹈学校中国民间舞教研组的教学工作，属于民间舞教材建设的核心力量。
"文化大革命"期间，由于被定性为"反动学术权威"，她被长期下放，直到
"文化大革命"结束才重返舞蹈教育岗位。20 世纪 80 年代，在经历中国舞蹈
界"本体"之思和西方现代舞的冲击之后，许淑媖对当时民族民间舞的教学
观念进行了深入的反思。

> 我们在教学上走过很多弯路，一九五四年从舞蹈学校建立起，开创
> 了一个新的阶段，就是要把分散的变为集中的，要把业余的变为专业的，
> 要把广场的变为教室的，这一个过程就是很艰难的……我们把"东北秧
> 歌""花鼓灯"做了一些分解，但是对"花鼓灯"的主要特征没有来得及
> 做剖析……当时我们仅仅做到了材料分类排队……分类排队仅仅是第一
> 步，就等于列了一个"菜单"，"汤菜类""炒菜类"等等。①

许淑媖认为，舞蹈学校初建时期的民间舞教材建设只是完成了"素材"
搜集与分类的第一步，类别之间的关系还没有呈现出明确的逻辑关系，教学
过程也还没能搭建起层层深入的结构，也就是说还没有具备教材应有的"科
学性"。

> 什么是科学的呢？科学性在教材上表现为互为依存和相互的制约。
> 作为专业的身体，表现在规格性和准确性，要达到规格性和准确性，就
> 要科学地循序渐进……只有经过反复的讨论和推敲，逐步的归纳，找出
> 它的规律，才能把自然形态的民间舞变成为有机的教学训练的教材，从
> 头到尾，在流动的过程当中贯穿这个规格，这是最重要的。②

如何才能让教材具备"科学性"？对于"中国民族民间舞"来说，什么
样的身体可以算作是"专业的身体"呢？许淑媖通过在国外的游学考察，发
现了"元素"。所谓元素，就是在将"中国民族民间舞"进行"类化"的基础
上，通过对节奏、力度、连接规律的分析，找出同一类型的"中国民族民间

① 许淑媖. 在采集中探索规律[A]. 文舞相融——北京舞蹈学院中国民族民间舞系教师文选（中册）
[C]. 上海：上海音乐出版社，2004：473-474. 原载《江西舞讯》，1984 年第 1 期。

② 许淑媖. 在采集中探索规律[A]. 文舞相融——北京舞蹈学院中国民族民间舞系教师文选（中册）
[C]. 上海：上海音乐出版社，2004：473-474. 原载《江西舞讯》，1984 年第 1 期。

舞"的"规律"①。在许淑媖看来，在世界舞蹈范围内产生深远影响的两大体系——芭蕾舞和现代舞，前者属于环环相扣、链条式的"整体性训练"，后者则是分解、萃取式的"元素性训练"。由于"中国民族民间舞"的舞台呈现形式本身是非常多样化的，这就要求"中国民族民间舞"的教材要能够容纳多种舞蹈样式。因此，"中国民族民间舞"无法遵循芭蕾舞从课堂到舞台紧密相扣的"整体性训练"。而现代舞的"元素性训练"不仅可以将"中国民族民间舞"对舞者身体的训练优势发挥出来，同时也能够为舞台创作开拓更为广阔的空间。许淑媖构想的理想教材应该是"综合性的教材，阶段性的插入，主体是汉族，就像结辫子一样，不知不觉地把各种能力都编进去了"。这种结构教材的方式一方面可以在学习的不同阶段选择最符合本阶段教学需求的、最具训练性的舞蹈形式作为主干教材，进而避免"中国民族民间舞"被淹没在舞蹈形式的海洋中；另一方面也凸显了"中国民族民间舞"作为训练体系的自足性，即脱离芭蕾或古典舞的基训模式，寻求符合"中国民族民间舞"自身"规律"的训练方式。20世纪90年代"龙族律动"②的开发以及一系列围绕"中国民族民间舞"基本功训练开展的教研活动都是为了探索符合"中国民族民间舞"自身规律的训练方式。

　　"元素教学"对"中国民族民间舞"产生了深远的影响：一方面，它强化了"中国民族民间舞"作为学科的"专业性"，使其不仅彻底脱离了民俗舞蹈的文化结构，更大刀阔斧地改变了民俗舞蹈的形态结构：本来各不相同的民俗舞蹈形式，通过"元素化"的提炼，能够在"元素"这一微观层面合并为"同类"，进而"提炼"出脱离民俗舞蹈原型的节奏、力度与连接规律；另一方面，"元素"的提炼方法为"中国民族民间舞"的舞台实践提供了创造性的形式基础："元素"的提炼将"中国民族民间舞"的舞台创作从民俗舞蹈中彻底"解放"出来——"中国民族民间舞"不再是对民俗舞蹈的审美化和舞台化，而是以对民俗舞蹈中动态"元素"的凝练为基础进行的创造性艺术实践。"元素教学"的观念，使"中国民族民间舞"开启了一种独特的审美符号实践，为"民间"的符号化的审美形象提供了形式基础。

　　正是"元素化"的思路，使得《雀之灵》这样的创作仍然能够被指认为"中国民间舞"。这是因为，"中国民间舞"已经不再是"民俗舞蹈"的一种延伸或美化，它不仅具备自身的艺术创作理念、舞蹈语汇的创作手法以及舞台

① 参见许淑媖. 在采集中探索规律[A]. 文舞相融——北京舞蹈学院中国民族民间舞系教师文选（中册）[C]. 上海：上海音乐出版社，2004：469-470.

② 参见马力学. 龙族律动的由来[J]. 北京舞蹈学院学报，1997（4）.

形象的建构方式，同时也形成了一种独特的审美表达。那些在民俗舞蹈形态中并不起眼的"元素"，经过艺术创作的放大和夸张，取代了民俗舞蹈的"有机体"式的自然形态。《雀之灵》中的手腕、手臂动态，《奔腾》中对蒙古族骑马姿态的创造性表现，都是将某一种民俗舞蹈形态中的特定"元素"进行提取、变形、夸张的结果。正是这些"元素"，既携带着民俗舞蹈的"魅影"，同时又创造出完全不同于民俗舞蹈的审美意象；既有来自民俗舞蹈的"熟悉"，又充满了舞台空间所创生的"神秘"与"陌生"。这种张力构成了当代中国民间舞的独特形式——一种内含民俗资源的现代审美表达，一种意在超越民俗文化的当代文化精神的表征。

第四节 《海浪》与舞蹈审美的新态势

几乎是在中国舞蹈界进行"本体"反思的同时，西方现代舞艺术以独具冲击力的形式魅力令国人眼前一亮。对于中国舞者们来说，发端于欧美的现代舞在肢体上不拘舞种，在题材上贯通古今的创作自由度，仿佛吹进舞蹈界的一股新鲜的劲风。人们意识到在民族与传统之外，舞蹈艺术还有如此广阔的天地和深邃的内涵，在民族题材与民间形式之外，舞蹈还可以如此抽象、深入地表现当代人的心理与状态。

1980 年，由资深的舞蹈创作者贾作光创作的舞蹈《海浪》在第一届全国舞蹈比赛上亮相。这部作品一改贾作光此前舞蹈作品的风格，使用了完全没有民族民间舞风格的舞蹈动作。男舞者的装扮令人很难确定他的"形象"——这究竟是一只在惊涛骇浪中振翅的海燕？还是惊涛骇浪本身？

《海浪》在当时的比赛机制中是令人"挠头"的作品。一方面，《海浪》的创作没有遵循明显的舞种属性，它运用了蒙古族的柔臂动态，但却没有蒙古族的舞蹈风格；它所创造的形象模糊游移，令人无法确认；它的情绪发展没有明确的线索，而仅仅是通过音乐信息进行暗示传达。另一方面，《海浪》中的动态形象灵活多变，动作的组织流畅新奇，舞者的手臂动态生动丰富，整个作品的情绪变化也颇为自然。面对这样的作品，似乎很难从当时已有的舞蹈分类框架中找到评价参照。

最终，这部作品获得了比赛的创作三等奖、表演二等奖。对于贾作光这样曾经创作过《鄂尔多斯》（荣获国际金奖）的资深编导来说，这样的奖项评定显然流露出了人们的"不解"。不过这部作品却并没有因一时的争议而被

埋没。

　　《海浪》的编导艺术手法在 80 年代之初还极为少见，也许是超前的艺术理念还一时难于让人接受，《海浪》在比赛中只勉勉强强得了创作三等奖。但是，不可思议的是，这个作品在随后 15 年里常演不衰，不但成为各个舞蹈团体的保留节目，而且还被作为"中国舞桃李杯比赛"的法定剧目。《海浪》长久不衰的剧场演出魅力，是中国舞坛在 20 世纪最后 20 年里创造的一个奇迹。[①]

　　这样的结果令人感到意外。通常来说，在舞蹈比赛这样的平台上，获得创作一等奖的作品最容易获得广泛的关注，也最容易成为"传跳"的作品。但是《海浪》却获得了与奖项并不相符的热情。也许是对于创作者盛名的追捧，也许是这部作品独树一帜的风格应了 20 世纪 80 年代人们想要突破舞蹈审美惯性的需求，也许是《海浪》对于男性舞者来说不啻为舞台表演的"试金石"……总之，《海浪》虽然没有在第一届全国舞蹈比赛中获得突出的奖项，但是却在当代中国舞蹈的发展史上留下了不可忽略的一笔。

　　贾作光曾经这样描述自己创作海浪的动机——

　　　　我早就有用舞蹈来表现海的意图，以海来抒发时代的感情，来讴歌祖国和人民。在"四人帮"统治年代，我的愿望未能实现，人民的海洋受到极左思潮的很大污染，我的舞蹈翅膀也被折断了，海燕受了重伤难以飞翔。"四人帮"被粉碎了，文艺得到大解放，我们自由了，舞蹈的翅膀重又鼓动起来，我表现海的理想实现了。这种感情是难以形容的，我要表现人民，用诗的语言表现她。大海是时代的精神，是人生的海洋、志向的赞歌；海燕是当代年轻人的象征，她迎着时代的滚滚海浪，自由自在地翱翔，充满了青春活力、希望和力量。这一切都是美的。我要使人们在海燕矫健的飞翔中得到美的启示。在海浪的波涛起伏中得到奋进的力量。我力图用身体为时代、为青年唱出一首赞美诗。[②]

　　贾作光认为《海浪》是自己早就想要尝试的创作题材，除了"海浪"在文学系统中所获得的多重意义之外，贾作光还赋予了这个题材另一个内涵——洗涤污染的力量。"翅膀"是他所选择的核心动态，一方面是因为手臂

① 冯双白. 新中国舞蹈史（1949—2000）[M]. 长沙：湖南美术出版社，2002：98.
② 贾作光. 海的诗——《海浪》创作谈[A]. 贾作光舞蹈艺术文集[C]. 北京：文化艺术出版社，1992：217. 原文发表于《舞蹈》，1981 年第 3 期.

的动态变化空间较大，能够留下深刻的视觉印象，另一方面用手臂模拟翅膀具有现实生活的基础，观众们更容易把握到舞蹈想要传达的形象。

在关于《海浪》的创作中，贾作光提到了重要的一点——"诗的语言"。所谓"诗的语言"，其实可以被理解为一种更加倾向于形式感的艺术语言。如果以日常语言为基点，那么戏剧、小说等文学体裁的语言风格显然更接近日常语言，而诗的语言则在一定程度上远离了日常语言，更集中地凸显语言自身的形式感。这也正是我们在《海浪》中所感受到的。

> 我创作《海浪》还想破除一种习惯的直观的叙事性舞蹈的概念形式。……我的《海浪》不是一个情节舞，但它是有内容的，它是一个舞蹈小品，它是凝集我在生活实践中所感受情感的结晶。它是以浪漫主义手法创作的，它是舞蹈诗。我将哲理暗示在主题深邃的抽象之中，让人去回味、联想。[①]

"叙事性"舞蹈其实是 1949 年之后 17 年间所形成的主流舞蹈形式。所谓"叙事"，并不是说舞蹈要像小说一样有复杂的情节，而是说舞蹈作品要有"情境""人物"，大型舞剧作品甚至强调"典型人物"的塑造。舞蹈的发展脉络要有具体的情节作为支撑。换句话说，"叙事性"的舞蹈往往在人物形象上是清晰确定的（英雄、工农兵、战士等等），在情节情境上是简明易懂的（事件或情绪的开端、发展、高潮、结束等），在主题表达方面是稳定直接的（火热的劳动、激情的革命等）。而贾作光在创作《海浪》时，则力求完成一种"诗"化的舞蹈表达，他将具体的意象——"海浪""海燕"与个人的感情，以及时代的精神关联起来，用"海浪""海燕"作为视觉形象，以个人感受和时代精神为这些形象赋予情感和情绪内涵。在具体的舞蹈结构方面，《海浪》同样没有采用常见的起承转合模式，而是紧密地与音乐变化、空间调度相协调。

> 在舞蹈处理上，开端作了剪影处理。演员背向观众，坐在平台上，伏腰低头，伸出的两臂张开，刚好把整个大海拥抱起来。……此后的动作，忽而作海燕展翅，忽而形成波浪起伏，这两个形象相互配合而且有机地联接起来，让人们在产生美的联想的同时，在视觉上构成一个具体而又完美的舞蹈造型。
>
> 接着，演员从平台上下来，又是海浪与海燕这两组动作交替使用……

① 贾作光. 海的诗——《海浪》创作谈[A]. 贾作光舞蹈艺术文集[C]. 北京：文化艺术出版社，1992：217.

这些动作具有鲜明的形象性……我顺着这一情绪继续发展，为了进一步显示"海浪"这一主题，以地面跪翻的动作作为铺垫，那形象宛如孕育着巨大力量，随时都可能激起滔天巨浪。接着，演员从纬角横移，完全以翻滚为海燕的造型，以此形象显示海燕迎风击浪、勇敢无畏的性格。……

从上面简略的介绍可以看到，我是借用音乐的复调式手法来处理舞蹈内容的。……海浪和海燕的舞蹈形象在完整的布局中，有规则地交替出现，井然有序地在律动中显出鲜明的艺术造型，使其在对比中和谐地熔铸在一起，有主有宾，相映成趣。①

可以看到，贾作光所说的"音乐的复调式手法"其实是在强调动作形象中的两条主线——"海浪"与"海燕"。这两个形象在舞蹈中既有相对独立，可以清晰辨识的部分，也有融合接续，难分彼此的部分。这样的艺术处理对当时习惯以故事、情节、人物关系为主的舞蹈欣赏方式是非常具有挑战性的。

贾作光创作的《海浪》运用蒙古族舞蹈手臂动作的基本样式创作出新的时代造型，并在音乐复调手法的运用上将一个舞者以"海浪"与"海燕"的双重身份来解构不同空间的舞蹈形象。虽然《海浪》只获得创作三等奖，但作品的创作手法无疑是一种超前意识，并通过身体语言的重新挖掘与心理空间的单项描摹来更好地诠释作品。②

《海浪》不仅挑战了当时的舞蹈审美惯性，同时也为后来的舞蹈创作探索并打开了新的创意空间。这部作品的创新性主要体现在以下几个方面——

第一，在舞蹈题材的选择方面，《海浪》大胆地选择了"融合"创意。也就是说，舞蹈的"题材"在一部作品中由单向变成了双向。此前的舞蹈创作题材，通常只以某一个具体表现对象或情境、人物为核心，《海浪》则开始尝试将两种完全不同的形象通过动态之间的关联与沟通，在舞蹈作品中完成不同形象的意象统摄。这就要求创作者对于两个形象之间的视觉意象关联有长期的观察和思考，同时要在动作组织方面有非常成熟的技巧，不能用"拼贴"的方式简单地将不同动作形态之间进行连接，而要寻找到两种形象在身体动态上的内在相似性，提炼出相应的舞蹈动作组织，让两种形象的内在节奏在

① 贾作光. 海的诗——《海浪》创作谈[A]. 贾作光舞蹈艺术文集[C]. 北京：文化艺术出版社，1992：217-218.

② 张巍. 1946 年以来蒙古族创作舞蹈发展历程探析[D]. 中国艺术研究院，2010：40.

动作表达上呈现出"浑然一体"而又"依稀可辨"的状态。

第二，在舞蹈结构的组织方面，《海浪》打破了叙事化、情节性的发展线索，而是遵循了动作自身的发展逻辑。从最初局部身体的运动，逐渐放大至全身动作，再发展到翻滚、跳跃等高强度技术动作。这样的结构组织将舞者身体动作的发展线索非常清晰地呈现在作品中，使得观众的注意力可以从情节、情绪的"因果"链条中解放出来，去关注舞者身体动作的力感和质感，更多地感受到一种来自舞蹈艺术"本体"的形式感染力。

第三，在舞蹈构建的心理想象空间方面，《海浪》基本脱离了"日常经验"的范围，将舞蹈鉴赏带入到一种想象、联想的审美经验中。无论是表现一个劳动场景还是一个革命人物，或是一个有着情节发展的小型舞剧，这些舞蹈所表现的都是一种来自"日常生活"或"日常经验"的内容。而艺术的独特魅力并不仅仅是对"日常"的审美化，也许工艺美术尚有此一功能。不过，音乐、舞蹈、绘画等基本脱离实用功能的艺术形式，其真正魅力并不在于能够审美化地呈现日常经验，而是能够将日常经验中无法明确把握到的意象、感知和感受通过艺术的形式传达出来。《海浪》就是将那些关于大海、波涛、海燕、生命与自然等意象的感知和想象进行了高度凝练和融合，通过这些在日常经验中本不必然相联的形象及其"意义"，构建了一个属于舞蹈作品的想象空间。在这个空间里，那些在日常生活中看似没有绝对关联的事物和形象成为同一种情绪与内涵的表征，将观众带入一个以通感为基础的联想性审美空间。

题材的多向性、结构的形式化以及审美的联想化，构成了《海浪》在当代中国舞蹈创作中的独特魅力。《海浪》所代表的创作观念在很大程度上突破与扭转了曾经过度模仿"现实"，机械地"表现生活"等创作惯性。贾作光在自己的舞蹈创作经验中非常注重"节奏"的功能——

> 简单地讲，舞蹈的节奏——也是一种感情语言的体现——可以说是整个作品中各个个别部分和形象，在心理上和感情上表现舞蹈艺术的功能作用。舞蹈是伴随着节奏而存在的。凡是舞蹈动作开始时也就跟着产生了节奏。如果说生活给予艺术节奏的组织基础，那么艺术更不能离开节奏而存在。

> 然而，从生活中搬来的节奏可能是零散的、不明显的，不规则和不十分固定的。但为了表现出生活的真正节奏，把生活中的动作提炼成舞蹈语言时，就需要从节奏中组织舞蹈作品。特别是从音乐内容中找到节

奏。必须注意舞蹈的节奏，不仅是在速度的快慢中或力度的强弱中，以及动作中的幅度大小里看到节奏的变化；更重要的应该把舞蹈、舞剧内容的戏剧情感作为表达作品主题思想、节奏的杠杆。①

在贾作光看来，"节奏"不仅是动作遵循的速度、节拍，而是一种与心理和情感同构的结构化的形式。动作的速力变化、舞蹈段落间的转换、表演情绪的堆叠都是在"节奏"的统筹下组织在一个舞蹈作品中的。他所强调的现实生活与舞蹈语言中"节奏"的差异，就是要指出舞蹈作品的"节奏"是对生活的凝缩式的呈现。这种"呈现"之所以能够产生不同于"生活"的艺术感染力，恰恰是因为它把握住了"情感""思想"的节奏。换句话说，《海浪》不是为了将"海燕"或"海浪"在生活经验中的形态进行美化与集中，而是要将存在于"海燕""海浪"这些客观对应物之中的"情感节奏"提取出来，将翅膀振动的节奏、潮水涨退的节奏、乃至大自然阴晴变换的节奏和生命力盛衰交替的节奏熔铸于舞蹈形象中，以此来表达创作者所感受到的时代精神。

《海浪》的创作观念在 20 世纪 80 年代是非常有代表性的。同样是在第一届全国舞蹈比赛中，《希望》《再见吧，妈妈》等作品都在不同程度上体现出类似的创作观念。

> 从当时的时代创作氛围来看，军事题材舞蹈作品长期以来只能弘扬军性，人是阶级的人，只有阶级性而不能论及人性。1979 年《刑场上的婚礼》和《割不断的琴弦》，则突破了这种僵化的英雄主义美学观念，从此舞蹈中的人文关怀的主题初露端倪，直到 20 世纪 80 年代初《再见吧，妈妈》的出现，使这一创作理念得到了进一步的展开。②

> 《希望》打破了传统的舞蹈思维方式，作品中没有具体时期的标志性事件，也没有具体阶层人物的标志性服装，编导让舞者只穿一条短裤，淡化了人物的身份，试图用一种抽象的综合的人物形象来概括处于"文革"后改革开放初那种大背景下整整一代人的心理状态。③

这些作品在当时引发了广泛的关注，人们对这些作品的诞生既充满惊喜，

① 贾作光. 海的诗——谈舞蹈节奏的作用：节奏动力的核心，是神韵和形韵的集成[A]. 贾作光舞蹈艺术文集[C]. 北京：文化艺术出版社，1992：61. 原文发表于《舞风》，1984 年第 1 期。

② 刘敏. 中国人民解放军舞蹈史[M]. 北京：解放军文艺出版社，2011：318.

③ 刘敏. 中国人民解放军舞蹈史[M]. 北京：解放军文艺出版社，2011：324.

又不免迟疑。惊喜的是，舞蹈艺术的形式魅力得到了极大的展现，在模拟现实之外，开辟了一条通向更加深邃和神秘的心理结构与情感结构的道路；迟疑的是，这样的变化会将舞蹈创作引向何方？会不会出现一种"去民族化""泛形式化"的创作潮流？

如今来看，以《海浪》为代表的这一批作品对于当代中国舞蹈的发展来说是至关重要的。正是这些作品凸显出舞蹈艺术的形式规律，突破了此前一直局限在"三化"范围内的舞蹈创作观念，使得中国舞蹈作品的创作趋势发生了明显的变化。同时，正是这样敢于"融入"现代语境的舞蹈创作实践，为世纪之交的全球化趋势奠定了基础——当我们能够放眼世界，理解"他者"的时候，当代中国舞蹈才能更好地立足本土，不断地创造属于民族的舞蹈。

第五章　宏大命题·古典想象·私人叙述：
当代舞蹈批评与思想的文化取向

　　1994 年 12 月 5 日，"中华民族 20 世纪舞蹈经典评比展演"的颁奖仪式在北京友谊宾馆贵宾楼举行[①]。"在行将逝去的 20 世纪，我们中华民族平均每 3 年才出一个'经典'。不过好在我们毕竟积累了 32 个'经典'，我愿意相信它们不仅仅属于'让后人永记'的历史，而且会在下一世纪的舞蹈创作中起到'典范作用'。换言之，它们应该不仅仅是一种历史标志而且是一种未来导向。"[②]

　　仿佛漫长的 20 世纪已经落下了帷幕，对于当代中国舞蹈来说，这几乎是一个"从无到有"的世纪。在这一场由中国文联、中华民族文化促进会、中国舞蹈家协会、中国艺术研究院舞蹈研究所、中央电机台、嘉利国际文化艺术传播公司联合主办的"经典"评选活动中，共有 571 个报名作品和 432 个推荐作品。最终，此次评比共有 76 个作品被提名，其中 32 个作品获得"经典作品"称号。7 月 13 日，评选结果经中宣部、文化部审核正式生效[③]。

　　虽然名为"中华民族 20 世纪舞蹈经典评比"，不过这些获奖作品中最早的两部是吴晓邦在 20 世纪 30 年代末到 40 年代初创作的"新舞蹈艺术"——《游击队员之歌》《饥火》。剩下的 30 部作品均为 1949 年之后创作。这些"经典作品"包括音乐舞蹈史诗、舞剧、独舞、双人舞、三人舞、群舞等当时常见的各种舞蹈作品形式，在风格上囊括古典舞、民间舞、现代舞等不同舞种，在题材方面同样也是丰富多元：既有宏大叙事如《东方红》，也有较为个性化的情感表达如《残春》，既有表现劳动场景的《摘葡萄》《丰收歌》，也有追求超越性精神和传统美学意境的《海浪》《春江花月夜》。

①　参见冯双白. 艺术大道继往开来——记 20 世纪舞蹈经典评比展演[J]. 舞蹈，1994（6）：4-5.

②　齐雨. 1994：中华民族 20 世纪舞蹈经典评比[J]. 艺术广角，1995（2）：10.

③　茅慧. 新中国舞蹈事典[M]. 上海：上海音乐出版社，2005：427.

当 20 世纪的代表性舞蹈作品呈现出如此纷繁丰富的审美趣味和形式特征时，可以说这是当代中国舞蹈发展之繁荣的表征。而站在世纪之交的节点上，当代中国舞蹈似乎面临着更加复杂的前景。经历了 20 世纪 80 年代的"本体"探索，整个舞蹈界在形式研究方面有了一定的进展，宽松包容的创作环境激发了不少实验性的舞蹈创作实践。随着国家全球化参与度的不断加深，人们已经在日常经验中深切地体会到某种内在的变化。互联网的飞速发展、消费方式的变化、文化经验的变迁……面对文化全球化的趋势，当代中国舞蹈的"文化主体感"得到了极大的强化。如何在世界舞台上彰显中华民族文化的价值？如何去触碰和表达当代中国人的独特感知？如何重述与阐释那些曾经在中国文化传统中留下的伦理与美学命题？正是对类似问题的思考与回答，构成了世纪之交中国舞蹈的发展方向。

总体来看，这一时期的舞蹈批评和思想主要呈现出三种趋势：第一，关注舞蹈作品中民族层面的美学与文化表达，相比于对形式审美的探讨，更愿意对那些致力于构建一种能够提升到"民族""国家"层面的文化审美形态的舞蹈作品进行阐释。第二，关注舞蹈作品中一些更具私人化或者说"现代性"意识的表达，性别、身份、关系等文化研究主题开始成为舞蹈批评的内容。第三，关注在票房、市场上获得认可的舞蹈作品，尝试为消费文化与舞蹈创作的"联袂"提供一种理论性的分析和认同。

第一节 《黄土黄》与宏大"民间"叙事

在"中华民族 20 世纪舞蹈经典评比"结果公布之后，有人这样评论：

> 当我为"舞蹈经典"的评比而高兴之时，却不能不在"培养跨世纪人才"这样一个关系到祖国命运、民族前途的背景下来反顾我们当下舞蹈创作中的"隐忧"。我注意到一个事实，在 32 个"舞蹈经典"中，由 40 岁以下的编导创作的只有 4 个……[①]

漫长的 20 世纪几乎是当代中国舞蹈发展的全部历程，当代中国舞蹈的发轫、流变，以及整个话语格局和形态结构都在 20 世纪完成了最为重要和关键的建构。

① 齐雨. 1994：中华民族 20 世纪舞蹈经典评比[J]. 艺术广角，1995（2）：12.

　　虽然上引文章的论者认为 20 世纪的"舞蹈经典"中年轻编导的占比显得过低，但是考虑到 20 世纪后半程中，中国舞蹈的发展主要集中于 1949—1966 年的 17 年间和 1979 年之后近 20 年间，这样的评比结果也是可以理解的。毕竟，1979 年之后的舞蹈创作，虽然在 80 年代中期之后迎来了一个蓬勃发展的时期，但这些作品问世的时间较短，而在"经典"的定义中，经得住时间和历史的打磨与淘洗是非常重要的一个标准。以这个标准来看，不少年轻编导的舞蹈作品虽然已经获得了业界的高度认可，但其问世时间距离"评比"开展尚不足十年，以"经典"之历久弥新的艺术标准来衡量，显然还需要时间的沉淀来证明这些作品的"经典"品质。

　　不过，即便如此，依旧有少数由年轻编导创作的作品成功跻身"经典"之列，而这些作品所代表与凝缩的则是当代中国舞蹈创作在走出十年"停滞期"后，最具创造性的艺术想象力和表达力。张继刚与他的《黄土黄》便是其中格外令人注目的案例。

　　《黄土黄》是一部首演于 1991 年的舞蹈作品，这部作品不仅是张继刚编导生涯中的彪炳之作，同时也可以被看作是中国民族民间舞在舞台创作方面"里程碑"式的作品。当然，绝大部分艺术创作者最具代表性的作品都不会是自己的"处女作"，毕竟艺术创作实践的经验和风格也是需要时间积累的，张继刚也不例外。

　　张继刚的作品在舞蹈界引起关注始于 1987 年的一场大型民歌舞蹈晚会《黄河儿女情》。这部作品以 30 多首山西民歌为基础素材，编创了 12 段精彩的舞蹈，以"劳动""爱情""欢乐"三个板块，串联起整台晚会。在这台晚会中，产生了许多至今还为人们所津津乐道的作品，如《看秧歌》《送情郎》等。张继刚在这台晚会中，运用民俗舞蹈素材，呈现出一种令人震撼的舞台效果，他在民俗舞蹈素材的组织与运用方面，有着非常独到的艺术手法。在他的作品中，"民间"开始脱离曾经单纯、质朴但略显简单的舞蹈形式，而是成功地营造出一种宏大、深邃，充满生命体验和历史厚度的审美意境。这些作品之所以在当时引发普遍关注，一方面是因为这些作品自身的艺术品质，另一方面当时整个民族民间舞创作的低迷氛围也在很大程度上造就了人们对张继刚及其作品的热切期待。

　　1979 年之后，随着文艺创作的全面复苏，以及改革开放所带来的中国社会的结构变化，"中国民族民间舞"在舞台创作方面面临着一定的困境。

　　冯双白曾描述过这种"困境"——

当十年浩劫后，人们需要审视已往的一切，批判性地反思，对历史和自己做有个性的判断并付之于舞蹈形象之时，民间舞似乎不适用了。一些有胆识的舞蹈编导们，在相当长的一段时期里，苦苦寻找用中国民间舞的高度风格化的动作素材塑造有个性光彩的舞蹈形象的道路，特别需要解决用民间舞刻画现实生活中的人物形象的难题。①

这一段话其实浓缩了当时围绕"民间舞"的多个话题。

"民间舞"在这里首先不应被理解为民俗活动的舞蹈行为，而是一种在当代中国舞蹈中占据重要地位的舞蹈艺术形式。冯双白亦明确指出，"民间舞"是塑造舞蹈形象的艺术手段，而"高度风格化"的民间舞动作乃是舞蹈创作的"素材"。如果我们可以将特定风格的舞蹈动作视为"素材"的话，那么在一定程度上来说，无论是何种风格的舞蹈动作（古典风格、民间风格、流行风格、现代风格）在"素材"层面上是一致的，即同为构成舞蹈形象的素材基础。但是，冯双白又提出：面对批判性的反思，"民间舞"在塑造具有"个性判断"的舞蹈形象时，似乎"不适用"了。这无疑说明在人们的观念中，"民间舞"在塑造舞蹈形象方面是有"界限"的。可见，虽然经历了80年代中期热烈的"本体"讨论，但是在当代中国舞蹈的整体观念中，"风格化的动作"与特定的舞台形象之间总是存在着某种类似"固定搭配"的模式。正是基于这样的观念，人们才会觉得"民间"作为一种高度动作化的风格，在塑造当代舞蹈形象或表达现代生活经验时，总有一道难以跨越的藩篱。

很难说上述这种"风格即边界"的观念是否具有稳固确切的现实基础，但是张继刚的创作突破，在一定程度上正是因为他能够将自己的创作实践从这一观念中解放出来。在张继刚的作品中，人们看到了一种对风格化动作的别出心裁的审美组织方式，其效果突破了动作风格本身的限制，创生了此前在"民间"风格为主导的舞蹈作品中少见的艺术意象。

张继刚1956年出生在山西榆次，12岁进入山西省歌舞剧院学习舞蹈，15岁开始陆续承担大型舞剧中的主要角色，17岁开始参与创作。1987年，在《黄河儿女情》引发广泛关注之后，他进入北京舞蹈学院编导系学习。1991年，张继刚为当时北京舞蹈学院中国民间舞系创作了专题晚会《献给俺爹娘》。这台晚会既是中国民间舞系首届教育专业的毕业演出，同时也是张继刚的个人作品专场。《黄土黄》就是这台晚会上的最后一个节目。

在这台晚会中，凭借对山西地区民俗舞蹈样式的熟稔，张继刚能够提取

① 冯双白. 人生滋味——张继刚的舞蹈世界[J]. 舞蹈，1995（6）：20.

出既具有"风格"辨识度和地域特色的动作素材，同时通过对这些舞蹈动作的审美组织，令其产生了明确的情感指向，产生了一种独特的舞台效果。

> 张继刚的舞蹈世界里有着形式单纯而效果强烈的艺术特色。他常常采用动作反复、造型反复、动律累加或递减等艺术手段，在单纯的舞蹈动态中创造多重的时空变化。如此，作品常有一咏三叹，回旋往复之韵，更有循循不已，渐臻浓郁之境。
>
> ……然而，单纯并不等于苍白，苍白的累加依然是苍白，更显出贫乏。张继刚所用的单纯，在形式上是动作造型的精当和动律韵味的纯净，其内涵指向则是独特的人生滋味。①

张继刚作品的独特之处在于动作形式的组织方式。他往往使用一些看似简单、缺乏变化的舞蹈动作，通过独具匠心的动作组织手法，去营造某种超越"民间审美"的舞台意象。以《黄土黄》为例：作品开始于一片昏黄的灯光中，天幕上的黄土高原满是沟壑的土地让观者觉得无比荒凉，而在天幕的尽头，依稀可见一个汉子的背影。紧接着，一个接一个的人影从天幕尽头走出，步履看似散漫，却透着无比的坚定。演员出场的近 10 秒内，舞台上没有任何舞蹈动作，所有的演员只是在音乐中走动，但是这看似简单的处理，却让观者感受到一种肃穆和一种酝酿中的奔涌的力量。随着一声呐喊，舞台上灯光大亮，一群身系胸鼓的汉子以大幅度的"骑马蹲裆"式蹭蹉步，由舞台后方向前方逐寸移动。在从舞台后方向台口移动的、长达四个八拍的时值中，演员们没有任何上身动作的变化，只是保持同一舞姿稳定不动。然而，稳定的上身舞姿与负重前行的蹭蹉步形成了一种独特的张力，四个八拍的重复动作将这种张力逐步放大，一种阳刚朴拙的"力"在整个舞台上铺撒开来，凸显出生活在黄土高原上的人们的坚韧。

整个作品的动作语汇并不复杂，但是这种看似简单的动作却有着不简单的效果。作品在动作形式的组织上最突出的特点就是"重复"。这种处理通过同一个动作的不断叠加，放大与凸显动作形态中蕴含的情感指向，最终形成某种文化意象。在《黄土黄》中，编导着意强调一种向下的"力"，减少动作中向上的动势。作品结尾处，群舞不断重复的跳跃动作并非以向上腾跃的动势为主，而是强化跳跃时向外放射的动势。身体重心的下降和四肢向外打开的动势减弱了跳跃动作常见的轻盈与灵活之态,却凸显了执著与朴拙的气质，

① 冯双白. 人生滋味——张继刚的舞蹈世界[J]. 舞蹈，1995（6）：20-21.

营造出与土地的亲近之感。

张继刚没有将注意力放在提取创造或美化更新民俗舞蹈的动作语汇上，而是着力去思考如何用动作自身的逻辑来形成具有表意性的情感效果。

正如北京舞蹈学院资深教授吕艺生所言：

> 黄土的历史，创造了黄土文化，造就了张继刚，造就了张继刚的舞蹈。他运用这种文化，发挥这种文化，还应用了现代编舞技法，"不断重复"的"主题再现"，产生了很强的力、动作的力和艺术感染的力。……张继刚是个用舞讲故事的能手，他的故事讲得好，讲得人们爱听，爱看，至少有三点，一是他会处理虚实关系，有话则长，无话则短。第二是他善用新的时空观念讲老故事，不管多"老"的故事，运用新的时空手法，都会使人产生"陌生"的新鲜感。第三是他善用"舞"讲故事，丢弃长期与舞为"伴"的哑剧的幽灵，在情节中找到舞的自身，找到情节中舞的语言的灵悟之点。[①]

很多人认为张继刚的成功在于他长期浸润在山西地区民间舞蹈中，对当地的民风民情有着深刻的理解。当然，这种理解的确帮助张继刚更好地把握住了当地民俗舞蹈中积淀着的文化情感，但是这并不足以构成其作品的令人震撼的审美效果。综观张继刚的舞蹈作品，其独到之处乃在于对作品形式的把握。

首先，作品的结构细致有序，起承转合明确流畅。在《黄土黄》中，"松散—集中—分述—强化—堆叠"的结构处理非常精准地把握了舞蹈欣赏过程中观众的心理节奏。"松散"的开场结构提供神秘氛围和审美期待；"集中""分述"通过不同舞段的形态对比呈现出作品内在情感的丰富性；男性的阳刚之美和女性的柔韧之美在对比处理中愈发鲜明；"强化"将此前分而述之的审美意象归拢并导入到一个更具强度的情感意象中；最后通过"堆叠"将作品的情感力度推向顶点。这种对作品结构的自觉意识和深度把握，完全不同于民俗舞蹈活动。自然形态下的民俗舞蹈往往遵循仪式结构或是民俗活动的固定程序，旨在完成特定的仪式功能，而在张继刚的作品中，舞蹈形态则完全按照舞台审美需求进行组织，以求最大限度地发挥舞蹈形态的审美感染力。在这个意义上，使用来自山西或是河北的民俗舞蹈素材对作品的呈现而言并无本质上的差别，重要的是作品自身的审美结构是否足够完善。

① 佟理. 张继刚舞蹈创作研讨会——中国文联"世纪之星"工程[J]. 舞蹈, 1996 (3): 5.

其次，对于舞蹈动作的处理完全遵循了舞台与审美的逻辑。张继刚作品中的动作组织是非常有特点的，他对舞台观演的视觉形式逻辑熟稔于胸，例如突出身体局部，如手、脚的细微动态，形成视觉上的"显著点"，通过简单动作的组合与动作群组之间的错落等手法丰富作品内部的视觉节奏。同时，张继刚深谙舞蹈作品中调动与渲染情绪情感的技术：他常常将具有某种情感指向的动作反复叠加，在铺垫的过程中逐步增强情感力量，令其水到渠成，而很少通过单个动态的爆发性渲染感情。与新中国成立初期仅仅通过美化民俗舞蹈动作或按照内容限定进行编排的舞蹈作品相比，这些艺术手法的使用已经显现出高度的审美自觉，形式自身的艺术张力得到了足够的发挥空间。

最后，作品表达的主题以及情感意象已经远远超出了"民间"的审美内涵。当人们谈论张继刚的作品时，很少会将其描述为"山西汉族民间舞蹈"。这是因为张继刚作品中使用的动作形态已经从其产生的民俗语境中完全抽离出来，成为可以承载"新的意义"的抽象形式，服务于创作者的表达意图。这些动作通过特定的组织方式，形成了一种全新的表意结构，建构出完全不同于民俗舞蹈的情感意象。正是通过这种抽象与重组，区域性的民俗舞蹈形式得以嵌入到对民族精神的宏大叙事的语境中。

这些独特的艺术手法，使得张继刚的作品呈现一种不同于出此前"民间舞"作品的审美特性。这种审美特性的生成乃是多重因素相互激发、彼此激荡的结果。

第一，"民间舞"作为一种舞台艺术形式，在审美与表达层面上有着求新求变的内在需求。经历了80年代关于"本体"以及舞蹈观念更新的大讨论，当代舞蹈的创造性和审美性在一定程度上获得了共识。所谓"创造性"是指舞蹈不再囿于特定的动态风格，而是善用舞蹈形式，在更广阔的文化传统与现实生活中寻找那些能够呈现现代中国经验的舞蹈形象、舞蹈题材。这也就要求"民间舞"要脱离曾经对民俗舞蹈形态进行编排美化或戏剧化处理的创作思路，而是要将"民间舞"作为一种风格化的动作，去寻找并营建既是从"民间"审美层面"走出"，但又能具备进一步提升或拓展空间的审美意象。而"审美性"则是指从事"民间舞"创作的艺术家们对当代舞蹈作品形式的审美特性有着高度自觉。当代舞蹈艺术是与"剧场"这类现代艺术空间共同发展的，这就决定了当代舞蹈艺术不同于传统舞蹈样式或民俗舞蹈行为的核心特征。"剧场"乃是为审美诞生的专门化空间环境，加上现代剧场中不断发展的舞台装置技术和舞美设备，当代舞台表演艺术已经是一种融合了现代科技、表演艺术的综合性艺术形式。"剧场"的观演空间决定了舞台艺术形式的

组织方式，而其目的则是生成一种在剧场审美空间中的、基于综合感知的审美意象，这就决定了舞台上的"民间舞"作品必然要依照剧场空间与舞台的审美逻辑来建构自身的形式，而不再是以民俗活动中的人际交往、祭祀遗存或是自娱自乐等功能作为形式的内在组织结构。无论是"创造性"还是"审美性"，都是需要在不断拓展表达内容与表意空间的基础上，来适应特定历史时期的文化需求。

第二，"寻根"的兴起在多种艺术表达形式之间形成了某种呼应与沟通。20 世纪 80 年代，"寻根"首先在文学领域逐渐形成热潮。

> 有人称 1985 年是"寻根年"。这一年韩少功在文坛率先举起了"寻根"的大旗，发表了被誉为寻根宣言的《文学的"根"》。接着，阿城的《文化制约着人类》，郑万隆的《我的根》《现代小说中的历史意识》，郑义的《跨越文化断裂带》，李杭育的《理一理我们的"根"》《在文化背景上找语言》等寻根理论文章相继出炉，贾平凹的《四月二十七日寄友人书》也体现了他的文化寻根意识，这些都把寻根推向高潮。①

这样一种文学思潮的出现，体现了改革开放之后，中国文艺界面对西方文艺作品以及文艺流派的涌入，所激活的强烈"主体感"。如何在与西方文艺思潮的互视中，构建不同于的文化上的"自我"，成为"寻根"文艺的核心动力。

> 文学要寻"根"，即在韵致独特、情境超拔的艺术世界中发掘民族文化的深厚底蕴，作为一个理论问题，却是由一群青年作家率先提出来的，而"始作俑者"当首推湖南青年作家韩少功。他明确提出："文学有根，文学之根应该深植于民族传统文化的土壤里，根不深，则叶难茂。"在他看来"不能模仿翻译作品来建立一个中国的外国文学流派"，"中国还是中国，尤其在文学艺术方面，在民族的深厚精神和文学艺术方面，我们有民族的自我，我们的责任是释放现代观念的热能，来重铸和镀亮这种自我"。②

与这种寻求文化"自我"相伴随的，是被称为"文化断裂带"的历史观念碰撞。

① 周引莉. 从"寻根文学"到"后寻根文学"——试论新时期以来文学中的文化意识[D]. 华东师范大学，2010：12.

② 潘凯雄. 1985 年文艺理论批评综述[J]. 文艺理论研究，1986（3）：78.

　　阿城认为："中国文学尚没有建立在一个广泛深厚的文化开掘之中，没有一个强大的、独特的文化限制，大约是不好达到文学先进水平这种自由的，同样，也是与世界文化对不起话的。"

　　郑义则认为："五四运动曾给我们民族带来生机，这是事实，但否定得多，肯定得少，有隔断民族文化之嫌，恐怕也是事实？'打倒孔家店'，作为民族文化最丰厚积淀之一的孔孟之道被踏翻在地。不是批判，是摧毁；不是扬弃，是抛弃。痛快自是痛快，文化却从此切断。"

　　李杭育又认为："我们民族文化之精华，更多地保留在中原规范之外，规范的、传统的根大都枯死了，五四以来我们不断地在清除这些枯根，决不让它复活。规范之外的，才是我们需要的'根'，因为，它们分布在广阔的大地，深植于民间的沃土。"①

　　可以看出，"寻根"其实是一次在现代性进程中的反思和回溯。经历了十年停滞期的文艺界，在面对改革开放之后迅速融入世界体系的中国时，倍感虚弱。这种"虚弱"在一定程度上确实与上述"文化断裂带"有一定的关系。在舞蹈领域内也同样如此。

　　　　"十年一课"，极左思潮留下的伤痕，新时期思想意识上的空前活跃，文艺上的寻根热，都将舞蹈带入了"思考"的天地。舞蹈要"载道"和"言志"都必须要取得"情"与"理"的优势，必须把视点投到社会、投到人、投到人与人之间的矛盾中，从各个角度去弹拨人们的心弦，迈进审美的多维层次。舞蹈如何越出个体审美的经验和理想，从"小我"进入"大我"，又是十年来探索的主要课题。②

　　相比文学领域，舞蹈界的"寻根"似乎更加倾向对创作题材与艺术形式的探求。究其原因，也许是因为舞蹈的"文化断裂带"在某种程度上是客观的、无须讨论的"事实"。早在明清两朝，纯舞蹈形式就已日趋稀少，随着明清时期话本、戏曲的兴盛，舞蹈作为一种独立艺术样式，其发展进程几乎已经停滞了。因此，20世纪中期以来的当代中国舞蹈，可以说是在中国社会现代性进程中重新被"建构"和"发现"的。所以，对于当代中国舞蹈而言，"寻根"的目光也就从更为宏阔的"儒释道"传统中抽离，转而集中于更加具象的"社会""人"与"民族""国家"等主题。

① 潘凯雄. 1985年文艺理论批评综述[J]. 文艺理论研究, 1986（3）：78-79.
② 蒲以勉. 舞蹈创作十年（1976—1986）流向杂感[J]. 舞蹈, 1986（8）：4.

第三，20 世纪 90 年代加速的改革开放步伐所引发的文化反应。自 1979 年改革开放政策逐渐在全国开展落实，十余年的时间里，中国社会、经济、文化领域都发生了重大的变化。城镇化程度飞速提高，国民经济稳步增长，文化思想领域异常活跃多元，与之相应的，人们的生活经验与心理体验也发生了骤变。对于舞蹈界来说，1949—1966 年的 17 年间，"向民间学习"的文艺思想占据着创作、批评活动的主流。然而，随着自改革开放以来，中国社会结构的改变，"民间"自身已经出现了"新貌"。

> 现代化与改革开放的大潮扑面而来，以其排山倒海的气势震荡着神州大地，震撼着炎黄子孙的心灵。……
> 历史悠久的民族民间舞蹈（下简称民舞）是民族传统文化的组成部分，和其他文化形态一样，是我们民族的智慧结晶。在相当长的历史时期里，它在社会生活中占据着无可争议的位置，充分实现了自身的价值。然而，时过境迁，在传统文化经受全面审视的今天，民族舞蹈艺术同样在接受时代的抉择，面临着各种各样舞蹈文化的挑战。舞蹈界的有识之士也在思考：传统的民间舞蹈文化在现代化的进程中还能不能发挥作用？是继承还是舍弃？形势是严峻的。不是吗？面对来自西方的迪斯科、霹雳舞的冲击，已经有人在惊呼"民族舞蹈的危机"了。①

如果，"民间"已经在现代化进程中日益衰微，那么"向民间学习"的艺术思想与批评准则也就必然会发生松动和改变。与此同时，关于"民族"的舞蹈艺术形式建构也同样要面对新的历史语境：如果说，1949—1966 年间的"民族"舞蹈是要在自身的传统中"提炼"出来一种能够代表中华民族的舞蹈形式，那么进入 20 世纪 90 年代的"民族"舞蹈，则要能够在世界舞蹈领域的文化框架中，构建一种能够充分代表中华文化传统、并且能够与其他文化传统进行"对话""交流"的文化形象。这也就要求"舞蹈"不能仅仅作为一种对于艺术形式的探索，还要能够恰切地表达与传播特定传统内的文化观念与生命体验。正是这样的时代要求，激发了舞蹈创作者们的激情，去努力构建一种能够准确捕捉与呈现"民族文化"的舞蹈形象。

正是由于契合了这一时期中国舞蹈发展的内在诉求，张继刚及其"黄土系列"作品不仅标志着"中国民族民间舞"审美形态的成熟，也同时显现出当代中国舞蹈构建"文化形象"的一种创造性路径。在《黄土黄》《一个扭秧

① 孙景琛. 民舞——辽阔的世界[J]. 舞蹈，1989（6）：3.

歌的人》等作品中，"民间"成为一种动作层面的标识，却在情感与文化层面大大超越了"民间"的内涵。"土地""民族""生命""衰亡"……这些本不属于"民间"层面的文化意象成为以《黄土黄》为代表的"中国民族民间舞"作品的主题。这些题材与形式，呈现出完全不同于"民间"的审美品格与艺术追求，也使得曾经以"向民间学习"为主的舞蹈评价标准悄然转向。

第二节　《踏歌》与孙颖的古典文化想象

1998 年，中国首届舞蹈荷花奖比赛中，一部名为《踏歌》的作品斩获金奖。这是一个在当时来看，充满"新鲜"与"陌生"的舞蹈。从整体形式来看，《踏歌》选择了在古典舞中非常罕见的"边歌边舞"形式。"歌舞一体"虽然在民间舞蹈中是常见的表演形式，但是对于"古典舞"这种带有中国传统文化中文人雅士审美气质的舞蹈类型来说，却实属罕见。

《踏歌》中的舞者们身着翠绿色的服装，为了凸现舞者身体中段的动态，腰部的服饰设计成荷叶状，可以随着舞者身体的运动产生一种小范围的"裙摆"效果，与下身轻盈飘逸的纱质裙裾之间产生对比和呼应。作品采用了汉代舞蹈"翘袖"的形式，将舞者上半身的动势进一步放大，颇具"回风流雪"式的潇洒惬意。舞者头饰上的一缕散发娇俏灵动，更是映衬出颔首、回眸、倾颈间的情态万千。

《踏歌》的动作与结构一反当时主流古典舞作品的模式。在动态特征上，这个作品完全脱离了人们所熟知的"身韵"古典舞——没有云手，没有提、沉、冲、靠、含、腆、移的身体运动轨迹，没有任何与旋转、控制、跳跃等技术能力相融合的动态舞姿。而是始终保持动作重心在低空间的转移，形成一种自地面向四方延展的沉稳敦实之力。与此同时，舞者上身动态在快速流动与瞬间停顿间频繁地转换与衔接，呈现出一种流动中顿挫有序，停滞间力意绵延的动态形象。在作品结构上，《踏歌》既没有采用情节式的戏剧结构，也没有选择情绪递进式的音乐结构，而是采用了一种以身体动态为核心的形式结构——这种结构的特点是能够在作品的规定时长内，通过队形调度、动作设计（特定动态的重复、重复中的变化）将特定的动作形态拓展为一种审美意象。这种结构没有明显的情绪或情节逻辑，也不依据舞蹈音乐中常见的"ABA"结构，一旦动作形态的组织完成了特定审美意象的建构，作品也就进入尾声。这很像搭建积木的过程：对于最终的图式来说，散落的零件虽然

最初看起来毫无关联，但是一旦按照相互之间的内在形式关系进行连接、拼配之后，就会成为一个有机图式。图式一旦形成，积木搭建的过程就结束了。

《踏歌》获奖之后，在舞蹈领域引起了非常强烈的影响。自 1949 年以来，"中国古典舞"的主流形式始终是以戏曲舞蹈为基础，吸收借鉴芭蕾舞训练方式而形成的"身韵古典舞"①。相比于"身韵古典舞"，《踏歌》无论是在审美特征上还是在文化意蕴上都提供了"另一番风景"。而正是这种"风景"的开辟，将"中国古典舞"引入到一个流派纷呈的新时代。

1999 年，时任北京舞蹈学院副院长的于平在文章中将《踏歌》形容为"从古典民俗到当代古典"。于平认为，自思想解放 20 年来，舞蹈的整体发展以10 年为界形成了发掘"古典"与张贴"民俗"两个阶段。

> 在我看来，《踏歌》对 90 年代舞蹈文化建设最重要的意义是在较高层面上完成了"民俗舞典雅化"的时代课题。……"民俗舞典雅化"的舞蹈文化建设，用王蒙在《革命·世俗与精英诉求》（载《读书》1999年第 4 期）一文中的话来说，是指社会的精英文化阶层通过对世间通行的风俗习惯的改造而使之符合于这一阶层的精神诉求。由于这一阶层本身有着较高的精神取向，这种"改造"特别有助于加强整个社会的精神文明建设。说实话，在"仿古"舞风的古锈和"逐俗"舞潮的俗雾中，我很早就期盼着有较高层次的"民俗舞典雅化"的作品出现；现在更可以引申开来说，我们应该在舞蹈文化建设中，通过提升世俗的品味而实现精英的诉求。②

在于平看来，《踏歌》体现了孙颖对于中国古典舞建设的思想方法，也就是说孙颖想象中的"古典舞"是一个"文化有机体"，通过对不同时代所呈现的"机体风貌"加以研究、探索，把握影响这种"机体风貌"的关键要素，就可以在一定程度上"复活"特定时代的舞蹈风貌。③

无论这种理解是否切中了孙颖作品的关键，值得关注的是，"中国古典舞"开始从"身韵"所关切的身体动态的规则，转向了对古典文化意象的探寻与

① 身韵古典舞，是指自 20 世纪 50 年代以来，由李正一、唐满城主持建立的古典舞形态。其依据中国明清以来戏曲舞蹈与传统武术等文化资源，建构了一套以"身韵"为审美规则的舞蹈形态。"身韵古典舞"也经常被称为"李唐古典舞"或"京昆派"古典舞。相关论述可参见刘青弋《关于中国古典舞的基本范畴与概念丛》（北京舞蹈学院学报，2006 年第 2 期）、田湉《当代中国古典舞的"语言"和"言语"》（北京舞蹈学院学报，2012 年第 4 期）等。

② 于平.《踏歌》：从古代民俗到当代"古典"[J]. 北京舞蹈学院学报，1999（2）：14.

③ 参见于平.《踏歌》：从古代民俗到当代"古典"[J]. 北京舞蹈学院学报，1999（2）：16.

呈现。

自 1954 年北京舞蹈学校成立以来，"中国古典舞"作为当代中国舞蹈的核心学科之一，始终是建设与研究的重点，当然也始终存在着争论与质疑。

> 中国舞蹈界自新中国成立之后创建中国古典舞的那一刻起，伴随着这套古典舞体系的生成与成长，各种判断和争论也从未停止过。……同时，为了创建一个理想的中国古典舞的梦想，其各种尝试和努力，也从未停止过：李唐派在修正和改进中不断前行；汉唐派终于修成正果，带给人们一个崭新的面貌并激发有关中国古典舞的讨论，使之上升到一个新的高度；敦煌派也积蓄了不小的能量，成为业界每提中国古典舞的流派便无法绕过的鼎足之一。[①]

事实上，"中国古典舞"的建构过程，也是当代中国舞蹈思想发展的一种表征。"身韵古典舞"建构初期，人们对于"舞蹈"的认知主要受到西方舞蹈形式的影响，特别是苏联的舞蹈模式，决定了当代中国舞蹈最初的观念基础。芭蕾舞完善的训练系统和风格稳定的动态形式为人们提供了一种成熟的"舞蹈样式"的核心参照对象。这也就在一定程度上决定了当代中国舞蹈更加关注动作形态自身的建构，特别是 20 世纪 80 年代，舞蹈的"本体"大讨论进一步将人们的注意力集中于"身体""动作"的规律性认识。而《踏歌》这样的作品，虽然呈现出独树一帜的动态风格，但是这种动态风格本身，并不是孙颖创作古典舞的最终意图。

1997 年，孙颖为北京舞蹈学院中国民族舞剧系（也就是后来的"中国古典舞系"）创作了《炎黄祭》组舞，除了《踏歌》之外，还有另外取材于不同历史时期的 9 支舞蹈。在编导手记中，孙颖这样写道：

> 我认为研究中国的古典艺术，不了解中国的历史社会，不学习点古代文化，不留心多种事物是没法子可想的。……舞蹈又不同于有典籍传世有器物传世的文学、诗歌、绘画、雕塑乃至工艺等，即使有一点形迹可征，也搞不清楚汉朝的鼗鼓怎么跳、唐代的霓裳怎么舞，就算史学家们能将某朝某代的某舞一式不差地恢复起来，当代看客也不一定欣赏。[②]

孙颖对于古典舞的认识非常辩证。一方面他认为研究中国古典艺术，就

① 江东. 中国古典舞发展历程之研究[D]. 中国艺术研究院，2008：25.
② 孙颖. "寻根述祖谱华风"之一：《炎黄祭》[A]. 孙颖文辑·中国汉唐古典舞（卷三）[C]. 北京：生活·读书·新知三联书店，2015：201-202.

是研究中国的古典文化系统，这在很大程度上是因为舞蹈作为一种艺术形态，在现代摄影摄像技术出现之前，是无法留存的。因此，只能通过对中国古典艺术大系统的全面把握，来推想或推测古代舞蹈的风貌。然而，在另一方面，孙颖又明确地意识到，即便是能够做到将古代舞蹈"一式不差"地进行重复，但历经数千年的审美变迁，能够感知这种古代审美的观众恐怕也是寥寥无几。

那么孙颖所设想的对古典舞蹈的建构方式是什么呢？

> 中国艺术十分讲究气韵、精神，抓不住"神"，仅是猎取到几个"形"，也仍有可能是风马牛。那么又从哪里去寻找"精神、气韵"呢？实无捷径可走，只能是虚下心来老老实实学习、了解、认识中国的历史、文化，广取博收。还不能两眼只盯住有关舞蹈的有限资料，须关注历史、文化的每一个层面，甚至看去是与舞蹈毫不相关的事物，譬如：马王堆汉墓出土的器物的形制、色泽，一柄流线型大酒勺（长可一米）的夸张风格，古诗十九首的特有音节，音乐史上金石并用时代对舞蹈韵味、流动可能形成的影响。……总之，难以捕捉的是气韵、精神，能够理解一个时代多种文物上所反映出来的气韵、精神，补形、造型也还是能接近那个时代。对"神"不解，仍然不是那个时代，我这样认为，也是这样做的，所以总感到知识不足。①

虽然"气韵""精神"之类的概念常常让人有如坠云雾般的理解障碍，但是细读孙颖的文字，可以发现他对于捕捉"气韵""精神"的具体途径已经给出了明确的表述。在孙颖看来，一个特定历史时代的舞蹈形式可以通过对其他艺术形式的把握与参照来进行构建。历史器物的形制、色泽，乃是特定时代审美趋势的表征，"流线型""长可一米"这些描述，既是对形式特征的观察，也是对一种审美趣味的推测（如"夸张风格"）。在一个崇尚"流线""夸张"审美风格的时代，大体上很难出现一种"裹足""凝滞"的身体动态风格。同理，古代诗词中留存的音节，在孙颖看来是一种内在于文化精神的"节奏"，诗词的句长、顿挫、篇章结构，都可以为舞蹈动态的节奏设计提供极为关键的参考依据。想象一下，唐七律和宋代词牌《虞美人》之间的结构与节奏差异，若是通过身体节奏来呈现，大体上也会产生中正端重与回环进退的差异。

① 孙颖."寻根述祖谱华风"之一：《炎黄祭》[A].孙颖文辑·中国汉唐古典舞（卷三）[C].北京：生活·读书·新知三联书店，2015：202-203.

正是通过看似与舞蹈不相关，但却凝结着独特审美意识的器物、诗词、乐谱，孙颖可以去推想一种在形式特点、节奏分布和审美意识上更具"通感"品质的舞蹈形态，这种舞蹈形态能够与更广阔的文化系统中的诸种形式产生内在联结和呼应，从而更加贴近特定历史时代的"气韵""精神"。

秉持着这样的艺术创作理念，孙颖在《炎黄祭》中所推出的 10 个作品，几乎不具备统一的动作风格。即便是在一些舞姿上偶有相似之处（如《楚腰》和《踏歌》），但作品的内在节奏和整体审美意象却泾渭分明。这样的创作理念，显然已经与"身韵古典舞"对动态规则的建构有了明显不同。

在孙颖对自己创作观的陈述中，关于"形象设计"与"语言创作"的部分值得仔细品味。关于"形象"，孙颖认为，编舞的形象思维重点，在于要酝酿出一个活性的、舞动的、具有内在气韵的形象。

> 古典舞的形象思维，大体有两种情况。一个是泛古，有古的意味，是古典形式，但不确定其历史时代，戏曲上至先秦的蔺相如（《将相和》）下到法门寺的县官演宋代的戏，形象、做派、打扮差不多，不讲究先秦和宋代有什么差别。因此是泛指古代，是在综合的历史形态中体现舞种特色。另一种情况是断代，即有明确的历史时期，如唐代、宋代、清代，那么，形象设计就要尽力体现既定时代的特色（包括服装、化妆、造型）。当前，我们还没有形成古代舞蹈的断代教材，而创作又不可能花上大量工夫先去研究所选题材那个时代的舞蹈，因此也只能以古典舞的基本形式为基础，考虑、寻求时代特色……古典舞节目创作中的形象创造，完全脱离舞种的泛古形式，在目前还很难做到。①

"泛古"的舞蹈形式，其实就是指要首先有一种能够关联古典意味和古典想象的舞蹈形式，这让人不由得想到"身韵古典舞"。不过，孙颖设想的这种"泛古"的舞蹈形式，显然并不是指向"身韵古典舞"。

> 以 80 年代河南的《汉风》为例。河南是汉画像最多的省份，编导拥有参考大量汉画像的优越条件，舞蹈也临摹了许多汉画像的舞蹈形象甚至是一丝不差地摹仿下来的，为什么却会获致"没汉味"的评语呢？我想主要是缺少了汉文化所造就的"精气神"，那些临摹下来的身体形态依旧是文物，没有构成活动的形象。……不经过历史和文化的解读，输入

① 孙颖. 我的创作观[A]. 孙颖文辑·中国汉唐古典舞（卷一）[C]. 北京：生活·读书·新知三联书店，2015：276.

"精气神"，还是难以构成形象，也难以体现时代感。而文物形象资料的"文化解码"还会"解"错，很浅显的例子是从先秦、汉、唐文物找到些形态编舞，形态具有某时代的造型特征，可一经流动，又是清代戏曲舞蹈的圆场，或者南辕北辙，这类节目在 80 年代仿古热潮中，如仿唐乐舞、编钟乐舞、宋宫乐舞、蜀宫乐舞、云冈乐舞、长安乐舞等，字词都有一点"仿古"感、"拟古"感（临摹了文物中的形态），一旦连缀成语言，则较为普遍地缺乏形象的完整和统一。①

在这段表述中，孙颖提出了一个非常值得深思的话题——对文物的"文化解码"。在孙颖看来，文物是一种携带着"文化编码"的实存物，无论是金石玉器、字画诗词，作为一种已经完成了的"形式"，它们都是通过特定历史时代的"文化编码"系统所产生的。这也就意味着，要想理解"形式"背后的规律，就需要进行一种逆向的"解码"。不妨用密码来做个比喻：密码不仅仅是构成它的数字、符号，更重要的还是这些数字与符号的排列规则。这也就是孙颖所提到的"解码"会出现错误的问题：那些来自特定文物的造型特征，就如同一串密码中的单独数字或符号，分开来看都符合历史时代，不过如果它们联结的方式出现问题，就会像排列错误的密码，虽然数字和符号都在其中，但是却不能打开密码箱。考虑到舞蹈编创的实际情况，孙颖认为制作一个基础性的"密码规则手册"可以在一定程度上对"文化解码"有所助益。

> 关键是缺少了一个泛古的形式基础，也就是古典舞基本的历史形态，没有为编导提供一个涵盖古典意趣的语言风范和形象"参数"，一时间还离不开戏曲和芭蕾的影响。所以我们需要一个对历史、对古代具有综合性的、泛古性的形式体系、审美体系。作为古典舞形象创作的基础，泛古性的题材、形象、体系的本身已经提供了舞种特征；定时定代的题材和形象设计，又可在这个基础上进一步强化断代特色，补充断代特色。从某种意义上说，古典舞的形象思维就是在舞种特色基础上所进行的形象设计。做一首古诗，要以四言、五言、古风、律诗的形式、格律为准；编一个古典舞，我想也是如此，也需要一个为准的形式"格律"。②

① 孙颖. 我的创作观[A]. 孙颖文辑·中国汉唐古典舞（卷一）[C]. 北京：生活·读书·新知三联书店，2015：277.

② 孙颖. 我的创作观[A]. 孙颖文辑·中国汉唐古典舞（卷一）[C]. 北京：生活·读书·新知三联书店，2015：277-278.

何为"泛古的形式基础"？在我的理解中，孙颖所设想的这种"泛古的形式基础"像是一种具备一定弹性的规则手册，能够规约动作、姿态、节奏、力势的整体倾向，从而形成一种普遍性的舞动规律。依循这样的舞动规律，可以大致框定"古"之舞动风貌，而在这个基础上，再去依据特定的形象、题材强化某种"断代特色"。正如孙颖用古诗为例，无论是四言、五言，其基本的形式格律离不开平仄相辅的语音规律，更要精确地把握古诗中独特的语法现象，而不是用现代语言结构和表达节奏简单地将其划分为四字、五字或是七字的句子。

今天看来，孙颖所设想的这种"泛古的形式基础"，在一定程度上就是"身韵古典舞"曾经力求达成的一种状态。只不过，在孙颖看来，"身韵古典舞"将其"文化解码"的目标定于明清发展起来的戏曲形式，并不能够代表中国古代乐舞的核心传统。

（一）文化史和艺术史与通史一样，都不能以末代作为整个历史的缩影，也不能根据末代情形给全部历史下定论。……因为文化艺术受历史发展的制约，从整个历史长河来看，有时浮在浪峰，有时又落于浪谷。论古诗为什么要推李、杜，论书法为什么要推王羲之与颜、柳，诸如此类，并非明清没有出色的诗人、书法家，也不是后人没有继承古人的经验和技法，主要一点是没有超过前人的成就。……舞蹈也是这样，否认戏曲舞蹈是一个时代、一个种类的古典舞是不对的，把戏曲舞蹈强调为概括历史的典范和传统也是不对的。

（二）戏曲舞蹈从属于戏剧，已经不是独立存在的艺术品种。……就从一套程式敷演上下五千年这一点来看，从戏曲的发展角度说，是天才的创造；从舞蹈发展的角度说，却是走向了单一，扔掉了许多舞蹈的形式和风格。它不能保存舞蹈的原有面目，也不会发挥舞蹈独立存在时的艺术功能，只能吸取、提炼某一方面的因素，使之成为新的、功能不同、性质不同的另外一种形式。……所以把戏曲舞蹈作基础、作规范创建古典舞蹈艺术体系的提法和做法是不恰当的，等于以历史的最末一代概括历史，而且是用性质、功能均已改变，并由舞蹈派生出来的一种变体形式作为规范和依据，在这个指导方针之下，是不可能建成真正的古典舞蹈体系的。

（三）从艺术气质和文化内蕴上看，……戏曲舞蹈中的女性舞蹈是封建社会趋向没落时期的产物，宋明理学加剧了对妇女身心的禁锢……这

些作为社会思潮必然会反映在艺术上。……我们总讲古代文化要批判地继承，也总在强调要有现代精神，中国的五千年历史并非都是光明，也存在着野蛮、愚昧、落后，不能一揽子接受。要形成一个足以代表我们民族古代文化的艺术体系，就要分析历史的衍化给艺术带来的影响，从中选取优秀的、富有朝气的艺术传统加以发挥，通过艺术向世界宣传我们民族好的传统、好的精神。①

孙颖认为，"身韵古典舞"所依据的戏曲舞蹈，无论是从艺术史、艺术形式与功能，还是从艺术气质与文化内蕴的角度来看，都有着明显的局限性，不足以代表中国古代舞蹈中最"优秀的、富有朝气"的传统。从今天对中国古代文化整体发展脉络的共识来看，这样的观点是有一定道理的。作为中国古代文化的高峰，汉、唐时期的艺术成就，已经得到了古典艺术研究者们的普遍认同。那么，关于"古典舞"的建构，孙颖与唐满城的观念究竟在何处，或者说为什么产生了矛盾？在我看来，两位前辈的观念在某种程度上是一致的：他们其实都意识到，对于中国古典舞的建构，需要下大力气解决的乃是基于文化精神的审美基础。

早在 1981 年，唐满城就对戏曲舞蹈做出过如下思考——

我认为，戏曲舞蹈是中国古典舞的流而不是源，这可能和有些人分歧。有不少人研究过中国古典舞，有的人谈到中国古典舞形体动作的运动规律，总结了要圆、刚、柔、收、曲……轻重缓急、抑扬顿挫等规律，这些规律都是很有价值的，但问题在于如果仅仅有这些规律我们怎么运用它呢？……戏曲是完全不同于话剧、歌剧、舞剧、电影的一种特殊的艺术形式……这说明戏曲艺术形式是一个很独特、复杂的形式，是一个很矛盾的艺术形式。它是只有在中国独特的历史条件下才能产生的独特艺术形式，至今没有任何一个国家的艺术形式是与中国戏曲完全一样的。……我认为戏曲舞蹈是贯穿于戏曲中每一个行动，抬手举足，没有一个动作不用舞蹈的，但反过来说，和我们今天独立的舞蹈形式这个概念又有很大区别。究竟什么是戏曲舞蹈？我认为戏曲舞蹈就是戏剧化的

① 孙颖. 再论中国古典舞[J]. 孙颖文辑·中国汉唐古典舞（卷一）[C]. 北京：生活·读书·新知三联书店，2015：33-36.

舞蹈动作，舞蹈化的生活形态。①

　　作为从戏曲中提炼舞蹈动作的早期实践者之一，唐满城在从事相关实践近 30 年后，明确地提出了戏曲舞蹈与独立的舞蹈形式之间存在着重大的区别。无论是"戏剧化的舞蹈动作"还是"舞蹈化的生活形态"，都无法成为独立的舞蹈形式。后者乃是"生活形态"的美化，而前者虽说是"舞蹈动作"，但是"舞蹈动作"并不必然构成舞蹈形式。所以唐满城已经认识到，仅仅将戏曲舞蹈中的"舞蹈动作"剥离出来，是不足以构成中国古典舞的核心形式的。

　　　　我认为如果只从外部特征来看待戏曲舞蹈，那是它的毛，而不是它的皮。研究学习戏曲舞蹈，必须联系它的人物形象，它所要表达的思想感情，必须熟悉它在唱、念时的音律，为什么有些东西一拿出来变成舞蹈就没有生命力了呢？因为它是完全和戏曲的唱、念音律结合在一起的（举例表演《霸王别姬》中的唱和做）。这些动作和人物感情、唱词、音律结合在一起，非常有魅力，如果把这一切因素都扔掉，光拿它这几个动作，再配上"1、2、3、4、5、6、7、8"，那就变成什么也不是。②

　　唐满城明确地意识到戏曲舞蹈是不能离开"戏曲"这个"有机体"式的艺术形式单独表意的。同时，他也提到戏曲的魅力来自于唱、念、舞之间的"和谐"，这种"和谐"首先是由具体的"人物形象"来加以统摄的。其次，唱、念的音律构成了戏曲舞蹈的内在节奏。正是贯穿在唱、念、舞之间的"音律"节奏以及这些艺术元素所共同指向的"人物形象"，将戏曲中复杂的艺术元素融为一体。这也正是孙颖认为戏曲舞蹈不应作为中国古典舞的核心依据的重要原因③。

　　那么，在唐满城看来，该如何通过对戏曲的研究来建构独立的、属于中国的古典舞蹈形式呢？

　　① 唐满城."不入虎穴，焉得虎子"——谈中国古典舞如何正确学习和继承戏曲舞蹈[A].唐满城舞蹈文集（第 3 版）[C].南京：南京师范大学出版社，2017：27-28.原文最初发表于《上海舞蹈艺术》1981年第 5 期。

　　② 唐满城."不入虎穴，焉得虎子"——谈中国古典舞如何正确学习和继承戏曲舞蹈[A].唐满城舞蹈文集（第 3 版）[C].南京：南京师范大学出版社，2017：28.

　　③ 孙颖认为"它（戏曲舞蹈）不能保存舞蹈的原有面目，也不会发挥舞蹈独立存在时的艺术功能，只能吸取、提炼某一方面的因素，使之成为新的、功能不同、性质不同的另外一种形式"，事实上就是认为戏曲舞蹈中的"舞蹈"不具备独立表意的功能，这个观点和唐满城在文中所谈的问题是一致的。

过去我们在整理古典舞时只看见它的动作、外形，不研究它究竟表现什么。我们一定要研究它表现什么生活、它的音律，从中才能知道它的艺术魅力何在，才能找出它的规律，才有舞蹈化的真正发展。①

研究戏曲舞蹈"表现什么生活"，其实就是要把握戏曲的"题材"，也就是要整体地感知戏曲中的"形象"。这与孙颖所说的"古典舞的形象思维"中的"第一种情况"，即"在综合的历史形态中体现舞种特色"是一样的。而研究戏曲舞蹈的"音律"，就涉及对舞蹈形式规律的探索与建构。

孙颖在谈到古典舞的形之建构时，特别强调"形"与"象"之间的关系。

一个古典舞蹈作品，创作的动机不管缘于人、缘于事，还是缘于物，（自然）形象设计，除舞种概念必先成"象"而后塑形，形脱离开"象"，往往会游走四方，就没有了制约，还会醉心于玩技巧、玩技法，而艺术最为珍贵的东西是意味。因此形象思维对舞蹈来说——特别是古典舞，无象，则如文章之没有主旨；有象，形才会有魂。动作，其实好编，而韵味却难求。②

无独有偶，唐满城也曾以"云手"为例，说明戏曲舞蹈中那些"连接性"的动作离开戏曲的整体之"象"是难以为继的——

举例说明：人们都承认戏曲中的"云手"是典型的古典舞，是很美的。而且也从"云手"中总结了很多规律，如"圆、曲、刚、柔""大圈套小圈"等，但是谁也编不出一个独立的"云手舞"，即使有人把一切"云手"都用上，一切"规律"都体现，我认为独立的"云手舞"是不能存在的。藏族舞中一个"弦子"动作可以编一个舞、维吾尔族舞中一个"刀朗"动作也可编一个舞，难道"云手"的舞蹈性不如"弦子""刀朗"吗？问题就在这里，"云手"是戏曲中为它整个形式服务的重要手段，盖叫天可以用它千变万化，做出千姿万态，因为它处处结合着人物，生存于它特定的韵律节奏中，所以显得变幻莫测，刚健多姿。孤立地把"云手"拿过来，不但它的生命力不复存在，连同它的舞蹈性也失去光彩。从这个例子可以说明，学习"云手"不但要掌握它的形体运动规律，更重要

① 唐满城．"不入虎穴，焉得虎子"——谈中国古典舞如何正确学习和继承戏曲舞蹈[A]．唐满城舞蹈文集（第3版）[C]．南京：南京师范大学出版社，2017：29．
② 孙颖．我的创作观[A]．孙颖文辑·中国汉唐古典舞（卷一）[C]．北京：生活·读书·新知三联书店，2015：281．

的要学会在戏曲中它是怎样来表现生活、展现人物的，在什么情况下要快、什么情况下要慢，何时要大、何时要小，这样就能从"云手"的运用中得其真髓，举一反三，即可摸索出如何把传统运用于独立的舞蹈艺术之中的规律。①

可以看出，无论是孙颖还是唐满城，都认为在古典舞的"形"的建构中，离不开对古典之"象"的认知与把握。

何为"象"？熟悉中国古典美学的人都知道，"象"对于中国古典艺术的重要性，甚至是超越"形"的。在中国传统哲学概念中，关于"言、象、意"之间的关系有着诸多论述，其中王弼在《周易略例·明象》中曾经对三个范畴之间的关系进行了非常详细的阐述："夫象者，出意者也。言者，明象者也。尽意莫若象，尽象莫若言。言生于象，故可寻言以观象。象生于意，故可寻象以观意。意以象尽，象以言著。"他认为，"言"是用来呈现"象"，而"象"是用来指示"意"的，人们通过"言"获得"象"，再通过"象"来把握"意"。

我们常说"立象以尽意"。在艺术创作的领域，"象"的创造，取决于创作者的表达意图与其所设计的艺术形式之间的恰切程度，也就是创作者的主观创意诉求与其所使用的艺术形式的客观达意效果之间的匹配与和谐程度。"意"作为中国古典美学与哲学中最为深邃、玄妙的概念，更多地指向一种超越创作者个人的、能够令人通过艺术得以窥见更广阔的美学与哲学内涵的审美境界。而要达到"意"的审美境界，就无法直接依托"言"（可以将"言"理解为具体的艺术元素），而要通过"象"。当创作者试图去传达某种艺术的审美之意（"意"）时，所选择运用、组织的艺术元素（"言"）是否能够有效地支撑他的想法，这在很大程度上决定了艺术作品的形式（"象"）能否产生审美的感染力。

对于舞蹈艺术而言，所谓"言"就是具体的艺术形式元素，也就是人的肢体的节律性运动、与肢体运动相配合的音乐、服饰等等；所谓"象"，则是通过包括肢体的节律性运动在内的多种艺术形式元素之间的组织、交融，所产生的具体舞蹈形态或者舞蹈形象；所谓"意"，则是特定的舞蹈形态与形象所流露出来的意义或意蕴。

在这里需要思考的是舞蹈这种艺术的"象"所具有的不同于其他艺术门类的特征。首先，舞蹈艺术之"象"既可以为"具象"也可以为"类象"，也

① 唐满城. 对戏曲舞蹈的再认识[A]. 唐满城舞蹈文集（第3版）[C]. 南京：南京师范大学出版社，2017：32. 原文最初发表于《舞蹈论丛》1981年第1期。

就是说，与小说、戏剧等文学体裁不同，舞蹈艺术中的"象"可以不是某个具体的人，不依附某种具体的境，甚至不属于人们所熟知的具体的现实经验。其次，舞蹈艺术之"象"在特定的文化传统中具有相对一致的审美趋向与内涵，例如在中国文化传统中的"月色""梅兰竹菊"，或是日本文化传统中的"樱花"等。最后，舞蹈艺术之"象"具有一种内在的矛盾形，也就是"象"的超越性与构成"象"的核心艺术形式的实在性（肢体运动）之间的矛盾，不论是"春花秋月"还是"宇宙苍穹"之象，都是基于最为物质性、现实性的载体——人体及其动态。

正是由于舞蹈艺术之"象"的复杂和特殊，才使得孙颖与唐满城不约而同地去寻觅一种构建中国古典舞之"象"的方法。

> 中国古代对"象"的看法很丰满，并不认为只是人、事、物的外观，只是现象，而是包括了人、事、物的内涵和人对客观世界的感悟、认识。……形，好办，怎么编都会有形；而象，则是编导自己，即"自我"的情感思想和所爱。……
>
> 如何解决舞蹈创作的有形无象，在创作程序上不能先来动作动机后立形象。一梦醒来，突获灵感，或经苦思冥想发现了一套可能很漂亮、很惊人的动作，急奔教室，对镜演练，几经发展，"动机"生二生三，一个舞蹈就从动作"动机"开始，编出来了。至于形象，做成什么样就是什么样，这可以说是从形开始，没有考虑"象"。如果要编的古典舞，这种创作取向所形成的作品，则有可能有形无象，或者形与象相悖、相斥，合不成一个完整的审美概念。同时，舞蹈创作委还实有着形不似而神似、形不似而意似的作品。比如人、事之外，有感于自然物和自然现象的舞蹈，表现水，人体能够摹拟水的意味，却不可能有水的质感。……只关注形的摹拟，一则不可能做到形似，即令能做到，无意、无象、无"怀"、无"志"，也毫无意义。[①]

孙颖认为，舞蹈创作中常见的以"动作动机"为创意开端，继而发展成为作品的创作方式，并不适合古典舞作品。这是因为，古典舞的"象"是在漫长的中国古代文化传统中孕育生成的，仿佛是一个前提性的文化框架，古典舞的"象"决定了舞蹈自身的文化属性和审美精神。正是由于古典舞的文

① 孙颖. 我的创作观[A]. 孙颖文辑·中国汉唐古典舞（卷一）[C]. 北京：生活·读书·新知三联书店，2015：280-281.

化渊源，所以孙颖认为古典舞的形之创造要建立在"文化解码"的基础上。

> 只学习古典舞的素材，如果依然从形式到形式，还是难以确立古典舞的创作取向。不解决文化（文化立场）、艺术观（舞种、概念、古典舞艺术定位）和历史观（创建当代古典舞与古的关系），不从知"其然"进入到知其"所以然"，不管是作为艺术思想，还是艺术方法，都难从审美的文化基础去认识古典舞，必须从"技术、技法"概念提高一步，从广阔的文化空间去探索认识古典舞的发生发展演变流程，弄明白神、形何以如斯，和形的活性内涵，即前边所说的"象"。从中了解表里相依的规律和各种文化因素，通过形的解码取象，去接触足以影响舞蹈形态、风格、气韵的各种文化因素，从根子上了解形的"所以然"。这当中就包括了我们现代人对历史，对已远逝的社会，对古代生活所体现的民族的心理素质、审美情怀的解析。①

在我看来，孙颖并非否认"技术、技法"的重要性，而是他并不将技术、技法限定于身体能力的层面。长久以来，对于舞者身体能力的强调始终是当代中国舞蹈教育的重点。一方面，舞蹈艺术的特性决定了从事舞蹈表演的群体需要具备较为全面的身体能力，训练相应的身体能力是需要一定时间和方法的；另一方面，相比训练舞蹈表演人才的身体能力而言，对中国传统文化精神进行探索，并建构一种能够栖身于这一文化传统中的舞蹈形态，显然要更加费时费心费力。此外，对于舞者身体的能力训练方法，无论是芭蕾舞还是现代舞，都已经提供了非常系统且高效的参照。这些因素，都使得当代中国舞蹈教育的核心落在了舞蹈表演群体的培养上。

事实证明，当代中国舞蹈教育在表演人才的培养方面确实取得了长足的进展，在非常短的时间内就培养出了在表演能力上相当优秀的舞者。然而，随着舞蹈艺术的进一步发展，人们越来越多地感觉到，舞蹈艺术的前景并不仅仅取决于优秀的表演者，如何创作出能够代表国家和民族文化的优秀作品？这个问题随着国家的发展日趋尖锐，特别是在改革开放以后，面对世界各民族舞蹈的文化风貌，建构一种能够代表中华文化的舞蹈形态就显得尤为迫切。孙颖关于中国古典舞的思考，早在 20 世纪 50 年代就已经萌发，20 世纪 80 年代进入实践与理论思考的推进期，而当孙颖的舞蹈作品真正得到广泛

① 孙颖. 我的创作观[A]. 孙颖文辑·中国汉唐古典舞（卷一）[C]. 北京：生活·读书·新知三联书店，2015：283-284.

地认同与赞誉时，已经到了 20 世纪行将结束的时候。从这样的时间脉络，不难看出个人思想与时代发展趋向之间的内在呼应。对于孙颖来说，汉唐古典舞的发展并非顺风顺水，反而经历了诸多阻滞。这自然少不了舞蹈学科内部的体制原因，而特定时代在艺术功能与文化命题上的差异，对汉唐古典舞的"命运"来说，更像那一只"看不见的手"。

20 世纪 80 年代中后期，舞蹈领域关于"本体"的探讨如火如荼。而进入 90 年代以后，这股朝向"本体"研究的激情似乎迅速地减弱了。1991 年，文化艺术出版社出版了《舞蹈生态学导论》。这本书由资华筠、王宁、资民筠、高春林共同完成。其中王宁为语言学教授，资民筠为空间物理学者。这使得《舞蹈生态学导论》成为舞蹈领域第一次尝试搭建一种"跨学科"或"交叉学科"理论研究框架的著作。作为"舞蹈生态学"的主要创建者，资华筠曾经这样表述自己的研究初衷——

> 科学研究其实并不神秘，问题的提出与自身的舞蹈实践紧密相关。在 30 多年从事舞蹈表演的生涯中，古今中外的舞蹈，演出过不下百余个。经常困扰自己的问题是怎样才能准确地把握住那缤纷多彩、风格迥异的舞蹈意韵？这当然不仅仅是外部形态特征，更重要的是对其总体审美特质的理解与表现。我不满足于凭"感觉"跳舞，希望在理解的基础上加深感觉。也就是说不止钻研该"怎样跳？"还要追究"为什么是这样，而不是那样跳？"于是，每当学习一种舞蹈，总要尽可能地搜集、研究与其相关的民俗、地理、历史……资料，虽然常常被嘲笑："'折腾'半天，也未见得比旁人强多少。"但是，我确信：如此这般的"折腾"之后，起码比自己原来的水平有所提高。或许，这就是朦胧的"舞蹈生态"意识？①

作为一个多年从事舞蹈表演的舞者来说，资华筠从事"舞蹈生态学"的研究心路在这一时期颇有代表性。经历 20 世纪 50 年代以来的初建、停滞、复苏、反思等阶段，当代中国舞蹈在 20 世纪 90 年代进入一个"交叉路口"。这种"交叉"既来自于舞蹈领域对过往经验的总结与对当下发展的思考，也来自整个国家从"以阶级斗争为纲"到以经济建设为中心的转型。一方面，过去数十年的积累已经为当代中国舞蹈培养了不少优秀的表演人才，也出现了颇具"中国特色"的舞蹈作品；另一方面，面对改革开放以来整个中国社

① 资华筠. 关于《舞蹈生态学》[J]. 南方文坛，1997 (4): 38.

会结构的变化，以及世界各国不同文化思潮的涌入，当代中国舞蹈的发展前路反而显得扑朔迷离。舞蹈表演人才的身体技能毕竟是有"边界"的，当一套相对完整、有效的身体训练方法已经完成之后，当代中国舞蹈面临的问题自然也会有所转移。开放的中国自然要面对来自世界不同民族文化的舞蹈形态，面对这些凝聚了不同民族文化与历史的舞蹈文化形态，中国舞蹈最迫切的需求就是先要树立一个坚强、自信的"自己"。显然，仅仅依靠身体能力卓越的舞者不足以完成中国舞蹈关于"自己"的形象建构，这也正是舞蹈界的前辈们通过各自不同的方式，努力拓展舞蹈内涵的原因。

资华筠选择的是一条通过交叉学科的借鉴融合，在学理层面上为当代中国舞蹈提供理论框架的路径。而孙颖则是走了一条通过浸润于中国古典美学系统，在形态层面上为当代中国舞蹈提供艺术形象的路径。如果说建构"舞蹈生态学"需要一种严谨、逻辑性强的思考能力，那么创造"汉唐古典舞"则需要一种天才式的艺术想象力。所谓"天才"式的艺术想象力，并不是天马行空、信马由缰式的随意想象，而是能够在诸多历史文物已经框定的客观历史前提下，发挥独属舞蹈的形式创造力。这种创造力可以在特定文化系统的边界内，创生一种勾连起古典意蕴与当代审美的"活的形象"。这种"活的形象"既不是严格复现古代舞蹈的形貌，也不是纵身投入现代审美的怀抱，而是在一个属于现代的审美经验框架中，激活人们关于古典文化的想象。如果从审美经验来看，这种"活的形象"的审美效果大概就是：在此之前对特定历史中的艺术形象虽有想象，但并无"成见"，而在接触之后，曾经的"想象"就获得了最为恰切的审美表达。

正如周志强所言：

> 孙颖对于汉唐古典舞的开掘，并不仅仅限于汉代和唐代舞蹈的范围，而是以"汉唐"作为经典型中国艺术美学文化的象征，思考中国经典性艺术美学传统视野下中国古典舞艺术的重建问题，并延伸到对全球化时代中国古典艺术与中国形象的文化认同问题的思考。……
> 中国古典舞的创作一直面临一个"文化认同"问题，即从材料角度整理总结并创作一个"古代性"的作品不难，从文化精神角度创作一个"古典性"的作品，让不同族群认同这个作品的"中华性"，才是真正的难题。也正是从这个角度上说，孙颖的意义，不仅仅体现在其作品的艺术魅力方面，更体现在其创作道路所指向的现代社会语境中重建或者说

重构中华艺术美学精神方面。[①]

当代中国乃是一个"多民族"构成的政体结构,这也就意味着除了政治体制上的统一,文化的凝聚力同样重要。正是不同于古代中国的社会结构,决定了当代中国"古典舞"的建构,是无法彻底脱离"现代社会语境"这一基本框架的。这也是孙颖作品的文化特点:古典文化元素在现代审美框架中的有机融合。然而,要完成具备此种文化特点的舞蹈作品,绝非朝夕之功。孙颖在这条路上孜孜不倦地探索了三十余年,他总结出的"技术、技法"并非落实在舞者身体上,而是一种向悠悠历史寻求文化资源的"技术、技法",这是一种将存身于文物之间的精神气质抽离出来,并将其注入舞蹈形象的"技术、技法"。

第三节 《雷和雨》与"现代中国舞"

2002 年,现代舞剧《雷和雨》一经公演,便引起舞蹈界广泛关注。一方面,舞剧创作者王玫在中国现代舞领域内的赫赫有名,足以让舞蹈业内对其重磅作品倍感期待。另一方面,《雷雨》作为中国现当代文学史上的名作,多年来不断被各种艺术门类重新"讲述",即便是在舞蹈界,对于《雷雨》的"表达"也不鲜见。

黑暗的剧场里,舞台上的帷幕尚未开启,大幕前,6 名演员一字排开——"我是四凤""我是繁漪""我是鲁侍萍""我是周朴园""我是周萍""我是周冲"……简洁而又略带冷漠的声音,将 6 个演员与剧中的人物连接在一起。

大幕缓缓拉开,6 束定点光下露出的是坐在椅子上的 6 双腿。而这些腿的"主人"却隐于黑暗中。3 分半的时间里,舞台萦绕着一个无限拖长尾音的单音节,黑暗并没有褪去,那些放在腿上的一双双手,或在腿上抓挖,或在颤抖中不受控地纠缠。随着尾音逐渐增大,进而转向啸叫,爆破之前的隐忍中已经聚集了令人心颤的能量。繁漪将碗狠狠砸向地面的声音,仿佛一声等待已久的惊雷,刺破了压抑躁动。抒情的钢琴与弦乐间,在一个圆形的循环中,6 位舞者通过穿插节奏不同的动作、短线路的调度标出彼此的关系。

① 周志强. 总序(二). 孙颖. 孙颖文辑·中国汉唐古典舞(卷一)[C]. 北京:生活·读书·新知三联书店,2015:5-6.

圆形环路向内收缩，6 人仿佛是被困在命运画下的"圆圈法阵"中，相互纠缠、撕扯，彼此间恐惧、仇视、厌憎，却没有一人试图离开。

《雷和雨》的简洁与力量，可以在以上的描述中得以管窥。全剧没有按照场景来划分场次间的结构，而是用"窒息""闪电""挣扎""破灭""解脱""夙愿"标记出不同的心理状态。值得注意的是，这些心理状态不只指向"剧中人"，也指向观看《雷和雨》的人。正如王玫所言：

> 《雷雨》的故事距离今天已经一个世纪，可故事中的人物似乎又都活在身边：似曾相识的情感和故事、痛苦与欢愉。试想，哪一个男人和女人的当初没有周冲和四凤的影子？最后又没有周朴园和鲁侍萍的情结？站在繁漪的位置上蓦然两望，世态炎凉透人心髓。
>
> 如此一个世界不禁让人怀疑就不曾真的轰轰烈烈？既然如此凄凄清清又从何而来？到底哪个是真？原来，轰轰烈烈是真，凄凄清清也是真，就是真的成长，其代价既是轰轰烈烈、也是凄凄清清。今天，当我们也成长了之后，这才噘叹《雷雨》里的故事竟和自己如此相通。①

王玫非常坦诚地将《雷和雨》定位为"一个从《雷雨》中走来的故事"，说明这是一次借助《雷雨》原作框架，但又"走"出了《雷雨》之外的艺术表达。正因如此，关于《雷和雨》的评价就显得格外复杂。

当然，也有人批评说，《雷和雨》在某些地方背离了原著，比如剧中鲁侍萍指责繁漪"跟丫头抢情人"，明显支持四凤与周萍相爱，王玫的思维走得太远。类似的意见，如果从忠实于曹禺《雷雨》的角度看，不可谓不中肯。但我想，王玫恐怕一开始就没有打算要原原本本地去复现小说《雷雨》，而是要用现代人的观念来重新诠释《雷雨》，将现实生活中人们似曾相识的形形色色的面孔一一予以披露，从而揭示人性最本质、最隐秘的内涵。所以我认为，恰恰是侍萍的那段独白，集中表现出《雷和雨》与其他《雷雨》作品的根本区别，不仅体现了现代舞自由、叛逆、不拘形式、打破常规的艺术追求，而且成为该舞剧的点睛之笔。②

"鲁侍萍"在《雷雨》中是一个比"繁漪"更加悲情的人物。她所遭受的、来自社会结构和人生命运的双重悲剧，令人倍感沉重和窒息。而在《雷和雨》

① 王玫. 传统舞蹈的现代性编创[M]. 上海：上海音乐出版社，2017：381.
② 袁禾. 我看《雷和雨》[J]. 舞蹈，2002（8）：13.

中，"鲁侍萍"究竟"说"了什么？

成何体统啊？！羞耻都不顾了！竟然跟一个丫头抢情人！想一想，谁会要你这样的女人？你以为你爱他？难道当年那个心高气傲的蘩漪，今天竟会爱上这么一个周萍？你呀，是太压抑了！……我是谁？我是一个来自远方的胜利者，一个传说中的女人，一个青春之神。是不是想死的心都有啊？死，可不那么简单。它是一种姿态、一种策略。……死得好，告别得好，姿势自然美丽无限。看看我吧，我就是当年那个周朴园世界美丽的告别者，所以我就是那个传说中永远年轻的鲁侍萍。……当务之急不是掐死什么四凤，而是你自己愚蠢的念头。快选择吧！谁死？你死？还是四凤死？你死了，周萍会内疚的、难过的、后悔的，这样一来，你就永远住进了他的心里。你就化成一道美丽的魂魄，深深地攫住他，让他永世不得摆脱。……撒手让他和四凤去，还要告诉他：你爱他，永远爱他。只要他们幸福，你愿意做出任何牺牲，甚至都感觉不到牺牲，简直就是一种享受。①

这段在当时的舞蹈作品中绝无仅有的长篇独白，成为《雷和雨》中最令人感到"陌生化"的场面。在《雷和雨》中，"鲁侍萍"成为一个"青春之神"的化身，并且对自己之所以成为"青春之神"的原因有着高度自知。"告别的姿态"是为了定格女性在男人眼中的"永恒"，"我爱你"成为一种神圣的自我牺牲与献祭，并且因其过度的崇高，甚至产生了"享受"。原著中充满绝望、苦难的人生际遇，在《雷和雨》中变成了主动"选择"的结果。正是这种可谓"大胆"的改写，使《雷和雨》产生了崭新的意义。

《雷和雨》中最触动人心的场景之一就是侍萍的独白，侍萍的独白显现出女性话语对世界的理解。在这里，侍萍完全不是话剧中的模样，她独立的个人形象非常模糊，舞蹈动作也不多，但她的独白却给人留下了深刻的印象。

侍萍的独白事实上是她与蘩漪的对话，蘩漪用动作表达出她对侍萍的独白所引致的内心激荡，以及对她的排斥和认可。独白中侍萍只是保留了一个女性的身份，成为审视蘩漪的"第三只眼"，是对蘩漪命运的注脚，或者说是女性命运的注脚。事实上，蘩漪的以"雷"的方式对窒息的冲决和侍萍的以"雨"的方式对窒息的冲决注定都是失败的，这也正

① 舞剧《雷和雨》中，鲁侍萍与蘩漪同台舞蹈时的部分独白。

是编导王玫对"悲观无望的内在情绪"的表达。①

正是来自"侍萍"的审视，将整个《雷和雨》带入一个与原著完全不同的视角中。如果说，原著《雷雨》所叙述的是一个充满社会、人生、命运等宏大主题的故事，在这个故事里，每个人都被一种无形的命运之链牢牢地锁在了悲剧式的关系结构中。而在《雷和雨》中，具体的人物从具象的社会历史限定中被"抽离"出来，变成了一种"类象"，一种关于女性境遇的隐喻。"四凤"不再是一个与同母异父的兄长发生乱伦恋情的女子，而是一切正在享受青春"红利"的女性，她们恣意、张扬，完全意识不到"衰老"是横亘在每一个女人面前的"深渊"。"繁漪"也不再是那个坚决"不能受两代人欺侮"的女人，而是那些不得不逐渐触摸到"衰老"边界的女性，在"四凤"们张扬青春的轻狂中，充满恐慌与不甘。而"侍萍"则成为一个想象自己已经战胜了"衰老"的"自大狂"，她对"繁漪"们的"教导"，令闻者倍感绝望。

在这里，《雷和雨》所道出的是来自女性的一种思考与质疑。思考的是"衰老"与"青春"的对峙，而质疑的则是为何女性只能通过男性的角度来想象、理解乃至解决这种对峙。正如王玫自己所言：

> 女人一生要经历数倍于男人的痛苦，女人不得不隐忍这些痛苦之后，却出乎意料地从自己孕育生命的过程中获得了对死亡恐惧的开悟。人与社会的矛盾一如人与自己的矛盾。在人与自己众多的矛盾之中，数自己的身体与心灵的矛盾最是纠缠不休，原以为心灵会依规律慢慢衰老，当人到中年，身体机能退化之时，却突然发现心灵竟然永远不老，直至死亡的突然来临。面对人与自身这种不可救药的矛盾纠葛，蓦然间，人与整个社会的纠葛不自觉地就飘然远去了。②

作为一个女性中年编导，王玫在《雷和雨》中所表达的情感不再隶属于时代、历史的宏大命题，而是一种既私密却又足以引发共鸣的生命经验。这种经验的复杂之处在于它既"私人"又"普遍"。说它是"私人"的，是指这样的经验往往难以令人坦荡直白地宣之于口。而说它是"普遍"的，是因为虽然难以交流，但每一个身处同样境遇的个体都会在不同程度上感受到类似的经验。简单来说，就是这样的经验往往不具有"公共性"，但却具有"共通性"。

① 汤旭梅. 舞剧《雷和雨》对《雷雨》的解构与创生[J]. 北京舞蹈学院学报，2007（3）：111.
② 王玫. 传统舞蹈的现代性编创[M]. 上海：上海音乐出版社，2017：381.

从近代以来就不断有人提出那些重大的妇女解放命题，诸如女子政治与伦理地位、婚姻家庭、女子教育、女子行为规范、女子经济问题，包括女子缠足等等，至今，这些问题似乎都早已不是"问题"了。但是那些女性性别生活中独有的问题却似乎一直被忽略不计，至少没有明确列入妇女解放的总命题内，譬如女性的各种生理心理经验，包括性行为、妊娠与成为母亲，女人一生的周期性等等。尽管女性浮出了地表，但有关她们自身的真正问题，甚至没有进入人们的视域，它仍然是似乎也应该是隐晦的神秘之物。①

孟悦与戴锦华在 1989 年时所提出的女性问题，直至 21 世纪初，似乎依旧具有代表性。20 世纪 90 年代是女性"书写"逐渐现象化的时段，无论是陈染、林白在"互窥"中搭建私人世界，以身体为突破口的女性视角，还是晚生代一些前卫女作家们通过一种"身体的狂欢"在消费潮流中营建审美快感②，可以感受到的是曾经在孟悦、戴锦华笔下那些无法"浮出地表"的、关于女性的这种问题——生理、心理经验，正在通过不同的艺术表达努力寻找"出口"。

《雷和雨》在一定意义上可以被视为"女性"在当代中国舞蹈艺术形式中的一次集中表达。虽然此前的舞蹈作品中也不乏对女性形象的塑造（如舒巧的作品《奔月》《胭脂扣》等），但是对"女性"及其生命经验进行一种来自女性视角的审视、叩问和反思，《雷和雨》与此前的作品有着明显差异。

我们改编文学名著（我自己也做过不少文学名著的改编），能把名著基本体现已是上上大吉了，《雷和雨》有这样独立的视角和思考，有这样的现实观照，有这样的全新诠释是令人震惊和紧张的。

但仔细想想，若没有自己的理念、自己的感情寄予，弄部舞剧，写写一男一女恋爱了，遇到困难了，后来克服了，后来结婚了。或者，一男一女恋爱了，后来遇到困难了，后来没克服，于是悲剧了。不是废话吗？

《雷雨》已经演了半个多世纪了。半个多世纪以来话剧或电影导演们大多把观众引向反封建的主题。封建是要反的，但"周家大院"所提供的人和事是蕴涵着更多的人生、命运命题的。王玫以她那颗易感锐利的

① 孟悦，戴锦华. 绪论//浮出历史地表——现代妇女文学研究[M]. 郑州：河南人民出版社，1989：26.

② 参见姚溪. 20 世纪 90 年代女性身体写作现象的再解读[J]. 当代作家评论，2020（1）：87.

心，在 21 世纪的今天，她是触碰到《雷雨》深层次的那个爆炸点了。①

舒巧的评论可谓尖锐而精辟，也带着令人汗颜的诚实。她一语道出改编文学名著的舞蹈作品在当时的主要局限——缺乏独立视角和思考。而独立的视角和思考，舒巧认为是来源于"现实观照"。不得不说，作为一个多年从事舞剧创作的资深艺术家，舒巧深谙舞蹈创作的"秘诀"，也最能体会《雷和雨》在创作中的"大胆"。同时，舒巧的评论还体现出一种独属艺术家的敏锐触觉，她意识到《雷和雨》对于《雷雨》的全新诠释，乃是一种与时代紧密联系的"现实关照"：《雷雨》作为经典文本，提供了足够广阔的艺术命题空间，而《雷和雨》则是在 21 世纪这个独特的历史节点上，对《雷雨》的一次深层"触碰"。只有这样的深层"触碰"，才能真正撬动原著厚重的叙事结构，将其内部所蕴含的、却未被表达的"命题"，从已经整饬严密的叙事安排中拖拽出来。这种"触碰"当然是需要"工具"（舞蹈形式）与"路径"（女性经验）的，更重要的是需要一种支撑此类"路径"的思想与观念语境，如果"女性视角"从未出现在艺术表达中，很难想象《雷和雨》的出现及其所获得的认同。

当然，《雷和雨》所呈现的"女性视角"只是该作品广获关注的一个方面，在舞蹈形式层面，《雷和雨》所提出的问题同样令人深思。

> 我们之所以要用如此大的篇幅来探讨《雷和雨》"理念"或王玫"叩问"中的价值取向，是因为《雷和雨》本身是个理念大于形象、而形象又大于语言（舞蹈）的作品。事实上，《雷和雨》就不是感人泪下而是发人深省的作品，它最有价值的东西就是它的"理念"。据说，许多优秀的现代舞作品都是"理念大于形象"，编导的思考如此深邃以致肢体的语言显得如此苍白而形象的血肉又显得如此"概念"：当我们想表达的"数据"远远超出了手段可以负荷的"内存"，我们的"现代舞"就要"不择手段"了——就这个意义而言，作为"现代舞剧"的《雷和雨》正在向"现代舞剧场"走去。②

在于平看来，《雷和雨》的价值在于一种"理念"，而在"形象""语言"方面则显得"苍白"。这是一个非常值得思考的评价，也是在当代舞蹈创作中一直被追问却尚未得到回答或者说尚未达成共识的问题。这个问题可以简要表述为：对于一个舞蹈作品而言，是否存在"概念"深邃而"语言"贫乏的

① 舒巧. 王玫和她的《雷和雨》[J]. 舞蹈，2002（8）：11.
② 于平. 无声的雷 不湿的雨——由王玫的《雷和雨》引发的联想[J]. 广东艺术，2003（5）：9.

状况？换句话说，如果一个舞蹈作品在形式组织上真的苍白贫乏，那么这个作品的深邃思想或概念（通常也被理解与表述为"内容"）又是如何被人们捕捉和感知到的呢？仅仅依靠"完形"意义上的心理结构，就可以在一个贫乏无趣的舞蹈形式组织中，感知到深邃的思想或概念吗？

> 舞剧的另一个特色在于，编导家的立足点不仅在于解决舞剧创作的技术问题，更重要的在于注重自身的话语言说。因此，舞蹈的动作语言设计，摆脱了舞蹈程式化的技术语言，而将身体运动变成灵魂的"演出"……由此体现了王玫作为学院派编导有价值的追求；在艺术中追求"表现"，追求"运用技术的表现"，追求不露技术痕迹的"表现"。以"唯情造舞"摆脱"唯舞造情"的学院派舞蹈创作的阴影。在接近生活的身体动态形象中，揭示生活的真实，亦揭示艺术的真实。[①]

虽然刘青弋并不满意《雷和雨》对"叙说"的大量使用，认为这样的处理"较少隐喻和暗示"，而显得过于直白，压缩了观者的想象空间。但是，她同样非常敏锐地指出了《雷和雨》所追求的是一种"不露技术痕迹的'表现'"。而舒巧对《雷和雨》在形式层面的评论则更加细致和直白。

> 当《雷和雨》还未推上台时，有一个话题是在院内编导群体中频频议论的：舞剧结构清晰，全剧节奏跌宕昭彰，人物关系准确，看得懂也好看，但不知为什么就是觉得没有舞蹈。
> 这个议论持续很长时间。王玫本人也疑惑……
> 弄得我很好奇。
> 演出了，才恍然大悟。怎么是没有舞蹈呢？我们习惯了舞蹈要抬腿下腰要快速旋转要大蹦大跳要扭来扭去，找不见这些我们就以为没有舞蹈了。这实在是个误会。舞蹈是什么？舞蹈就是将编导的念想运用肢体语言来表达。《雷和雨》将编导的意念准确并易懂地表达了。……那些独舞、双人舞、群舞是《雷和雨》独有的，是《雷和雨》中的蘩漪、周萍、周冲、周朴园、鲁妈等人物独有的。正因为如此，舞剧《雷和雨》才扎扎实实地以自己独有的风姿显现于我们眼前。假如蘩漪忽然阿拉贝斯起来，假如周萍忽然旁腿转，四凤180度提腿，鲁妈串翻身……如何？！
> 其实，当我们看见舞台上演员又通常地在抬腿在旋转在大蹦大跳甚至满

① 刘青弋. 一个女人心中的《雷和雨》[J]. 舞蹈，2002（9）：9.

地翻滚时不又觉得老一套、雷同、无新意了吗？事情就是这样。①

　　这段非常生动的表述，提醒人们意识到当时一个非常重要的问题：舞蹈是什么？按照当时的主流意见，"舞蹈"的主要艺术特性应该是"审美"。也就是舞蹈要看起来"像""舞蹈"。因为要"像""舞蹈"，就不能让人觉得日常化。否则动作本身就失去了"审美性"。有趣的是，经过了"本体大讨论"之后，似乎人们对于出"舞蹈"的形式认知并没有产生根本性的变化。所以，那些看似"日常"的动作中所蕴含的艺术手法（例如通过呼吸的强化、细节动态的重复与放大、人物之间动作节奏的交错对比、身体力度所呈现的情绪状态等等），反而消弭在一种被"惯性"约束的"观看"中。

　　这其实也指向了舞蹈审美接受中的一个关键性问题——舞蹈究竟是否主要是一种诉诸"视觉"的艺术形式？当然，舞蹈首先是用"眼睛"看的，但是仅仅用眼睛是否就足以感知舞蹈的形式内涵呢？例如在《雷和雨》中，如果仅仅"看"动作，就会觉得这些动作过于"日常化"——爬行、拥抱、推搡、阻拦，仿佛都是日常生活中可见的动态。但是如果用"身体"去感知，这些"日常化"的动作则会呈现出完全不同的情感张力——繁漪细碎的爬行是一种失去理智的癫狂，是一种绝望的慌乱，同时也是一种带有自残自伤性质的姿态，而绝非简单的日常生活中的爬行。四凤、繁漪和侍萍三人纵情恣意的舞蹈，在开合舒展、流畅有序的动作间，巧妙地填充着"破坏性"的动作——胸前的快速摆手、俯仰无序地跺脚，或是忽然在大腿上抓挠几把。正是在这样奇异的动作组织中，一种着意附和男性"观看"的女性身体动态，被夹杂在其中的那些突如其来的"抽搐"式的动作赋予了完全不同的意义。正是在那些神经质的、无可理喻的、身体细微之处的"痉挛"，暴露了那些在男性"观看"中美丽、妖娆之躯的空洞与矫饰，用来自女性经验内部的、被男性想象所规定了的美丽姿态所掩盖了的痉挛和抽搐，暗示了关于"女性"的那些不可言说的痛与快。这些动作的组织方式和设计，体现了编导对舞蹈形式高度的把控能力，完全无须高难的技术动作或是复杂的舞美或台词交代，就将一种"隐伏于光线得体之下，无处不在的压抑与蠢动"表达得入木三分。正是这样附着于身体动态的复杂形式组织，使得《雷和雨》能够产生一种"看得懂、也好看"的观感。只是，要在其中寻找那些习惯了的、高度美化的、风格明晰的舞蹈形态，恐怕是难以如愿的。

────────────

① 舒巧. 王玫和她的《雷和雨》[J]. 舞蹈，2002（8）：11-12.

谁都知道，作为舞蹈艺术，我们的使命不是演绎程式，展览技巧，考验身体技能。我们是在传达一份份活生生的情。在这份传达中动作是语言，和一切语言的功能一样，第一要义：是否准确；其次：是否生动。

……

一段时间来，我们对于卖弄服饰式的舞来舞去过于习惯了，对高难技巧给我们带来的快感过于习惯了，对在表层重复絮叨也看惯了。虽不喜欢它们，但见不着它们时又似乎有点失落。

王玫在她的《雷和雨》中切切地要向我们表达一个理念，她表达了，于是也形成了《雷和雨》自己的样式。实际上《雷和雨》不是像我们常见的舞剧那样是塑造人物——蘩漪、周萍、鲁妈或谁谁谁的，王玫是凭借着《雷雨》所提供的那些人和事的关系或者也可以说王玫是以《雷雨》的人和事的关系为载体，在向我们揭示一种生存状态，即舞剧的第三段"挣扎"。……而这"挣扎"，王玫主要是用了极精确的舞台调度来表达的。我排舞剧几十年，第一次惊喜地发现：原来"调度"也是一种极具表现力的语言呀！以往我们编舞剧当然也有调度，但大体是为了"动作"的延续，少有以"调度"为主要语言的。而在《雷和雨》中"调度"的语言超越了"动作"的语言，也因此让我们见到了许多洒脱新颖的调度。《雷和雨》在不觉间给了我们编舞者一个启迪，给观众多了一个审美视角。并且，没有了"阿拉贝斯们"的遮盖阻隔，我们的注意力就有了余暇投向心灵——舞者的心灵，编舞者的心灵，自己的心灵，尝试探索深一个层次的美。①

舒巧这段非常精到的评论涵盖了三个方面：

第一，舞蹈编导的任务。在舒巧看来，舞蹈创作的目的在于"传达"，动作本身是完成"传达"目的的手段，而不是舞蹈的目的本身。为了更加有效地传达"活生生的情"，舞蹈语言（以动作为主的舞蹈形式）需要满足"准确""生动"的要求。在这里不得不思考的问题在于舞蹈形式和语言形式之间的差别——语言是一种非常稳定的符号系统，相比之下，舞蹈形式虽然也有很多符号性的结构，但是就其意义而言，是不稳定的。因此，评价一种舞蹈形式是否"准确"，是一件比较困难的事情，而"生动"的舞蹈形式首先应该是"准确"的，否则即便足够生动，也已经离题万里。因此，不妨将"准确""生动"看作对舞蹈形式的同一个衡量标准的两种表达方式，也就是说一个舞蹈编导

① 舒巧. 王玫和她的《雷和雨》[J]. 舞蹈, 2002（8）：12.

如果能够有效地"传达"一份"活生生的情"，那么他所运用的舞蹈形式必然是"准确"同时也是"生动"的。

第二，"调度"作为舞蹈语言。舒巧非常敏锐地把握到了《雷和雨》中独特的形式组织结构，也就是"调度"。正如舒巧所言，大部分的舞蹈作品中，舞台调度往往是为了更好地开展动作而服务的。但是《雷和雨》的调度，直接参与到了舞蹈的表意结构中。

> 舞剧中运用了舞蹈构图中队形几何意义的象征性塑造氛围，如在第五段"解脱"中，是运用群舞的"大圆圈"对五个人进行包围、五个人再次以周朴园为圆圈的核心点进行围困，也可以说，圈圈相绕对事件的核心人物周朴园进行讨伐；同时这种关系又以圆圈中的核心周朴园为辐射点反作用于圆圈上的每个人，每个人都随着圆圈的转动而不停地转动，而圆圈越缩越小。从舞剧中舞蹈构图来看，这是一个没有起点也没有终点的圆，所以没有人能够摆脱，没有人能够喊"停"，这正如曹禺所说"宇宙正像一口残酷的深井……"。这一组动作与队形的设计，暗示了命运悲剧的必然，同时也给舞剧带来更多伸展的空间和支撑点。[①]

汤旭梅对《雷和雨》中调度使用的分析清晰准确，离开这样的空间调度，《雷和雨》中复杂的人物冲突和情感意象是很难凸显的。这其实是《雷和雨》对于当代中国舞蹈创作的另一个重要启示：舞蹈形式的复杂性。在习惯以"动作"为一切落脚点的创作观念中，"调度"主要是搭建视觉空间变化的手段，它很少被舞蹈编导们用作"叙事"的核心手法。《雷和雨》大大凸显了舞台调度的表意能力，这也是王玫在舞蹈创作方面的独到之处。"调度"的表意潜力提示人们，舞蹈其实是一种超越"动作"的、更加复杂的对身体动态的组织。

第三，舞蹈审美的层次。舒巧谈到的第三个问题，涉及舞蹈审美接受方面的习性。舞蹈的动作首先要"美"，这在当代中国舞蹈创作中始终是一种主流观念。要求舞蹈动作"美"，这固然没有问题，但是只能接受"美"的动作，则会忽略舞蹈的另一种魅力——"真"。这里的"真"并不是指"真理"，而是指经验的"真"。繁漪卑微绝望的挽留，难以用舒展唯美的"阿拉贝斯"表达；周萍倍感烦躁的摆脱也不是几个大跳就可以呈现。越是复杂的情感和经验，就越是难以仅仅局限于"美"（这里的"美"主要是狭义的优美）的动作。这也正是《雷和雨》让人觉得"没有舞蹈"的原因，如果将"舞蹈"等同于

① 汤旭梅. 舞剧《雷和雨》对《雷雨》的解构与创生[J]. 北京舞蹈学院学报，2007（3）：111.

优美的动作，就很难认同《雷和雨》对日常动态的"陌生化"处理，也自然很难用"眼睛"之外的"动觉"去感受复杂的动作组织中所蕴含的、难以用单个概念（例如痛苦、悲伤、欢乐等等）把握的心理与情感状态。事实上，诉诸"眼睛"的视觉之美只是舞蹈审美的一个方面，这与我们欣赏一幅画作、一帧照片、一座雕塑时的审美经验非常相似。而真正独属舞蹈艺术的形式之"美"要求一种综合性的感知能力，除了视觉、听觉，更重要的是对身体动态所呈现的、变化着的生命气息的感知能力（也经常被称为"动觉"）。这种能力相比于单纯的"视觉"或"听觉"，需要更加综合性的审美经验积淀，这也是舒巧所说的"深一个层次的美"。

《雷和雨》在一定程度上可以被看作 21 世纪中国现代舞发展的一个"标记"：一方面，作为一部以文学原著改编的舞剧，《雷和雨》首次呈现出与原著旨趣大异、却又自成一派的改编路径，这在以往改编自文学、影视原著的舞蹈创作中，是非常罕见的；另一方面，《雷和雨》在改编方面的成功不仅仅来自创作者的"女性视角"，更重要的是作品凸显了舞蹈形式独特的艺术魅力，它通过肢体动态与舞台调度的创造性设计，别具新意地诠释了《雷雨》的内容与人物，创生了不同于话剧、文学的舞台意象。

有意思的是，当大部分人将《雷和雨》认定为"现代舞"创作的一次突破时，王玫却坚持认为"现代舞"就是中国舞。

> 现代舞其实就是中国舞。把现代舞看作一种纯粹的外国舞蹈的概念是模糊和不正确的。要把中国舞看作一种发展和进行的时态。现代中国的中国舞创作都应该是创作性的，保留性的是传统的，所以要看到现代舞与中国舞其实是合一的，是创作的方法和思维的方式，而不是国籍性的差别。无论你采用的是什么语汇，民间舞、古典舞、现代舞，最终你都要反映现代中国人的生活，用现代的身体说话。不要错误地把现代舞当作一种表演的专业来对待，现代舞是创作的舞蹈，是进行时态的舞蹈，是创造的艺术。作为编导，应该时刻注意表达和工作的时态性。①

在王玫看来，"现代舞"的核心在于它是一种强调"创作"的舞蹈艺术形态。传统舞蹈是需要特定的文化资源作为支撑的，"中国古典舞""中国民族民间舞"的建构历程已经非常生动地例证了这一点。正是因为要依循特定的文化心理和审美结构，所以传统舞蹈的建构和创作必然要受到"限定""约

① 刘春，王玫，等. 中国现代舞反思——现代舞舞者五人谈[J]. 舞蹈，2002（11）：20.

束"，既要"无中生有"（通过诸多文化资源来重建舞蹈形态），又不能"凭空捏造"（虽是创造性的舞蹈形象，却又一定要有据可依）。相比之下，"现代舞"则显得自由很多，它可以不去考虑是否符合某一种"形象"传统，而完全依照艺术家自身的创意，来构建全新的舞台形象。

可见，对于王玫来说，区分传统舞蹈和现代舞的并不是某种动作风格，而是所谓"创作性"与"保留性"的差别。无论使用的是何种风格的肢体语言，是不是"现代舞"都要看这个作品是否具有"创作性"。王玫的看法固然非常有道理，特别是从创作者角度来说，可以很轻松地从概念的纠缠中脱身，全情投入具体的艺术创作活动中。但是，按照这样的思路，当代中国舞蹈一直沿用的、以"舞种"为基础的"分类"方式就必然面临全新的变革。而王玫之所以提出"现代舞其实就是中国舞"，也是因为"现代舞"在当代中国的发展过程实在颇多曲折。

关于中国现代舞的整体发展情况，于平曾经撰写了篇幅颇长的文章。他认为，自1978年以来，现代舞逐渐在中国大陆范围内生发起来，但并未迅速形成明晰的艺术观念和作品形态。虽然吴晓邦认为自身从20世纪30年代以来一直实践的"新舞蹈"，与现代舞蹈之间存在着一定的联系，但直至1994年的中国首届现代舞大赛，"现代舞"才第一次旗帜鲜明地"另立炉灶"。而围绕着"现代舞"所进行的观念之辨，也在这一时期集中展开。

> 1994年岁末，中国首届现代舞大赛在东莞举行。这或许可视为"现代舞"在中国舞界的首次"圈地运动"，在某种意义上也可视为与坚持现实主义创作的"新舞蹈"分道扬镳的举动。[①]

> 本来，从本质上说，现代舞是刻意追求舞蹈家个性、提倡实验性和超前性、反对标准化的舞种，也就是说，是不具备可比性的。但从现代舞在中国的历史发展和现状来看，举办这种比赛可以达到大面积地推广现代舞的创新精神，促进现代舞的创作、表演和交流的目的，因此，广州和北京这两个现代舞基地，以及其他舞蹈团体，都积极地参加了这次比赛，并取得了较好的成绩。……但由于现代舞在中国的普及程度毕竟远远不如芭蕾，因而出现了一些明显的艺术性问题，例如对现代舞风格和标准把握不当，造成了民间舞进入了这届现代舞大赛的决赛之结果，引起参赛者不满和新闻界的批评。此外，大赛的性质或焦点也出现了一

① 于平. 中国现代舞与现代中国舞——新时期中国"新舞蹈"运演的阅读笔记（丙编）[J]. 艺术百家，2015（5）：19.

定程度的混乱——到底是"中国首届现代舞大赛",即首次在中国举办的现代舞大赛,还是"首届中国现代舞大赛",即更加强调中国民族性的现代舞大赛,一直是莫衷一是。事实上,这种混乱不仅存在于舞蹈界及评委会,而且分别出现在了大赛的文字材料和奖状上。[①]

可以说,1994年的这一场比赛,通过参赛作品在"舞种"属性上的混乱,将"现代舞"与"中国"两个概念的纠葛呈现出来。这是一个颇有意味的契机。当代中国舞蹈的"舞种"分类结构,自中华人民共和国成立以来,始终没有进行过理论层面的探讨,人们习惯性地将"芭蕾舞""现代舞"看作是来自西方的舞蹈种类,而将"中国民族民间舞""中国古典舞"看作中国的传统舞蹈种类。然而,当这种以"国家""地区"为坐标的横向或者说共时性分类方式,遭遇到以"古典"与"现代"为分野的历时性坐标时,"混乱"就不可避免地发生了。

1994年10月,中国舞蹈家协会舞蹈理论委员会在北京召开了"现代舞座谈会",可见,"现代舞"已经成为当时舞蹈理论研究中亟须探讨与辨析的一个命题。

有人认为:现代舞是一个种类,它相对于古典舞、民间舞、芭蕾舞而存在。它摆脱古典芭蕾的程式和束缚,发自于内心情感体验的深沉而自然的舞蹈动作,自由地表现思想情态和对生活的主观感受。

有人认为:现代舞是舞蹈艺术的一个流派,是现代派哲学思想、现代派文艺思潮直接影响下发展起来的一种舞蹈,它自然地具备这样两个特质:一是对传统的最极端、最彻底的反叛;二是饱含着艺术家对社会、对人生的独立判断和认识,是艺术家心灵最真诚、最自然、最无拘无束,有时也是最痛苦的显现。

有人认为:现代舞是一种实现个性的纯感性的艺术创造……它的最明显的特征是:对传统的反叛、强烈的"自我表现"意识和鲜明的个性与创造精神。

有人认为:现代舞是现代派舞蹈的简称,是代表现代世界的观点和态度,是用人体流动为载体表达现代经验、现代体验和现代感知的方式,是一种人体的彻底解放,一种个人内在经验的外化与传达。

也有人认为:现代舞是一种精神,一种对旧事物摧枯拉朽的精神,

① 欧建平. 中国现代舞 60 年[J]. 民族艺术,1998(1):94.

这种现代舞精神本身就具有超前思维和先锋意识。……因此，现代舞的真髓就是严肃地直面社会、直面人生。

有人认为：现代舞的艺术现象是十分复杂的，其中出现所谓表现主义、象征主义、心理派、抽象派和后现代派等，都是和现代主义相适应的流派，各派都有自己的探索和追求，但它们有一个共同的特征，就是反对传统观念在艺术上的统治，以传统的叛逆自居。

也有人提出"当代舞蹈"的概念，包括当代人创作的以古典舞、民间舞、芭蕾舞、现代舞为素材、语汇和结构方式的当代作品。现代舞可以以宽泛的概念包括以现代情感、现代技法、现代意识创作的一切舞作。狭义的概念则是：以非传统舞蹈形式来传达社会和人类精神信息，乃至传达一切生命信息的舞蹈，则为现代舞。①

在这段关于"现代舞"概念之辨的实录中，可以看出对于这一迅速在中国"舞坛"掀起风云的舞蹈形态，人们有着强烈的、想要把握其"内涵"的冲动。引文中的七种观点，主要从三个方面切入——

第一，舞蹈形态的"种类"。这是一种尝试在现有的舞蹈分类框架内，安置"现代舞"的思路。这种观点虽然也涉及了"现代舞"在表现情感方面的特点，但主要还是试图通过对舞蹈动作和结构的形式特点，来把握与判断"现代舞"的概念。

第二，舞蹈形态所依托的思想资源。这种观点意识到"现代舞"是一种与现代哲学思想、文艺思潮紧密相关的舞蹈形态，所以理解"现代舞"，不能只依靠对其形式的分析，而是要看到"现代舞"的核心发展动力来自人们对现代社会在经验上的感知，以及在哲学上的反思。

第三，舞蹈形态所指向的创作态度。这种切入角度更多集中于"现代舞"的创作者们高扬的"反叛"精神和蓬勃激昂的"主体"意识。如果说在前一种观点看来，"现代舞"是现代经验、现代哲学与文化思潮在舞蹈方面的表征，那么集中于"创作态度"的观点，则倾向于在"舞蹈"内部关注"现代舞"独特的"精神面貌"。

事实上，这些观点直到今天也未能形成"统一意见"，不过倒是从多个角度，启发人们去思考一个问题："现代舞"在中国应该怎样？或者是能够怎样？

20 世纪 80 年代以来，随着郭明达等对欧美现代舞的介绍，中国大陆的

① 王同礼. 探索，中国现代舞的走向——'94 北京现代舞座谈会实记[J]. 舞蹈，1994（6）：9.

舞蹈界对欧美现代舞的了解日趋加深。国门的开放，使得人们有机会看到此前无缘目睹的现代舞作品。适逢国人脱离极端政治语境、加快融入国际世界的时期，反思与突破也就成为当时文艺创作的一股主潮。

> 80年代初，对"文革"十年浩劫惨痛教训的反思，复生了当代中国现代舞。当代舞蹈家置身于历史伟大的变革背景之中，为塑造当代人新的形象、揭示人的丰富的内心生活，揭示新生活的本质；要批判"文革"的错误，批评人民内部的缺点，在尚未发展的传统舞蹈文化中一时找不到对应之时，借鉴了西方现代艺术的某些经验和手段，创造了中国现代舞蹈的新型艺术。

> 由此可见中国现代舞的发生，无疑是受到西方文化的影响，但主要的是中国舞蹈家实践的结果。……换言之，中国舞蹈特定文化结构自身矛盾发展运动的需求提出了变革的内在要求，而西方现代舞蹈文化强烈影响契合了这种要求，促使新的思想观念的迅速萌生而实现了这种变革。①

在初入国门的十年间（1980—1990），"现代舞"以其在舞蹈动态方面的强大创造力极大地拓宽了舞蹈创作的题材范围，催生了一大批与传统舞蹈形态有明显差异、却又独属中国文化传统的舞蹈作品。

可以说，"现代舞"进入中国的最初十年，在一定程度上为经历极端政治语境之后逐渐复苏的舞蹈创作注入了强劲的能量，形成了当代中国舞蹈的一次重要"变革"。但是，随着时间的推移和舞蹈创作实践的积累，到20世纪90年代中期时，"现代舞"在创作上呈现出了复杂多元的现象，与此同时，"现代舞"和"中国"这两个概念，随着大量的创作实践与作品不断进行翻来覆去的组合，引发了种种思考。

刘青弋认为，两种概念所对应的，其实是两种对当代中国舞蹈不同的认知角度。

> 这两者就本质而言则是一个事物的两个方面。他们均为中国舞蹈艺术随着时代变革而变革的产物，双方所做的努力实质上为异途同归的目标——使中国舞蹈实现向现代的转换。只是由于二者切入点不同，从而在面貌上呈现了不同形态。前者（指中国现代舞，引者注）意欲借助外来文化冲击本土文化的封闭状态，促合传统的变革以实现现代化；后者

① 刘青弋. 走向家园——中国的现代舞与后现代舞[J]. 上海艺术家，1996（2）：26.

（指现代中国舞，引者注）意欲张扬民族文化的光华，促进传统的发展以使其走向现代化。……因此，无论"中国现代舞"还是"现代中国舞"自身都不是铁板一块，二者之间只有量的差别而无质的分歧。①

在她看来，"中国现代舞"或"现代中国舞"都是外来文化与中国艺术传统之间相互激荡碰撞的结果，只是在其形式结构的"度"上有所区别。而真正令二者产生"对立"式幻觉的原因，在于一种急于确立"权威""正宗"的心态。

> 有些"中国现代舞者"似乎确认自身与西方现代艺术的某种承传关系，并将此视为"中国现代舞"所谓"正宗"。"中国现代舞"仿佛在人为地为自己设立着某种模式，尤其是客观上以西方作为标准参照系来归类，甚至归范中国现代舞的倾向，其本身恰恰在某种程度上背离了现代艺术的本质。这种倾向的出现，反映了中国舞坛把引进西方芭蕾舞的经验用于对待学习西方现代艺术，人们实际上忽视了古典艺术与现代艺术的根本区别。前者以严格的程式化、相对的封闭性，以学习模仿的规范性为艺术之高格；后者则作为一个开放的系统，以"打到偶像崇拜"为旗帜，它不仅反对艺术的模仿与沿袭，并且它把时代与社会还给艺术。②

刘青弋的观察是客观且准确的。在当代中国舞蹈发展的过程中，"权威""正宗""本真"等观念始终萦绕在人们的心头。对比 20 世纪 40 年代吴晓邦、戴爱莲等艺术家们敢为人先的开拓精神，这样的落差尤为明显。无论是"中国古典舞"的"真身"之争，"中国民族民间舞"的"泥土"还是"香水"之争，似乎人们总在寻找一个"正确"的标杆。从某种程度上来说，"权威""正宗"在前现代社会中是非常核心且关键的意识形态"纽结"，无论是西方的宗教权威，还是东方的伦理道德权威。这些"权威"提供给人们的，是一种对于世界之"确定性"的保证。在前现代社会的发展历史中，正是这些不同形式的"权威"，为人类生活所经历的种种磨难（疾病、战争、自然灾害等等）提供了解释的框架。而现代社会的建构，恰恰是马克斯·韦伯（Max Weber）所说的"祛魅"（disenchantment）之旅。

> 自世界"祛魅"以后，就进入所谓"诸神纷争"（价值多元化）时期：

① 刘青弋. 走向家园——中国的现代舞与后现代舞[J]. 上海艺术家，1996（2）：27.
② 刘青弋. 走向家园——中国的现代舞与后现代舞[J]. 上海艺术家，1996（2）：27.

对世界的解释日趋多样与分裂，社会活动的各个领域逐渐分立自治，而不再笼罩在统一的宗教权威之下（比如宗教法庭不再能审判伽利略和哥白尼这样的科学家）。因此，祛魅包含两个相互联系的过程：一是一体化的宗教形而上世界观的瓦解，准确地说是它失去了规范世俗生活的力量，成为私人的信仰而不是一种公共生活的规范；二是与此相关的世界的"合理化"过程。①

正是宗教／道德权威的瓦解，使得人们从一种对世界的"一体化"的认知范式中解放出来，但同时也进入到一个价值多元、根据理性主宰的复杂社会中。分立自治的各个领域不断生产与自身相关的知识话语，社会的组织方式因"合理化"在每一个环节上的渗透而愈发复杂。对于人们来说，现代社会带来的既是"自由"，同时也是"迷惑"。在这个变动不居的世界，人们能把握和确定的事情越来越少，内心的不安则随着社会组织的复杂程度日益增加。于是，对于"概念""定义"式地把握身边的事物和现象，就成了现代社会，尤其是知识话语中重要的特征之一。当代中国舞蹈的发展上承五四运动的启蒙文化，而后又经历了 10 年极端政治话语的影响，在观念上既充满激情又格外谨慎。改革开放之后，随着中国社会的迅速变化，面对文化上的"他者"的冲击，这种矛盾的心态非常明显地体现在围绕"现代舞"等舞种属性的论争中。也许，历经翻覆的中国舞蹈，太想找到那个确定的"正确"了。

中国现代舞者大多遵循舞蹈在民族振兴中的历史使命，注重借鉴西方现代舞家在挖掘人物深层内心，表现错综复杂的人与人，人与社会，人与自然之间关系的经验和技巧，用以表现当代人在时代变迁中道德变迁、思想变迁过程中的内心情感和状态，以更深刻地揭示生活的本质。因此，中国现代舞区别于西方现代艺术的反传统，而是传统的同路人。在当代，不少现代舞作品甚至直接是传统的继承人。这种对传统的继承，包括中国文化的传统、中国民族精神的传统、中国艺术精神与美学精神的传统，以及现代以来革命文艺的传统。这些传统以胶着状态影响着当代中国舞蹈也包括中国现代舞。②

也许，如刘青弋所言，"中国现代舞"在很大程度上是以"传统"来标记自身与欧美现代舞之差异的。只是，这种"传统"自身是如此复杂矛盾，以

① 陶东风. 祛魅时代的文化图景[J]. 文学与文化，2010（1）：93.
② 刘青弋. 走向家园——中国的现代舞与后现代舞[J]. 上海艺术家，1996（2）：26-27.

至于在"现代舞"的创作中出现了截然不同的路径。

> 所谓的"中国现代舞"有了很大的发展，无论在动作技术上还是在文化观念上都是如此；并且，其动作技术和文化观念正在对我们整个舞坛产生日益广泛而深刻的影响，这也是毋庸讳言的。但我却觉得，无论从"自由"的意义上来说还是从"表现"的意义上来说，"中国现代舞"其实都并不"现代"。我们现代舞者的精神与其肢体相比过于孱弱，他们很少有对人生、对人性、对人文、对人世的真正拷问和独立思考。"认识"上他们大多尚未进入"自由"王国，因而其所谓"表现"也是摹仿的，叫作"为赋新诗强说愁"。现代舞者的"不自由"和"无表现"，恰恰不是因为传统文化意识的根深蒂固而是因为对所谓"正宗"与"前瞻"的现代舞的生吞活剥。
>
> ……
>
> 值此舞界"现代舞"潮头日涨之际，与其在"什么是现代舞"之类的问题上转来绕去，莫如拷问中国现代舞的人文精神，反省中国现代舞的历史使命，我们才有望呼唤出具有大师风范的"中国现代舞"……①

署名"齐雨"的作者所提出的问题，在我看来似乎更加切中腠理。无论"现代舞"在最初诞生时有着怎样偶然的机遇，它在世界范围内的传播与发展说明，这是一种更加适合表达"现代社会"中人的种种感知、经验、心理的舞蹈形式。面对一个纷繁、多变、莫衷一是的外在世界，人们也许只能转求"稳定"于自身的思考本身：失去了来自外部的恒定标准，那就只能相信自身的经验与知性，这大概才是"现代舞"真正能够适配于"现代社会"的关键。更重要的是，也许在 21 世纪的地球，文化与传统都无法为人们提供经验与心理的"楚河汉界"，包含在"现代舞"创作中的种种思考，总是既来自特定的传统，也必然融入到整个现代社会的认知图景与经验框架中。正如《雷和雨》，它所表达的既是一个来自中国文化传统的"困局"，同时也是全世界"女性"经验的一个缩影，是关于一个现代社会的性别思考的"中国式表达"。

① 齐雨. 国民心态现状与中国现代舞的使命[J]. 艺术广角，1995（3）：24-25.

第四节 《云南映象》与"原生态"的票房神话

2003 年，联合国教科文组织（UNESCO）颁布了《保护非物质文化遗产公约》（以下简称"《公约》"）。根据公约第 2 条第 1 款的规定，所谓"非物质文化遗产"是指"被各社区、群体，有时是个人，视为其文化遗产组成部分的各种社会实践、观念表述、表现形式、知识、技能以及相关的工具、实物、手工艺品和文化场所。这种非物质文化遗产世代相传，在各社区和群体适应周围环境以及与自然和历史的互动中，被不断地再创造，为这些社区和群体提供认同感和持续感，从而增强对文化多样性和人类创造力的尊重。在本公约中，只考虑符合现有的国际人权文件，各社区、群体和个人之间相互尊重的需要和顺应可持续发展的非物质文化遗产"。《公约》中对"非物质文化遗产"（以下简称"非遗"）所包含的内容进行了如下描述：

1. 口头传统和表现形式，包括作为非物质文化遗产媒介的语言；
2. 表演艺术；
3. 社会实践、礼仪、节庆活动；
4. 有关自然界和宇宙的知识和实践；
5. 传统手工艺。

作为一种"世代相传，在各社区和群体适应周围环境以及与自然和历史的互动中，被不断地再创造，为这些社区和群体提供认同感和持续感"的非物质形式，《公约》的出现，意味着曾经以"进化""进步"的线性发展为主导的文化观念，向"多样性""多元化"的文化观念转变。在经历了"后现代"思潮洗礼的欧美各国，《公约》无疑会得到广泛支持。早在 2001 年 11 月，联合国大会就通过了第 56 / 8 号决议，宣布 2002 年为"联合国文化遗产年"。2002 年 9 月，联合国教科文组织在土耳其伊斯坦布尔召开了以"无形文化遗产——文化多样性的体现"为主题的圆桌会议。会议通过了《伊斯坦布尔宣言》，"呼吁在全球化形势下，共同保护和发展非物质文化遗产，促进文明多样化进程"[①]。

从某种意义上说，人们对于"文明多样化"的意识是与"全球化"概念的现实化同步产生的。

① 参见张文彬. 全球化、无形文化遗产与中国博物馆[J]. 中国博物馆，2002（4）.

　　人们谈论"全球化"概念时，常常是指经济（产品、资本）的全球化，最多再加上信息和技术。但是，随着产品、技术、资本、信息的大规模、高速度的国际化，它们带来的影响则远远超出了经济的范畴。所以人们可以从不同的层面上来认识全球化的涵义。在文化上，全球化形成了特定的逻辑并造成了文化巨大的悖论，悖论的一面是文化日益一元化的趋向，另一面是文化的多极化、多元化趋向。

　　……

　　然而，对许多发展中国家而言，经济全球化呈现出种种扭曲的、甚至是异化的态势，其中尤以经济全球化与各民族文化多样性的矛盾最为突出。①

　　经济全球化一方面带来了人类社会史无前例的"联通"，另一方面也通过资本与信息的全球流动摧毁着差异化的、组织人类生活的方式。有趣的是，当人们意识到"全球化"对"文化多样性"的毁灭式打击时，我们已经进入到了 21 世纪。从 1968 年，第一组只有 4 个站点的"网络"在美国建成，到 1977 年第一台可以访问一个以上网络的系统在美国成功完成演示②，再到 2002 年联合国教科文组织举行以"文化多样性"为主题的会议，30 余年的时间里，互联网以摧枯拉朽之势席卷全球，几乎构成了人类社会新的"生存"方式。也正是在这个过程中，越来越多的文化形态在逐渐解体，甚至消失。《保护非物质文化遗产公约》正是在这一背景下提出的。

　　2004 年，中国成为《保护非物质文化遗产公约》的缔约国，自此开始，全国范围内广受关注的"非物质文化遗产保护工程"（以下简称"非遗保护工程"）如火如荼地开展起来。中国各民族、各地区的民俗舞蹈与相关的民俗活动作为"表演艺术"，迅速成为"非遗保护"的热门，一时间，"非遗"成为民俗舞蹈在新世纪的"关键词"。

　　进入 21 世纪，随着中国城镇化进程的加速，人们开始更加广泛地聚集在城市空间，远离了曾经携带着农业文明社会的文化生活方式。那些曾经热闹非凡的节庆，那些凝聚了数代农耕者生活经验与智慧的仪式，早已经成为遥远的回忆。人们向往城市，它代表着文明、先进，城市里的一切都像夜晚的霓虹灯一样，似乎闪烁着令人目眩神迷的他者光芒，引人遐想。

　　① 张文彬. 全球化、无形文化遗产与中国博物馆[J]. 中国博物馆，2002（4）：1.
　　② 参见[英]彼得·沃森. 20 世纪思想史：从弗洛伊德到互联网（下）[M]. 张凤，杨阳，译. 南京：译林出版社，2019：1052-1053.

可是，当越来越多的人离开曾经熟悉的村落，没入庞大城市的人流中时，却发现在实现对城市生活的美好憧憬时，孤独的心情、疏离的人际、刻板的节奏也随之而来。于是人们在华灯初上的城市夜晚想起小村庄里温暖的篝火，在尔虞我诈的人际交往中怀念村落里敦厚纯朴的乡亲，面对日复一日的机械工作向往充满泥土与野性气味的生命体验。

"非遗保护工程"的开展，使得越来越多的人开始关注那些散落在村落、山区的民俗行为。作为一种经常在民俗活动中出现的表演形式，民俗舞蹈无疑是非常典型的。这样的舞蹈行为与此前大部分城市居民所熟悉的"剧场舞蹈""健身舞蹈""社交舞蹈"有所不同，既没有艺术化的审美诉求，也没有那么明确的功能指向[①]，反而逐渐催生了一种"回不去的乡愁"的想象。"非遗保护工程"无疑为这种"乡愁"想象提供了坚实的制度基础，那些携带着农耕文明气息的非物质文化形式，已经成为"人类文化遗产"的一部分，而现代社会中疏离、孤独的个人对投身于某个更深远传统的需求，在"非遗保护工程"中得到了回响。

当然，作为一种"保护"，其不能舍弃的另一面就是"展示"。正是这种"展示"的多元化，使得"非遗保护工程"成为一个内含矛盾与悖论的现代命题：一方面是已经失去其自发活力（功能）的文化形式，另一方面是以此种文化形式为基础的、无限丰富的文化想象；一方面是对"逝去的乡愁"的无限想象，另一方面是资本对"想象"的无限渗透。《云南映象》与"原生态"概念的提出就是这一矛盾与悖论的典型案例。

在《云南映象》公演之前，很难想象人们会对一场以"大型原生态舞蹈集"作为定位的演出报以如此的热情。在这部"歌舞集"中，既可以看到基诺族带有生殖崇拜意味的"太阳鼓"，彝族的求偶民俗"打歌"，也可以看到"雀之灵"这样典雅与唯美的舞台创作。那些让人觉得新鲜、奇特的舞蹈和完全听不懂歌词的民俗唱腔，令《云南映象》呈现出一种与常见舞台作品有所不同的独特魅力，虽然谈不上精致或唯美，但却清新而又充满原始的生命力，携带着一股神秘气息席卷而来，令人们对云南这片神奇的土地充满着好奇与想象。

"鼓在云南，不仅仅是一种乐器，而是民族的一种崇拜，一种图腾"；

① 民俗舞蹈在其产生初期都有非常明确的功能性，但是随着时代和社会生活的发展，大部分民俗舞蹈原本承担的功能，如祭祀、祈求丰年、求偶等，都逐渐淡化，而遗留下来的主要是民俗舞蹈的形式。这就与健身、社交等具备明确社会功能的当代舞蹈形式之间有了差异。

"纹身是最直接的人体装饰艺术。……纹身最初的目的是不让死者阴魂认
出自己；有的原始民族把本氏族的图腾崇拜物纹在人身上，寓意神物附
体会给人予力量。"；"原始东巴教认为，人的躯壳死了，人的灵魂没有死，
这样就必须由东巴跳舞祭祀，超度亡灵，沿着'神路图'升入天堂。①

对于那些期望在剧场欣赏舞者高超的肢体技术的观众们，《云南映象》可
能会让人非常失望，除了杨丽萍自己那令人叹为观止的灵活手臂之外，实在
没有什么可以令人拍案叫绝的身体技术能力。毕竟，《云南映象》的演员大部
分是来自云南乡间的农民，在成为《云南映象》的演员之前，完全没有受过
专业化的舞蹈训练。也正是这些身份的演员构成了《云南映象》之"原生态"
内涵的基础。

"原生态"是最自然、最接近人性的一种表现形态。农民们认为万物
有灵，人需要同天和地、万物及神灵沟通，而舞蹈就是人与万物沟通的
惟一方式。这也是这部歌舞集中 70%演员是农民的原因。②

"原生态"的概念意在凸显民俗舞蹈中内涵的生命体验及其文化意味，并
且着力将民俗舞蹈呈现为一种神秘的、有机的整体文化形态。《云南映象》的
主创杨丽萍认为，这部"歌舞集"中所有的艺术文本都是经过长达 15 个月的
时间，在云南各地进行采风后，直接选取的"原汁原味"的民俗形式。为了
凸显对民俗本身的尊重，作品在演员、服饰、道具、器乐等方面都最大限度
地保持了原貌。

在《云南映象》中，"云南"被呈现为一个神秘而又充满原始气息的古老
之地，那里的人们有着与城市人截然不同的对于自然、生命、死亡的理解方
式，有着令城市人心生羡慕的信仰与族群意识。仿佛是向工业文明中备受挤
压的个体发出的一种召唤，《云南映象》用"原生态"的歌舞形式和充满神秘
气息的民俗仪式将人们引向剧场。

在《云南映象》之前，中国现当代的大型舞蹈作品是以"舞剧"与"舞
蹈诗"作为主流形式的。"舞剧"是一种以舞蹈形式为主的舞台剧作方式，对
于"舞剧"而言，戏剧情节是其形式结构的前提和依据，简单来说，这是一
种用舞蹈艺术进行戏剧化叙事的舞台形式。如果说"舞剧"创作中主要关注

① 参见《云南映象：大型原生态歌舞集》DVD 中的介绍文字以及影像文件中的场间介绍性文字，辽
宁文化艺术音像出版社，文印进字：(2007) 361/362.

② 宋辰. 云南映象："原生态"文化轰动全球[J]. 中国经济信息，2006（12）：78.

的是叙事结构的完整性和逻辑性，那么"舞蹈诗"则将注意力放在艺术语言上，力求一种诗意的舞蹈语汇结构方式。与"舞剧"相比，"舞蹈诗"往往在叙事结构上比较松散，但大部分"舞蹈诗"还是会以一定的情节设置作为整合作品的线索，以便让作品的不同板块之间呈现出整体化的结构关系。

虽然《云南映象》在 2004 年中国舞蹈"荷花奖"的评选中荣膺"舞蹈诗"金奖，但是在其最初公演时，却将自身定义为"全国首部大型原生态歌舞集"。这就不由得让人们关注到这部作品的多重"原创性"。

首先，从概念来说，在《云南映象》之前，并没有大型的舞蹈作品将自身定位为"歌舞集"。从舞台呈现来看，"歌舞集"的特点首先体现为"不讲故事"。《云南映象》既不是对某个民间传说的舞台呈现，也不去塑造民俗故事中某个特定的人物，它没有将任何一个具体的民族作为创作背景，而是将多个民族的舞蹈形式在舞台上进行一种平行式的呈现。这与以往的"舞蹈诗"不同，"舞蹈诗"往往是以一个特定的民族作为背景，而很少进行多个民族舞蹈形式的串联。

其次，从艺术形态来说，"歌舞集"这样一个定位，强调了整部作品在艺术形式上的综合性。在《云南映象》中，舞蹈、民歌、打击乐等各种民俗艺术形式交替登场，所以很难说这是一部严格意义上的"舞剧"或是"舞蹈诗"，而更像是综合音乐与舞蹈两种艺术形式的音乐剧作品。但是"歌舞集"又不同于"音乐剧"，音乐剧是以"剧情"为核心，换句话说，音乐剧是用音乐、舞蹈等形式来"讲故事"，而"歌舞集"则是将民歌、民间舞蹈等形式直接呈现，并不刻意将这些民族歌舞"填"进一个完整的故事脉络。

最后，从创作者的自我定位来说，"歌舞集"之"集"，显然是想表明自身与"创作"行为之间的不同。"集"让人联想到"搜集""汇集"等内涵，意在表达一种将已有的民俗歌舞形式进行汇集和整合的意思，而淡化了艺术创作中的"虚构"或者说艺术家人为创作的内涵，暗示了作品对民俗歌舞形式所秉持的尊重，也标明了某种"趋真"的艺术追求。

正是以这三重"原创"为基础，《云南映象》打出了"原生态"的概念，而这个概念则引发了舞蹈界广泛的论争。

> "原生态"文化具有比较严格的界定。即原生形态（基本不带加工、包装）、原生生态（未脱离其生成、发展的自然与人文环境）、自然或准自然传衍，它是木之本，水之源——为民众及艺术家所共享。《云南映象》显然是艺术家创作的舞台艺术品，凝聚了艺术家的个性化创造和相当程

度的舞台包装，而非民间艺术的"土坯"。以"原生态舞蹈"为"卖点"并不高明——并未提高其文化艺术价值……盲目地打出"原生态"之旗号，既低估了《云南映象》的艺术创造力，更会混淆"文化源头"的概念。①

作为"舞蹈生态学"的创建者，资华筠在撰文对《云南映象》的艺术成绩进行了充分肯定之后，对"原生态"概念的使用提出了明确的质疑。从"舞蹈生态学"的视角出发，资华筠认为一旦脱离民俗行为生成与发展的自然与人文环境，无论其是否在演员身份或是在歌舞形式上保留了"原貌"，原本的"生态"环境都不可否认地发生了改变。

> 我以为，与其说《云南映象》里有原汁原味的歌舞而被称作"原生态"歌舞集，不如说它所表现的审美本质和生命特质很纯正，没有受到污染，完全来自云南火热的红土地，是只有那种"原生形态"的社会和地域文化环境中才能培育出来的生命精神。如果分析《云南映象》的艺术样式构成，其实它已经毫无疑问地属于当代舞台的艺术创作。但是，正是那种生命的原生形态或曰本质形态深深撼动了如此众多层面的心灵。②

相比资华筠旗帜鲜明地概念辨析，冯双白显然是从另外一个角度去理解《云南映象》的价值的。在他看来，《云南映象》在样式上属于"当代舞台的艺术创作"，这是不争的事实，而真正值得深思的是《云南映象》"撼动了如此众多层面的心灵"的原因。虽然很难说"纯正的审美本质和生命特质"是什么，但是冯双白认为《云南映象》是当代舞台艺术话语氛围中对应着的民间歌舞的原初本义，是都市观众之心与'原生态'生命情调的真诚对话"③。有趣的是，"民间歌舞的原初本义"是以"当代舞台艺术话语氛围"为参照而确立的。这说明，冯双白对于《云南映象》的赞赏，与其对当时舞台民间舞蹈创作状况的不满有着内在联系。

事实上，对于中国民族民间舞创作的质疑与反思在当时已经颇具声势。2004年6月，第六届全国舞蹈比赛在厦门举行，有人评价这届舞蹈比赛中中国民族民间舞的创作呈现出"指鹿为马"的局面。

① 资华筠.《云南映象》——灵脉血肉连着根[N]. 光明日报，2004-4-21（B1）.
② 冯双白.《云南映象》：有根的艺术[J]. 艺术评论，2004（6）：4.
③ 冯双白.《云南映象》：有根的艺术[J]. 艺术评论，2004（6）：4.

在这次比赛中，很多的民俗舞动态加芭蕾舞托举，民俗舞动态加现代舞的编排，甚至把民俗舞的某个动作改头换面、不伦不类地堆积在作品里。从 1996 年岁末北京舞蹈学院民间舞系的毕业晚会《我们一同走过》到现在的《鼓舞声声》《新阿里郎颂歌》《瑶鼓风祭》《舞狮人》《动感萨巴依》《西藏红》等等诸如此类的节目，让民族民俗舞的创作走向已经到了"影上再造""指鹿为马"的时代。①

这样尖锐的批评，说明这一时期以民俗文化为资源的舞台创作实践已经逐渐脱离了人们想象中的"民间"，变得越来越"不像"民俗舞蹈了。回想 20 世纪 80 年代，人们对于舞蹈"本体"的探寻，那种对超越文化限定的、"纯粹本体"的热情似乎已经烟消云散。

几十年来，很多民间舞创作者均采用"采风"式的态度对待"原生态"之歌舞，即编导们在一个特定的时间段里，走到民间去，见"风"而采之，捕捉一点点原始的风格化动作，然后回到大都市里进行"创作"。有的尚作较多思考，有的则满足于"走马观花"，完全不作深入细致的田野调查。很多年轻的舞蹈编导并不关心和研究那些"原生形态"的动作样式与"原生态环境"之间的关系，也不关心原生态动作与生命之"原初意义"之间的深刻内在联系，一头扎进纯粹动作的形式表象里。这样做的结果，是造成了被"提取"的对象和"采风"后的动作与其精神原点之间的一种"剥离"，本质上是造成了民间舞蹈动作与原初环境之间的剥离，艺术的审美情趣与原生态土壤之间的剥离，更造成了舞蹈动作和心灵信仰之间的剥离。②

如果说，曾经如火如荼的"本体"探寻是为了找到"舞蹈"最为纯粹的存在形式，那么进入 21 世纪以来，"舞蹈"越来越被人们理解为一种复合与复杂的艺术形式。"复合"是说舞蹈的存在形式其实远远超出了身体的节律化、组织化的运动。无论是在剧场舞台上，还是在民俗行为中，"舞蹈"总是与音乐、语言文字、服饰美术等其他艺术形式相伴随。"复杂"则是说舞蹈的生成过程并不是身体动态的随意组织与连接，任何一种能够被"识别"的舞蹈形式，其生成与发展的过程都是非常复杂的，特定时期的审美取向对政治、经

① 吴志强. "指鹿为马"与"推陈出新"——从第六届全国舞蹈比赛的民族民间舞创作谈起[J]. 艺术评论，2004（10）：64.

② 冯双白.《云南映象》：有根的艺术[J]. 艺术评论，2004（6）：5.

济、文化等种种因素的反映，构成了特定舞蹈样式的不可复制的内涵。

当计算机的纯逻辑和数学语言将整个世界联结起来时，舞蹈形式的有机性反而得到了前所未有的关注与重视，不得不说这彰显了辩证法的题中之义。《云南映象》的主创者非常敏锐地感知到舞蹈作为一种有机文化形式，仅仅从中提取一些身体动作不足以呈现民俗舞蹈的审美感染力。相比于由专业的优秀舞者所表演的剧场舞蹈艺术，民俗舞蹈的"美"显然不是精致的动作编排与高超的肢体技术，甚至也不是艺术家所努力传达的态度与思考。真正能够让民俗舞蹈在"审美"上独树一帜的，是那些生长在血肉里，在日复一日的劳作与生活里被挤压又同时集聚起来的生命力。

> 我坚持启用那些村子里的土生土长的农民，只有这些朴实憨厚的、为了爱为了生命而起舞的人，他们在跳舞时的那种狂欢状态，才最能表现这台原生态歌舞的精神。我没有编什么，我的工作只是怎么选择他们身上的东西，再把宝石上的灰尘擦干净，让它重放异彩。①

杨丽萍敏锐地意识到农民们跳舞时的狂欢状态正是"原生态"歌舞的魅力所在：如果没有夜里零下20度的生存环境，没有辛苦劳作后的收成，没有长期对生活的隐忍和承受，何来为了生命起舞的狂欢状态？"原生态"歌舞中瞬间迸发的魅力正是农民们日常生活经验的"馈赠"，是隐忍下的瞬间释放，是困苦中的短暂欢愉。值得进一步深思的是，这样饱受抑制而又蓬勃奔涌的生命力，究竟在何种社会环境下才能够成为"被展示"的内容？或者说，来自传统农业文明的生命经验，为何会成为"审美"的对象？

在《云南映象》中，尽管对民俗舞蹈形式的相关背景有所交待，但真正吸引观众们的似乎并非这些与民俗形式相关的内容。观众可以完全不了解彝族烟盒舞的民俗功能，也根本听不懂"海菜腔"的内容，更不用说"打歌"的歌词或是"女儿国"里的独白。这些都不影响人们观看《云南映象》，也丝毫没有损减观演的快感，这不由得让我们思考，对于《云南映象》，我们"看"的究竟是什么？

当我们走进一个民俗博物馆，除了展柜里与生活相关的各色器具或是民俗服饰，最不可忽略的是对这些展出物品的文字解释。一个残破的器具，如果没有特定的背景介绍，相信没有任何人可以看出它的价值和意义。然而，在《云南映象》中，即使没有任何关于这些民俗歌舞形式的背景知识，人们

① 杨丽萍. 我与云南映象[J]. 中国民族，2004（5）：65.

依旧会被舞台上热气腾腾的景观所感染。

　　一方面，杨丽萍舞蹈动作的设计，追求部落生活动作、仪式动作的身体表达，即追求原生身体状态的舞台表达；另一方面杨丽萍的舞蹈动作不着重对"意义"进行追问，而是直接诉之于身体本身动律所建立起来的感染性。也就是说，对所谓身体经验的表达，具有的是一种"直接感染力"，即无须思考和联想就能产生激动人心的情感力量。①

不再执着于艺术表达的稳定"意义"，而是将身体经验本身展现出来，周志强认为这是一种基于身体的"直接感染力"。《云南映象》中直白、粗犷、朴实甚至略显"粗鲁"的身体形态，因其区别于人们所习惯的大部分追求有序组织、精致结构、细腻表演的舞蹈作品而令观者倍感陌生，同时也倍感兴奋。仿佛长久以来充满理性规划、精密布局、计算斟酌的那种审慎，都在舞台上直击心脏的鼓声和直白坦荡的身体中被抛诸脑后。在《云南映象》中，身体仿佛不再是受到来自各方权力制约与规训的对象，那些被压抑和贬斥的人类的初始欲望无须再受理性的羁绊，而是与自然充分和谐共振，在生物性的狂欢中自然宣泄。

　　当然，这样的审美感染力究竟有多少来自民俗舞蹈自身，有多少取决于创作者精妙的舞台设计，又有多少是因为当代都市生活的机械化背景所激发的想象？这恐怕是一个难解之谜。

　　杨丽萍的努力终究只能是将她自己变为灵雀的化身，再次推向舞台，在《云南映象》中沉浸于对热土的深深眷顾，却不能够让她反身意识到：在舞台的空间里，一切她采摘来的歌舞已经脱离了现实的生存土壤，改变了原本的文化功能，而陷入一个虚拟的"真实世界"，也就是被命为"原生态"的这个歌舞集。②

刘晓真所提到的"虚拟的'真实世界'"，是理解《云南映象》所产生的审美震撼的有效途径。刘晓真认为，当《云南映象》的主创杨丽萍将云南各地的民俗歌舞进行"采摘"时，这些歌舞形式已经脱离"现实"，而舞台上令人倍感"真实"的"云南"，则是一个看起来或者感受起来颇具"真实"效应的"虚拟"。如果从审美接受的角度来说，"虚拟的'真实世界'"似乎有着更

① 周志强. 从文化认同到奇俗异观：新民俗舞蹈及其他[J]. 艺术评论，2009（8）：86-87.
② 刘晓真.《云南映象》的"原生态"悖论[J]. 艺术评论，2004（6）：14.

加复杂的内涵。为什么人们会对这种"虚拟"的真实感趋之若鹜？也许正是因为处身的"现实"。换句话说，"虚拟的'真实世界'"更像是一种因为现实世界的需要而衍生的"虚拟"。在这个意义上，"非遗保护"和《云南映象》似乎已经成为一个命题的两种解法。

无论如何，《云南映象》在 2003 年 8 月公演之后长达十年以上的旺盛生命力，还是毋庸置疑地奠定了其"票房神话"的地位。截至 2013 年底，《云南映象》已经在全国范围内巡演将近 4000 场，在十余个国家和地区累计演出50 余场[①]。无论是在演出场次、演出时间还是票房收入上，《云南映象》都已经成为中国舞蹈作品中一个非常成功的案例。自 2003 年首演至 2013 年底，十年间，《云南映象》累计观众近 400 万人次，这在中国舞台作品中创造了一个舞坛之最"神话"：阵容最强，巡演时间最长，演出城市最多，上座率最高，票房收入最好，演出场次最多。[②]除此之外，《云南映象》在海外市场也获得了广泛认可：2004 年 11 月，以中国和南美"感知中国·中国文化南美行"主题文化交流活动为契机，《云南映象》赴巴西、阿根廷进行国际巡演。在圣保罗、布宜诺斯艾利斯的 9 场演出场场爆满，引起了轰动，南美知名媒体都对演出进行了跟踪报道[③]；2005 年 11 月，《云南映象》携手国内知名的派格太合环球文化传媒公司，在美国戏剧演出季的 16 场公演大获成功，包括《纽约时报》、《华盛顿邮报》、福克斯等美国各大媒体都对《云南映象》赞誉有加。全美 21 个重点剧院的经理和各推广公司一致认为，《云南映象》将成为今后一段时期美国演出市场中的重点剧目，辛辛那提市政府更将 2005 年的 11 月16 日命名为"云南映象日"[④]；2008 年 3 月 14 日起，《云南映象》在日本东京连续演出 11 场，上座率达到 100%，票房收入近 2000 万人民币，创下日本全新票房纪录[⑤]。

在市场影响力之外，《云南映象》在一定程度上改变了 20 世纪 40 年代以来"中国民族民间舞"的主流审美观念。当代中国作为一个统一的多民族国家，有着非常独特的民族文化图景。汉族在人数上占据着主体地位，因此在文化与艺术层面上也显得更为主流。虽然其他民族在习惯上被统称为"少数

① 参见王立元. 杨丽萍：跨越"映象"十年[N]. 中国文化报，2013-12-24（02）.

② 参见路启龙. 演艺产品品牌运营管理研究——以《云南映象》为例[D]. 云南大学，2013：24.

③ 参见路启龙. 演艺产品品牌运营管理研究——以《云南映象》为例[D]. 云南大学，2013：24.

④ 参见黄华，熊玲. 大型原生态歌舞集《云南映象》大步走向国际市场[N]. 云南日报，2008-3-14（001）.

⑤ 参见路启龙. 演艺产品品牌运营管理研究——以《云南映象》为例[D]. 云南大学，2013：24.

民族",但是各个民族之间由于宗教信仰、生活习俗的不同,在文化精神与艺术风貌上可谓大相径庭,在特定艺术形式的审美特征方面甚至不乏相互抵牾之处。即使在同一个民族内部,也因生活地域的区别而有诸多差异,例如藏族的民俗舞蹈在西藏、青海和四川就各有特色,四川的彝族也同云南的彝族大有不同。然而这样千里不同风,百里不同俗的民俗文化,在当代中国舞蹈的舞台创作中却被大刀阔斧地进行了"简化"。这种"简化"主要呈现在以下三个方面:

首先,用"民族"简化地域差异。在中国当代以民间舞蹈为素材资源的创作中,"民族"是一个基础性的分类方式(其实除了专业化的学科研究之外,这也是国人对中国民族结构的常识性理解方式),人们常常将某一个作品冠以"某某族民间舞蹈"(例如维吾尔族民间舞蹈、彝族民间舞蹈等),而很少对其进行地域性的划分(例如很少使用四川凉山彝族或青海玉树藏族这样带有地域标识的称谓)。这就使得一个民族可能在舞蹈形式与文化风俗方面非常多元,但在舞台上呈现的舞蹈作品中往往有着"同一张脸"。

其次,用"作品"淡化结构差异。对于当代中国舞蹈来说,早在20世纪40年代,"边疆音乐舞蹈大会"就已经开启了对"民间"的审美化表达。这就从源头上产生了一种悖论:按照民间舞蹈或民俗舞蹈的文化属性来说,它理应直接来源于具体的民俗活动,而非创作者的审美意图。但是现代舞蹈的主要表现形式却要求民俗活动中的舞蹈必须适应剧场艺术在形式方面的诸种要求:例如对时空的转换处理,对舞蹈动作的提炼改编,对视觉效果与意义统一性的追求等等。为了让民俗活动中的舞蹈更加符合现代舞蹈形式的审美需求,对于民俗舞蹈的"再加工"也就成为必不可少的环节。这也就使得在"原生态"环境中千差万别的民俗舞蹈,一旦进入艺术审美的领域,就会在形成"作品"的过程中,呈现出形式与结构的内在同一性。

最后,用"形式"模糊功能差异。民俗舞蹈的一个重要特点就是它的功能性,无论是祭祀、祈福还是娱乐、交往,都与当地的民情生活紧密交融。各个民族的民俗活动由于功能的不同,也会有很多禁忌。然而,功能本身并不具备审美性,就像果腹的食物和等待美食家品鉴的美食,前者是功能性的,后者更多是审美性的。这也就使得中国当代舞台上的"民间舞蹈"是一种对"民俗活动"的形式化,也就是脱离了特定功能的身体动态。无论在民俗活动中承担着怎样的功能,进入剧场空间之后,"审美"就是这些身体动态唯一的功能。

正是通过观念、结构、形式不同层面的"简化",使得人们能够通过舞台

上的民间舞蹈来感性地把握中国社会多民族的文化语境，进而构成了 1949 年以来，国人对中国 56 个民族的"审美想象"。而《云南映象》的出现则用成功的舞台创作与令人艳羡的票房成绩预示了一种"反简化"的观念趋势。

在《云南映象》中，每一种舞蹈形式不仅有其民族属性，还标明了其地域来源，例如"太阳鼓（版纳基诺族）""象脚鼓（德宏州景颇族）"这样的文字介绍已经不同于以往用"民族"来涵盖区域的做法，而是直白明确地标出了"区域＋民族"的交叉性坐标。不妨设想，如果以这样的坐标为参照，曾经被理解为"56 个民族"的民俗舞蹈在数量上便产生了几何式的激增。更重要的是，人们对于"民俗舞蹈"的理解开始突破传统的"民族"范畴，进入一种与特定的地理区域和人文经验相关联的认知方式。

在作品的结构上，《云南映象》不再将民俗舞蹈素材进行某种主题化的整合，而是选择了一种意象式的松散段落结构。"太阳""月亮""土地""家园"等意象成为整合民俗舞蹈元素的意象框架，而散编于其间的烟盒舞、葫芦笙舞、面具舞、东巴舞等民俗舞蹈，除了用文字介绍它们本来承担的文化功能之外，并没有赋予其任何其他的意义和情绪。这就使得《云南映象》中所呈现的民俗舞蹈虽然在审美上已经被着意"修饰"，但在观众的感知中却格外"原汁原味"。

> 尽管作为舞台表演艺术的产业运作取得了极大的成功，但平心而论，《云南映象》作为一部完整的作品，其结构的整合性和语言的统一性都是有不少缺陷的。
> ……在步入信息化时代的今天，我们还能在哪里找到未被网络覆盖、未被时风吹拂的历史文化之"野"呢？于是乎，对文化历史之"野"的寻踪觅迹渐渐由一种实地的踏勘而走向了一种灵境的盼念，走向了一种精神的"香格里拉"。[①]

在于平看来，以"作品"形态来看，《云南映象》并不那么"完善"，具体呈现为其"结构"的整合性与语言的"统一性"。值得深思的是，无论是结构的整合性还是语言的统一性，恰恰是 1949 年以来，中国当代民间舞蹈舞台化的主流观念，而其结果就是提供了不同民族的鲜明清晰、但却被大大"简化"了的审美形象。这样的方式与 21 世纪以"非遗保护工程"为代表的保护

① 于平."原生态"价值取向与民间舞"善本再造"：第五届"荷花奖"民族民间舞比赛感思[N]. 文艺报，2006-1-12（004）.

文化多样性的观念似乎有些背道而驰。很难说,舞蹈作品的形态本身有着稳固不变的"内核",毕竟相比古典芭蕾舞剧的形态来说,欧美现代舞作品早已完全变了形貌。"歌舞集"的出现,是否也是一种新的舞蹈作品形态的萌芽呢?如果,打破整合性结构和统一性语言,正是《云南映象》最能彰显"文化多样性"的特质呢?

于平在文中所提及的另一个问题,显然更加关键。如果"原生态"所依赖的"生态"本身已经难以为继,那么"历史文化之'野'"也就失去了可能性。也许在这里,需要对于平所设想的"灵境的盼念"进行一种辩证的解读。

> 如同罗伯逊进一步指出的,全球化使文化特殊主义成为可能,文化特殊主义也是全球化的产物。全球化培育了我们对具有文化差异的全球系统的意识,使我们所有人都与文化意义上的他者概念相协调。①

无论是"原生态",还是"野",当人们需要努力调用各种知识的、经验的、审美的手段来"标识"出这些概念的现实对应时,其实已经说明了它自身的逐渐"缺席"。

无论是"灵境的盼念"还是"精神的'香格里拉'",那些通过"非遗保护工程"或其他途径保留下来的文化"飞地",构成了"文化多样性"幻觉的支撑框架,正如英国学者贝拉·迪克斯(Bella Dicks)所言:

> 它们被给予保护(通过规划和环境调节),并展示其真实性以及与其他地方的不同之处,而那些地方都已绝望地屈服于现代性。在此过程中,它们变得可被参观,因为它们成了"风景",使参观者能够确信文化和环境的多样性得以幸存。因此,现代性运用文化展示来填补自己制造的空缺。②

伴随着资本的全球运作和消费文化势不可挡的力量,人们越来越意识到持续保有多样性的社会与文化组织形态几乎已经成了不可能实现的目标。人们越来越热衷于那些具有特色文化元素的商业设计,看起来"文化多样性"的观念已经渗透在日常生活中,然而也正是这些日常生活中随处可见的"文化符号"构成了今天人们关于"文化多样性"的幻觉。

① [英]贝拉·迪克斯. 被展示的文化:当代"可参观性"的生产[M]. 冯悦,译. 北京:北京大学出版社,2012:30.
② [英]贝拉·迪克斯. 被展示的文化:当代"可参观性"的生产[M]. 冯悦,译. 北京:北京大学出版社,2012:33.

结　语

当代中国舞蹈发展到今天，已经走过了近百年的历程。当代中国经历了极为复杂甚至不乏痛感的"现代"转型，当代中国舞蹈也是同样在这个过程中诞生、发展、嬗变。

本书作为对当代舞蹈理论与实践所做的一次粗疏的回溯，发现和揭示了当代中国舞蹈批评与思想的发展从整体上呈现出的如下几个特点：

第一，批评标准呈现出鲜明的时代特性。从抗日战争时期开始，当代中国舞蹈的发展就始终与国家民族的政治命运紧密联系在一起。此后，无论是1949—1966年间虽有大势，但却不乏"摇摆"的批评标准，还是1966—1976年间极端政治话语取代舞蹈批评的"停滞"时期，再到1979年以来的舞蹈批评所呈现的"形式本体""宏大叙事"等阶段性特征，都说明当代中国舞蹈批评的标准本身，是始终变化游动的。

第二，批评主体具备高度的政治敏感。吴晓邦、戴爱莲等当代第一批舞蹈工作者的创作实践和舞蹈观念充分显示出了当代中国舞蹈主动承担国家意识形态建设功能的特点。而在批评文本中，也可以看到批评主体对艺术作品的评价常常与特定时期的政治语境紧密结合。特别是 20 世纪 60 年代和 80 年代的时代骤变，更加凸显了批评主体对于政治环境的敏感性。

第三，批评视野更注重历史内涵与文化功能。正是因为当代中国舞蹈无论是在创作上还是在批评上，都始终紧跟时代步伐，紧跟政治风向，所以在批评文本的整体视野上，更加注重对历史、政治内涵的分析，非常自觉主动地承担了国家主流意识形态的文化传播功能。

上述这些特点，使得当代中国舞蹈的批评与创作整体呈现出"主流化""官方化"的特点。与之相应，当代中国舞蹈批评也就在批评视角、批评理论、批评思路方面显得"单一化""同质化"。不过，一些非批评类型的舞蹈思想类文献，却在一定程度上弥补了批评文本的不足，例如孙颖、唐满城、许淑媖等教育工作者，张继刚、杨丽萍、王玫等舞蹈创作者，他们的舞蹈创作与

教育思想，在一定程度上对当代中国舞蹈的发展产生了重要的影响。

事实上，"舞蹈"作为一种艺术形式，从来没有被真正地"固定"过。无论是作品的时长、结构，还是舞蹈动态的组织方式与辅助手段，都是随着人们的审美习惯，以及涉及舞蹈艺术表演空间的多种技术手段不断革新的。对于舞蹈创作的主题、题材、形式表达的方法，就更加难以提出一个明确、稳定的"定义"。伊格尔顿（Terry Eagleton）曾经这样描述"文学理论"——

> 任何理论都可以通过两种熟悉的方法来为自己提供一个明确的目的和身份。或者它可以通过它的特定研究方法来界定自己；或者它可以通过它所正在研究的特定对象来界定自己。任何想从特定方法角度来界定文学理论的企图都是注定要失败的。文学理论被认为应该对文学和文学批评的本质进行反思。但是试想一下文学批评包括多少种方法吧！你可以讨论这位诗人的有气喘病史的童年，或研究她运用句法的独特方式；你可以在这些"S"音中听出丝绸的窸窣之声，可以探索阅读现象学，可以联系文学作品于阶级斗争状况，也可以考察文学作品的销售数量。这些方法没有任何重要的共同之处。事实上，它们与其他一些"专业"——语言学、历史学、社会学，等等——之间的共同之处倒比它们互相之间的共同之处还多一些。①

当理论和批评面对艺术时，更常见的情形仿佛射箭者与箭靶，每个射箭者（批评主体）都希望自己能够射中靶心，将特定艺术作品的全部"意义"揭示出来，曝光在批评的慧眼与读者的惊叹中。然而，艺术作品仿佛是一面流动的靶，这种"流动"不仅是其运动的特性，更是其形式的特点。这也就注定了，批评者们射出的箭，只能在"此时此地"短暂地命中。时移世易，无论是射手（批评者）还是靶匠（创作者）都无力阻挡审美心理与时代精神所带来的"流动"。

然而，那些经典的舞蹈艺术作品，往往能够经历"流动"而历久弥坚。同样，那些以文本形式为实据，以"实事求是"的态度为基础，以对艺术创作的关切为旨归，以深度挖掘历史性的审美心理及其文化精神结构为目的的批评文本，也总是能够穿越"流动"的时间长河，为不同时代的舞蹈批评实践者带来启发。正是这些创作者和批评者，在"流动"的时间与历史中，构

① [英]特雷·伊格尔顿. 二十世纪西方文学理论[M]. 伍晓明，译. 北京：北京大学出版社，2007：199.

建起审美与文化的框架，帮助当下的人们更好地看清"来处"，看清舞蹈艺术创作的基石，看清舞蹈批评实践的责任与使命。

当代中国舞蹈的发展，是一部难以穷尽的"历史"。创作史、批评史、文化史和思想史的复杂关系为其赋予了浩繁的事件线索和人物、作品。其中不乏难以评判的"公案"，也不乏尚在争论中的事实。对于任何一个想要进行当代中国舞蹈批评与思想研究的人来说，这种挑战常常超出预期。本研究中除了明确标出的引文文献之外，还提供了一己之思，相信任何一个研究者或者批评者都会同意在这样的研究中不存在某种"绝对"权威的判断。正如前文所喻，"流动"乃是文化的特性，按照齐格蒙德·鲍曼（Zygmunt Bauman）的说法，"流动"还是现代性的特质。从这两个意义层面上来看，任何试图对当代中国舞蹈的发展给出确定性答案的努力，都难免在不同程度上遭遇某种"挫败"。毕竟，相比于古代社会，以"变化"为动力的现代社会，总是很少支持那些宏伟的理论计划。所以，在本研究行将结束之时，留给研究者本人的问题似乎远比答案更多。

参考文献

1. 发刊词[J]．到民间来，1933（1）．

2. 民间意识之前哨[J]．民间意识，1934（1）．

3. 郑泗水．民间文艺征集例言[J]．教育旬刊，1934（1：1）．

4. 陈磊．"边疆音乐舞蹈大会"观后[J]．中华全国体育协进会体育通讯，1946，3（1）．

5. 陈志良．略谈民间乐舞——"边疆音乐舞蹈大会"观后感[J]．客观，1946（18）．

6. 阿龙．发掘中国舞蹈的宝藏——边疆舞蹈大会与戴爱莲女士[J]．国民（广州）．1946（新3-4）．

7. [苏联]伊戈尔·莫伊塞耶夫．苏联各民族的民间舞蹈[J]．柏园，译．苏联文艺，1947（31）．

8. [苏联]莫伊塞耶夫．民间舞蹈的选择、加工和发展的基本原则[J]．陈大维，译．舞蹈学习资料，1955（7）．

9. 大全．民间舞"唱春牛"[N]．华商报，1948（No.771．P5-5）．

10. 中央人民政府文化部、教育部．关于开展年节、春节群众宣传工作和文艺工作的指示[J]．山东政报，1950（1）．

11. 中国舞蹈艺术研究会筹委会．前言[J]．舞蹈学习资料，1954（1）．

12. 戴爱莲．四年来舞蹈工作的状况和今后的任务[J]．舞蹈学习资料，1954（1）．

13. 梁伦．关于整理改编民间舞蹈的问题[J]．舞蹈学习资料，1954（1）．

14. 伯瑜．北京舞蹈学校开始招生[N]．人民日报，1954-7-14（3）．

15. 吴晓邦．向第一届全国民间音乐舞蹈会演学习[J]．舞蹈学习资料，1954（2）．

16. 吴晓邦．进一步开展我们民间舞蹈的事业[J]．舞蹈通讯，1955（2）．

17. 吴林．是什么阻碍着舞蹈艺术事业的前进[J]．舞蹈通讯，1955（3）．

18. 安然. "舞蹈"创刊[J]. 戏剧报, 1958（1）.

19. 京妮. 百花齐放不能贬低社会主义现实主义标准[J]. 舞蹈, 1958（4）.

20. 拓荒. 正确理解百花齐放百家争鸣的方针[J]. 舞蹈, 1958（4）.

21. 兰青. 情节与动作——漫谈《红色娘子军》中琼花的形象塑造[J]. 电影艺术, 1961（4）.

22. 梁梦回. 日本松山树子芭蕾舞团重演《白毛女》[J]. 戏剧报, 1961（Z8）.

23. 张庚. 回忆延安文艺座谈会前后"鲁艺"的戏剧活动[J]. 戏剧报, 1962（5）.

24. 向异. 电影《红色娘子军》音乐的成就和问题[J]. 人民音乐, 1963（Z1）.

25. 陆静. 进一步加强舞蹈评论工作[J]. 舞蹈, 1964（1）.

26. 程代辉. 看芭蕾舞剧《红色娘子军》[J]. 戏剧报, 1964（10）.

27. 陈亚丁. 在音乐舞蹈艺术革命化的道路上——介绍音乐舞蹈史诗《东方红》的创作和演出[J]. 人民音乐, 1964（Z2）.

28. 李承祥. "破旧立新"：为发展革命的芭蕾舞剧而奋斗[J]. 舞蹈, 1965（1）.

29. 戚永芳. 长贫下中农志气的芭蕾舞剧《白毛女》[N]. 戏剧报, 1965（7）.

30. 瞿维. 喜看芭蕾舞剧《白毛女》[J]. 人民音乐, 1965（5）.

31. 林彪同志委托江青同志召开的部队文艺工作座谈会纪要[J]. 绝缘材料, 1967（4）.

32. 毛泽东. 在延安文艺座谈会上的讲话[M]. 北京：人民出版社, 1975.

33. 吹捧舞蹈《翻案不得人心》说明了什么？[J]. 舞蹈, 1977（6）.

34. 陈铭琦. 舞蹈训练中的辩证关系——舞蹈教学札记[J]. 舞蹈, 1977（3）.

35. 毛泽东. 毛主席给陈毅同志谈诗的一封信[J]. 湖南师院学报, 1977（4）.

36. 林默涵. 祝北京舞蹈学院成立[J]. 舞蹈, 1978（6）.

37. 唐莹. 浅谈舞蹈艺术的特征[J]. 舞蹈, 1978（6）.

38. 梁伦. 要肃清"四人帮"在舞蹈美学上的流毒[J]. 舞蹈, 1979（1）.

39. 汪加千, 冯德. 舞蹈构图初探[J]. 舞蹈, 1979（1）.

40. 苏祖谦. 舞蹈就是要有舞蹈——和王元麟、彭清一通知商榷[J]. 舞

蹈，1979（1）.

41. 冷茂弘. 艺术规律与独创性[J]. 舞蹈，1979（2）.

42. 郭明达. 鲁道尔夫·拉班的生平及其有关"动作科学分析和艺术研究"的学说[J]. 舞蹈，1979（3）.

43. 戴爱莲. 纪念拉班诞辰一百周年[J]. 舞蹈，1979（3）.

44. 金明. 艺术民主与艺术规律——学习周恩来同志《在文艺工作座谈会和故事片创作会议上的讲话》的体会[J]. 舞蹈，1979（3）.

45. 贾作光. 必须重视舞蹈语汇的规范化[J]. 舞蹈，1979（4）.

46. 赵景参. 舞蹈呼吸浅探[J]. 舞蹈，1979（4）.

47. 管俊中. 舞蹈形象思维特征初探[J]. 舞蹈，1979（5）.

48. 谢明，薛沐. 戏曲动作审美谈[J]. 戏剧艺术，1980（4）.

49. 重庆师范学院中文系国统区抗战文艺研究室. 抗日战争时期国统区文艺大事记[J]. 重庆师范学院学报（哲学社会科学版），1981（2）.

50. 马力学. 谈民间舞蹈教材的选择提炼[J]. 舞蹈，1981（1）.

51. 吴晓邦. 我的舞蹈艺术生涯[M]. 北京：中国戏剧出版社，1982.

52. 吴晓邦. 新舞蹈艺术概论[M]. 北京：中国戏剧出版社，1982.

53. 吴晓邦. 舞论集[M]. 成都：四川文艺出版社，1985.

54. 周扬. 周扬文集（第一卷）[M]. 北京：人民文学出版社，1984.

55. 牧欣. 万里、陆定一、朱厚泽、王若水等同志——论"双百"方针[J]. 文艺争鸣，1986（6）.

56. 李正一，吕艺生. 关于中国古典舞的指导思想问题[J]. 舞蹈教学与研究，1987（1）.

57. 潘凯雄，1985年文艺理论批评综述[J]. 文艺理论研究，1986（3）.

58. 孙景琛. 民舞——辽阔的世界[J]. 舞蹈，1989（6）.

59. 蒲以勉. 舞蹈创作十年（19761986）流向杂感[J]. 舞蹈，1986（8）.

60. 孟悦，戴锦华. 浮出历史地表——现代妇女文学研究[M]. 郑州：河南人民出版社，1989.

61. 毛泽东. 毛泽东选集 第二卷[M]. 北京：人民出版社，1991.

62. 唐满城. 中国古典舞"身韵"的"形、神、劲、律"[J]. 文艺研究，1991（1）.

63. 贾作光. 贾作光舞蹈艺术文集[C]. 北京：文化艺术出版社，1992.

64. 吴晓邦. 当代中国舞蹈[M]. 北京：当代中国出版社，1993.

65. 薄一波. 文化领域的大批判[J]. 中共党史研究，1993（4）.

66. 唐满城，李正一.《身韵》在中国古典舞教材建设中的历史作用与价值[J]. 北京舞蹈学院学报，1993（2）.

67. 中国艺术研究院舞蹈研究所，《中国舞蹈词典》编辑部. 中国舞蹈词典[M]. 北京：文化艺术出版社，1994.

68. 冯双白. 艺术大道继往开来——记 20 世纪舞蹈经典评比展演[J]. 舞蹈，1994（6）.

69. 王同礼. 探索，中国现代舞的走向——'94 北京现代舞座谈会实记[J]. 舞蹈，1994（06）.

70. 齐雨. 1994：中华民族 20 世纪舞蹈经典评比[J]. 艺术广角，1995（2）.

71. 齐雨. 国民心态现状与中国现代舞的使命[J]. 艺术广角，1995（3）.

72. 冯双白. 人生滋味——张继刚的舞蹈世界[J]. 舞蹈，1995（6）.

73. 刘青弋. 走向家园——中国的现代舞与后现代舞[J]. 上海艺术家，1996（2）.

74. 佟理. 张继刚舞蹈创作研讨会中国文联"世纪之星"工程[J]. 舞蹈，1996（3）.

75. 马力学.《龙族律动》的由来[J]. 北京舞蹈学院学报，1997（4）.

76. 资华筠. 关于《舞蹈生态学》[J]. 南方文坛，1997（4）.

77. 欧建平. 中国现代舞 60 年[J]. 民族艺术，1998（1）.

78. 于平.《踏歌》：从古代民俗到当代"古典"[J]. 北京舞蹈学院学报，1999（2）.

79. 刘晓真. 对于当前舞蹈批评的一点思考[J]. 舞蹈，1999（3）.

80. 于平.《黄河》之后：90 年代中国古典舞创作态势分析[J]. 艺术广角，2000（02）.

81. 赵树理. 赵树理全集（4 卷）[C]. 太原：北岳文艺出版社，2000.

82. 朱立人. 西方芭蕾史纲[M]. 上海：上海音乐出版社，2001.

83. 鸿昀. 对"舞蹈批评学"建构的思考[J]. 北京舞蹈学院学报，2002（3）.

84. 张文彬. 全球化、无形文化遗产与中国博物馆[J]. 中国博物馆，2002（4）.

85. 李杨. 50—70 年代中国文学经典再解读[M]. 济南：山东教育出版社，2003.

86. 戴嘉枋. 钢琴协奏曲《黄河》的音乐分析（上）[J]. 音乐艺术（上

海音乐学院学报），2004（4）.

87. 袁禾. 我看《雷和雨》[J]. 舞蹈，2002（8）.

88. 舒巧. 王玫和她的《雷和雨》[J]. 舞蹈，2002（8）.

89. 刘青弋. 一个女人心中的《雷和雨》[J]. 舞蹈，2002（9）.

90. 刘春，王玫，等. 中国现代舞反思——现代舞舞者五人谈[J]. 舞蹈，2002（11）.

91. 于平. 中外舞蹈思想概论[M]. 北京：人民音乐出版社，2002.

92. 冯双白. 新中国舞蹈史（1949—2000）[M]. 长沙：湖南美术出版社，2002.

93. 于平. 无声的雷 不湿的雨——由王玫的《雷和雨》引发的联想[J]. 广东艺术，2003（05）.

94. [美]本尼迪克特·安德森. 想象的共同体——民族主义的起源与散布[M]. 吴叡人，译. 上海：上海人民出版社，2003.

95. 鸿昀. 舞剧《红色娘子军》舞蹈音乐研究[J]. 中国音乐学，2004（3）.

96. 资华筠.《云南映象》——灵肉血脉连着根[N]. 光明日报，2004-4-21（B1）.

97. 郑闽琦. 从两种“工具论”到“认同仪式”论——《白毛女》演变史研究的嬗变和发展[J]. 文艺理论与批评，2004（5）.

98. 杨丽萍. 我与云南映象[J]. 中国民族，2004（5）.

99. 冯双白.《云南映象》：有根的艺术[J]. 艺术评论，2004（6）.

100. 刘晓真.《云南映象》的“原生态”悖论[J]. 艺术评论，2004（06）.

101. 吴志强.“指鹿为马”与“推陈出新”——从第六届全国舞蹈比赛的民族民间舞创作谈起[J]. 艺术评论，2004（10）.

102. 鲁丁. 点燃“文化大革命”的三把火[J]. 党史博览，2004（11）.

103. 王克芬. 中国舞蹈发展史[M]. 上海：上海人民出版社，2004.

104. 北京舞蹈学院中国民族民间舞系. 文舞相融——北京舞蹈学院中国民族民间舞系教师文选（中）[C]. 上海：上海音乐出版，2004.

105. 李开方. 舞蹈的生命[M]. 西安：陕西旅游出版社，2004.

106. [日]山田晃三.《白毛女》在日本的传播和影响[J]. 文艺理论与批评，2005（3）.

107. 赵士林. 对“美学热”的重新审视[J]. 文艺争鸣，2005（6）.

108. 天磨之.《评新编历史剧〈海瑞罢官〉》出笼前后[J]. 党史天地，2005（11）.

109. 于平."原生态"价值取向与民间舞"善本再造"——第五届"荷花奖"民族民间舞比赛感思[J]. 舞蹈, 2005 (12).

110. 刘青弋. 关于中国古典舞的基本范畴与概念丛[J]. 北京舞蹈学院学报, 2006 (2).

111. 吴俊. 文艺整风学习运动(1951—1952)与《人民文学》[J]. 南方文坛, 2006 (3).

112. 宋辰.《云南映象》:"原生态"文化轰动全球[J]. 中国经济信息, 2006 (12).

113. 车延芬. 中国古典舞之发生研究[D]. 北京:中国艺术研究院, 2006.

114. 许锐. 传承与变异 互动与创新:当代中国民族民间舞蹈创作之审美流变与现时发展[D]. 北京:中国艺术研究院, 2006.

115. 邵宇彤."样板戏"研究[D]. 长春:东北师范大学, 2007.

116. 吴晓邦. 吴晓邦舞蹈文集[M]. 北京:中国文联出版社, 2007.

117. 李正一. 论中国古典舞对传统文化的继承与发展——在中国古典舞高峰论坛上的发言[J]. 北京舞蹈学院学报, 2007 (1).

118. 汤旭梅. 舞剧《雷和雨》对《雷雨》的解构与创生[J]. 北京舞蹈学院学报, 2007 (3).

119. [英]特雷·伊格尔顿. 20世纪西方文学理论[M]. 伍晓明,译. 北京:北京大学出版社, 2007.

120. 资华筠. 舞蹈批评的文化品格与规律性[J]. 舞蹈, 2008 (3).

121. 江东. 中国古典舞发展历程之研究[D]. 北京:中国艺术研究院, 2008.

122. 周志强. 从文化认同到奇俗异观:新民俗舞蹈及其他[J]. 艺术评论, 2009 (8).

123. 王冬. 抗日战争时期延安秧歌剧研究[D]. 南京:南京艺术学院, 2010.

124. 周引莉. 从"寻根文学"到"后寻根文学"——试论新时期以来文学中的文化意识[D]. 广州:华东师范大学, 2010.

125. 张巍. 1946年以来蒙古族创作舞蹈发展历程探析[D]. 北京:中国艺术研究院, 2010.

126. 陶东风. 祛魅时代的文化图景[J]. 文学与文化, 2010 (1).

127. 汪晖. 中国:跨体系的社会[N]. 中华读书报, 2010-4-14 (13).

128. 陈敏. 马克思主义中国化转折的研究(1976—1982)[D]. 广州:

华南理工大学，2011.

129. 陈妍. 王玫舞蹈创作思想研究[D]. 北京：中央民族大学，2011.

130. 刘敏. 中国人民解放军舞蹈史[M]. 北京：解放军文艺出版社，2011.

131. 李洁非，杨劼. 解读延安——文学、知识分子和文化[M]. 北京：当代中国出版社，2012.

132. [英]贝拉·迪克斯. 被展示的文化：当代"可参观性"的生产[M]. 冯悦译. 北京：北京大学出版社，2012.

133. 人民解放军举行北平和平解放入城式[J]. 北京档案，2012（2）.

134. 田湉. 当代中国古典舞的"语言"和"言语"[J]. 北京舞蹈学院学报，2012（4）.

135. 刘青弋. 刘青弋文集 10. 中华民国舞蹈史（1912—1949）[M]. 上海：上海音乐出版社，2013.

136. 王立元. 杨丽萍：跨越"映象"十年[N]. 中国文化报，2013-12-24（02）.

137. 路启龙. 演艺产品品牌运营管理研究——以《云南映象》为例[D]. 昆明：云南大学，2013.

138. 王俊. 革命样板戏演变研究[D]. 南京：南京大学，2014.

139. 琚婕. 20 世纪 40 年代延安新秧歌运动研究[D]. 西安：西北大学，2014.

140. 李静. 延安文艺建构及其影响研究（1930—1970 年代）[D]. 西安：陕西师范大学，2014.

141. 于平. 中国现代舞与现代中国舞——新时期中国"新舞蹈"运演的阅读笔记（丙编）[J]. 艺术百家，2015，31（5）.

142. 孙颖. 孙颖文辑·中国汉唐古典舞（卷一、二、三）[M]. 北京：生活·读书·新知三联书店，2015.

143. [德]扬·阿斯曼. 文化记忆：早期高级文化中的文字、回忆和政治身份[M]. 金寿福，黄晓晨，译. 北京：北京大学出版社，2015.

144. 慕羽. 舞蹈批评四问[J]. 北京舞蹈学院学报，2016（2）.

145. 唐满城. 唐满城舞蹈文集（第 3 版）[M]. 南京：南京师范大学出版社，2017.

146. 郭冰茹. 中国当代文学研究读本[M]. 广州：中山大学出版社，2017.

147. 王玫. 传统舞蹈的现代性编创[M]. 上海：上海音乐出版社，2017.

148. 徐言亭. 返本开新——秦文琛音乐中的声音组织与文化表征[D]. 南

京：南京艺术学院，2018．

149．高建平．美学是艺术学的动力源——70 年来三次"美学热"回顾[J]．艺术评论，2019（10）．

150．[英]彼得·沃森．20 世纪思想史：从弗洛伊德到互联网[M]．张凤，杨阳，译．南京：译林出版社，2019．

151．周志强．寓言论批评——当代中国文学与文化研究论纲[M]．北京：北京大学出版社，2020．

152．慕羽．中国舞蹈批评[M]．上海：上海音乐出版社，2020．

153．姚溪．20 世纪 90 年代女性身体写作现象的再解读[J]．当代作家评论，2020（1）．

后　记

　　本书的选题得益于 2017 年北京市教委高水平教师队伍建设支持计划青年拔尖人才培育计划。当时的我刚刚进入舞蹈批评的实践中，面对生动、鲜活却转瞬即逝的舞蹈作品，每每感觉自己的批评思路不够深广，批评语言也总有辞不达意之弊。于是我便想到要在当代中国的舞蹈发展进程中，寻访那些从事舞蹈批评的前辈，探索他们评述、阐释舞蹈作品的"秘方"。

　　在研究前期资料的工作中，我逐渐发现，这些前辈们面临的"困难"似乎也正是我们这些后辈常常感到"心有余而力不足"的那些问题。这些问题总体来说，可以概括为"标准"与"转换"。所谓"标准"就是评价一个舞蹈作品的基本尺度。这个尺度远比看上去要复杂得多，在这个"标准"下，审美、形式、文化、历史、概念、政治相互纠缠，难分彼此。"转换"则是指一种对舞蹈作品进行形式分析的基本方法。当代舞蹈作品的形式远非简单的"舞蹈行为"可以涵盖，它的综合性、技术性、政治性都远远超出视觉感知中的"手舞足蹈"。这就要求舞蹈批评要能够将生动的动态形象转换为特定的艺术创作过程，要将特定的审美感受"还原"到具体的形式结构中，同时还要进一步思考与阐释特定审美感受在形式结构之外所获得的文化心理、意识形态等方面的支持。

　　很难说这些问题在今天是否得到了改善，毕竟相比文学批评、电影批评而言，舞蹈批评还比较稚嫩，当代中国舞蹈批评实践显然还有很长的路要走。希望有更多的"同路人"愿意尝试用理论思辨的方式去"再度创作"那些令人过目难忘、萦绕于怀的经典作品，让这些作品穿越时代，不断散发艺术的魅力。

　　感谢北京舞蹈学院任文慧副教授，她无私地分享了自己在研究 20 世纪80 年代舞蹈界"本体大讨论"过程中所积累的成果与经验，给我以极大的启发。

　　感谢北京舞蹈学院邓佑玲教授、高度教授，中国艺术研究院欧建平教授，

首都师范大学王德胜教授在项目研究过程中给予的宝贵建议。感谢北京舞蹈学院科研处对本研究成果的出版给予资金支持。

南开大学出版社为本书的出版付出颇多,感谢编辑们对选题给予支持,并提供了建设性的修改建议。